Universal design 2

유니버설 디자인 2

Universal design 2

저 자_ 이연숙
펴낸곳_ 도서출판 미세움

주 소_ 서울시 영등포구 도신로51길 4
전 화_ 02-703-7507
F A X_ 02-703-7508
U R L_ www.misewoom.com
등 록_ 제313-2007-00133호
인 쇄_ 디자인메릿

ISBN 978-89-85493-05-5(93600)
값 30,000원

유니버설 디자인 2

Universal Design 2

디자인 2

저자 이연숙

도서출판 미세움

서문

디자인은 역사적으로 그것이 속한 시대적 배경을 드러내어 주고 표현 해주는 하나의 시지각적 조형언어로서 자연스럽게 창조되었건 인위적으로 의도되어 활용되었건 그것이 태어난 주변 콘텍스트와 그것을 만드는데 연루된 사람들을 비롯한 시대문화를 알 수 있는 중요한 삶의 흔적이다. 디자인이 사회를 반영하는 거울이라는 사실은 시대의 변화를 막론하고 변함이 없으나 그 역할과 파워에 있어서 시대적 차이는 적지 않은 것 같다. 문명시대 이후 19세기 말 산업혁명 전까지는 디자인이 하나의 양식으로서 사물의 겉으로 드러나는 'embellishment' 성격이 강하였으며, 산업화로 인해 디자인이 본격적으로 시작하였던 바우하우스 이후부터 최근까지는 기계적 생산에 순응하려고 노력하고 또 더욱 숙달해 옴으로써 디자인된 형상이 현대인들의 삶에 미쳐온 영향이 그 어느 때 보다 컸으며, 생산에 연루된 기업과 사람들이 주도하여 디자인의 성격과 질이 결정되고 보급되어 왔다. 이러한 과정을 통해 디자인된 환경은 생산적 효율성과 기업과 사용자의 진보된 이미지를 드러내는 중요한 산업자원으로서, 디자인된 제품은 소비자의 호감과 평가를 좌우하는 마케팅의 전략적 요소로서 인식되기까지 이르러 왔다.

그러나 세계화와 디지털정보화는 중세 이후 열려지는 사회로 인해 초래 되었던 인류문명의 역사적 대사건인 르네상스와도 감히 비교할 수 없을 정도로, 세계를 투명하고 방대하게 열므로써, 개개인이 삶의 질을 추구할 수 있는 여건과 요구를 급속도로 확장시켜오고 있다. 이러한 과정에서 디자인은 소비자와 사용자의 요구와 기대에 따라 자동적으로 형성되고 그것이 사용자의 삶의 질과 복지와 사회의 변화가 내포하고 있는 이데올로기에 따라 자연스럽게 상호작용하며 역동적으로 생성되는 실체로 성장하게 되었다.

그 결과 이제 디자인의 역사는 단순한 '스타일'의 역사가 아니라 이데올로기적 역사로서 소위 '패러다임'이 등장되고 논해지는 시점에 접어든 것이다. 더욱이 중산층이 급성장 하는 등 사회 문명의 혜택 범위가 급격하게 증대하던 산업화 시대에, 대량생산으로 인해 기계적 효율성을 중시함으로써 잃어왔던 그 본질을 알게 모르게 되찾고자 하는 소위, shallow design을 deep design으로 즉, 외형적 가치에 치중하며 철학과 가치가 부실했던 경향에서, 내재해 있는 철학과 삶의 질에 기여하는 가치를 중시하는 경향으로 회복하고자 하는 열망이 일어나고 있는 것이다. 이제 그 깊은 속을 채워낼 수 있는 것이 우리가 그간 상대적으로 경시해왔던 인간 · 생태계 · 문화 등의 회복이며 이들 각각을 존중하고자 하는 새로운 사고의 체계가 유니버설디자인, 생태디자인, 사회디자인, 문화디자인 패러다임이라고 할 수 있다.

위와 같은 맥락에서 특히, 우리나라의 경우를 보았을 때 이러한 패러다임이 선진국들보다 훨씬 늦게 소개되고 성숙하지 못함을 알 수 있다. 왜냐하면 지난 20세기 한국은 전세계의 유래 없는 고도성장을 해왔고, 이 과정에서 절대시되었던 초기 산업경제적, 생산적 효율성은 디자인의 잠재적 효용성과 고부가가치를 추구하기에 너무나 절박한 생존경쟁의 전략이자 가치였다. 이 같은 시대적 배경은 안타깝게도 우리 한국의 디자인이 일찍이 날개를 펼 수 없게 했던 그물이었다.

그러나 20세기 후반 후기 산업사회를 겪어오면서 사회계층구조의 변화로 중산층이 광범위하게 확산되고, 산업사회 대량생산은 보다 넓은 국민들에게 물질문명의 혜택을 안겨줌으로써 외현적인 생활수준을 크게 향상시켜, 최근에는 이제 진정한 삶의 질이란 무엇인가에 대해 재조명하기에 이르렀다. 현대사회로 오면서 인간의 삶이 이루어지는 장이 대부분 인위적 환경이 되었음을 인지할 때, 이들을 어떻게 창조해야 인간의 삶을 제대로 지원하고 보다 윤택하게 만드는데 도움이 될 것인가에 대한 소위 디자인 패러다임의 도약이 사회적 화두로 떠오르는 것은 너무나 당연한 것이다.

더욱이 산업구조와 인구구조의 대변혁을 맞고 있고 이로 인해 경제적 위기와 양극화 현상을 겪고 있는 현재와, 그리고 사회적 소수집단들의 합이 국민 대다수가 될 미래사회 대비를 위한 전략이 시급히 필요하다. 즉, 국민 모두가 건강한 삶을 지속되게 하기 위해 국토의 모든 공간을 재정비해야 하는 시점에서, 유니버설디자인 패러다임의 확산이 더욱 절실한 시점에 있다. 저출산·초고령·저성장시대 국민 개개인과 국가의 복지부담 위기경감책으로서 건강한 환경을 통해 국민들이 국가에 의존하게 되는 시기를 연기할 수 있다면, 신산업 육성으로 인한 경제성장에 못지않은 효과가 있을 것이다. 다행히 최근 현 정부의 「제 3차 저출산·고령사회 기본계획」에는 유니버설 디자인이 미래사회에 대처하는 중요 전략으로 상당히 자주 언급되고 있다. 그럼에도 불구하고 우리사회는 유니버설디자인의 실체를 파악하고 효율적으로 대처하지 못하고 있음은 실로 안타까운 일이다. 이러한 배경에서 「유니버설 디자인」은 미래 국가위기를 경감시키고 새로운 시대적 산업을 부흥시켜야 하는 미래세대의 양성을 위해 필수적인 주제인 것이다.

이제 디자인은 사용자의 삶과 함께 숨쉬는 실용예술이며 문화적 표현매체이기도 하고 사회 패러다임을 내포하고 또 드러내는 시대적 산물이기도 하다. 이 패러다임들은 디자인의 가치를 새롭게 조명하고 현대인들이 숨쉬고 있는 문화라는 공기를 느끼게 할 것이며, 우리 사회가 어디로 나가고 있는지 제반 사회현상을 묶어 이해하게 되는 렌즈가 될 것이다.

'유니버설디자인' 용어가 이 시대의 패러다임으로 등장한지는 35년이 되지만 본격적인 사회적 화두로 관심을 받게 된지는 20년도 안되며 한국에는 2000년 'World Conference on Universal Design(유니버설디자인 세계대회)'이 서울에서 개최된 시점에서 소개되었고, 그로부터 4년이 지난 2004년에 예술의 전당에서 '이 시대의 좋은 디자인, 유니버설디자인전(The good Design in the Era of Diversity, Universal Design Exhibition)이 국제적 행사로 개최되었다. 그러나 디자인 분야 전반과 학계와 대중들에게 여전히 새롭고 생소하며, 용어자체가 매력적으로 다가가고 이전보다 어느정도 알려졌다 하더라도, 그 이상 접근하고 이해하는 데에는 어려움이 있었다. 왜냐하면 패러다임으로 등장했다고 해도 그것의 구체적 현상에 대한 사례와 특히, 디자인 분야에서 직접 연결되어 적용됨으로써 설명되는 사례가 없이는 이에 대한 지식과 지혜를 보급시켜 나가는 데에는 한계가 있기 때문이다.

　　　　본 서는 '유니버설디자인'이란 추상적 패러다임을 더욱 구체적으로 디자인 실제에 연결하여 풀어 소개하고자, 그간 15년간 세계적인 예제들을 수집하고 이를 분석할 수 있는 틀을 개발하여 환경과 제품의 유형별로 체계화한 정보를 담고 있으며 이 정보가 실제 교육현장에 논의의 자료로 사용될 수 있게 준비해왔다.

유니버설디자인 이해를 위해 선정된 각각의 환경 및 제품 예제를 구체적으로 분석하여 자세히 설명할 필요가 있으나 그렇게 하기 위해서는 적지 않은 시간이 필요하여, 우선 유니버설디자인에 관한 정보를 나누고자 그 간략한 설명과 함께 시각이미지를 선별 소개한 수준에서 본 서를 발간하게 되었다.

제시된 예제들은 학생들과 수업에서 토의자료로서 흥미롭게 이용될 수 있으며 구체적 사례분석은 학생들의 탐구력과 창의적 분석력에 맡겨 추가과제로 기대해 볼 수도 있으리라 생각한다.

　　　　본 서는 크게 세 부로 구성되어 있다. 제 1부는 유니버설디자인 이론을 새로운 각도로 정립한 내용을 소개하고, 제 2부는 유니버설 디자인의 환경사례를, 제 3부는 유니버설디자인의 제품사례를 소개하였다.

　　　　제 1부 '유니버설디자인 이론'에서는 유니버설디자인 패러다임과 21세기 디자인 문화, 배경, 발달과 보급, 원리와 더불어 유니버설디자인과 한국성, 복지사회 인프라로서의 유니버설디자인 그리고 유니버설디자인의 미래에 대해 소개하였다.

특히, 여기서는 유니버설디자인을 거대한 시대적 흐름의 표상으로 재해석하고, 한국에서의 보급을 국제적 흐름에서 정리하고, 새로운 유니버설 디자인 원리를 개발 제시하였으며, 유니버설디자인을 세계 처음으로 문화적 맥락에 맞게 해석하여 소개하려 하였고, 다가오는 미래에 유니버설디자인의 새로운 도전 대상으로 부각될 보편적인 생활재를 조명해보는 실험적 제시도 국제적으로 처음 시도해 보았다.

　　　　제 2부 '유니버설 환경디자인'에서는 환경을 그 사용자 유형으로 구분하여 어린이, 노인, 장애인, 환자, 가족, 주민, 도시인을 위한 환경을 다루고 각각 세계적으로 성공한 좋은 환경디자인 사례들을 그룹으로 묶어 간략한 설명과 그리고 필자가 개발한 유니버설디자인 원리에 따라 어떤 원리를 보다 잘 만족시키는지 상대적 강도를 표시하여 수업에 논의의 단서가 되게 하였다.

　　　　제 3부 '유니버설 제품디자인'에서는 제품을 그 사용자의 상황과 사용되는 목표에 따라 유형별로 구분하여 소개하였다. 즉, 어린이 성장을 지원하는 제품, 성인의 작업 활동을 고무시키는 제품, 가족의 주거생활을 향상시키는 제품, 노화를 배려하는 제품, 장애를 완화시키는 제품, 일상생활을 편리하게 하는 제품, 이동을 장려하는 제품 등으로 구분하였다. 이때에도 환경부분과 마찬가지로 각 제품군에 대한 간략한 설명과 함께 어떤 유니버설 디자인 원리들이 특별히 해당되는지를 표시하였다.

유니버설디자인을 효과적으로 보급하기 위해서는 무엇보다 실제적 가능성을 시각적으로 보여주는 것이 중요하므로 본 서에서는 약 1,000장이 넘는 국제적 디자인 사례 사진 이미지가 원색으로 들어가 있다. 이러한 사례들이 유니버설 디자인을 이해하는데 도움이 되고 또 창의력 있는 학생들을 고무시키는데 유용한 자료로 사용되기를 기대한다.

이 책에 소개된 세계적 성공 기업들의 제품사례들은 상당한 부분 필자가 지난 예술의 전당 주최 '이 시대의 좋은 디자인, '유니버설디자인전'의 기획을 맡아 일을 진행하면서 해당 기업으로부터 직접 수집한 내용들이라는 사실과, 유니버설디자인의 발달과 보급에 있어 한국에서 개최된 국제적 전시회를 하나의 역사적 증거사례로 자리매김할 수 있도록 계기를 마련하여 주었다는 사실에 대해 예술의 전당 측에 깊은 감사를 드린다.

끝으로, 본서의 시대적 가치를 인정하고 출판해준 도서출판 미세움에 심심한 감사를 드린다. 아무쪼록 본서가 유니버설디자인이 세계흐름과 더불어 문화적인 맥락에서 정확히 해석되어 확산되어 나가는데 일익을 담당하기를 기대한다.

2016. 3. 28
저자 이연숙
연세대학교 교수

BENIGN

ENHANCING

ADORABLE

USERFRIENDLY

TOUCHING

INSPIRING

FLEXIBLE

USERFUL

LOVING

USABLE

NORMALIZING

INCLUSIVE

VERSATILE

ENABLING

RESPECTABLE

SUPPORTIVE

ACCESSIBLE

LEGIBLE

DEEP

ETHICAL

SENSIBLE

INTEGRATIVE

GENTLE

NOURISHING

contents

제 1 부
유니버설디자인 이론

유니버설디자인은 보다 다양하고 복합적이며 다면적인 인간요구들, 보다 다양한 범주의 사용자들, 그리고 시간과 상황에 따른 역동적인 변화들을 포용력 있게 수용해야 할 21세기 디자인의 방향이자 운명인 패러다임이다.

제 1 부에서는 이 디자인 패러다임의 실체를 21세기 디자인 문화 관점에서 조명해 보고, 그 세계적 흐름을 총체적으로 정리해보며, 그것이 있게 된 배경과 최신 개발된 원리를 소개하고, 유니버설디자인이 한국적 맥락에서 어떻게 연계 해석되어야 하는지를 제시하며, 나아가 급변하는 디지털정보사회 물결에서 유니버설디자인의 미래를 새로운 화두로 던져보았다.

유니버설디자인 패러다임
제 1 장

유니버설디자인은 인간의 존엄성과 평등을 실현할 수 있는 21세기의 창조적 패러다임이다. 디자인이란 인간의 삶이 보다 풍요로워지고 편리해지기 위한 작업이라는 점을 의식할 때 유니버설디자인은 '인간을 위한다' 는 의미를 새롭게 부흥시킨 디자인 개념이다. 유니버설디자인이란 가능한 최대한의 사용자 요구를 만족시키는 환경디자인이나 제품디자인을 말하며, 제품이나 환경을 보다 많은 사람들이 편리하게 사용하도록 함으로써 모든 사람들을 위한 생활을 쾌적하게 하는 것으로 정의된다. 무장애 디자인(Barrier Free Design)에서 출발한 유니버설 디자인은 현재 장애인, 노인을 위한 디자인이라는 개념을 넘어 다양한 능력과 인간의 전체 생애주기를 수용하는 디자인이라는 개념으로까지 발전되었다. 이러한 개념의 발전은 장애나 자유롭지 못한 신체적 능력을 특수한 상황으로 보는 것이 아니라 사람마다 누구나 가지고 있는 개별적 특성 즉, 개성으로 보는 시각에 기인한다. 모든 사람은 다양한 신체크기와 능력을 가지며 그러한 다양성은 나이에 따라, 상황에 따라 변하는 것이므로 사람의 다양한 개성을 있는 그대로 포용해 주어야 한다.

유니버설디자인 개념이 등장하게 된 배경은 20세기 고도의 산업화 과정에서 대량생산으로 경제적 도약을 갈망했던 사회상에 기인한다. 생산된 물품과 건설환경의 대상은 인간이었으나 대량생산의 효율성을 위해 표준화된 대상만을 선정하였고 이에 속하지 않는 대상들은 인위적 환경에서 차별을 받았으며 이에 대한 비판과 반성으로 나타난 것이 유니버설디자인이다. 따라서 유니버설디자인이란 다양한 사용자의 요구를 만족시킴으로써 인간을 평등하게 포용하는 환경을 창조하는 것으로 그 대상은 나이, 성별, 장애여부, 신체크기, 신체능력 뿐 아니라 경제적 계층, 인종, 나아가 개성까지도 포함하는 모든 범위를 포용함으로써 디자인을 통한 사회 평등의 실현을 의미한다.

유니버설디자인은 보다 다양하고 복합적이며 다면적인 인간 요구들, 보다 다양한 범주의 사용자들, 그리고 시간과 상황에 따른 역동적인 변화들을 포용력있게 수용해야 할 21세기 디자인의 방향이자 운명이다.

중세 동안 종교로 인해 간과되고 가려졌던 '인간' 이 르네상스로 인해 새롭게 조명되고 인간문화의 가치가 재발견되었다면, 유니버설디자인은 산업화로 인해 간과되고 가려졌던 인간의 모습과 삶의 가치를 재발견하고, 삶의 질을 추구하는 인간과 인간의 삶이 이루어지는 절대적 조건이자 세팅이 되어가는 인위적 창조물에 대한 관계를 재정립하려는 제2의 르네상스 운동이자 사고체계이며 디자인 조류이다.

이렇듯 유니버설디자인은 단지 장애나 노약자 등을 위한 자비심 많은 디자인이 아니라 우리 사회를 구성하는 수많은 다양한 사람들의 요구를 만족시킬 수 있는 가능성을 높이는 '진취적이자 도전적인 디자인' 이다. 이 특성을 20세기 디자인과의 비교 관점에서 논하면 다음과 같다.

20세기 디자인은 표준이라 생각되는 인구 구성의 부분적 범위 내의 사람들을 대상으로 이루어짐으로서 상대적으로 그에 속하지 않는 이들에게는 사용으로 인한 혜택을 받을 수 있는 기회를 앗아갔다고 할 수 있다. 이에 비해 21세기 디자인은 다양한 인구를 염두에 두고 보다 폭넓은 대상을 위해 만들어짐으로서 디자인의 혜택을 받지 못하는 이들의 비율을 크게 감소시켰다. 하나로 거의 전체인구를 만족시킬 수 있는 방법에서부터 각기 다른 개성을 지닌 이들이 선택할 수 있는 폭을 넓히는 방법에 이르기까지 디자인의 전략과 접근방법은 다양할 수 있다. 중요한 것은 다양성의 사회를 존중하고 이들 모두에게 인간을 위해 창조된 디자인의 창조물의 혜택을 누리게 하고자 배려하는 것이다.

〈그림 1〉은 20세기의 디자인 유형들로서 유형 ❶은 어린이, 장년, 노인 등 전체 인구를 몇 개의 집단으로 단순화시키고 각 집단 중 일반 표준형을 기준으로 하여 디자인 한 유형이다. 예를 들면, 표준형 어린이, 장년, 노인이 아닌 인구 집단에서는 선택의 예제가 없어 불편해도 사용을 강요 당해온 경우로서 제한된 의류 패션 제품, 학교 의자, 회사의 사무용 의자 등이 있다.

디자인 유형 ❷는 인구를 2개의 큰 집단으로 구분하고 한 집단 위주로만 디자인한 유형이다. 예를 들면, 남성이 주로 생산자 역

할을, 여성이 소비자 역할을 해 왔던 20세기의 시대에 남성을 기준으로 하여 창조된 환경과 제품들 경우로서, 남성적 시각으로 남성들의 활동을 기준으로 창조된 도시환경과 핵가족만을 염두에 두고 개발한 아파트 평면들, 그리고 남성 직원들을 염두에 두고 발달해 온 사무환경 및 제품들이다.

디자인 유형 ❸은 인구 집단 중 한 집단을 대표적 표준으로 설정하여 디자인한 유형이다. 예를 들면, 건강한 남성을 기준으로 만들어진 환경과 제품들로서 건강하지 못한 인구들과 여성 노약자들을 소외시킨 경우들로서 각종 여가 오락시설 환경, 도시교통시설, 공공환경과 제품 등을 들 수 있다.

디자인 유형 ❹는 인구 집단중 다수의 집단을 표준으로 설정하여 디자인한 유형이다. 예를 들면, 도시 공공 환경과 제품들이 공용을 기본으로 하고 있으나 노약자, 장애인의 접근을 허용하지 않게 된 경우들로서 공공화장실, 음수전, 키오스크, 공공 교통시설, 도로 등이 있다.

〈그림 2〉는 21세기 디자인 유형으로서 유형 ❶은 어린이, 노인, 일반인 등 사회구성원 모두를 하나가 만족시킬 수 있는 유형이다. 예를 들면, 공항터미널, 공공 공간등 공용시설의 화장실 특히 유니버설디자인 화장실 등이 있다.

디자인 유형 ❷는 사회 구성원 대부분을 세가지가 만족시킬 수 있는 유형이다. 예를 들면, 인구의 인체역학 칫수를 세등분하여 대부분의 모든 사람들을 세가지 제품이 모두 포용하게 된 경우로서 허먼밀러사의 에어론 체어가 있다.

디자인 유형 ❸은 사회 구성원 모두를 군집들로 나누고 각 군집들의 구성원 모두가 배려되어 크게는 인구 모두를 포용하게 디자인된 유형이다. 예를 들면, 장년에서 노인으로 이동하는 많은 사람들에게 여전히 선택이 존재하도록 그리고 이들의 요구를 특히 잘 담아 안게 되어있는 더 나은 디자인 유형으로서, 무게가 무거워도 쉽게 조절하여 가볍게 이동할 수 있도록 장치가 되어있는 이동식 가방이 있다. 또한 다양한 가족구성과 형태 그리고 생활방식에 따라 어느 범위에서 선택가능 하거나 융통성 있게 변화시킬 수 있는 가변형 주택 등이 있다.

디자인 유형 ❹는 사회구성원의 생활양식과 취향에 맞게 선택할 수 있는 가능성이 부여된 디자인 된 유형이다. 예를 들면, 어린이들의 발달단계별 쉽게 변형해서 쓸 수 있는 시스템 가구, 직무성격과 취향에 따라 자유롭게 배치가능한 사무 시스템 가구, 거주자 생활양식에 따라 형성가능한 DIY가구 등을 들 수 있다.

❶ 학생들의 다양한 신체적 조건과 성장속도를 배려하지 않은 획일적 학교 의자는 청소년들의 정상적인 성장과 건강에 부정적인 영향을 미쳤다.

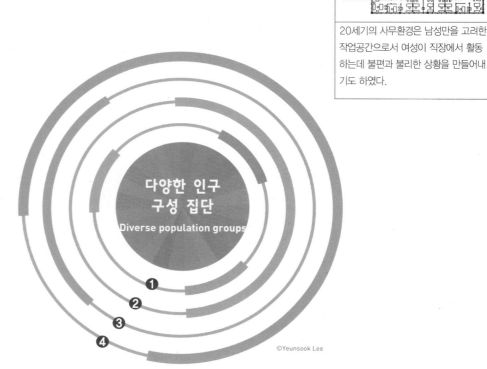

❷ 20세기의 사무환경은 남성만을 고려한 작업공간으로서 여성이 직장에서 활동하는데 불편과 불리한 상황을 만들어내기도 하였다.

다양한 인구
구성 집단
Diverse population groups

©Yeunsook Lee

❶
❷
❸
❹

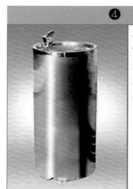

❸ 획일화된 우리 사회 아파트는 다양한 가족 구성 형태를 간과하고 아이와 부모로 이루어지는 핵가족을 위주로 디자인 됨으로서 현대사회 문제를 가속화 시켜왔다.

❹ 도시공공시설중 하나인 음수전은 일반인을 대상으로 디자인되어 휠체어 장애인이 접근할 수 없게 되어있다.

〈그림 1〉 20세기 산업사회의 디자인

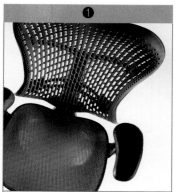

❶

하나의 의자디자인이 거의 모든 사람의 신체적 조건과 동작들을 수행할 수 있는 허먼밀러사의 '미라' 의자이다. 건강을 지켜줄 수 있는 특성과 조형적 아름다움도 동시에 지니고 있다.

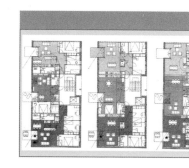

❸

주거단위의 기본틀만 제공하고 거주자의 가족 및 생활양식에 따라 주거공간을 형성할 수 있게 된 핀란드의 가변형 주택이다.

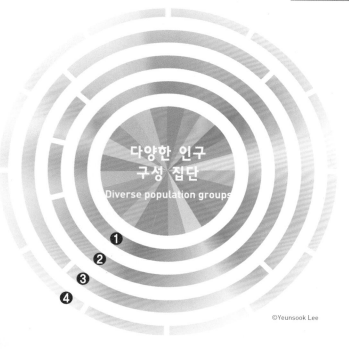

다양한 인구
구성 집단
Diverse population groups

❶
❷
❸
❹

©Yeunsook Lee

❷

세가지 크기의 의자디자인이 거의 모든 인구의 신체적 조건과 동작을 수용할 수 있는 허먼밀러사의 에어론 의자이다.

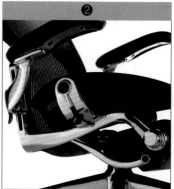

❹

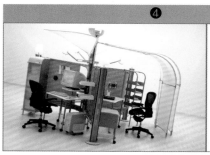

다양한 작업자의 업무행태 기능변화와 개성, 선호를 반영하여 이동 변경 가능한 허먼밀러사의 워크 스테이션이다.

〈그림 2〉 21세기 다양성사회의 디자인

유니버설디자인의 근본적인 개념은 대량 생산형 체제의 초기 산업사회의 획일성을 탈피하고자 하는 '후기 산업사회 사용자 지향성의 디자인 개념'으로 설명할 수 있다. 또한, 많은 사람들이 유니버설디자인의 개념을 나타내고 있는 다양한 용어들에서 그것이 가지고 있는 기본적 속성을 유추해 볼 수도 있다. 즉, 융통성, 가변형 디자인, 생애주기가 바뀌어도 이를 무리없이 수용해주는 '생애주기 디자인(life span design)', '초세대적 디자인(transgeneration design)', 요구에 따라 환경 자체가 변할 수 있게 한다는 '적응성(adaptable design)', 요구의 변화를 점진적으로 수용하는 '첨가적 디자인(additive, expandable design)' 등이 있다. 이들 용어가 지닌 개념을 분석해 보면 시간적(상황적) 범위, 사용자 요구 범위, 사용자 유형범위를 보다 넓게 수용하는 개념으로서 〈그림 3〉과 같이 그 개념과 이론적 체제가 구축될 수 있다.

한편 유니버설디자인의 특성은 문화적으로 다르게 나타나고 있고 우리나라의 경우 미국, 일본과는 달리 접근될 필요가 있다. 즉, 장애인과 노인인구의 비율이 높은 미국이나 일본의 경우 노인이나 장애자를 만족시키면서도 일반인에게도 호응도가 높을 수 있는 환경과 제품으로 유니버설디자인을 발전시켜 왔다. 특히, 여러 문화권으로부터 유입된 미국인들의 경우 신체적 차이의 범위가 크므로 이 범위를 어떻게 포용해 주는가의 관심이, 신체 차이 범위가 좁고 이미 고령화 사회로 들어간 일본의 경우 노인과 환자들에 대한 관심이 상대적으로 더 발달되었다. 인구학적 문제성을 느끼지 못하고, 장애인이나 노약자 우선 배려의 문화가 덜 성숙한 한국의 경우는 다양한 소비자를 만족시키면서 노인과 장애자들까지도 만족시킬 수 있는 아름다운 환경과 제품이라는 방향 즉, 획일성을 탈피하는 '후기 산업사회 사용자 지향성의 디자인 개념'으로 설명하고 있음을 알 수 있다.

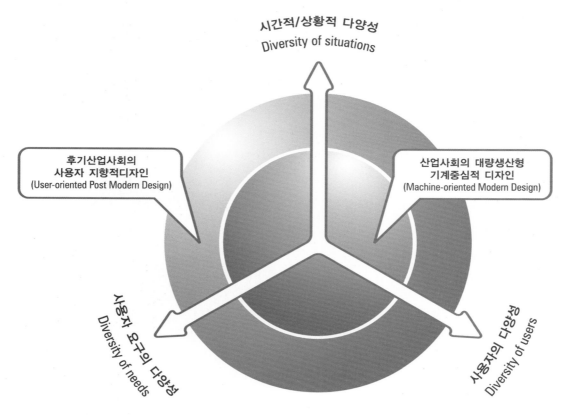

〈그림 3〉 유니버설디자인의 주요개념

©Yeunsook Lee

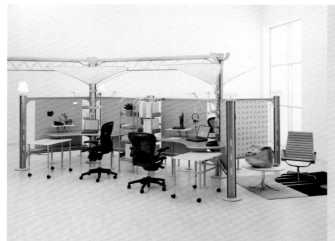

허먼밀러사의 리졸브 시스템은 회사의 조직 변화에 따라 유연하게 변경할 수 있으며, 다양한 신체적 크기, 능력의 직원들이 모두 사용할 수 있으며, 편리성 뿐 아니라 건강성, 심미성, 유동성 등 제반 요구를 다양하게 만족시킨다.

일본의 넥스트의 실험주택은 건물 구조의 연한과는 달리 상황에 따라 내부 구성과 외관재를 교체할 수 있으며, 편리성, 심미성 뿐 아니라 거주가구의 생활 양식과 선호를 반영할 수 있고, 누가 이사를 오던지 사용자의 다양성을 수용할 수 있다.

플렉사의 아동가구 시스템은 성장속도가 빠른 아동기 전반에 걸쳐 발달 단계 상황에 맞게 재변형 할 수 있으며, 안전, 정서, 인지, 신체, 사회적 발달요구 만족을 모두에게 기여하고, 폭넓은 아동들과 각 가구의 자녀구성에 따른 요구를 잘 수용할 수 있다.

유니버설디자인의 발달과 보급
제 2 장

유니버설 디자인은 20세기 동안 노인이나 장애자들 측면에서 일어난 인구학적 변화와 인본주의적 관점에서 제기되어 입법적이며 경제적이고 사회적인 기반을 토대로 하여 발전해 왔다.

이것의 시작은 20세기 간과되었던 사회적 약자의 입장이 먼저 부각됨에 따라 '무장애 디자인'으로부터 시작되었으며 보다 포용력이 필요한 사회가 도래함에 따라 '유니버설디자인'으로 도약하였고, 이 유니버설디자인은 이후 보다 본격적인 '다양성'의 시대에 모든 개개인 특성을 존중하는 역동성 있는 미학적 가치를 지닌 의미로 발전할 것이다. 이를 정리해보면 그 시작부터 지금까지는 신체 장애, 다양한 장애인, 노인, 여성, 저소득층, 어린이 등 사회적 약자층이 관심을 받아왔으나 이제 이들을 넘어 일시적으로 장애상황에 처한 일반

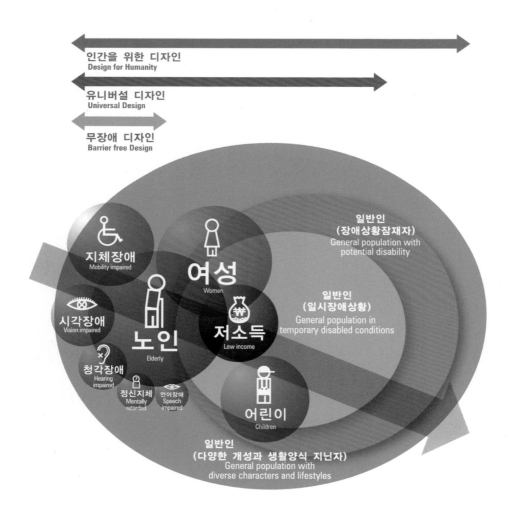

유니버설디자인의 과거 · 현재 · 미래 ©Yeunsook Lee

인, 장애를 지닐 가능성이 언제나 있는 잠재인으로서의 일반인, 나아가 각기 다른 개성을 지닌 모든 이들을 대상으로 그 범위가 실로 넓어지는 방향으로 발전할 것이다.

21세기 디자인 문화는 이 유니버설디자인 문화로 당분간 성숙될 것이며 궁극적으로는 '인간을 위한 디자인' 이라는 코드를 지닌 문화로 발전할 것이다. 즉, 20세기가 물질과 기계 위주의 문명과 그로 인한 획일화된 회색문화적 특성을 지녔다면, 21세기는 그로부터 인간성을 다각적으로 회복하고 그 가치를 재발견하고 증진시키려는 문화로 이동할 것이라는 것이다.

한국에 유니버설 디자인이 소개된 시기는 2000년 11월 환경디자인 패러다임을 통합적으로 제시하는 우리나라의 비전행사로 World Congress on Environmental Design for the New Millennium이 대통령직속 자문기구 「새천년준비위원회」가 주관하고 연세대학교가 실행기관으로 준비하여 서울 COEX에서 열렸으며, 이 전체 행사 중에 Green Design, Cultural Design, Prodigital Design과 병행하여 '유니버설디자인 세계대회(World Conference on Universal Design)' 가 개최되었다. 전세계 전문가들이 한국과 세계의 환경이 미래 나가야 할 길을 찾기 위해 국제적으로도 처음으로 미래 패러다임이 통합적으로 교류되는 장에 참여함으로써 '유니버설디자인' 패러다임이 국내 디자인관련 전문분야에 소개되었다.

그 후 4년이 지난 시점에서 유니버설 디자인이 범국민을 대상으로 소개되는 전시가 예술의 전당 한가람디자인미술관 주최로 열리게 되었다. 전문가집단의 연구와 실험적 개발을 위한 화두에서 범국민 문화적 코드로 전이되는 이 속도는 실로 빠른 성장을 보여주는 것이었다. 작금의 시대가 소비자·시민·국민의 의식과 반응이 사회 제반현상을 만들어나가는데 큰 영향을 미치는 시대임을 감안하면, 새로운 사고 체계를 소개하는 이 전시를 통해 '디자인 전문분야' 에 역으로 미칠 고무적인 파고는 적지 않을 것으로 기대되었다.

이 전시 당시의 기획의도는 다음과 같이 표현된 바 있다.

"디자인은 실용예술이며 문화적 표현 매체이기도 하고 사회 패러다임을 내포하고 있는 시대적 산물이기도 합니다. 이 유니버설디자인전은 실용예술로서 디자인의 가치를 재인식하게하고, 우리가 숨쉬고 있는 문화라는 공기를 느끼게 할 것이며, 우리사회가 어디로 나가고 있는지 제반 사회현상을 이해하게 하는 렌즈가 될것입니다."

한국에서 유니버설 디자인을 소개한 역사적 사건으로서, 또 세계 유니버설디자인의 발달에 개념적인 도약을 보여준 국제행사로서 2004년 11월에 있었던 「이 시대의 좋은 디자인전, 유니버설디자인전」을 당시 국제적 교류도 목적이어서 영어로 사용한 것(11면~20면)을 그대로 함께 소개한다.

유니버설디자인의 역사
Brief Graphic History of Universal Design

유니버설디자인의 관심은 초기 장애인부터 시작하여 노인, 여성, 어린이, 다양한 신체 조건을 지닌 일반인, 일시적 장애가능성이 있는 일반인, 다양한 개성을 지닌 일반인으로 확산되어 가고 있다. 같은 인구집단이어도 시간이 흐름에 따라 사회적 관심이 점점 커지고 있다.

Universal Design has first paid attention to the handicaped and desabled elderly, and gradually expanded its intent to the aged, women, children, ordinary people in tempory disabled situation and, people with potential handicaps, and all people with diverse characters.

| 1950 | 1960 | 1970 | 1980 |

무장애 운동, 1950
Barrier-free movement USA

ANSI, 접근성 기준 공표, 1961
Accessibility Standard, USA

Goldsmith "장애자를 위한 디자인"안, 1963
Goldsmith Design for the Disabled, Sweden

Ergonomidesign Group 설립, 1970
Ergonomidesign Group, Sweden

장애자용 실험 주택 개발, 1970
Experimental house for the disabled, Japan

신체장애자 모델도시 사업, 1973
City Model for the disabled, Japan

UN '무장애 디자인' 안 제출, 1974
UN, 'Barrier free Design' proposal

고령자 · 장애자를 위한 건축법 개정, 1976
The Building Standard Act amendment for the senior and disabled, Sweden

건축 기준법 개정, 건물에 무장애 건축 의무, 1977
Obligation of Barrier-free in building, Denmark

고령자 · 신체장애자 케어시스템 프로젝트, 1980
Care system project for the senior and disabled, Japan

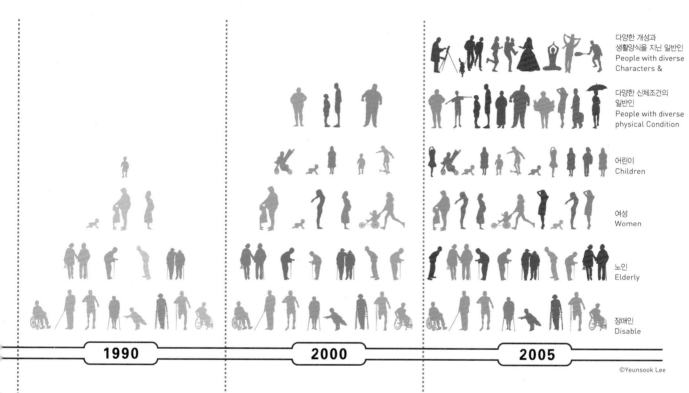

다양한 개성과
생활양식을 지닌 일반인
People with diverse
Characters &

다양한 신체조건의
일반인
People with diverse
physical Condition

어린이
Children

여성
Women

노인
Elderly

장애인
Disable

| 1990 | 2000 | 2005 |

©Yeunsook Lee

장애를 가진 미국인법 성립, 1990
Americans with Disabilities Act, USA

NCSU 센터▶ 유니버설디자인 센터, 1994
NCSU - Universal Design center, USA

'장수사회대응주택 설계지침' 책정, 1995
Housing guide for society of long life, Japan

고령자 · 장애자를 배려한 생활용품, 1998
Living Commodity for the senior and disabled, Japan

유니버설디자인 국제심포지움, 1998
Universal Design international Symposium,
Adoptive Center, USA

'Unlimited by Design' 전시회, 1998
Exhibition, Cooper Hewitt Museum, USA

HHRC 연령, 일, 유동성과 케어를 바탕으로 한
디자인, 1999
Design responding to four social-changes : age,
work, mobility and care, UK

이 시대의 좋은 디자인 유니버설디자인전, 2004
The Good Design for the Era of Diversity, Hangaram
Design Museum of Seoul Arts Center, Korea

『유니버설디자인전(2004)』은 디자인계에 창의적 화두를 던지는 것은 물론 산업계, 복지계, 건설환경계, 교육계 등 다양한 분야에 디자인이라는 통로를 통해 새로운 사고를 형성하게 하는 계기가 되며 전문가들에게 뿐만 아니라 범국민들이 보다 쉽게 이해하고 호응할 수 있는 전시가 되도록 기획되었다.

유니버설디자인은 현재 우리가 살고 있는 사회를 이해하게 하는 좋은 틀이자 미래사회 방향을 예측하고 준비하게 하는 가이드가 됨으로써 단순히 디자인 장르에서 질적 도약을 하게하는 이상의 공헌을 할 것이다. 그러므로 이 개념이 보다 쉽게 이해되고, 보다 호의적으로 받아들여지며 또 이에 진취적으로 도전하게 하고 싶은 의욕을 불러일으키도록 만드는 전시가 되게 하고자 하였다. 그러기 위해서는 우선 아래와 같은 선입견과 편협된 이해와 이미지로부터 벗어나게 할 필요가 있었다.

첫째, 무장애 건축으로부터 시작한 장애인이나 노인, 환자를 위한 디자인이다. 둘째, 많은 사람을 다 만족시켜야 하는 공용 디자인이다. 셋째, 아름답지 않거나 시장성, 경제성이 낮을 것이다. 넷째, 제품과 일부 환경에 국한되어 적용되는 것이다.

그러므로 본 전시에서는 '장애와 연계된다', '대상이 공용품이다', '시장성과는 거리가 있다', '편협적으로 적용된다'는 생각을 바꿔줄 수 있는 전시전략으로 접근하였다.

이런 배경에서 본 전시는 장애인만이 아니라 모든 국민과 소비자에게 해당되며, 공용만이 아니라 개성을 존중하여 개인화되는 디자인도 해당되며, 이론에만 머무는 것이 아니라 세계적 성공사례를 통해 시장성의 제약은 문제가 없다는 것을 보여주고, 특정품목에만 아니라 모든 스케일과 유형의 산물에 다 관계되며, 사물지향적 이해 외에도 근본적 배경과 내재해 있는 개념까지도 이해시킬 수 있도록 계획되었다.

이로 인해 전시관은 이해관과 실제관으로 구성되었으며 실제관에서는 세계적 성공사례들을 소개하고, 태어나서 운명을 다할 때까지 생애주기 전과정에서 필요한 대표적 디자인들을 포함하였으며 무엇보다 아름다울 수 있는 삶의 기회를 보여주도록 하였다.

이 전시는 유니버설디자인이 지닌 포용성과 복합성, 통합성, 대

『The Universal Design Exhibition』 is designed to propose a creative topic to the design industry, to provide opportunities for a new paradigm for various fields (e.g. industry, welfare, construction, environment, and education) through the channel of design, and to be easy for common people, not only specialists, to understand and respond to.

Universal Design is not only a good paradigm by which we can understand our society but also a guide which enables to forecast the future direction of the society and accordingly get prepared. It will thus make a more contribution than just a qualitative upgrade of Universal Design in the design field. The exhibition is intended to make Universal Design more easily understood and more favorably accepted, and to inspire enthusiasm to more actively challenge the design trend. It is necessary, for accomplishment of such intention, to escape from stereotypes, and prejudiced understanding and images as described below.
First, Universal Design is a type of design for the handicapped, aged, or sick which has started from barrier-free architecture. Second, it is a public design which should satisfy all the people. Third, it must be plain in appearance or have low quality in marketability or economic efficiency. Fourth, it applies to a limited range of products and environment.

This exhibition, therefore, is based on a strategy that could change the ideas: 'related to handicaps,' 'just for public products,' 'far from marketability,' and 'just for limited range of application.'
This exhibition, in such a context, is designed to show that Universal Design is not only for the handicapped but also for all people and consumers and that it includes individualized design, based on respect of individuality, as well as public design. The exhibition also proves that the marketability is not restricted, by providing successful cases from around the world, instead of insisting just on the theory. The exhibition, in addition, is intended to make it understood that Universal Design relates not only to specific items but also to products of all scales and types.
The intended understanding is not just for relevant objects but includes the fundamental context and the inherent concept. The exhibition, therefore, consists of Understanding Hall and Reality Hall. The Reality Hall introduces international success cases and includes representative designs required for the whole lifespan from the cradle to the grave. The Reality Hall, above all, is designed to show opportunities for a beautiful life.
This exhibition involves artists and specialists of various genres, based on the idea of the Universal Design's comprehensive, combined, integrative, and public characteristics.
Artists who already expressed the modern situation of the society

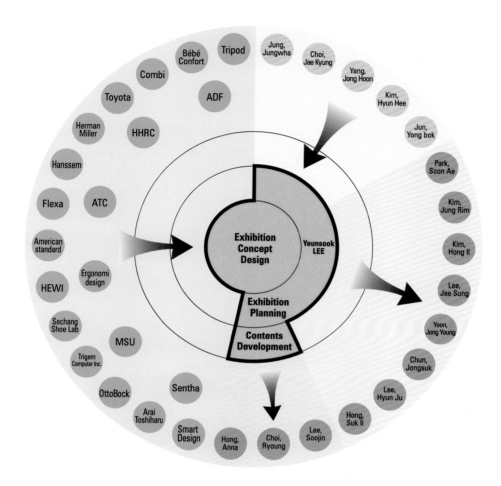

참여진

중성의 취지에 맞도록 여러 다양한 장르의 전문가와 작가들이 함께 동참하였다.

기존에 이미 현대 사회국면을 전문장르에서 표현하여 전시전을 가졌던 작가들이 유니버설디자인 전체맥락과 시대적 배경에 대한 이해를 돕기 위해 재구성 동참하였다. 여기에는 정정화 사진작가, 최재경 사진작가, 양종훈 사진작가와 김윤희 섬유공예작가, 전용복 칠기공예작가 그리고 일본의 Accessible Design Foundation 이 함께 하였다. 또한, 박순애 닥종이 작가, 이재성 디자이너, 김정님 그래픽디자이너, 김홍일 그래픽디자이너 외 여러 디자인분야 대학교수들도 참여하였다.

within specialized genres in an exhibition have gathered again to help understand the whole context and background of Universal Design. The artists are photographers Jung Jung-Hwa, Choi Jae-Gyeong, Yang Jong-Hun, textile technologist Kim Yun-Hi, lacquer technologist Jun Yong-Bok, and Accessible Design Foundation in Japan.

This exhibition involves artists and specialists of various genres, based on the idea of the Universal Design's comprehensive, combined, integrative, and public characteristics.
Artists who already expressed the modern situation of the society within specialized genres in an exhibition have gathered again to help understand the whole context and background of Universal Design. The artists are photographers Jung Jung-Hwa, Choi Jae-Gyeong, Yang Jong-Hun, textile technologist Kim Yun-Hi, lacquer technologist Jun Yong-Bok, and Accessible Design Foundation in Japan.

유니버설디자인 이해관
Pavilion for Understanding Universal Design

유니버설디자인이 무엇이고 어떻게 발달해 왔으며 미래에는 어떻게 발전해 나갈 것인지 그리고 우리 한국의 미래에 시사하는 바는 무엇인지를 쉽게 이해하도록 다양한 전시기법으로 기획되었다. 특히, 여러 장르의 작가들이 초대되어 각각 개별전으로도 즐길 수 있도록 되어 있고, 또한 엮어서 유니버설디자인의 총체적 스토리를 이해할 수 있게 구성되어 있다.

유니버설디자인 패러다임이 실제 현실적으로 구현된 디자인 사례들로서 기존 세계시장에서 성공한 디자인 제품, 세계적으로 유명한 디자인연구소에서 개발한 작품들이 초대되어 실제 제품, 디지털 이미지, 영상 등 다양한 방법으로 소개되고 있다.

어린이에서부터 청소년, 일반 남녀성인, 노인, 장애인, 환자에 이르는 인간 생애 주기 전반에 걸쳐 좋은 디자인을 실제적으로 그리고 총체적으로 집결시킨 장을 만날 수 있게 되어 있다. 또한 각각의 디자인 사례들에 대한 설명과 유니버설디자인 특성들에 대한 해석을 포함한 콘텐츠가 현장의 컴퓨터를 이용해 쉽게 찾아볼 수 있도록 제공되어 있다.

도입관
Korean Interpretation of Universal Design

- The Good Design for the Era of Diversity: Universal Design
- UD and Koreanity —————— Park, Soon Ae Rice-Paper Art Craft Exhibition
- Past, Present and Future Of UD —— Kim, Jung Rim/Kim, Hong Il Graphic Exhibition
- UD for Lifespan Living

배경관
Paradigm Shift

- From Material Center to Human Center ———— Lee, Jae Sung
- From Isolation to Intergration ————— Communication Design Exhibition
- From Uniformity to Diversity ——— Choi, Jae Kyung Photography Exhibition
 - Jung, Jung Wha Photography Exhibition
 - Kim, Hyun Hee Fabric Art Exhibition
 - Jun, Yong bok Lacquer Craft Exhibition
 - Yang, Jong Hoon Photography Exhibition

생활체험관
Universal Design in Everyday Living

- UD and Sign Language ————————— Hong, Suk Il Message Exhibition
- UD and Web Interface ————————— Lee, Hyun Ju Message Exhibition
- UD and Fashion ————————— Chun, Jongsuk Message Exhibition
- UD and Dimensions ————————— Yoon, Jong Young Message Exhibition
- UD and Living Commodities ————— Lee, Soo jin Message Exhibition
 - Accessible Design Foundation(Japan) Message Exhibition
- UD and Digital Appliance ————————— Hong Anna Message Exhibition
- UD and Physical Environment ————— Choi, Ryung Message Exhibition

장애체험관
Experience of Diverse Barriers

- 이동 장애와 환경 체험 Mobility disabled situation
- 시각 장애와 환경 체험 Visually impaired situation
- 인지 장애와 환경 체험 Cognitively disabled situation
- 청각 장애와 환경 체험 Hearing impaired situation

*UD : Universal Design

일상생활을 지원하는 디자인

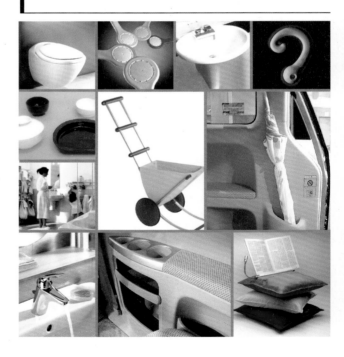

**TOYOTA, Japan / Tripod Design, Japan / Smart Design, USA /
American Standard, USA / The Helen Hamlyn Research Centre, UK /
Sentha Project, Germany / Ergonomidesign, Sweden**

Design for Everyday Living

어린이의 성장을 도모하는 디자인

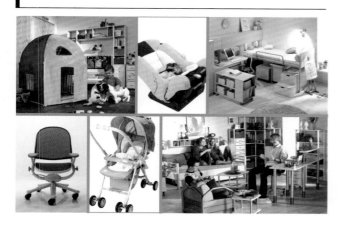

Combi, Japan / Flexa, Denmark / Hanssem, Korea /
Bébé Confort, France

Design for Growing

노화를 배려하는 디자인

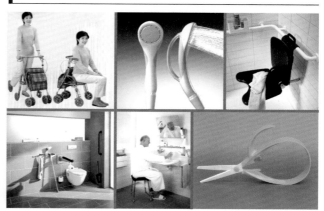

Sentha Project, Germany / Ergonomidesign, Sweden /
School of packaging, MSU, USA / The Helen Hamlyn Research Centre,
UK / Tripod Design, Japan / HEWI, Germany / Toshiharu Arai, Japan

Design for Aging

작업활동을 고무시키는 디자인

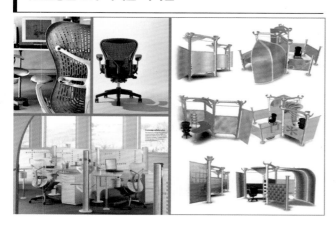

Herman Miller, USA / Sejin Electron Inc., Korea / Smart Design, USA

Design for Working

장애를 완화시키는 디자인

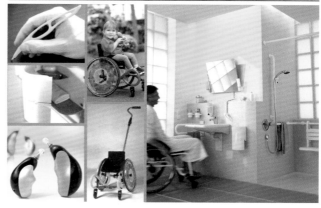

ATC Ageless Center, Japan / Tripod Design, Japan / HEWI, Germany /
OttoBock, Germany / Sechang Shoe Lab, Korea

Design for Fragility

Various exhibition methods have been planned to help understand what Universal Design is, how it has developed, how it will develop in the future, and what it suggests to the future of Korea. The exhibition can be enjoyed as a set of separate private exhibitions prepared by artists of various genres, and as one overview of Universal Design as well.

The paradigm of Universal Design is introduced in various methods (e.g. actual products, digital images), with, as actual cases realized, design products successful in the current world market and works developed by world-renowned design research labs.

또한 이 전시기획에 맞게 다양한 장르의 전문가/교수들과 학생이 새 작업을 시도하여 각각의 전시영역을 맡아 주었는데 여기에는, 박순애 닥종이인형작가, 김정림, 김홍일 그래픽디자이너, 이현주 비쥬얼커뮤니케이션디자인교수, 윤종영 산업디자인교수, 홍석일 디지털커뮤니케이션교수, 천종숙 실버패션교수, 그리고 이재성 커뮤니케이션 디자인 전공학생 등이 동참하였다. 한편, 특별히 본 전시 취지에 맞게 컨텐츠 계획이 된 분야를 구체적으로 실현시키는 전시는 이수진 박사, 최령 박사, 홍기원 실내건축가가 맡아주었다.

이들의 전시영역은 각각 독립적으로 많은 것을 생각하게 하는 전시관으로서의 역할을 할 뿐만 아니라 이들 모두를 정해진 전시의 흐름이란 끈으로 꿰어 보게 되면 유니버설디자인의 총체적 국면을 보게 되어 있다.

Design for Aging
노화를 배려하는 디자인

Arai Toshiharu, Japan
American Standard, USA
HEWI, Germany

아울러 『실제관』에 참여한 디자인작품들은 유니버설 디자인을 선도해온 국제적 디자인 연구소와 디자인센터, 학교, 기관들의 작품들로 구성되어 있는데, 영국의 HHRC(Helen Hamlyn Research Centre), 스웨덴의 Ergomomidesign, 일본의 ATC Ageless Center, 독일의 Sentha, 미국의 School of Packaging MSU 등이 있다.

또한 시장 경제에서 성공한 세계적 기업의 제품들이 초대되어 좋은 UD제품을 이해하는데 도움을 주도록 하였는데 국가별로 보면 미국의 Herman Miller, American Standard, Smart Design, 덴마크의 Flexa, 일본의 Tripod, Combi, Toyota, 독일의 HEWI, OttoBock, 프랑스의 Bébé confort, 한국의 한샘, 삼보컴퓨터 등이다.

Specialists, professors, and a student of various genres also have tried new attempts in each exhibition sectors: paper doll artist Park Sun-Ae, graphic designers Kim Jung-Rim, Kim Hong-Il, professors Lee Hyun-Ju (Visual communications), Yun Jong-Young (industrial design), Hong Suk-Il (digital communications), Cheon Jong-Suk (silver fashion), and student in communication design Lee Jae-Sung. The exhibition itself, with concrete realization of planned contents in accordance with the intended idea, has been created by Lee Su-Jin (PhD), Choi Ryoung (PhD), and Hong Gi-Won (interior designer).

Each exhibition sector acts as an independent exhibition hall that enables to think many things. All of them as a whole, however, show the overall situation of Universal Design when viewed in terms of the defined exhibition flow.

"Pavilion practicing UD" consists of works created by international design research labs, design centers, schools, and institutes which have been leading Universal Design: HHRC (Helen Hamlyn Research Centre) in the U.K., Ergonomidesign in Sweden, ATC Ageless Center in Japan, Sentha in Germany, and MSU School of Packaging in USA.

Products are also invited to help understand Universal Design from international companies successful in the market economy: Herman Miller, American Standard, Smart Design in USA, Flexa in Denmark, Tripod, Combi, Toyota in Japan, HEWI, OttoBock in Germany, Bébé confort in France, and Hanssem, TriGem Computer in Korea.

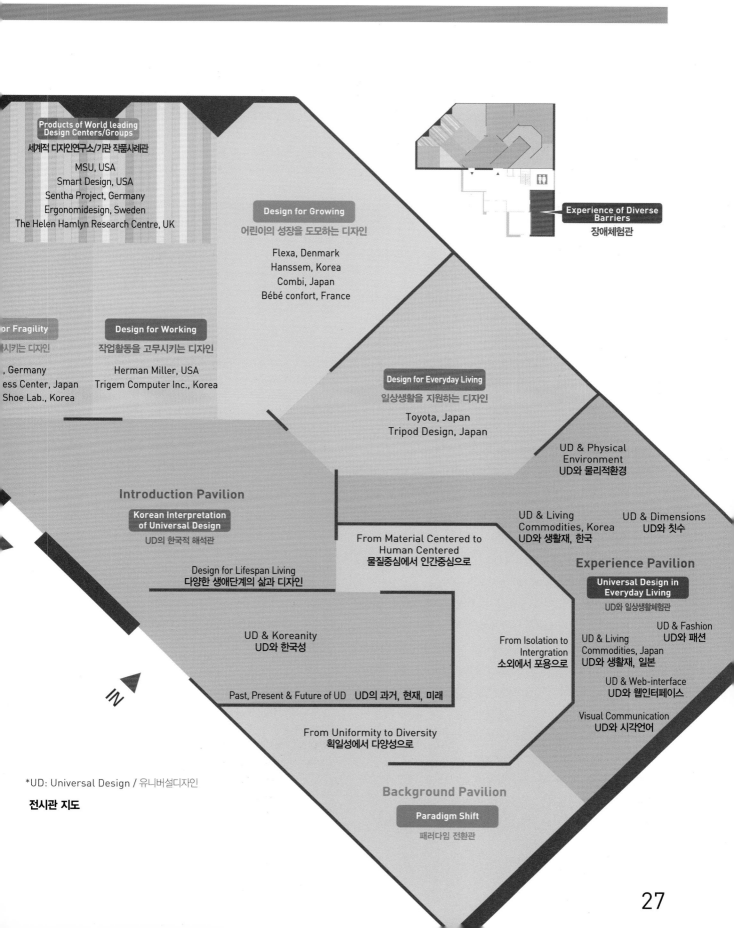

Products of World leading Design Centers/Groups
세계적 디자인연구소/기관 작품사례관

MSU, USA
Smart Design, USA
Sentha Project, Germany
Ergonomidesign, Sweden
The Helen Hamlyn Research Centre, UK

Design for Growing
어린이의 성장을 도모하는 디자인

Flexa, Denmark
Hanssem, Korea
Combi, Japan
Bébé confort, France

Experience of Diverse Barriers
장애체험관

or Fragility
시키는 디자인

, Germany
ss Center, Japan
Shoe Lab., Korea

Design for Working
작업활동을 고무시키는 디자인

Herman Miller, USA
Trigem Computer Inc., Korea

Design for Everyday Living
일상생활을 지원하는 디자인

Toyota, Japan
Tripod Design, Japan

UD & Physical Environment
UD와 물리적환경

Introduction Pavilion

Korean Interpretation of Universal Design
UD의 한국적 해석관

From Material Centered to Human Centered
물질중심에서 인간중심으로

UD & Living Commodities, Korea
UD와 생활재, 한국

UD & Dimensions
UD와 칫수

Experience Pavilion

Design for Lifespan Living
다양한 생애단계의 삶과 디자인

Universal Design in Everyday Living
UD와 일상생활체험관

UD & Koreanity
UD와 한국성

From Isolation to Intergration
소외에서 포용으로

UD & Living Commodities, Japan
UD와 생활재, 일본

UD & Fashion
UD와 패션

UD & Web-interface
UD와 웹인터페이스

Past, Present & Future of UD UD의 과거, 현재, 미래

Visual Communication
UD와 시각언어

From Uniformity to Diversity
획일성에서 다양성으로

IN

Background Pavilion

*UD: Universal Design / 유니버설디자인

전시관 지도

Paradigm Shift
패러다임 전환관

첫째, 유니버설디자인이 선진국에서 먼저 자각되고 발전되어 온 현재 상황에서 거의 준비가 되지않은 한국사회에 미래를 위해 선 실험/시도된 디자인 명작품들을 소개하지만, 한국인의 창의적 잠재성을 유니버설디자인 관점에서 연계 해석하여 오히려 21세기를 리드할 가능성을 선보이고 있다.

둘째, 환경과 제품이 범람하는 현대 사회에서 이 시대의 진정한 좋은 디자인은 무엇인가를 인식하게 하고 좋은 디자인을 지원하는 소비자를 확대시키고 사회적 지원분위기를 고취시키고자 하는 문화운동 의미를 지닌다.

셋째, 미래 시민, 국민 개개인의 삶을 존중해 주어야 하는 복지사회 특히 인구 고령화를 내다보고 있는 시점에서 사회적 범국민적 부담과 긴장을 풀어 줄 수 있는 새로운 21세기 복지 인프라로서 '디자인'의 역할을 제고하는 의미를 지닌다.

넷째, 유니버설디자인의 국제적 상황을 그대로가 아니라 한국문화적 맥락에 맞게 해석하여 소개함으로써 그간의 한국사회를 재평가 할 수 있는 안목을 길러주고 우리사회가 추구해야 할 미래 방향을 생각하게 하는 교육의 장으로서 의미가 있다.

다섯째, 상품범람의 시대에서 소비자를 만족시킬 수 있는 제반 특성을 균형있게 갖춘 디자인은 바로 국가경제와 연결되는 국력을 상징한다. 21세기인의 요구를 반영하는 좋은 디자인은 곧 세계인의 마음을 끌고 소비자들의 삶을 좌우하는 선진국형 국력이다. 이런 관점에서 본 전시는 국력과 산업경쟁력을 키울 수 있는 세계적 정보의 장이라는 의의가 있다.

여섯째, 본 전시회는 국제적 제 흐름 즉 이론, 연구, 디자인 실제 분야를 종합적으로 망라하여 유니버설디자인을 보다 정확하고, 빠르고 총체적으로 그리고 미래를 선도할 수 있는 비전을 더하여 소개하는 전시가 되도록 하였다. 특히, 유니버설디자인을 핸드폰이나 로봇 등 미래형 디지털 컨버전스 제품들과 연계 예측함으로써 비록 디자인의 선진성이란 물결을 뒤늦게 탄 국가이지만 미래 그 역사를 되돌아 볼 때 국제적 자존심과 자부심을 느낄 수 있는 '비전' 제시를 하였다.

일곱째, 무엇보다 교외 학습경험의 장으로서 미래 역할이 크게 기대되는 디자인 미술관이 역동적으로 변화하는 미래디자인 패러다임을 선도 보급함으로서 국내 디자인 박물관의 능동적 역할 인식을 새롭게 하는데 의의가 있다.

First. This exhibition introduces excellent design works, which have been experimented and attempted overseas, in Korea where almost no preparation has been made, while Universal Design has been well recognized and developed in advanced countries. This exhibition, however, presents the possibility for Korea to lead the 21st century, interpreting the Koreans' creative potential in connection with the viewpoint of Universal Design.

Second. This exhibition is a cultural movement that attempts to enable to recognize what a really good design is in the modern society flooded with environments and products, expand the range of consumers who support good designs, and establish supportive atmosphere in the society.

Third. This exhibition enhances and emphasizes the role of "Design" as new welfare infrastructure of the 21st century that can relieve the common people of the social burden and strain in the welfare society where every citizen's life should be respected, especially at the time when the aging of the population is expected.

Fourth. This exhibition provides a field of education by introducing the international situation of Universal Design interpreted in the context of the Korean culture. The spectators, therefore, can develop insight by which they can reevaluate the Korean society and can think about the future direction which our society needs to pursue.

Fifth. Design, with balanced characteristics that can satisfy consumers, directly symbolizes the power of a country connected with the national economy in the age flooded with products. Good design that accommodates the needs of the 21st century's people is the power of a developed country that leads the mind of the people in the world and consciously and unconsciously controls the consumers' lives. This exhibition, from such a viewpoint, is the field of international information that can grow the nation's power and industrial competitiveness.

Sixth. This exhibition introduces Universal Design and a vision for leading the future as well, faster and more precisely, by collectively covering the overall international trend of Universal Design (i.e. theory, research, and design practice). The exhibition, in particular, forecasts the future of Universal Design by combining it with digital-convergence products of the future (e.g. cellular phones, robots). The vision provided, therefore, will enable to feel self-esteem and self-confidence when one looks back in the future, although Korea has joined the flow of advanced design late.

Seventh. This exhibition renews the awareness for the active role of museums in Korea as the paradigm of dynamically changing future design is led by a design museum whose great future role is expected as a field of outdoor study and experience.

1998년 뉴욕의 Cooper Hewitt Museum에서 유니버설디자인전은 "Unlimited by Design" Exhibition이라는 이름 하에 열림으로써 시대를 리드하는 역할을 하였다. 이 전시는 다양한 인구학적 현상을 존중하여 디자인으로 소외되고 차별되는 일이 없도록 하는 것뿐만 아니라 실제 아름다운 디자인 작품들을 선보이면서 대중에게 새로운 사고를 불러 일으키는 역할을 하였다.

이번 전시는 유니버설디자인의 흐름은 더욱 성숙하게 발전시키고자 하였으며 아래와 같은 측면에서 의의가 있게 하였다.

첫째, 무엇보다 장애를 지닌 집단을 두드러지게 부각시키지 않고 자연스럽게 사회구성원으로서 호의적으로 받아들 일 수 있게 하였으며, 일반 국민들의 다양성을 여러 각도로 조명함으로써 유니버설디자인이 전체 현대인에게 관계가 있도록 확장하였다.

둘째, 유니버설디자인이 각국의 문화적, 사회적 특성에 따라 다르게 나타날 수 있음을 한국문화적 해석과 맥락에 맞는 창조적 작업으로 보여줌으로서 유니버설디자인이 세계 문화적 맥락에서 더욱 포괄력 있게 전달되게 하였다.

셋째, 유니버설디자인을 개념적 이론적 차원에서만 얘기하는 것이 아니라 실제 성공 사례들도 함께 소개함으로서 총체성과 구체성의 연계, 이론과 실제의 연계를 보여주었다.

넷째, 현대 후기산업사회뿐 아니라 디지털기술로 빠르게 변화하는 시대에서 유니버설디자인이 어떻게 접목되어야 하는지의 가능성과 어떤 위기가 미래에 또 한번 오게 될지를 미리 예측하고 그에 대한 대비를 위한 생각을 하게하고 있다.

다섯째, 기존 최근의 이론적 원리를 한 단계 도약시켜 21세기 디자인란 무엇인지, 유니버설의 현재 포괄적 의미가 무엇인지 그리고 그것이 진정한 아름다움으로 다가오며 성숙하기 위해서는 어떤 기준들을 향해 발전시켜야 하는지를 Beautiful Universal Design의 24글자로 풀어냄으로서 유니버설디자인이 인간을 위한 디자인으로 발전할 것임을 예견하였다.

여섯째, 세계에서 있었던 박물관, 국제학술대회와 심포지움에서 있었던 부수적 행사, 상업적 전시장에 있던 유니버설 디자인전과 비교할 때 이 전시는 디자인박물관의 성격을 지키면서 유니버설디자인이 보다 아름답게 다가오도록 계획되었다.

In 1998, the Cooper Whitt Museum in New York led the age by introducing Universal Design in the name of "Unlimited by Design." The exhibition intended to respect various demographic phenomena so that no one can be excluded or discriminated by design. It was also designed to inspire a new thought into the masses by introducing beautiful actual products.

This exhibition, on the other hand, intends to develop the flow of Universal Design to be more mature. The meaning of this exhibition in the international context is as listed below.

First. This exhibition enables to naturally and favorably accept the handicapped as a part of the society without emphasizing them and thus making them remarkable. The exhibition also expands the relationship with Universal Design to the whole modern people by covering their diversity in various aspects.

Second. This exhibition is designed to deliver Universal Design more inclusively in the context of the international context of culture.

Third. This exhibition provides the Understanding Hall that enables to understand the fundamental system of thinking by which Universal Design has started and developed, in addition to the Reality Hall where Universal Design is presented as actual works. The exhibition, in other words, shows the connections between the whole and the specifics, and between the theory and the reality, by introducing successful cases in addition to conceptual and theoretical discussions.

Fourth. This exhibition provides ways by which Universal Design should be applied not only in the modern post-industrial society but also in the age rapidly changing with digital technologies. The exhibition also enables to forecast what crisis will come again in the future and to accordingly get prepared.

Fifth. This exhibition upgrades the existing theoretical principles and uses 24 characters of "Beautiful Universal Design," just like a game, to find answers to questions such as "What is the 21st century's design?", "What is the comprehensive meaning of universal?", and "In what direction does Universal Design need to be developed to become mature as true beauty to people?" The exhibition, through the interpretation, forecasts that Universal Design will develop as design for the human.

Sixth. This exhibition is designed to make Universal Design understood more beautiful while maintaining the characteristics of the design museum, when compared with events held as a part of international conventions or symposiums and Universal Design exhibitions held in commercial showrooms.

1) 사회적 추동력에 의해

사회학자인 김용학은 지난 2000년 유니버설 디자인 세계대회의 기조연설에서 유니버설 디자인이 21세기에 가장 주된 디자인 원리가 될 것이라고 예견하면서 이러한 소수를 위한 새로운 사고가 생겨날 수 밖에 없는 배경에 대해 설명하고 있다. 여기서는 그 강의 요지를 소개한다. 즉, 다양한 사회적 힘들이 전 세계에 걸쳐 그 과정을 추동해 왔고 또 앞으로도 그럴 것이기 때문이라고 하였으며, 그 대표적인 사회적 원인을 첫째, 인구변화와 증가하는 인구의 이질성 그리고 장애인을 돕는 기술의 발전, 둘째, 시민권 운동, 여성, 환경운동, 등과 같은 평등한 기회를 주장하는 사회 운동들의 전개, 셋째, 정보사회와 세계화의 사회 작동원리들의 확산, 넷째, 물질주의에서 탈물질주의로의 문화적 변화로 들고 있다.

즉, 의학기술이 발전한 덕택으로 사람들은 더 오래 살게 되었고 신체적 정신적 불편함을 갖고도 삶을 영위할 수 있게 되면서 인구 구성은 더욱 다양하고 이질적으로 되면서 기업들은 새로운 시장 기회를 맞이하게 되었으며, 그 결과 추가비용이 많이 들지 않는 유니버설 디자인이라는 새로운 시장이 창출된 것이라고 하고 있다.

또한 유니버설 디자인을 가속화시키는데 있어서의 사회운동의 역할을 살펴보면 대부분의 사회운동은 사회의 보편적 가치를 증대해 왔기 때문에 그들은 차별적인 행위들을 철폐하려고 하고 평등과 정의를 이루기 위하여 시민의 행동과 가치뿐만 아니라 제도적인 변화를 촉진하기도 하는데, 그 결과, 인종간, 여성과 남성간, 비장애인과 장애인간, 사회적으로 정상이라고 규정된 사람들과 이를 벗어난 사람간의 차별들이 많이 폐지되었는데, 유니버설 디자인은 이러한 평등과 정의를 향해 한 발 나아간 토양에서 발전하기 시작하였다고 볼 수 있다고 하였다.

이러한 사회적 집단들간의 차별을 폐지하는 것을 목표로 하는 사회운동을 촉발시킨 사회적 힘에 대해 대부분의 사회학자들은 사회적 차별의 폐지를 촉진하였던 가장 근본적이고 중요한 사회적이 힘이 산업화와 자본주의라고 지적하면서, 이러한 경우에 가장 자연스럽고 우세한 디자인 원리가 "평균디자인"이라고 하고 있다. 즉, 이러한 평균적인 디자인은 대부분 사람들과의 차이들을 최소화하고 사람들의 요구를 평균적으로 충족시킨다는 점에 기초하고 있으며 이것은 가장 높은 이윤을 낼 수 있었기 때문에 초기 산업화 시대의 가장 효율적인 디자인이었다. 산업화와 자본주의에 의해 파괴된 경계들이 모든 사람들을 하나의 풀(pool)속에 속하도록 한 이후에 생겨난 디자인 원리가 평균 디자인 원리였다고 하면, 다양한 사람들을 배려하는 유니버설 디자인으로 바뀌게 된 사회적 계기는 정보사회의 논리에서 그 답을 찾을 수 있다고 하였다. 즉, 정보화와 세계화의 논리에 의한 사회적 경계들이 붕괴됨으로써 한 국가 경계 안에서만 가능했던 획일적 규제와 도덕 양식들은 국가경계를 가로질러 널리 퍼져나가고 있으며 정보기술의 발전에 힘입어 지리적, 문화적, 국가적 경계를 상상할 수 없을 정도로 쉽게 그리고 적은 비용으로 넘나드는 것이 가능해짐으로써 네트워크 사회가 도래되어 그것이 개인이든, 조직이든, 국가이든, 예전에는 고립된 단위들이 네트워크에 통합되었다. 따라서 다양한 사람들의 요구를 충족시키려는 유니버설 디자인의 포용적인 성격을 정보화와 세계화에 의해서 야기된 가장 근본적인 과정인 경계 무너뜨리기의 산물이라고 보고 있다. 또한 유니버설 디자인의 출현과 확산을 문화 변화(the culture shift)에 의해서도 야기되고 있다고 지적하고 있는데, 정보화와 세계화에 의한 사회적인 변화의 다른 한편에서는 모든 사회에 걸쳐 중대한 가치변화가 일어나고 있다고 하고 있다. 즉, 정보화와 세계화의 근본 원리에 의하여 사회적 경계가 진정한 의미에서 붕괴되고, 물질적 보장 욕구의 충족에 의해 탈 물질적인 가치가 자리잡으면, 유니버설 디자인 원리의 전세계적 확산과 실천은 자연스럽게 이루어질 수 밖에 없다고 하였다.

2) 기계론적 사고에서 인간중심적 사고로

대체적으로 인위적으로 조성된 이제까지의 환경들은 경제성과 기능적 효율성에 입각한 기계론적 사고에 그 바탕을 두고 있지만, 지금부터는 인간중심적 사고를 통해 미래의 환경을 창조해나가는 방향으로 도약하고 있다. 이는 곧 급성장 신화에 밀려 희생당하거나 존중 받지 못했던 인간에 대한 존엄성과 평등성을 새로이 회복하는 일이기도 하다.

예를 들어 대상 환경이 주거단위일 경우, 획일화된 콘크리트 속에 생활을 맞추는 방식이 아니라, 주거민들의 다양한 생활 특성과 개성을 존중하는 새로운 공간 기법이 개발될 것이다. 대상 환경이 주거환경단위일 경우, 삭막하게 오고 가기만 하는 단지는 거주인들이 적절히 교류하게 하고 공동체 의식과 문화를 회복할 수 있는 공간으로 만들어져야 할 것이며, 단지 내 어떤 거주자라도 심리적이거나 행동적 제약이 없이 정서적인 안정감을 회복할 수 있는 환경을 만들도록 추구하는 방향으로 갈 것이다. 대상 환경이 공공시설일 경우, 어느 시민도 자유롭게 들어갈 수 있는 접근성을 고려함으로써, 환경으로 인해 장애인이 모멸감과 차별감을 느끼지 않도록 하자는 의식이 일어갈 것이다. 이는 단순히 문턱을 없애고 손잡이를 설치하고 장애인용 화장실을 마련하고 하는 처치 외에도 누구나 쉽게 보고 인식할 수 있는 명료한 사인체계 등 보다 다양한 측면들을 배려해야 하는 방향으로 진전될 것이다. 대상 환경이 노인들의 시설일 경우, 노인들이 오래도록 친구들을 만나며 살 수 있거나 융통성 있는 서비스를 받을 수 있는 신축형 체제로 디자인하고, 나이가 듦에 따라 감소하는 노인들의 신체적 기능을 적절히 도와 줌으로써 노인들이 자신의 삶에 무력감이나 비애를 느끼지 않도록 세심히 배려해야 할 것이다. 대상 환경이 보육 시설일 경우, 많은 수의 아동을 수용하여 대량으로 보육하는 방식에서 벗어나, 아동들이 자신들의 신체나 정신으로도 충분히 받아들일 수 있는 규모의 범위 내에서 모든 자극을 받아들일 수 있도록 환경의 규모를 통제하거나 공간의 밀도와 제반 특성들을 조절해야 함을 인식하게 되는 시기로 발전할 것이다. 특히 우리나라와 같이 실내에서 주로 시간을 보내야 하는 아이들에게 내부공간의 역동성은 곧 놀이와 학습세팅의 역동성이라는 점을 유념할 필요성도 인식될 것이다. 대상 환경이 교육환경일 경우, 공급위주형 교육이 실시된 전통적 학습공간을 개선하여 개개 학생의 인격과 능력을 존중하는 상호작용 개방교육이 가능한 학습공간을 제공할 수 있도록 될 것이다. 이는 학습공간이 학업을 전수하는 기능공간에서 탈피하여, 즐기고 체험하는 정서적 창조적 공간으로 변모하여야 하는데 많은 사람들이 동의하는 쪽으로 움직임을 의미한다.

'대상 환경이 기업체 사무실일 경우, 고용주의 경제적 이익과 생산성 향상 위주 개념을 벗어나 피고용자의 복지라는 관점에서 환경의 쾌적성을 배려해야 될 수 밖에 없을 것이다. 이는 좋은 공기환경, 채광, 인공조명에서 공간의 배치와 관계, 휴식공간의 유무, 사무작업가구설비의 질 등 다양한 디자인 특성으로 드러나는 것을 의미한다. 특히 직업병을 유발하지 않도록 제반 환경을 만족스럽게 갖추어 놓아야 할 필요성이 더욱 제기될 것이다. 대상 환경이 치료를 위한 병원 시설일 경우는 병원 측의 이익이나 효율적 관리라는 측면에서 벗어나 그곳에서 일하는 의

사, 간호사, 직원 그리고 외래 및 입원 환자 등의 편리와 인격을 존중해 주는 서비스 환경으로 변모해야 하는데 관심이 더 높아질 것이다. 특히, 치매노인을 위한 시설인 경우, 가족의 복지나 가족관계를 해치는 경우가 없도록 특수시설들을 개발할 필요가 있으며, 노인들이 스스로 수용된다는 느낌이 아닌 생활한다는 느낌이 들 수 있도록 세심한 신경을 쓰는 것이 바람직하다는 방향으로 발전할 것이다.

이러한 관점은 위와 같이 꼭 전략적으로 강조하지 않더라도 시민참여 민주주의가 확산되면서 개개인과 개개 가구가 주장하는 목소리가 드높아지면, 자연히 발달하게 될 '사용자 지향형 디자인(user oriented design)'의 특성인 것이다. 따라서 사용자 지향형 디자인을 고려하는 사고 방식은 있을 수 있는 시행착오를 줄이면서 자원의 낭비를 방지하고 사람들이 삶의 질이 그 과정에서 희생당하게 하는 것을 방지해 주므로 이에 대한 가치를 인정하는 방향으로 결정될 것이다.

3) 치료 위주의 관점에서 예방위주의 관점으로

지난 20여 년간 우리 사회에서 일어난 사고들을 살펴보면, 예방적 계획과 사전 조치를 하지 않아 발생한 사고가 대부분이다. 사후의 조치 또한 언제나 소 잃고 외양간 고치기식의 단기적이고 사건무마적인 성격들이 짙었다. 사실 모든 것을 사고가 전혀 일어나지 않도록 완벽하게 계획할 수는 없을 것이다. 그러나 우리의 관점이 치료위주에서 예방위주였다면, 최소한 자동차를 타고 건너는 다리가 무너져 내릴 것 같은 불안감이나 우리의 생각으로 예측이 가능한 사회적 문제들은 많은 부분 해소시킬 수 있었을 것이다.

이제 사회는 이전보다 보다 성숙하게 발전해낸 미래의 위기에 더 예민해 지면서 치료위주의 관점을 예방위주 관점으로 변화시키는 방향으로 나아가려 하고 있다. 왜냐하면 후자의 경우, 다음과 같은 이점들이 있기 때문이며 이러한 가치를 정보화 투명화 사회에서 보다 쉽게 스스로 알아갈 것이기 때문이다.

첫째, 예방위주의 사고방식은 궁극적으로 경제적 비용을 절감시켜 준다. 사람들은 흔히 예방에 드는 비용을 불필요하고 추가적인 비용으로 생각한다. 설사 이것의 필요성을 인지하더라도 그것이 문제가 생겼을 때 추가 비용을 감수하리라 생각한다. 그러나 노인이 집안에서 사고 당하는 비율이 현대사회 교통사고율과 비교될 정도로 높음을 감안할 때, 단순한 계단의 손잡이 설치비용은 사후에 치료비에 소모되는 막대한 비용과는 비교할 수도 없을 것이다. 또 주거단지 내 보육시설을 의무화하는데 드는 비용은 아동보육 문제가 사회화된 뒤에 보육시설의 설치를 위해 정부와 민간에서 투자하는 비용과도 비교될 수 없을 것이다. 더구나 부모들이 주거단지 내에 아동보육시설이 없어 이들 시설이 있는 곳까지 이동하는데 소요하는 시간과 긴장감은 결국 엄청난 부대비용을 발생시키리라는 사실은 말할 나위도 없다.

둘째, 예방위주의 사고방식은 사태에 대한 창조적인 해결방안을 다양하게 제시해 준다. 인간의 창의성은 반드시 어떠한 제약이 없는 자유상태에서 발휘되는 것은 아니다. 더욱이 환경디

자인은 순수 예술과 달라 반드시 특정 조건을 가지기 마련이고 미래에 발생할지도 모르는 사고의 가능성을 염두에 두고 문제를 해결하려 하기 때문에 얼마든지 그 해결방안이 다양하게 나올 수 있다는 것이다. 예를 들면 우리 나라 도시 공공도로를 일부 연석을 없애고 도로와 보도의 차이를 없애는 새로운 방법으로 만든다면, 활동이 상대적으로 부자유스러운 사람들, 즉 노인, 여성, 장애인, 아동이나 유모차를 끄는 사람, 혹은 자전거를 타고 길을 건너는 사람, 카트로 짐을 끄는 사람, 가방을 끌고 여행하는 사람들이 모두 큰 불편 없이 길을 건너 다닐 수 있을 것이다. 이런 시설은 별도의 비용이 들지 않을 뿐만 아니라 고령화 사회에서 노인의 사고 위험율을 줄여주기도 한다.

셋째, 예방위주의 사고방식은 인간의 고유한 삶의 가치를 제고시켜준다. 건물이 잘못 계획되면 그 안에 사는 거주인의 삶이 그만큼 희생당하기 때문에 예방위주 디자인은 인간의 삶을 존중하여 생활가치를 더욱 높여 준다. 만약에 심각한 사회적 문제가 된 뒤에 환경을 재정비한다면 그 동안에 이루어지는 거주민의 생활은 결국 희생당한 것이 된다. 예를 들어 주거공간의 문제로 핵가족 평면위주의 사회에서 해체될 수 밖에 없었던 삼대가족이 같은 단지 내에서 살 수 있는 주거선택 대안에 따라 같은 단지로 다시 이사를 오게 되었다면, 그 과정에서 일그러진 가족의 모습과 삶은 어떤 식으로 보상될 수 있을 것인가. 더욱이 다시 환원될 수 없는 상태로까지 되어버렸다면 어떨 것인가. 모든 개인과 가족의 삶은 계층을 막론하고 귀하고 소중한 것이다. 개선될 대안도 없는 유료노인거주시설에서 어쩔 수 없이 자신을 삶을 보내고 있는 노인들의 삶은 누가 보상해 줄 것인가. 사회적 변화와 가치관의 변동에 따라 일방적으로 희생을 감수했던 노인들이 그들에게 남아 있는 여생마저 다시 한 번 희생당하게 할 수는 없지 않은가.

근래 우리나라 복지 정책은 선가정 후사회보장 원칙이라는 치료중심의 정책입장으로 일관해 왔다. 이제 거리로 나오거나 삶의 터전으로부터 소외되어 방황하는 노인들의 수는 지속적으로 증가할 것이다. 더구나 사회보장 제도가 제대로 갖추어지지 않은 우리 사회는 고령비율이 증가할수록 이런 어려움 또한 더욱 늘어날 것이다. 하지만 현재 정부의 정책이나 제도로는 우리의 노후장래를 기댈 수 없는 실정이다.

한편 미래의 사회는 노인을 위한 제반 커뮤니티 서비스를 발전시켜 재택 노인을 지원해주는 사회로 발전해야 하는데, 이를 수용할 환경은 아직 정비되지 않았다. 설사 정부의 경제적 지원이 불가능하더라고 노인에게 필요한 서비스가 각 마을에서 개발되고 보급될 수 있게 한다면, 이것이야말로 예방 위주의 환경계획이라 할 수 있을 것이다.

그러므로 이 같은 시행착오의 역사적 경험들을 재인식하고 21세기에는 처음계획부터 미래를 다각적으로 내다보고 더 나은 환경을 창조하는 deep design 의 방향으로 나가고 있다. 그럼으로써 오늘날과 같이 과거에 급하게 함으로써 발생되었던 문제들을 하나하나 해결하는데 드는 노력과 비용을 들이지 않게 앞으로는 인위적 환경의 건설이 예방위주의 방향으로 전환하도록 나아가고 있다.

4) 전시 메세지를 통해본 배경

유니버설디자인이 21세기로 향해 오면서 발달하고 보급되기 시작한 데에는 20세기의 잘못된 것에 대한 반성의 흐름에도 크게 기인한 것이다. 이 큰 배경은 「이 시대의 좋은 디자인 , 유니버설디자인전」에서 함축적으로 표현된 작품을 통해 소개하며, 여기서는 크게 20세기 문명에 대응하여 20세기 문명의 방향을 다음과 같은 흐름으로 변하고 있음을 얘기하되 환경디자인에 중점을 두어 풀어나가고자 한다.

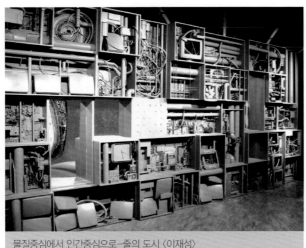

물질중심에서 인간중심으로—줄의 도시 〈이재성〉

소외에서 포용으로 〈이연숙〉

(1) 줄의 문화에서 자유의 문화로

20세기 동안 발달해 온 문명은 효율성이라는 명목아래 도시 공간을 집약하는 과정을 거쳐 후기에는 거의 모든 것을 컴퓨터 안으로 빨아들이려하고 있다. 이제 컴퓨터 내부의 배관은 마치 혈관이 피와 산소를 실어 나르듯 정보를 실어 나르고, 모니터는 우리가 세상을 보는 창구가 되며, 수없이 엉켜있는 칩들은 도시의 전경과도 같아 보인다. 스위치 같은 물질문명에 의해 현대인의 삶은 켜지고 꺼지며 이를 반복해 왔다. 이제 그 속에서 가려졌던 인간의 모습을 거울 속의 나를 통해 들여다 보고 다시 찾고 싶다.

유니버설디자인과의 연계 해설 _ 20세기 사회가 기계중심적 사고와 물질만능주의를 확산시켜옴으로써 주객이 전도된 문화를 강화시켜 왔다면, 21세기 사회는 보다 인간중심적인 사용자 지향적 문화를 추구하고 수용하는 방향으로 변해야 함을 표현함으로써 유니버설디자인의 탄생배경에 대한 이해를 돕고 있다.

(2) 분리에서 통합으로

획일화된 의자들은 키가 크거나 작은 그리고 몸집이 크거나 여윈 사람들을 거기에 맞추게 함으로써 인간의 신체와 심리적 정서를 은연중 왜곡시켰으며, 장애인의 접근을 더더욱 어렵게 하였다. 이에 반해 현대의 의자는 키가 크거나 무게의 차이를 유연하게 흡수하여 심신을 건강하게 지켜주며 앉는 이의 가능성까지를 고무시키는 기능을 해내고 장애인의 접근을 용이하게 하며 사회통합의 길을 열어준다.

유니버설디자인과의 연계 해설 _ 산업사회가 표준화된 기계 중심적 생산을 지향하며 경제적 효율성을 증진시켜 왔으나, 표준형 인간에게만 적합한 서비스를 중시하였을 뿐, 이 범주에 들지 않는 수많은 사람들에게는 적응을 강요하거나 이들을 소외 시켜왔다. 후기산업사회는 인간의 다양성이 존중되고 반영된 폭넓은 환경과 제품들이 나옴으로서 조건과 상황과 요구가 다른 개인들이 선택 혹은 조절을 통해 적합한 서비스를 제공 받을 수 있게 되어가고 있으며, 이로 인해 사회적 불평등이 없이 모든 이들이 공존하며 쉽게 통합되는 기회를 제공한다.

(3) 획일성에서 다양성으로

• 획일성

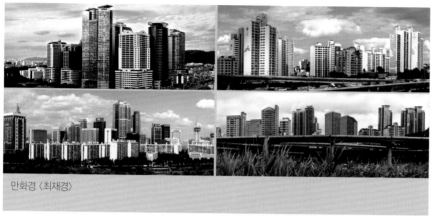

만화경 〈최재경〉

멀리서 바라보면 형용할 수 없는 거대한 규모로 우리를 압박해 오지만 실상 그 한 가운데로 들어가면 도저히 그 실체를 확인할 수 없는 가벼운 허구들로 가득 찬 도시의 모습이다. 마치 하늘을 나는 섬 라퓨타를 바라보는 걸리버의 놀라움과 비슷하지만 곧 이 놀라움이 곧 실망감으로 변하듯 내 자신조차 이 도시에 머무는 것이 불편할 때가 많다. 우리가 창조해 온 이 거대한 도시 속에서 우리가 할 수 있는 일이란 획일화된 스펙터클 속에서 떠돌며 사는 것이다.

유니버설디자인과의 연계 해설 _ 점점 거대하게 반복되고 확산되는 도시속에서 우리는 보다 나은 삶을 향해 발전하고 있으며 도시의 많은 혜택을 입고 자유로운 삶을 살아가고 있다고 생각한다. 그러나 그 곳을 빠져나와 크게 내려다 보면 자연 생태계 위에 거대하게 세워진 무미건조한 콘크리트 산림을 알게 되고 이것이 획일적인 생산기법으로 인해 축적되어진 상자들의 무더기임을 보게 된다. 유니버설디자인은 바로 이러한 비인간적, 획일적 도시 환경특성에 진지한 의문을 던지는 패러다임이다.

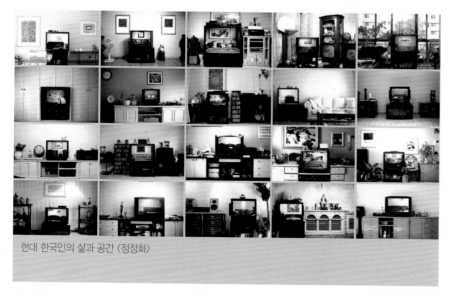

현대 한국인의 삶과 공간 〈정정화〉

거실의 정면에 TV를 중심으로 여러 기물들이 배치되어 있는 모습을 담은 이 풍경은 한국 중산층 아파트 풍경이다. TV화면 안에는 거실 뒤편의 풍경이 거울의 구실이라도 하는 듯 담겨져있다. 각각의 기물들이 좀더 선명하게 드러날 수 있도록 수정이 가해졌고 그 속의 사물들 하나 하나는 모두 번쩍인다. 게다가 TV의 화면과 그 곳에 비치는 영상은 거의 예외 없이 텅 빈 소파 혹은 살찐 소파뿐이다. 여기서 모여 있는 사물들은 서로 바라보며 반사하며 언뜻 다양한 모습으로 비춰진다. 그러나 오히려 한국의 현대화 과정에서 겪어온 혼성 문화의 흔적과 획일적일 수 밖에 없었던 사물의 체계를 보여준다.

유니버설디자인과의 연계 해설 _ 유니버설디자인은 다양한 개성들이 자유롭게 표출되는 가능성을 전제한 개념으로서 지난 20세기 대량생산적 획일성으로부터 빠져 나오려는 움직이기도 하다. 국가나 문화권 별로 나타나는 반응 양상이 어느 정도씩 다르며, 우리나라에서는 주거규범이 되어버린 아파트라는 생산방식에 의해 형성된 '획일성'을 들여다보는 것에서 유니버설디자인이 어떻게 발전되어야 하는 것인지 알 수 있다.

• 다양성

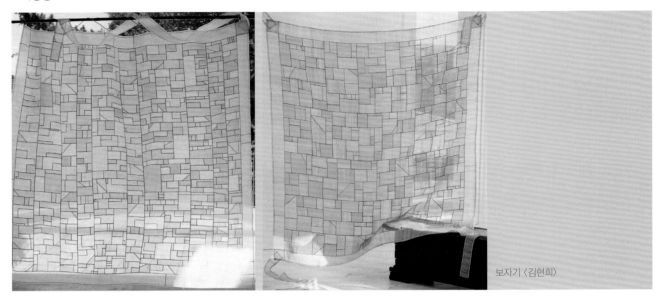

보자기 〈김현희〉

제각각 남겨진 수 많은 조각들이 적절히 배치되고 꿰매어져 하나의 큰 보자기를 탄생시켰다. 이들 조각을 이은 실의 이동경로를 추적할 수 있는 바느질은 많은 조각들과 어우러져 동화되고 있다. 천들의 패턴, 반투명성과 늘 역동적으로 움직여져 사용되는 특성은 오늘날의 투명하면서도 유목민적인 유동적 사회를 연상하게 한다.

유니버설디자인과의 연계 해설 _ 쓰다가 자투리가 남은 천을 다시 적절히 사용하여 만든 조각보는 삶을 겸허하게 받아들이는 모습을 보여줄 뿐 아니라 각각의 모든 부분이 서로 튀지않고 어울려 다양성의 아름다움을 연출하는데 제 몫을 하고 있다. 이것은 20세기의 시작을 예고하였던 몬드리안의 평면구성보다 훨씬 유연하고 역동적인 패러다임을 내포하고 있어 21세기의 사회와 디자인을 상징하는 표상으로 활용될 수 있다.

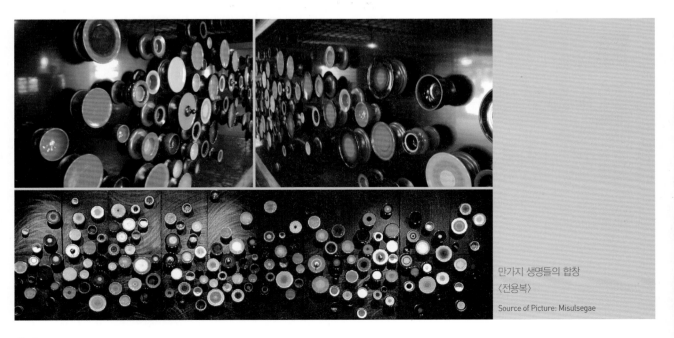

만가지 생명들의 합창
〈전용복〉

Source of Picture: Misulsegae

제기에 옻칠을 하여 설치작품으로 선보인 〈만가지 생명들의 합창〉은 세상 모든 것들의 '근본'과 과거, 현재, 미래의 시공간을 하나의 작품에 담아낸 것이다. 제기는 선조들을 기리고 섬기는 후세의 마음을 담아낸 그릇으로 현재와 과거를 연결해 주는 매개체이며, 모두 다른 색으로 표현된 옻칠은 그 생김생김이 제각각인 인간과 인생사를 상징하고, 도형 '원'을 통해 근본과 뿌리를 선보인다.

유니버설디자인과의 연계 해설 _ 다양성의 이 시대에는 사회구성원 모두의 존재와 개성이 존중되어 조화롭게 빛을 발하며 공존할 수 있는 문화로 성숙될 필요가 있다. 만가지 생명들의 합창은 더욱 다양해질 미래사회를 향해 꿈꾸는 우리의 염원을 화려하고 아름답게 표현해내고 있다. 유니버설디자인이 궁극적으로 지향하는 목표를 추상적 예술로 보여준다.

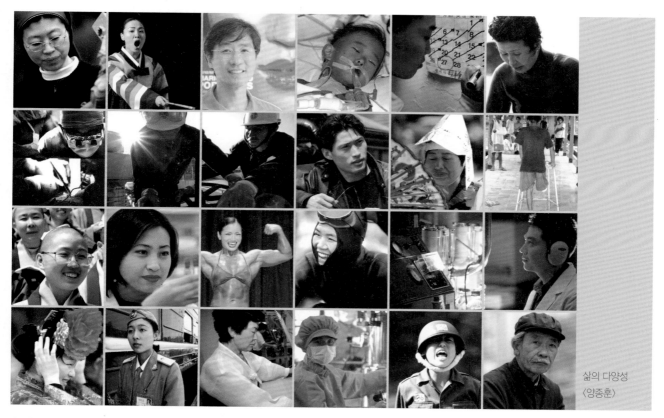

삶의 다양성
〈양종훈〉

우리 인간의 삶은 우리 주변의 수 많은 다양한 사람들과의 관계속에서 이루어진다. 힘의 논리에 의해 강한 자의 언저리에 서서 보이지 않았던 지난 세기 수 많은 사람들의 얼굴과 삶의 모습이 서서히 드러나, 이제 그 자체가 삶의 패턴으로 보이게 되었다. 남성과 여성, 노인과 청년, 어린이와 성인, 건강한 이와 환자, 일반인과 장애인, 저소득층과 중상류층, 자국민과 제3국의 사람들, 그리고 흐르듯 움직여 지나가는 수 많은 외국관광객들, 이들의 밝고 행복한 얼굴들, 어둡고 지친 얼굴들, 생기 있고 역동적인 얼굴들, 갈등과 불안 속에 있는 모습들, 이들 모두가 진지하게 배려되어야 하는 사회로 가고 있다.

유니버설디자인과의 연계 해설 _ 유니버설디자인은 오늘날의 세계에 살고 있는 사람들의 '다양성'을 진지하게 인식하고 이를 포용하는 민주적 세계의 창조를 주창하고 있다. 우리 주변에 실제로 존재하는 수없이 다양한 사람들, 대면적 접촉이나 TV, 인터넷 등 매체를 통해 접촉하게 되는 세계곳곳의 사람들의 유형과 존재방식은 실로 다양하며 이를 들여다 보는 것에서 유니버설디자인에 대한 이해가 시작된다.

유니버설디자인의 개념은 실제 제품과 환경을 디자인할 때 적용하고, 이후 환경 평가의 기준으로 사용하기 위해 그 디자인 원리들이 점차 발전, 분화되어 오고 있다. 지난 몇 년 동안에 거쳐서 많은 원리들이 정리되어 소개되고 있는데, 유니버설디자인이란 용어가 처음 등장하였을 때에는 단지 "훌륭한" 디자인, 그리고 폭 넓은 의미에서 "모든 사람들을 위한 디자인"이라고 하였다. 그러나 이 한마디 말로는 유니버설디자인의 숨겨진 아주 훌륭하고 혁신적인 개념을 이해하고 사용하기에는 충분하지가 않다.

이와 같이 20세기 디자인보다 나은 디자인 그리고 더 많은 사람에게 혜택이 가는 디자인이라는 포괄적 이미지의 표현 이후 이 분야 선구자들에 의해 좀 더 이해하기 쉽도록 풀어내는 작업이 소위 '원리'라는 이름하에 이루어졌다. 초기의 네가지 원리는 기능적 지원성(Supportive Design), 수용성(Adaptable Design), 접근성(Accessible Design), 안전성(Safety Oriented Design)이었다.

이후 이 기준은 너무 추상적이고 유니버설디자인 특성을 표현하기에는 제한적이라는 평가와 함께 이를 보다 구체적으로 제시하고자 한 노력의 결과가 일곱가지 원리로 현재 알려져 있다. 즉, 공평한 사용, 사용상의 융통성, 간단하고 직접적인 사용, 쉽게 인지 할 수 있는 정보, 오류에 대한 포용력, 적은 물리적 노력, 접근과 사용을 위한 크기와 공간 등이 그것이다. 그러나 이 일곱가지 원리가 너무 구체적이어서 오히려 유니버설디자인의 미래를 편협되게 믿음으로서 유니버설디자인의 가능성과 아름다움을 드러내기에는 부족하다고 여겨지고 있다.

즉, 이들은 20세기 디자인과의 비교관점에서 상대적으로 부각시키려는 개념들이 주로 등장하여 주로 부정에 대응하는 단어들이 사용되어 왔고, 특히 일곱가지 단어는 너무 구체적이어서 실제 유니버설디자인이 지닌 잠재적 성격을 제대로 표현하는데 한계를 지니고 있다.

유니버설 디자인의 발달에 선두적인 역할을 해 왔던 '유니버설 디자인센터(Center for Universal Design)'의 노력결과 제시된 유니버설 디자인의 4가지 원리와 그 이후 코넬(B. R. Connell)외 전문가 9인에 의해 만들어진 7가지 원리를 간략히 소개하면 다음의 〈표1〉과 같다.

〈표 1〉 유니버설 디자인의 4가지 원리와 7가지 원리

	원리	내용	사례
4가지원리	기능적 지원성	기능상 필요한 도움 제공. 도움을 제공해 주는데 있어서 어떠한 부담도 야기시켜서는 안됨. 공간/제품이 가지는 지원성의 종류와 기능을 폭 넓게 하는 특성	· 환경에 의존적인 사람을 위해(예, 노인) 조명의 밝기와 방향을 달리 조절할 수 있는 방안. · 섬광이 없고 청소가 용이한 부엌 작업면
	수용성	상품이나 환경이, 다양하게 변화는 대다수의 사람들의 요구를 충족시켜 주어야 함. 시간적 요인, 요구의 다양성을 만족시키기 위한 선택 가능성, 능력의 다양성을 수용하기 위한 조절 가능성 등의 요인 포함	· 조절 가능한 워크스테이션. · 높이 조절이 가능한 세면대. · 조절이 가능한 키보드 스탠드와 모니터. · 다양한 글자폰트와 글자크기조절이 가능한 컴퓨터 프로그램.
	접근성	장애물이 제거된 상태. 일반적으로 많은 사람들에게 방해가 되거나 위협적인 물리적 환경을 변화시키는 것을 의미.	· 휠체어 사용자, 자전거를 타는 사람들, 유모차를 끌고 가는 사람들을 위해 길가에 단차를 없애는 것. · 휠체어 사용자가 쉽게 손에 닿을 수 있도록 바닥면에서 46cm의 높이에 콘센트를 설치하는 것. · 휠체어나 보행보조기의 통과를 위해 폭이 넓은 문을 설치하는 것.
	안전성	건강과 복지 증진. 개선적이며 예방적인 것임. 안전사고 등의 기존 문제를 제거시키기 위해 개선할 수도 있으며 안전사고가 발생하지는 않더라도 이를 미연에 방지하기 위해 고려해야 하는 측면이기도 함.	· 대조적인 색채와 패턴을 사용하여 단차를 표시함으로써 상해를 예방하는 것. · 부딪혀도 부상을 입지 않도록 책상, 싱크대의 모서리를 둥글게 처리하는 것. · 청각적, 시각적으로 표시 기능이 많은 경보기를 제공하는 것.
7가지원리	공평한 사용	능력이 각기 다른 사람들에게 유용하고 판매가 가능한 것. 대상이 일반인인가.	· 모든 사용자의 마음에 들게 디자인 하는 것. · 다양한 사용자가 선택할 수있는 폭이 넓은 것.
	사용상의 융통성	개인의 다양한 기호와 능력을 넓게 수용. 선택가능성, 변경가능성, 조절가능성 등의 특성. 시간의 경과에 따른 사용자 능력의 변화에 대한 수용이 가능한가.	· 사용방법상의 선택가능성을 제공하는 것. · 오른손잡이와 왼손잡이 모두가 쉽게 접근하고 사용할 수 있게 하는 것.
	간단하고 직관적인 사용	결과물이 사용자의 경험, 지식, 언어능력, 현재의 전념도와 상관없이 이해하기 쉬워야 함. 디자인 결과물이 지니고 있는 지원성이 모든 사람에게 쉽게 인지될 수 있는가.	· 안내문을 중요성에 따라 일관되게 배열하는 것. · 쉽게 이해할 수 있는 픽토그램 사인을 사용하는 것.
	쉽게 인지할 수 있는 정보	결과물이 주위의 상태나 사용자의 지각능력에 상관없이 필요한 정보를 효과적으로 전달. 정보(위험, 사용방법, 지시, 방향 등) 전달을 쉽게 인지시키기 위한 측면	· 중요한 정보는 다양한 방법(그림,음성,촉각 등)을 사용하여 다양하게 표시하는 것.
	오류에 대한 포용력	의도하지 않았던 행동으로 인한 불리한 결과와 장애를 최소화. 오류와 장애의 결과적 측면의 예방에 초점을 두었는가.	· 가장 많이 사용되는 요소는 가장 접근성이 높게, 장애를 일으키는 요소들은 제거, 분리 막아 놓는 것.
	적은 물리적 노력	사용시 최소한의 피로감을 느끼면서 효율적으로 사용.	· 사용자가 자연스러운 신체자세를 유지하게 하는 것. · 반복적인 조절행위와 물리적인 힘을 지 속적으로 사용하는 것을 최소화하는 것.
	접근과 사용을 위한 크기와 공간	사용자의 신체크기, 자세, 이동과 상관없이 접근하고 손이 닿고, 조작하기 적합한 크기와 공간 제공.	· 중요한 요소들은 앉았을 때나 섰을 경우 확실히 볼 수 있는 시야에 제공하는 것. · 무엇을 잡았을 때 쥐는 손의 크기가 다양한 사실을 수용하는 것.

이후 박정아, 이연숙(2000)은 이 7원리가 너무 구체적이어서 이론으로서의 설명력이 오히려 떨어졌다는데에 동의하여 좀더 현상을 포괄적으로 이해하게 하여주는 원리로 재정리하고자하였다. 이 과정에서 5원리로 정리되었으며 이를 소개하고 이해를 돕기위해 해당하는 디자인 사례들을 선정하여 제시하면 다음과 같다.

원리 01 기능적 지원성(supportiveness)

▲ 조작이 쉬운 샤워기, 소리를 보다 잘 들리게 해주는 전화기, 여러 각도로 조절하기 쉬운 침대, 자동차내에서 쉽게 이동하고 아이들이 해변가 휴가 시 옷 갈아 입는 장소로도 무난히 이용되며 레일따라 앞좌석이 쉽게 움직여져서 여러 기능을 추가적으로 더 갖추게 된 자동차, 건강위생성과 탄력성 등 고기능성으로 개발된 사무작업환경의자 등 이러한 사례들은 제품자체의 기능성이 높은 예제들이다.

- 기능상 필요한 도움 제공. 도움을 제공해 주는데 있어서 어떠한 부담도 야기시키지 않으며, 공간/제품이 가지는 지원성의 종류와 기능을 폭 넓게 하는 특성.
- 환경의 물리적 구성요소들이 사용자의 행태를 기능적으로 보조해 주는지의 특성.
- 사용시 최소한의 피로감을 느끼면서 효율적으로 사용.
- 물리적 요소를 조작하는 사용자가 환경을 효율적으로 조작할 수 있는지의 특성.
- 기존의 공간구성과 배치가 그 공간에서 기대되는 행동의 체계와 효율적으로 일치하도록 되어 있는지의 특성.
- 공간에 놓여 있는 물리적 요소가 작업하는 사용자의 신체를 적절히 지지해 주는지의 특성.

◀ 오래 서비스를 해도 관절에 무리가 가지 않도록 만들어진 커피포트, 키가 작거나 휠체어를 탄 사람들의 신체적 특성에 맞게 기울기를 조절하도록 된 거울, 뚜껑을 쉽게 돌려 딸 수 있게 해주는 뚜껑따개, 아이들의 불안정한 움직임으로 실수가 일어나지 않게 잘 쏟아지거나 엎어지거나 움직이지 않게 특별한 고무재질이 아래쪽에 사용된 유아용 식기류, 허약한 신체의 불안전한 동작을 안전하게 잡도록 지탱시켜주는 욕실 세면대 앞 손잡이, 정확히 넣지 못하는 행위에도 무리 없이 담아 넣을 수 있게 된 깔때기형 청소용 솔을 담는 용기, 손에 힘이 없는 사람도 팔에 끼어서 쉽게 창문을 열고 닫을 수 있도록 해주는 손잡이, 노인이나 환자가 앉았을 때 편하게 신체를 지탱시켜주고 일어설 때도 쉽게 일어서도록 배려되어 있는 의자, 이러한 사례들은 제품의 신체적 기능을 잘 지원해 주고 있는 예제들이다.

원리 02 수용성(adaptability)

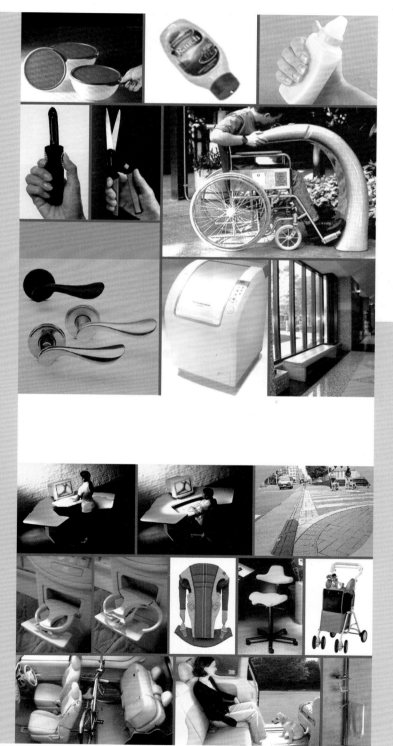

- 능력이 각기 다른 사람들에게 유용하고 판매가 가능한 것. 대상이 일반인인가.
- 상품이나 환경이, 다양하게 변화는 대다수의 사람들의 요구를 충족시켜 주어야함. 시간적 요인, 요구의 다양성을 만족시키기 위한 선택 가능성, 능력의 다양성을 수용하기 위한 조절가능성 등의 요인 포함.
- 개인의 다양한 기호와 능력을 넓게 수용. 선택가능성, 변경가능성, 조절가능성 등의 특성. 시간의 경과에 따른 사용자 능력의 변화에 대한 수용이 가능한가.
- 미래에 발생할지도 모르는 사용자의 행동변화를 수용할 수 있도록 환경을 융통성 있게 조절할 수 있는지의 특성.

◀ 다양한 가족구성원은 물론 노약자들도 쉽게 열 수 있는 식품저장용기, 누구나 쉽게 짤 수 있는 튜브형 소스 용기, 식품을 다듬지 못하는 사람들도 쉽고 안전하게 감자 껍질을 벗길 수 있는 도구, 손에 힘이 약한 사람과 왼손잡이 오른손잡이 모두가 함께 사용할 수 있는 가위, 일반인들은 물론 장애자도 차별 없이 무난히 수용해 주는 음수전, 손의 힘이 약한 노인들도 눌러서 그리고 팔로도 열 수 있는 레버식 손잡이, 키가 큰 사람이나 어린이나 다양한 신체크기의 사람 모두가 접근하기 쉬운 세탁기, 휠체어나 어린이들도 편하게 전경을 내다볼 수 있게 된 낮은 높이의 창문 등은 다양한 사용자에 대한 배려를 하고 있는 사례이다.

◀ 앉아서도 때로는 서서도 사용하게 되어 있는 컴퓨터 작업테이블, 가방을 끌거나, 유모차를 끌거나 휠체어나 자전거를 타고도 안전하게 지나갈 수 있는 연석 없는 도보, 하나나 두 개의 컵을, 그리고 크기가 크거나 작거나 잘 잡아 줄 수 있는 자동차 내 컵홀더, 다양한 사람들이 다양한 동작으로 아이를 안거나 업고 가는 상황을 모두 수용하는 양육용띠, 앞으로 뒤로 옆으로 등 다양한 앉는 동작을 수용하는 의자, 필요시 의자와 가방이 되는 이동보조기, 의자를 접거나 밀어서 공간크기에 융통성을 줄 수 있는 자동차, 여러 각도로 돌려서 쓸 수 있는 수납봉 등은 다양한 사용가능성을 제공하고 있는 사례이다.

원리 03 커뮤니케이션의 효율성(communicability)

– 디자인된 결과물이 사용자의 경험, 지식, 언어능력, 현재의 전념도와 상관없이 이해하기 쉬워야 함. 디자인 결과물이 지니고 있는 지원성이 모든 사람에게 쉽게 인지될 수 있는가.
– 외현적인 디자인이 환경에서 기대하는 특성에 부합되도록 계획 되었는지의 특성.
– 결과물이 주위의 상태나 사용자의 지각능력에 상관없이 필요한 정보를 효과적으로 전달. 정보(위험, 사용방법, 지시, 방향 등) 전달을 쉽게 인지시키기 위한 측면.
– 행동이 일어나는 배경으로서 환경이 그 환경에서 일어나는 주된 활동을 위한 지각적 배경으로 감각적으로 잘 들어오는 지의 특성.
– 환경이 사용자에게 어떻게 행동할 것인지 암시를 주도록 디자인 되었는지의 특성.

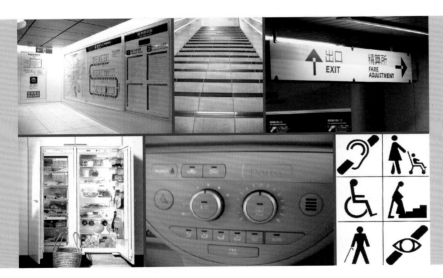

◀ 벽 전체크기로 지하철노선을 확대해 놓은 일본의 지하철역사안내도, 계단 끝을 조화롭되 명확히 구별할 수 있는 명도차이로 처리해 놓은 계단, 조명이 되어 잘 보이고 화살표와 글씨 크기 글자 형태가 쉽게 보이고 이해되도록 된 안내사인물, 열었을 때 안에 들은 식품류에 대한 식별이 쉽도록 폭이 얇고 정면 용기 재질이 투명하게 된 냉장고, 간단하게 배치된 자동차 앞면 조절판, 다양한 사람들의 쉬운 이해를 목적으로 만들어진 픽토그램 등은 정보자체를 이해하기 쉽도록 한 사례들이다.

많은 사람들이 쉽게 읽고 이해할 수 있도록 글씨와 사인면적을 크게 하고 노란색과 검정색을 대비시킨 지하철역 내 싸인물, 삼각 사각 둥근 형태, 파란색. 빨간색, 여자형태. 남자형태, 글자, 점자 등 다양한 단서를 사용한 싸인물, 큰 그림, 글씨체, 글씨표면질감과 높이, 자판과 글씨의 명암대비 등을 통해 쉽게 사용하게 된 전화기 등은 제품이 정보의 효과적인 전달을 위해 다양한 방법들을 사용하고 있는 사례들이다. ▶

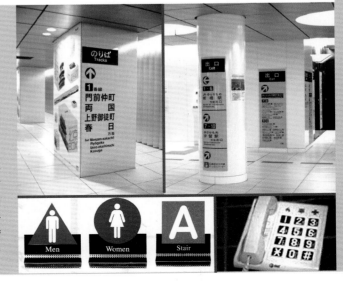

원리 04 쾌적성(pleasantness)

- 건강과 복지 증진. 개선적이며 예방적인 것임. 안전사고 등의 기존 문제를 제거시키기 위해 개선할 수도 있으며 안전사고가 발생하지는 않더라도 이를 미연에 방지하기 위해 고려해야 하는 측면이기도 함.
- 의도하지 않았던 행동으로 인한 불리한 결과와 장애를 최소화. 오류와 장애의 결과적 측면의 예방에 초점을 두었는가.
- 환경으로부터 상해나 위험의 원인이 될 수 있는 환경적 요소가 없는 지의 특성.
- 변화나 변형됨으로써 발생 가능한 미래의 위험요소가 예방되었는지의 특성.
- 작업에 지장을 주거나 생리적 불편함을 초래하는 실내의 자극이 규제되었는지의 특성.
- 사용자에게 생리적 불쾌감 및 위험을 초래하는 외부요소를 통제해 주었는지의 특성.
- 환경의 기후적 요소가 사용자를 생리적으로 편안하게 해 주는 지의 특성.

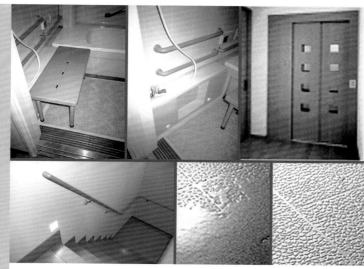

◀ 욕조에 들어갈 때 걸터 앉아서 밀어 들어갈 수 있도록 사용 가능한 벤치, 잠시 물 받을 때 앉을 수 있는 벤치, 불안정한 신체를 잡고 지탱할 수 있게 해주는 안전손잡이, 이층으로 안전하게 올라가게 해주는 소형가정용 엘리베이터, 계단을 오르내릴 때 잡을 수 있는 손잡이, 미끄럽지 않은 재질로 된 바닥재 등은 안전사고로부터 예방할 수 있는 특성들의 사례이다.

목욕용품을 보관하고 꺼내 사용하는데 편리한 액세서리, 접었다 폈다하며 옆으로 이동 가능한 샤워의자, 안전하게 열 수 있는 수납장, 햇볕이 잘 비추어지는 복도와 즐겁게 안내하는 사인물, 아름다운 예술품과 그래픽이 이용된 길찾기 랜드마크 표시, 떠 있는 경사로와 바닥재의 아름다운 패턴들을 안전하면서도 시지각적으로 아름답고 쾌적하여 기분을 좋게 해주는 디자인사례들이다. ▶

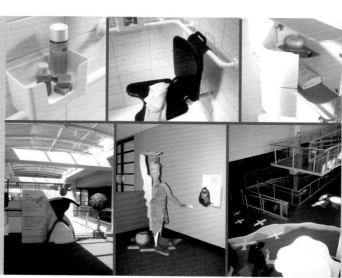

원리 05 접근성(accessibility)

– 장애물이 제거된 상태. 일반적으로 많은 사람들에게 방해가 되거나 위협적인 물리적 환경을 변화시키는 것을 의미.

– 사용자의 신체크기, 자세, 이동과 상관없이 접근하고 손이 닿고, 조작하기 적합한 크기와 공간 제공.

– 환경이 바람직한 사회적 행동을 유도하고 있는 지의 특성.

– 사회적 상호작용을 효과적으로 하기 위해 외부에서 일어나는 활동에 대한 정보를 지속적으로 얻을 수 있도록 하는 특성.

– 적절한 사회적 상호작용을 위해 자연스럽게 모일 수 있는 공간으로 계획되어 있는지의 특성.

– 원하지 않는 사회적 접촉으로부터 피할 수 있게 공간이 계획되어 있는 지의 특성.

– 환경적 특성이 사회적 상호작용과 커뮤니케이션을 효과적으로 수행하도록 보조해 주고 있는지의 특성.

– 사용자의 흥미를 지속시켜 줄 수 있는 공간내의 자극요소들이 얼마나 조화롭게 되어 있는지의 특성.

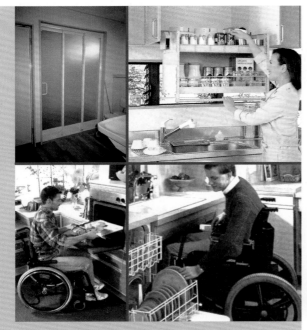

▲ 지팡이를 사용하는 노인이 지팡이를 넘어지지 않게 기대게 해 줄 수 있는 시설, 노인을 들어올리는데 사용되는 의자, 가방겸용이동보조기, 휠체어장애인도 쉽게 사용할 수 있게 되어 있는 욕실, 앉아서 일어나거나 일어서 있을 때 충격 없이 앉을 수 있는 상하구동식 의자 등은 아름다운 형태와 색상 들로 디자인되어 공간과 제품 그 자체가 사람들에게 호감을 줌으로써 이들을 사용하는데 사회심리적 장애가 생기지 않도록 한 사례들이다.

▼휠체어나 부축해야 하는 환자가 있을 때 넓게 열 수 있는 욕실문, 손이 닿지 않는 수납공간을 내려서 접근하게 하는 내림장치, 자립적으로 음식준비를 하도록 휠체어 접근을 하게 되어 있는 조리대, 적절한 위치에서 사용하게 되어 있는 식기세척기와 개수대 등은 공간과 제품이 물리적 장애를 지니지 않게 제시된 사례들이다.

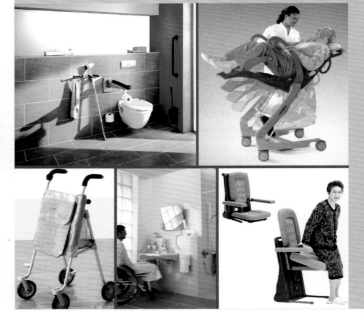

이후 필자는 유니버설 디자인의 보다 근본적인 개념을 담은 원리를 탐색하여 그것이 발달한맥락과 미래발전가능성원리를 이해하게 해주는 보다 포괄적인 정의를 2004년 11월 「유니버설 디자인 전」에서 소개하였다. 이것은 Beautiful Universal Design이라는 24개의 단어 첫 자들을 이용한 것으로서 21세기 유니버설디자인의 성격과 미래 방향을 제시하였다. 우선 유니버설을 논하기 이전에 20세기 디자인과 21세기 디자인의 의미 자체가 어떻게 변화하고 있는지 또 어떻게 변화할 것이고 궁극적으로 변화할 수 밖에 없는 것인지를 요약해서 변화 방향을 짚어 볼 필요가 있다. 21세기의 Design은 Deep, Ethical, Sensible, Integrative, Gentle, Nourishing 이라는 특성을 추구해 나갈 것이다.

20세기 산업사회의 디자인은 인간과 사회, 생태계 등이 과연 어떤 영향을 미칠 것인가를 심각하고 신중하게 생각할 겨를도 없이 대량생산과 상업주의에 빠져들게 됨으로써 얄팍한(shallow) 디자인 특성을 지니게 되었다. 이를 회복하기 위해 우선 비어있는 중심을 메우는 깊이 있고 가치 있는(deep) 디자인으로 거듭나야 할 것이다.

21세기 디자인은 이 위에 인간 자체를 더욱 중시 여기고 사회 도덕성을 만족시키는 데 동참해야 하는 윤리성을 지녀야 하며(ethical), 거의 무감각한 대상으로 진척하기도 했던 인간의 모든 감각과 정서를 되살려 주는 방향으로 상호 작용하도록 만들어져야 하고(sensible), 한 국면만을 만족시키거나 강조하여 다른 국면이 잃어지는 결과가 나지 않고 통합적 접근이 이루어져야 하며(integrative), 보다 사용자들을 편안하게 대하고 이끄는 친절성이 있어야 하고(gentle), 단지 눈에 보이는 편리성 뿐 아니라 삶의 긍정적 이미지를 부가하는 즉, 삶을 살찌우는 특성(nourishing)을 지니고 있어야 한다.

이러한 21세기의 디자인 의미 위에 '유니버설'의 의미가 더해지며 이 Universal 이란 9자로 그 의미를 풀어보면 Usable, Normalizing, Inclusive, Versarile, Enabling, Respectable, Supportive, Accessible, Legible이 될 수 있다. 이를 아이콘으로 특별히 개발하여 각각을 설명하면 다음과 같다.

Deep 속이 채워져 깊은	얄팍하게 포장만 되어져 있는 것이 아닌 깊은 생각과 건전한 철학이 채워져 있는 Full of deep thought and sound philosophy, not just with thin wrapper
Ethical 윤리성을 지닌	공익성과 인간과 생태계를 존중하는 윤리에 기반을 한 Based on ethics which respects public interest and the ecosystem
Sensible 감성에 와 닿는	인간의 복합적 감각을 기능하게 하고 긍정적으로 호소하는 Having combination of human senses function and positively appealing
Integrative 복합적 종합성을 지닌	디자인이 지녀야 하는 다국면성을 총체적으로 지니고, 사용자를 격리 소외시키지 않는 Having overall versatility which a design should maintain and not excluding or isolating users
Gentle 친절하게 다가오는	사용자와 보다 편안한 관계로 상호작용하게 하는 Interacting with users in a more comfortable relationship
Nourishing 삶을 살찌우는	영양분이 많은 음식과 같이, 삶을 풍요롭게 해주는 특성을 지니는 Nourishing life like food with plenty of ingredients

유니버설디자인의 원리
제 4 장

앞의 Universal Design이 앞으로 더욱 성공적으로 발전되려면 Beautiful Universal Design으로 인정 받아야 하고 이러기 위해서 더욱 만족시켜야 하는 특성은 Beautiful의 9 글자로 풀어 볼 수 있다. 즉, Benign, Enchancing, Adorable, User-friendly, Touching, Inspiring, Flexible, Useful, Loving 이다. 이들 특성은 유니버설디자인의 조건이라기 보다는 더욱 성공 가능성을 보장할 수 있는 잠재성을 높이는데 필요한 특성이다.

이상의 24글자로 풀어진 21세기 디자인 'Beautiful Universal Design' 을 종합하여 도식화하면 그림과 같다. 즉 '유니버설' 이 되기 위해서는 21세기 '디자인' 특성을 우선 만족시켜야 하고, 나아가 더욱 성공하고 호응도가 높은 유니버설디자인으로 발전하려면 Beautiful 이란 특성을 추후에 더 만족시켜야 된다는 것이다.

Usable 사용하기 쉬운	사용시 불편을 초래하거나 사용을 못하게 하지 않고 쉽게 사용하게 하는 Able to be easily used without causing any inconvenience or interruption of use	
Normalizing 차별화가 아닌 정상화를 도모하는	특별히 소외되거나 차별대우를 받지 않게 자연스럽게 집단 속에 존재게 하는 Having users naturally exist in the group without being excluded or discriminated	
Inclusive 다양성을 포용하는	편협된 범위의 집단보다 더 넓은 사용자 집단을 포용력있게 만족시키는 Inclusively satisfying a broader range of user group rather than a limited one	
Versatile 다국면성을 지닌	하나의 기능과 특성보다는 다양한 성격을 지니고 있어 서로 보완적으로나 선택적으로 사용하게 하는 Having versatile characteristics, rather than one function or characteristic, and thus able to be complementarily or selectively used	
Enabling 가능성을 진작시키는	절망이나 포기를 느끼거나 퇴화시키는 것보다는 할 수 있게 해주는 Enabling, rather than having users be frustrated, give up, or degenerate	
Respectable 존중심을 느끼게 하는	자존심을 해치거나 열등감을 느끼게 하지 않고 당당한 위엄과 자존심을 지키게 해주는 Having users maintain dignity and self-esteem without damaging their self-esteem or making them feel inferiority	
Supportive 활동을 지원하는	사용자 심신의 기능적 한계를 도와 쉽게 일상생활에 적응하게 해 주는 Having users easily get adapted to the daily life by supplementing their physical or mental limitation	
Accessible 접근이 용이한	사용을 위해 접근하기 쉽고 정보에 쉽게 가까이 갈 수 있게 하는 Able to be easily accessed and having users easily access information	
Legible 이해하기 명료한	사용자가 쉽게 이해할 수 있도록 명료하게 전달되는 Clearly informing users so that they can easily understand	

Benign 시장성에서 유리한	소비자를 끄는 시장성이 있어 경제적 경쟁사회에서 유력한 위치를 점유하는 Occupying advantageous position in the economic society of competition in marketability which attracts consumers
Enhancing 삶의 가치를 고양시키는	사용자의 삶을 즐겁게 하고 더 나은 가치의 추구로 이어주는 Making the user's life more pleasant and leading it to the pursuit of a better value
Adorable 매료시키는	사용자의 시선과 마음을 끄는 특성을 지니는 Attracting user's eyes and mind
User-friendly 사용자 지향적인	사용자의 민감한 요구를 수월하게 포용하는 Easily accommodating user's sensitive needs
Touching 감동을 주고 마음을 움직이는	소비자에게 단순 소비와 사용을 넘어 감동과 감사의 마음을 일으키려 하는 Causing the spirit of impression and gratitude beyond simple consumption and use
Inspiring 고무적인	.사용자에게 의욕과 정신을 고양시키게 하는 Inspiring enthusiasm and enhancing the spirit
Flexible 융통성이 있는	상황과 기분에 따라 다양하게 변형하거나 선택 사용할 수 있게 하는 Able to be flexibly changed or selectively used to the given situation and atmosphere
Useful 기능적 효율성이 높은	사용자가 사용하고자 하는 목적에 효율적으로 만족시키는 기능을 지닌 Efficiently satisfying the purpose the user intends
Loving 진지한 사랑과 정성을 느낄 수 있는	디자인된 결과물에서 만드는 과정상의 진지한 태도와 열정, 사랑을 느낄수 있는 Having users feel serious attitude, enthusiasm, and love during the process to the designed output

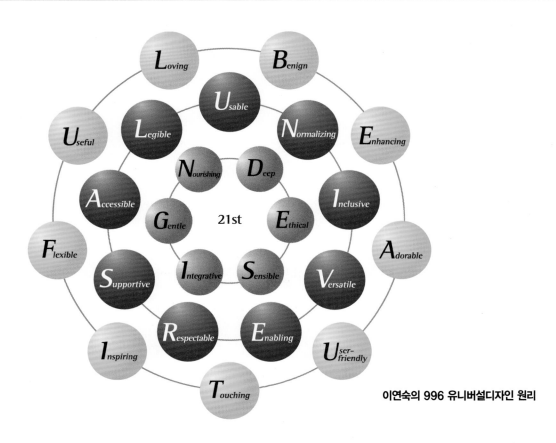

이연숙의 996 유니버설디자인 원리

©Yeunsook Lee

유니버설 디자인은 21세기적 용어로 우리에게 다가왔으나 이에 대한 적응력은 우리 한국 인에게 오래전부터 있어왔으며 이 기질이 21세기 문명을 만드는데 한국인이 적지 않은 공 헌을 할 수 있을 것이라 기대되고 있다.

21세기의 변화와 21세기 디자인의 기대에 대해 이어령 교수는 「유니버설 디자인전」도록 에서 다음과 같이 얘기한 바 있으며 이를 인용해 보면 다음과 같다.

"국경의 벽, 자연과 인간의 벽, 너와 나를 가로막고 있는 자아의 벽, 장르의 벽, 식물과 동물의 벽, 안과 밖이라는 개념의 벽 등 수많은 관계의 벽들이 서서히 그리고 빠르게 무너지고 있고, 아 직까지 건재해 보이는 벽은 적어도 무너짐의 징조를 시작하는 균열을 보이고 있다.

수없이 많은 경계의 벽이 무너지더니 들리지 않던 소리가 들리고, 보이지 않던 세계가 드러나 고, 작게 부유하던 것들이 모여 커다란 형상을 이루더니, 크게 군림하던 것들이 산산히 흩어져 보이지 않게 되어가는 현상을 현대인은 하루가 다르게 체험하고 있다.

우리가 살고 있는 환경에서, 살기 위해 상호작용하고 있는 주변의 모든 인위적 사물에서도 이 같은 현상이 그대로 일어나고 있다. 우리가 믿고 있는 것처럼 환경과 사물들이 결코 그렇게 딱 딱하고 분명하며, 명확하게 하나의 기능을 지니게 되지 않는다.

모든 것이 융합하고 다기능 다싯점의 중심없는 분산성을 지닌 디자인들, 한마디로 단일기호체계 에서 다기호체계로, 굳은 것에서 부드러운 것으로, 고립적인 것에서 공유하며 나누는 것으로 서 서히 그 문명의 구조가 바뀌어 가고 있다.

이 모든 환경과 사물을 창조하는 새로운 시대의 디자인은 산업사회 자체를 탈구축하는 역할을 해야 할 것이며, 눈에 보이는 것뿐 아니라 눈으로 볼 수 없는 사고의 영역까지 디자인하는 의식 의 패러다임을 창조해 내는 역할을 해야 할 것이다. 인간의 총체적 삶을 디자인하여 자연환경과 문명환경속에서 다같이 쾌적하고 행복하게 살아갈 수 있도록 하는 디자인이 출현해야 할 것이 다.

다행스럽게도 우리문화에는 이것을 찾아 미래사회에 대응할 수 있는 지혜를 찾을 수 있는 수많 은 예제가 있으며, 그 중 대표적인 것이 보자기와 병풍이다."

이어령 교수는 또한 한국문화의 특성과 유니버설 디자인과의 관계를 이야기하였으며 이에 관련된 2개의 인용을 제시하면 다음과 같다.

"이러한 보자기와 병풍에서 보여진 디자인 감각과 의식이 21세기 환경디자인에 내재된다면 산 업사회 속에서 왜곡되고 소외된 인간의 삶에 새로운 질적 변화를 가져올 것이다. 보자기와 병풍 의 전통문화 재해석은 서구문명의 막다른 골목을 뚫고 나갈 수 있는 새로운 길을 제시해 줄 뿐 만 아니라 21세기를 리드하는 창의력과 역량을 기르게 해 줄 것이다.

유니버설디자인은 보자기와 병풍에 내재된 이 같은 '다양성과 역동성의 미학'적 특성을 지닌 21세기 패러다임으로 이미 우리 한국성에 녹아있는 문화와 유사성이 있다. 이 관점에서 역사는

한국의 목욕공간은 좌식생활이었으나 일본과는 달리 보다 입식지향적인 서구문화의 영향을 받아왔다. 주택에서 보내는 시간이 길어질 앞으로의 미래주택에서는 씻고 나가는 편리한 위생공간에서 휴식하고 머무를 수 있는 문화공간으로 변해야 할 것이다.

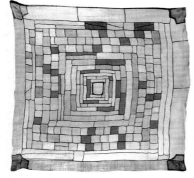

큐비즘의 몬드리안 그림이 20세기를 여는 의미를 담고 있었다면 다원적인 통합성과 유연성을 지닌 한국의 보자기는 21세기를 상징하는 문화적 기호라고 할 수 있다.

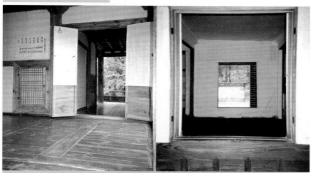

한국의 공간은 열고 닫고 크게 확장하고 작게 축소하고, 자연의 변화도 유연하게 담아안을 수 있는 특성을 지님으로서 보자기와 유사한 기호학적 의미를 지니고 있다.

유리하게도 마치 홈그라운드처럼 미래의 경기가 한국인이 보다 편하게 숨쉬고 능력을 발휘할 수 있는 기후와 환경 속에 전개될 수 있게 되어가고 있다고 여겨진다.

이미 한국은 오랜 전통에서 '유니버설'디자인 문화를 체험해왔고 비록 20세기 비극적인 일제시대와 전쟁과 급격한 고속산업화시대를 거쳐 오는 동안 멈칫하였으나, 미래 디지털 사회로 들어오면서 전통문화적 삶 속에 잠재해 있던 창의력이 미래사회창조를 위해 서서히 그 빛을 드러내려 하고 있는 것이다."

"21세기의 아름다움으로 간주된 '역동성'은 이미 오래전부터 존재해 왔으나 이제야ㄱ 진가가 재인식되는 '여성적인 유연한 역동성'이며, 이는 자연의 꽃과 비교될 수 있다. 역사와 문화를 막론하고 아름다움 찬미의 대상은 자연 특히 꽃이었다. 아름다움을 느끼게 하는 꽃의 근본적인 속성은 한자(花)에서도 이미 드러나 있듯이 '변화한다는 것'이다. 이 변화의 미학은 자연의 탄생부터 존재해 왔으나 이제야 인류문명이 그 진가를 알아볼 수 있는 변화와 역동성의 자연스러운 삶의 실체로 된 문명사회를 맞이한 것이다.

이 변화와 역동성의 미학을 담고 있는 유니버설디자인은 20세기의 선과 줄문화로부터 해방되게 하고, 어떤 의미에서 사람에게 그 사용을 강요하였던 수갑과 같은 디자인문화를 사용자를 해방시키는 열쇠와 같은 디자인문화로 전환시켜 '디자인이 곧 자유'임을 선언하게 할 것이다.

유니버설디자인은 바로 지금 우리가 경험하고 있는 제반현상을 설명해주는 패러다임이고 미래 다가올 문명의 특성이며, 미래사회를 창조해나가는 원리가 될 것이다."

이러한 한국 공간 문화의 잠재성과 고유성을 설명하기 위해 공간기호학자인 이어령 교수의 관점을 역시 소개하고자 한다. 이어령은 가방과 보자기, 양복과 한복, 구두와 짚신을 비교하고, 노아의 방주와 벽으로 된 환경을 서구식 문화로, 병풍문화를 한국식 공간문화로 풀이하였다. 여기서는 보자기 문화, 가구식 문화, 병풍문화를 뽑아 이를 간략히 정리해서 소개한다.

· 가방문화에 대응된 보자기 문화.
해방후 유행되어 시작하였던 란도셀이라 불리는 가방은 근대화, 개화, 서구화를 상징하였

고 '모던' 이라는 암호를 해독하는 사전이었다. 이에 반해 보자기는 전근대적이고 미개하고 전통적 고수를 상징하였고 시대에 뒤떨어진 의미를 담고 있었다. 즉 가방과 보자기는 그것들이 물건을 담는 물리적 용기이기는 하나, 시골뜨기와 모던보이를 상징하는 기호로서 작용하였고 전근대에서 근대로, 근대에서 후기 근대로, 굴절해 가는 시대적 변별성을 지닌 문화적 기호가 될 뿐 아니라 동양과 서양의 문화적 텍스트를 읽게 하는 코드이기도 하다. 즉 가방을 든 사람과 보따리를 든 사람을 서양과 동양, 도시와 시골, 외래문화와 재래문화, 전근대성과 근대성 이라는 이항대립의 디자인적 체계로 만들어 내었다는 것이다. 그러나 이렇게 전근대적으로 여겨졌던 보자기는 근대적 개화과정에서 많은 장점이 있었음에도 불구하고 그 장점이 가려져 왔으며, 근대를 상징하였다. 가방은 많은 단점들이 있었음에도 불구하고 편리함과 근사한 외관에 가려져 왔다. 이것을 생생한 체험으로 전달하기 위해 소개하였던 부분을 그대로 인용해 보면 다음과 같다.

"교실에 들어가 책보를 풀면 그것은 한 장의 보자기로 바뀐다. 책을 쌌던 보자기들은 알라딘의 등잔에서 나온 거인처럼 필요할 때 부르기 전까지는 공책과 책 밑에 조그만 부피로 숨어있다. 그러나 란도셀은 책보와는 다르다. 물건을 모두 꺼내도 그 부피나 모양은 그대로이다. 텅 빈 란도셀은 가뜩이나 좁은 책상이나 의자를 점령해 버리고는 자신의 주인을 구석으로 밀어낸다. 책가방은 주인만이 아니라 좁은 책상 사이를 누비고 다녀야 하는 아이들 전체의 미움을 사는 방해물이 되기도 한다."

또한 그는 보자기가 가진 잠재성을 아래와 같이 서술하였다.

"가방은 정말 딱딱한 상자였다. 그 쇠가죽만큼이나 굳어버린 란도셀은 부드러운 보자기의 유연성과는 정반대이다. 보자기는 책만 싸기 위해서 있는 것이 아니다. 풀밭에 앉을 때에는 깔개가 되고 햇살이 눈부실 때에는 유리창을 가리는 가리개가 되고 지저분하게 어질러놓은 물건을 금시 덮어버리는 덮개가 되기도 한다. 무엇보다도 예기치 않았던 일이 일어날 때, 이를테면 손이 부러지거나 풀숲의 독사에게 발을 물리게 되면, 보자기는 금세 응급치료의 삼각대로 변하기도 한다. 보자기는 가방처럼 어깨에만 메는 것이 아니라 옆구리에 끼기도 하고 등에 메기도 하고 허리에 차기도 하고, 심지어는 머리에 일수도 있다. 란도셀에 붙어다니는 동사는 '넣다' 와 '메다' 뿐이지만 보자기에는 이렇게 '싸다, 매다, 가리다, 덮다, 깔다, 들다, 메다, 이다, 차다' 와 같이 가변적이고 복합적인 무수한 동사들이 따라다닌다."

병풍은 벽은 아니면서 벽과 같은 역할을 하는 유연한 기능을 가지고 있음으로서 현대 공간의 발전에 함축적 의미를 지니고 있다.

그는 또한 물질을 넣어두는 안전한 곳은 금고 같은 공간이나 거기에 생명을 넣어두면 고통스러운 감옥으로 변할 것이라고 하여, 보석은 딱딱한 벽을 가진 금고에 보관하지만 귀중한 아이의 생명은 어머니의 육체로 쌈으로서 보자기와 가방이 지닌 넣기/싸기가 '물질/생명'의 패러다임을 담고 있음을 피력하였다. 그리고 서양의 근대 산업주의는 '넣기의 패러다임'에 의한 것이며 21세기 포스트모던 문명을 넣기에서 다시 싸기로 회기하거나 넣기/싸기가 그 경계선을 허무는 제 3의 곡선 위에서 전개될 것이라고 예견하였다.

· **가구식 벽과 병풍문화.**
가방처럼 디자인된 산업사회의 인간환경은 자연의 생태계에서 단절된 벽의 문명이라고 할 수 있다. 현대인의 생활은 개인적이건 공공적이건 모두 두개의 벽으로 닫혀져 분리되어 있다. 서양식 집은 돌이나 벽돌로 벽을 쌓아 가족간에 각기 다른 공간을 분할하고 있는데 비하여, 한국식 집은 가구식으로 기둥을 세워놓고, 벽은 단지 기둥과 기둥사이 공간을 발라 공간을 구획하였다. 이로 인해 전통주택은 벽을 터도 무너지지 않으나, 서양식 집은 벽을 부수면 집 자체가 무너져 내린다. 한편 병풍은 서양의 두터운 벽과 대조되는 것으로 한국인의 유연성을 가장 잘 보여주고 있는 상징물이라고 하며 다음과 같이 서술하였다.

"병풍은 가장 가볍고 가변적이며 상황에 따라 신축성 있게 적응되는 이 지상에서 가장 부드러운 벽이기 때문이다. 필요할 때 펴면 벽이 되어 공간을 분할하고, 또 필요가 없을 때 접어두면 벽은 형적도 없이 사라지면서 나뉘어졌던 공간은 하나로 통합된다."

그는 이 병풍이 우리 한국인의 생활과 얼마나 밀접한가를 생애주기에 따라 풀기도 하였다. 즉 병풍을 둘러치고 아이를 낳고, 병풍을 둘러치고 돌상을 받으며, 폐백을 들일 때에도, 환갑연이 돌아와도, 세상을 떠나도 병풍을 침으로서 삶이 이어져 왔다.
이러한 병풍을 나와 너, 너와 세계의 관계가 매우 유기적으로, 신축성과 융통성이 있음도 보여준다. 즉, 병풍식 자아는 나와 남의 경계선이 애매하고 가변적인 것이어서 항상 신축성 있고 유연하게 하나가 되기도 하고 또 분리되기도 한다. 이는 한편 콘크리트 벽처럼 두껍고 튼튼한 근대적 자아가 결여된 것으로 보인다. 이러한 근대적 자아는 개인주의와 프라이버시를 요구하게 된다. 그는 산업문명을 탈구축하기 위해서는 병풍문화 의식이 필요함을 역설하였다.

"이제 세계와 그 환경의 디자인은 지하실의 벽돌 벽처럼 굳은 것이어서는 안된다. 그리고 그것은 벽처럼 존재(being)하는 것이 아니라 병풍의 원리처럼 생성(becoming)하는 것이어야 한다. 병풍같이 가변적이고 상황적인 벽을 디자인하는 의식에 대한 요구이다. 이제 새로운 시대의 디자인은 산업사회 자체를 탈구축하는 역할을 해야 할 것이며, 눈에 보이는 것뿐 아니라 눈으로

볼 수 없는 사고의 영역까지 디자인하는 의식의 패러다임 변화의 디자인을 그 기축으로 삼아야 할 것이다. "

그는 또 미래의 문화는 다기능의 유연한 문화로 변해간다고 다음과 같이 예측하였다.

"기능에서 감동으로 물건의 의미가 달라지고, 관리에서 참여로 제도가 바뀌어 간다. 포스트모던의 정신은 서로 모순되는 것들을 제거하지 않고 한데 포함시키려는 데 그 특성이 있다. 그래서 앞으로의 산물들은 그것이 건축이었든 공산품이었든 혹은 예술문화에 속하는 지식산업이든, 그 구조에 있어서 보자기와 병풍의 문화원리처럼 복합적이고 병합적이며 유기적인 것이 되어야 할 것이다. 모순되는 것이 융합되고, 다기능 다시점의 중심없는 분산성을 지닌 디자인들, 한 마디로 단일 기호체계에서 다 기호체계(폴리세믹)로, 굳은것에서 부드러운 것으로, 고립적인 것에서 쉐어(나눔)하는 것으로 그 문명의 구조가 바뀌어 가게 된다. "

한편 필자는 2000년 새천년 건설환경디자인 세계대회를 개최하면서 미래의 건설환경의 창조 시에는 20세기 기능분리원칙, 패러다임 분리상황에서 탈피하여 통합의 원리와 디자인 패러다임이 전제되어야 하며, 이를 위한 철학적 개념을 우리 전통문화의 '보자기'에서 찾을 수 있다고 피력한 바 있다. 미래를 창조하는 주된 사고의 체계 속에 인간, 사용자의 다양성을 존중하는 유니버설 디자인, 지구 생태계를 존중하는 그린 디자인, 문화를 존중하고 생성시키는 문화디자인 등의 원리가 내재되어 새롭게 발전하고 있는 디지털 기술과도 공존 혹은 융합되면서 발전해야 함을 강조하였다. 이 보자기는 20세기 기능주의, 기계문명주의 화두를 시작하였던 입체파 몬드리안의 작품이 직선적이며 평면적이고 고정되어 폐쇄적이고 딱딱한 특성과는 달리, 곡선적이며 입체적이고 유연하고 상호 침투되는, 부드러운 특성을 지니고 있다. 20세기 상징적 기호가 몬드리안의 작품이었다면, 21세기의 상징적 기호는 '보자기'가 될 수도 있을 것이다. 이러한 맥락에서 보자기를 통합된 패러다임으로 정하고 '새천년건설환경디자인세계대회'에서 개발하여 사용하였으며 그것을 소개하면 다음과 같다.

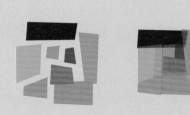

보자기란 물건을 싸거나 덮을 때 한국인들이 널리 사용해 온 직물이다. 먼 옛날부터 한국인이라면 누구나 쉽게 만들었고 일상에서 폭넓게 사용해 온 대중생활을 상징하는 문화디자인 사례이다.

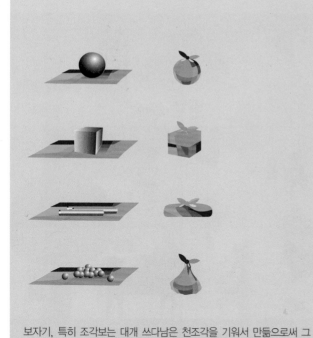

보자기, 특히 조각보는 대개 쓰다남은 천조각을 기워서 만듦으로써 그 생성과정에서 환경친화성을 보여주는 그린디자인 사례이다.

보자기는 또한 다양한 물건들을 포용력있게 싸는 물건으로, 남녀노소를 불문하고 널리 사용되었으며 상황에 따라 여러가지 기능을 발휘함으로써 융통성과 적응성을 보여주는 **유니버설디자인** 사례이다.

보자기는 사용하지 않을 때에는 접어서 보관하며, 다음의 사용을 위해 적은 공간에 보관함으로써 순환사용됨을 보여주는 그린디자인 사례이다.

Illustration by Kyoman

보자기는 그 개념자체가 다양성을 수용하는 통합성을 지님으로써 강한 시너지 효과를 전제하고 있다. 즉, 다양한 패러다임의 조각들이 하나의 보자기로 묶어진다면 보다 나은 미래환경을 위한 발전적 전기가 이루어지리라는 기대 때문이다.

이러한 보자기의 유연성과 우리 전통사회에서 다각도로 사용해왔던 문화적 전경은 2004년 11월 예술의 전당 '유니버설 디자인전'에서 전시하였던 작품을 통해 느낄 수 있다. 한편 같은 전시에서 한지공예를 이용하여 전시한 작품을 통해서도 한국인의 삶이 오래전부터 '유니버설 디자인' 된 사례 보자기를 통해 얼마나 익숙해 왔는지를 알수 있다.

전통사회에서 흔한 생활 · 의례 장면으로 각기 다른 사람들이 다른 용도로 보자기를 사용하고, 가지고 다닌 방법 또한 다름을 보여준다. 다양한 상황을 모두 수용하는 유니버설한 특성을 보여준다.

허리에 차고, 머리에 이고, 물건을 포장하고, 접어 재기차고, 등에 아이를 업고, 등에 메고, 밥상을 덮고, 옷을 가리는 등 생활의 구석구석에서 보자기는 매우 요긴하고 일상적으로 널리 사용되었다.

과거의 문화코드: 보자기 Original Illustration by **Kyoman Kim** ©esse design, inc.

전통사회에서 보자기는 남녀노소를 막론하고 언제 어디서나 어떠한 물건이라도 쉽게 사용할 수 있는 '유니버설'한 특성을 지녔다. 보자기를 이고 장을 보고 오는 엄마, 책보를 등에 지고 학교 가며 노는 아이들, 선물을 보자기에 싸서 인사 가는 신랑·신부, 머리를 보자기로 싸고 얼굴을 감추고 가는 수줍은 처녀 등 주부, 어린이 성인남녀, 처녀들에게 널리 사용되고 또 보자기가 상거래, 교육, 방문, 패션 등에 고루 이용되었음을 알 수 있다.

보자기 덮인 밥상 앞에 앉아 있는 할머니와 골이 나서 누워있는 아이를 달래는 할아버지, 보따리를 이고 마실에서 돌아오는 할머니가 손주들을 부르는 모습, 벽에 걸린 옷들을 단정해 보이도록 보자기로 덮는 엄마 등 보자기가 음식덮개, 보따리짐, 횃대보 등으로 사용되고 가사관리, 방문, 수납 등에 사용되었음을 알 수 있다.

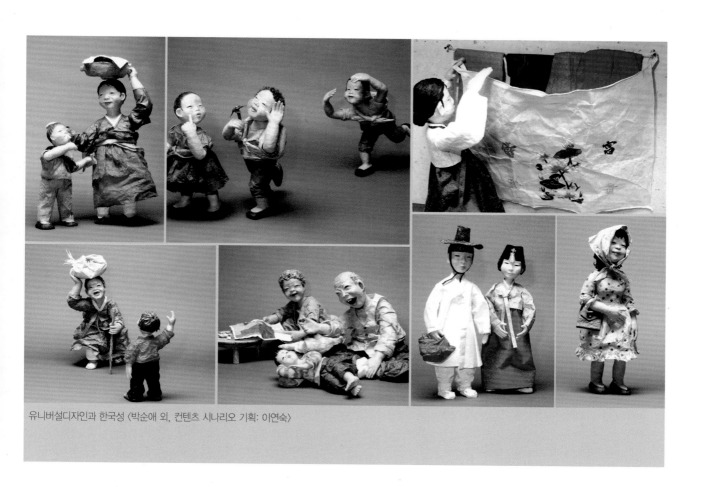

유니버설디자인과 한국성 〈박순애 외, 컨텐츠 시나리오 기획: 이연숙〉

1) 공간이 왜 인프라인가

인프라는 일반적으로 국가의 경쟁력 강화와 관련하여 논의되는 도로, 교량, 지하철, 수도 등의 공공시설을 포함한 사회기반 시설을 말하고 넓게는 정보 통신, 교육, 문화, 의료 복지 등까지도 포함한다. 중요한 것은 바로 인프라가 경제성을 높이는데 공헌할 뿐 아니라, 경제가 지향하는 궁극적인 목표인 21세기 국민의 삶의 질을 높이고 경제적 혜택을 보다 평등하게 국민들에게 전달해 줄 수 있는 기반이 된다는 점이다.

실로 지난 20세기는 고속도로와 교량 등 도시 인프라 구축을 통해 산업의 발전을 이루어 국가 경제에 도움에 되게 하였으며 거의 모든 인위적 건설 환경이 콘크리트로 건설 되었다고 해도 과언이 아니다. 이 콘크리트 문명이 급속히 확산되는 동안 경제적 발전과 더불어 국민들의 삶은 과거에 비해 향상시켜 왔으나 실로 과연 득이 많았는 가는 반문해 볼 정도로 많은 현대 문제를 파생 누적시켜왔다. 다행히 고도의 정보통신 기술과 디지털 기술은 20세기 던져 온 문제들을 경감 혹은 해결해 나가는데 적지 않은 공헌을 하리라 생각한다. 그러나 디지털 기술이 삶의 모든 문제를 해결해 주지는 못할 것이며 현대인들의 삶이 현실적으로 인위적 환경에서 일어나므로 이에 대한 과제는 계속 지속될 것이다.

그러나 20세기가 산업을 위해 산소를 나르는 길 인프라 구축의 시대였다면, 21세기는 국민 모두의 삶의 질을 보장하기 위해 산소를 머금은 삶의 공간을 하나하나 구축해야 하는 시대라 할 수 있다 지난 수십 년간 건설해서 이제는 530만 호나 되는 아파트는 국민 모두가 삶을 보내는 기본적인 생활의 장이며, 도시 성장에 따라 속속 들어서는 수많은 건물은 생존을 위해 일하는 직장인들의 삶터 인데 과연 그 환경들이 인권과 건강과 창의적 삶을 지원하고 보장해 주고 있는가. 내가 사는 지역으로 쭉 뻗은 고속도로 외에 내가 사는 방과 집, 지역사회 환경과 학교 직장 그리고 도시 전체가 분명 보다 잘 계획되고 창조될 수 있음으로써 안전하고 쾌적하며 심신이 풍요롭게 살 수 있는 가능성은 무한한 것이다. 이제 20세기의 인프라가 구슬을 꿰는 실을 만드는 것이었다면 21세기의 인프라는 대부분의 국민들 삶이 이루어 지는 구슬들을 주추리고 정비하는 것이라 할 수 있다.

2) 공간이 복지사회와 어떻게 연관되는가

복지란 협의로는 사회적으로 열등한 국민들 즉 영세민과 장애인 노약자 등의 인권과 생활이 최소한 정상으로 보장받는 것으로도 이해되며, 광의로는 국민 개개인의 삶의 질이 높게 유지되는 이른바 "well-being" 을 의미한다. 국가는 국민의 복지가 결국 재원에 달려있다고 보아 경제적 배분과 혜택의 균형을 맞추기 위해 법과 정책과 규정을 만들기도 한다. 인권과 생활의 유지와 삶의 질은 무수히 많은 방법으로 공간의 질과 협의의 복지와 광의의 복지 모든 관점에 연관된다. 오늘날 현대인이 살고 있는 도시를 내려다 보면, 도시 환경은 크고 작은 수많은 환경이 서로 유기적으로 얽혀 있는 거대한 시스템과 같음을 알 수 있다. 큰 지역과 큰 길, 크고 작은 건물들, 각각의 층과 영역, 한 내부 공간 내의 수 많은 영역들. 개인 주변 공간 등 우리의 삶이 이루어 지고 있는 세팅이 바로 이 모든 인위적인 환경인 것이다. 여기서 숨쉬며 움직이고 일하며 먹고 이동하고 자며 사회적 교류를 하고 배우며 즐기기도 한다. 이러한 인간의 활동을 담아 있는 도시의 제반 공간환경이 어떻게 디자인 된 것인가는 곧 인간 삶에 절대적 영향을 미칠 수 밖에 없는 것이다.

지난 세기 수없이 많은 건물들과 도시들을 건설해 왔지만 과연 각각의 환경들이 미학적으로나 사회적으로 서로 조화롭게 구성되어 왔는지, 각기 다른 사용자들의 생활과 요구를 제대로 적절히 담아 오게 설계되어 왔는지. 각각의 환경에 사는 수많은 다양한 현대인들이 서로 원활하게 교류하여 생활하도록 그 터전을 형성해 왔는지 괴리감과 위화감과 소외감과 좌절감과 추하고 어색함을 초래하고 공동체 의식과 정체성과 창의성을 잃게 해 오지는 않았는가. 또한 지어진 콘크리트 환경은 정작 그것이 사용주체인 인간을. 아주 다양한 사회 구성원들 모두를 어떻게 포용해 왔는가, 만약 이들이 잘되어 왔다면 장애인의 접근성과 노약자의 안전성과, 아동과 청소년의 범죄에 대한 불안과 냉정해져 가는 도시인에 대한 비난이 없었을 것이 아닌가. 오늘날 사회적으로 갑자기 'well-being'이 화두가 되어 떠들 필요도 없지 않은가. 이제 인위적으로 창조되는 모든 종류의 크고 작은 공간 환경들이 기본적 평등과 복지와 삶의 질을 높이는데 기여하도록 공간이 복지 사회를 만들고 촉진시키는 인프라 자원임을 인식할 필요가 있는 것이다.

3) 왜 21세기에 중요한가

지난 20세기와는 달리 21세기에는 경제성과 더불어 인간다운 삶을 원하는 국민의 요구가 비교할 수 없는 만큼 증대하고 있다. 이미 생산의 효율성이라는 패러다임에서 질적 소비라는 패러다임으로 전환하였으며 대량과 표준과 양적 소비와 획일성에 익숙해져 왔던 국민들은 세계화 정보화로 인해 열리는 세계 속에 각자 삶의 중요성을 인식하고 보다 나은 삶을 열망하고 이를 이루기 위해 요구하고 평가하는 사회로 되었다. 이제 공간은 그냥 제공하면 되는 것이 아니라 진정 그것으로 인한 혜택이 무엇인지를 사용자나 거주자가 체험하게 해주지 못한다면 효율적인 자원이 못될 뿐 아니라, 궁극적으로 개인의 불편과 스트레스와 삶의 질의 저하를 가져오고 때로 사고와 경제적 상황에도 연계되어 개인뿐 아니라 사회 전체의 복지 비용에 대한 부담을 가중시킨다. 일례로 노인에게 신체적, 심리적, 사회적으로 불안한 주택은 안전사고로 와상이 되는 사고를 당할 수 있고 외부 의존력을 높여 간병 비와 보조 인력경비를 늘리고 사회 복지의 부담을 준다. 또한 전반적으로 대부분의 도시인들의 건강이 조금씩 나빠졌다면 국가의 경쟁력 저하는 물론 사회전체의 쾌적 지수가 떨어지고 의료비 부담이 급증할 것이다. 안타깝게도 우리의 건강은 생활 양식과 더불어 우리가 살고 있는 크고 작은 모든 환경 속에서 나빠지는 경우가 허다하다. 복지란 크게는 삶의 질이며 삶의 질은 결국 인간으로서 신체적, 심리적, 사회적 건강을 의미하는데 현대인들이 살고 있는 수많은 환경들을 둘러 보면 이 모든 것에 건강이 직간접적으로 연계되어 있음을 알 수 있다 20세기가 갖도록 갈구하였다면 21세기는 삶의 질을 향상시키는 어떤 것을 가졌는가가 중요한 시대이기 때문에 공간을 복지인프라로 생각해야 한다.

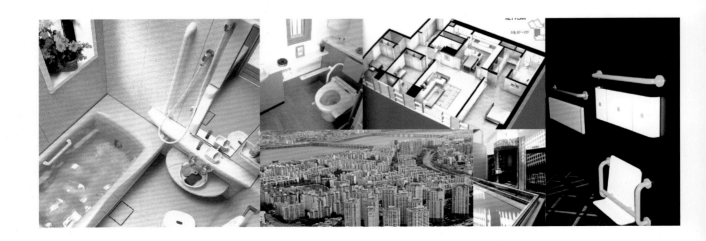

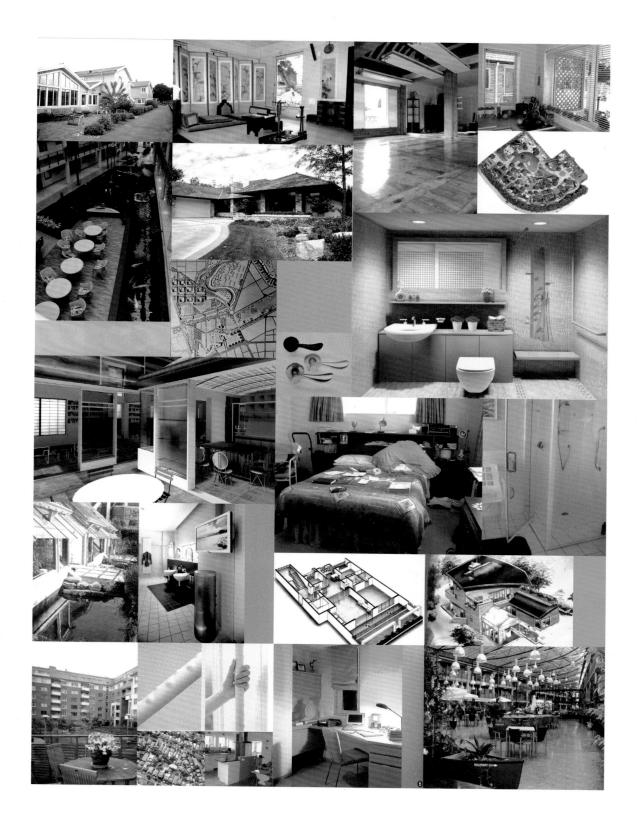

4) 공간은 복지를 보장하는 인프라 시스템이 되어야 한다

각각의 공간은 개별로 존재하는 것이 아니라 서로 유기적으로 연결되어 상호 영향을 미친다. 또한 이들은 복합적으로 인간의 삶에 영향을 준다. 장애인의 도시 생활을 위해 특정 구간에 실험적으로 각종 도시 교통 및 편익 시설을 갖추어 준 것에 대해 냉소를 짓던 시각 장애인이 생각난다. 그 구간을 사용하기 위해 집에서부터 나올 필요도, 나올 수도 없는 것이다. 실내공기 오염으로 환기가 필요할 때 지역공기는 더 나빠서 문을 열 수도 없다면 어떠하겠는가. 국토의 녹지는 국민과 미래 세대를 위해 국토의 블록들로 보존하고 큰 공원들을 만들어도 실제 그곳에 가지 못하거나 안가는 국민들은 녹지의 혜택과는 직접적으로 무관한 것이다. 주택 현관은 무장애 설계로 들어가기는 쉬운데 화장실은 가족 2명이 양쪽에서 부축해 사용해야 하는 환자가 있는 가족에게 삶의 질은 여전히 미흡한 것이다.

공간이 복지자원 임을 인식하는 것도 일차적으로 중요하지만 공간들간의 유기성과 이들이 역동적으로 현대인의 삶에 때로는 치명적으로 영향을 미치는 하나의 유기체와 같은 인프라 시스템으로 이해하는 것도 중요하다.

이러한 사고는 결국 하나하나를 수학적으로 풀 듯이 접근하는 것보다는 총체적인 철학으로 가지고 있으면 무엇을 보던지, 도전하던지. 보다 심도 있게 공간을 이해하고 다루게 된다. 아래의 사진들은 외현적으로 드러나보기는 다양한 도시공간 환경의 뒤 그리고 안에서 실제 삶을 살아가고 있는 사람들이다. 이 속에서 개인의 인권이 지켜지며, 인격이 수양 발달하고 가족간 친구간 교류가 일어나며. 문화를 즐길 수 있으며, 건전한 성장을 기대하고 가족 관계를 증진시킬 수 있고 자아 정체감을 기를 수도 있으며 창의력을 증진시킬 수 있고 자연 생태계와 더불어 사는 것을 배울 수 있으며 자립적 생활을 유지할 수 있고, 건강을 지킬 수 있으며, 생활비를 절감할 수 있고 태어난 생명의 중요성을 인지할 수도 있다.

만약 환경이 제대로 만들어지지 못한 것이라면 이와 반대로 개인의 안녕도, 생활비의 절감도 보장 받을 수 없으며 불안감. 차별감, 좌절감, 긴장감, 우울감 들을 느끼게 될 수도 있을 것이다. 만약 주택이 넘어져 다치지 않게 되어있다면, 안전하고 위생관리를 쉽게 할 수 있는 화장실이 있다면, 와상 상태가 되는 시점을 늘리게 될 것이고 와상이 되어도 보다 쉽게 침대에서 화장실로 이동할 수 있는 호이스트가 있다면 간병인의 수고를 덜고 간병비와 요양 시설비를 줄일 수 있고 가족으로부터 격리되지도 않을 것이다. 한편 환자의 스트레스를 경감시키는 실내는 감성을 통해 치유효과까지 있을 것이며, 독거 노인의 생활을 지원하는 미래 디지털 의료지원형 주택은 21세기 노인들의 복지를 지원하는 인프라가 될 수 있을 것이다.

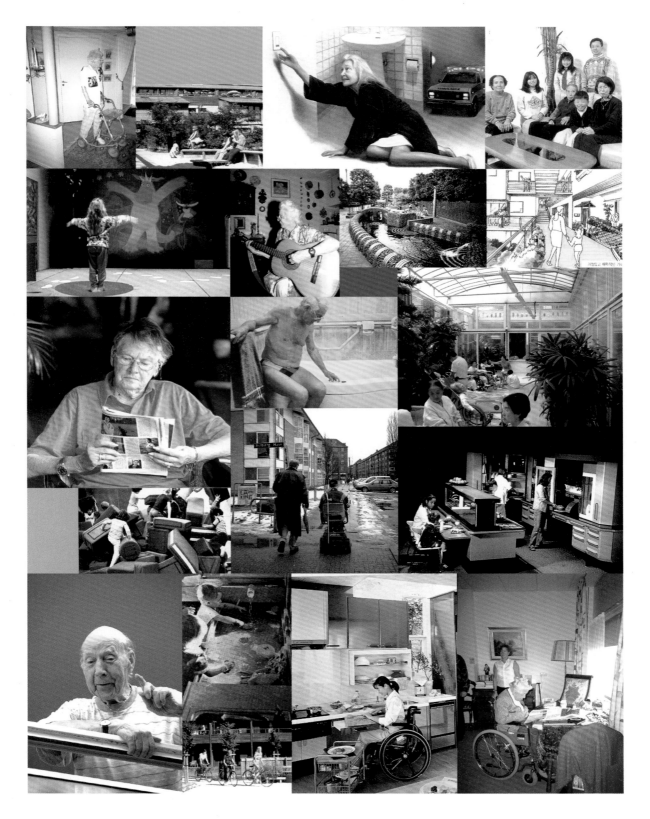

유니버설디자인의 미래

제 7 장

복지 · 산업 · 건설 · 교육 · 문화 · 노동 등 제반부분에 광범위하게 연관된 복합적 패러다임

20세기 산업문명의 특성과 모던 디자인 특성이 몬드리안의 그림에서부터 예견될 수 있었다면 21세기 문명의 특성을 유추할 수 있는 것은 무엇일까. 21세기 후기산업문명은 몬드리안의 평면성과, 고정성과 기하학성과 경직성을 벗어난 입체성과 자유로움과 탈기하학성과 유연성을 지닌 방향, 즉 유니버설디자인 방향으로 진전될 것이고 이 패러다임을 함축적으로 지니고 있는 것으로서 몬드리안의 그림과 대응되어 20세기와 21세기 패러다임을 비교 논하기에 좋은 사물이 한국의 '보자기'라 할 수 있다. 이것은 비단 앞으로 출현할 외현적으로 보이는 조형적 디자인 특성을 예견할 뿐 아니라, 그 안에 내재해 있는 디자인 철학과 그것이 영향을 미치는 보이지 않는 수많은 관계적 특성을 예견한다. 또한, 작은 사물의 특성에서부터 도시 그리고 지구 생태계 전체의 특성까지도 예견한다.

패러다임은 사물과 현상을 바라보는 사고의 체계이며 이것은 저절로 형성되어 문화적 현상으로 설명되기도 하지만, 미래 사회 발전의 지침으로 미리 설정되어 방향성을 가지고 빠르게 발전시킬 수도 있다. 이런 의미에서 미래 패러다임이 농축된 보자기 문화 속에서 숨쉬어 온 한국인이 21세기에 적응하기 유리하다는 데에 자부심을 느끼는 것에서 그치지 않고 앞으로의 한국사회 발전을 위한 방향을 설정하고 이를 실행하는데 필요한 지혜로 활용하도록 노력할 필요가 있다.

우리 한국 사회에는 20세기 서구 문명이 물결처럼 밀고 들어와 대중의 삶의 기회 기반을 넓혀온 한편, 보이는 그리고 보이지 않는 사회 문제가 축적되어 왔으며, 장기적 전략 설정에 취약한 '냄비 문화'적 특성은 급격히 다가오는 미래 변화에 대해 수많은 불안함을 느끼게 하고 있다. 이제 유니버설디자인 패러다임은 복지 사회를 지향하는 한국의 미래를 위해 보다 적극적인 인프라로 활용되어야 한다.

유니버설디자인은 보건복지부, 건설교통부, 산업자원부, 교육부, 문화관광부, 노동부, 여성부 등 제반 부서의 부담을 덜어주고 또 효율적으로 기능을 하도록 고무시키는 국민복지사회의 인프라가 될 것이다.

고령사회를 향해 세계 최고속으로 달리고 있는 한국은 단기적 준비 속성으로 미래복지기반이 취약하며 선진국처럼 수십 년간 시행착오 경험이 없어, 늘어나는 고령인구 비율은 국민 개개인뿐 아니라 사회전반의 커다란 부담으로 떠오르고 사회불안을 야기하고 있다. 한편, 전세계 문화적 차이를 막론하고 노인복지의 방향은 노인보호시설이 아니라 '재택거주'라는 사실은 노인의 일상적 자립기간을 넓히는 전략이 무엇보다 중요함을 알 수 있다. 이같은 관점에서 노인들의 사고를 예방하고 의료비를 경감시키며, 사회활동기간을 늘려주고 의존되기까지의 자립기간을 늘려 특수집단이 아닌 일반사회구성원으로 살 수 있게 지원해주는 '유니버설디자인'은 보건복지부의 중요한 복지자원이며 전략이다.

도시의 크고 작은 건설환경은 국민들의 삶의 터전이며 이것의 특성은 국민들의 인구학적 구성과 삶의 가치에 기반해서 준비되어야 한다. 핵가족 확산물결에 획일적이고 효율적으로 건설되어 왔던 도시환경은 점점 다양화되고 고령화되는 미래 인구구성과 가지는 것 자체의 양적 추구에 전력 투구했던 삶의 가치가 질적추구로 전환되어 감에 따라 더 이상 이상적이 될 수 없다. 이에 산업사회 초기 인프라역할을 하였던 고속도로처럼 이제 21세기 복지사회 인프라 역할을 할 수 있는 건설환경의 정비가 시급하다. 유기적 관계에서 성장할 수 있는 지역개발과 제반 사회문제 자체를 경감시킬 수 있는 주거환경개발과 각종 사고와 스트레스를 경감시켜 삶을 제대로 지원하고 즐길 수 있게 해주는 제반 도시와 주택환경 등 이 모두가 수십 년 앞으로의 변화를 내다보고 재정

비해야 할 방향을 제시하는 '유니버설디자인'은 건설교통부가 감지하고 적극 취해야 하는 패러다임이라 할 수 있다.

대량생산적 효율성에 입각해 만들어져 온 21세기 제품은 세계화 시대 질적 추구 시장의 특성으로 변모함에 따라 새롭게 도약할 필요가 있다. 극히 일부 세계시장에서 혹은 국내시장에서 성공한 제품 외에 수많은 제품들이 보다 질적 성장을 위해 투쟁하고 있으며 이것의 성패가 국가경제의 성패를 좌우한다. 제품들이 인간 사용자를 대상으로 하는 한 '친인간' '사용자지향적' 디자인은 성공궤도에 오르는 길이라 할 수 있다. 좋은 디자인을 통해 소비자를 끌고 만족시키는 제품은 국가의 산업발전에 기여할 것이다.

미래를 짊어질 차세대들을 어떻게 교육하는가는 국가의 인적자원을 어떻게 형성하느냐의 문제로서 사회 변화의 흐름을 알고 이에 순응하고 또 도전하는 기회를 부여하는 것이 무엇보다 중요하다. 세대간의 갭과 계층간의 갭, 사회적 강자와 약자간의 갭이 커져온 한국 사회에 유니버설 디자인은 '다양성의 시대' 사회구성원간의 관계를 보다 건전한 방법으로 이해하게 하며 미래에 보다 빠르게 대처할 수 있는 눈을 길러주며 학교교육을 보완하는 기능을 할 것이다.

21세기는 다양성의 시대이며 다양한 사회구성원이 모두 서로의 인격과 개성을 존중받고 살기 위해서는 공존의 문화가 필히 육성되어야 할 것이다. 섞임으로서 새로운 공존과 융합의 문화가 탄생되는 21세기에 '유니버설디자인'은 사람이 섞여 서로 존중받으며 공존할 수 있고 또 융합된 사회를 향해 나갈 수 있는 기반을 만들어 줄 것이다. 유니버설디자인은 이같은 융합문화의 산물이자 이를 건전하게 리드해나가는 창조의 패러다임이다. 또한 세계화로 더욱 가속화될 인구의 흐름은 고령화 사회와 더불어 많은 다국적, 노인 관광객을 초래할 것이고 이들에 대한 이해와 도시기반의 구축은 또 하나의 국가 경제에 영향을 미치는 부분이 될 것이다.

고령화 지수가 갈수록 높아가면 사회분위기가 침체될 뿐 아니라 생산성도 떨어진다. 더욱이 활동이 없는 개인은 노화 현상을 더욱 빠르게 실감하게 된다. 미래 사회에는 긴 노후기간을 달래줄 여가문화의 육성도 필요하겠지만 고령인구들이 생산적 활동에 참가할 수 있도록 여러 여건을 만들어 주는 것이 필요하고 이때에는 젊은 인구가 일해온 환경의 특성이 고령인구 특성에 맞게 재정비하여 접근성과 사용 수월성, 안전성, 쾌적성 등이 높은 환경을 만들어야 한다. 유니버설디자인은 '노동자원부'가 신경써야 할 미래 산업 환경의 재정비에 관한 문제이다.

오늘날 만큼 여성이 사회로 진출하려는 그리고 진출하는데 지원하는 열기는 과거 어느 역사에도 없었다. 그리고 이 현상은 이제 시작하여 미래에 더욱 가속화 될 것이다. 남성이 모든 도시환경과 제품생산의 주역이었고 여성이 사용과 소비 주역을 맡았던 20세기와는 다르게 환경과 제품이 만들어져야 함으로서 성적 차별 없는 사회로 나가는데 시행착오를 줄일 필요가 있다. '유니버설디자인'은 실제 남성과 여성 모두를 고려하여 모든 구성원이 같이 발전할 수 있는 인위적 환경 인프라를 형성하는데 기여할 것이다.

이상과 같이 유니버설디자인은 단 한 분야에서 거쳐가는 흐름이 아니라 우리 사회 모든 분야에 영향을 미칠 수 있는 거대한 흐름이며, 이렇기 때문에 공통적 관심을 가지고 유기적 협력을 함으로써 우리 사회 발전의 모태가 되는데 적극 활용되어야 한다. 부처간 협력이 사실상 어려웠던 현실에서 누가 '헤게모니'를 쥐고 발전시킬까 라는 생각보다는 각 부서별 어떻게 시너지 효과 있게 각자 잘 반영해 나갈 수 있을까를 생각하는 것이 중요하다. 유니버설디자인은 거대한 사회 변화를 긍정적으로 이끄는 큰 물결을 등에 업고 현재에 나타난 패러다임이기 때문이다.

유니버설디자인의 미래
제 7 장

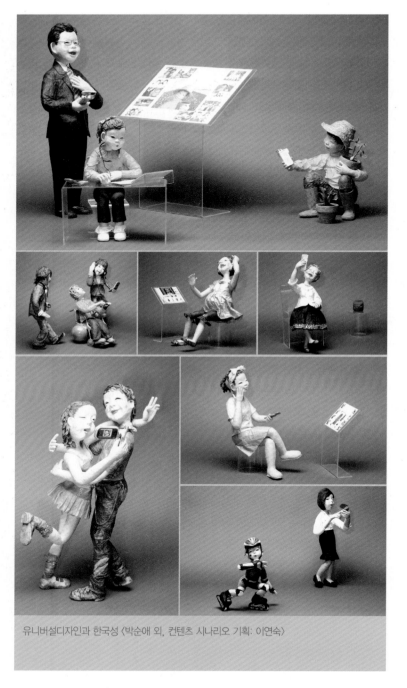

유니버설디자인과 한국성 〈박순애 외, 컨텐츠 시나리오 기획: 이연숙〉

이러한 미래 사회 발전을 위한 복합적 패러다임으로서의 가능성을 인용서술한 것 외에 '한국인 고유의 유니버설 디자인 지향성이 현재 대표적 사회변화 산물인 핸드폰을 통해서 어떻게 발휘되고 있는지, 그리고 보다 유니버설 디자인으로 나아가기 위해서 한지공예작품과 그래픽디자인작품을 통해 소개하고 생각하는 기회가 되게 하였다. 또 곧 다가올 미래 디지털 네트워크와 로보트 출현시대에서 어떤 이슈로 확대 발전할 것인지를 예측하여 보기 위해서 그리고 어떻게 인간중심적인 유니버설 디자인 특성을 지니도록 이들을 디자인해야 할 것인지를 생각해 보기 위해 이 변화를 그래픽디자인 작품을 통해 소개한다. 앞서 전통 보자기를 이용한 생활과 비교 관점에서 본다면 우리의 삶과 생활 양식이 어떻게 달라져 오고 있고 또 앞으로 어떻게 달라질 것인가를 미리 들여다 보는데 유용할 것이며 이 변화의 과정에서 사용자 지향적인 인간중심사고의 유니버설 디자인이 특별히 적용되어야 할 대상과 역할변화에 대한 생각을 할 수 있을 것이다.

핸드폰으로 물건을 주문하고 있는 주부, 핸드폰으로 오락, 커뮤니케이션 등을 즐기며 노는 청소년들, 서로 멀리 떨어져 있으면서도 핸드폰을 이용하여 교육과 학습을 하는 교사와 학생들, 이렇듯 실로 다양한 기능을 지닌 핸드폰은 구매, 교육, 여가 생활의 핵심적 매체로 유니버설하게 사용되고 있다.

핸드폰으로 사진을 찍는 남녀 청년들, 원격으로 가정기기를 조절하여 화상통화를 하는 할머니, GPS 기능을 통해 아이를 찾는 엄마, 화장을 하면서 핸드폰으로 코디네이트를 미리 모니터 해보는 엄마, 이렇듯 핸드폰은 패션과 가사관리와 가족간 교류를 하게 하는데 핵심적 매체로 유니버설하게 사용되고 있다.

21세기 창조를 위한 새로운 사고체계인 유니버설디자인 패러다임은 이미 우리의 오랜 전통 생활에 녹아 있던 삶의 원리이자 패턴이었다. 이러한 생활속에 훈련된 경험은 한국인의 21세기를 리드하는데 유리한 특성으로 작용할 것이다. 이러한 문화적 배경위에서

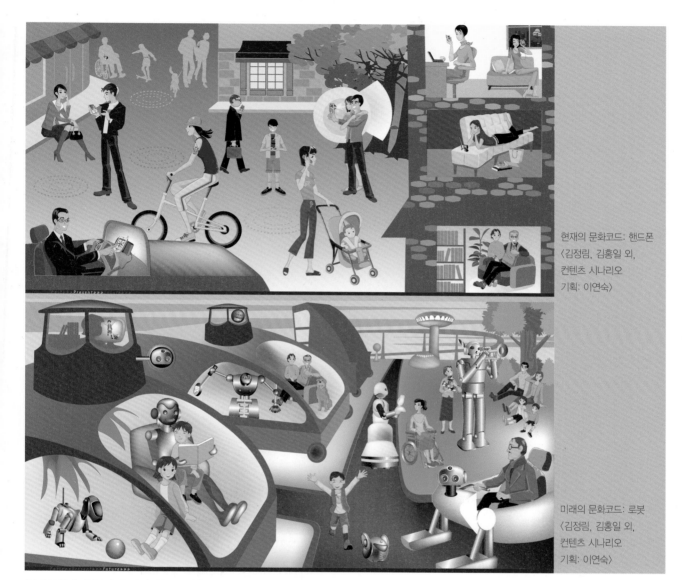

현재의 문화코드: 핸드폰
〈김정림, 김홍일 외,
컨텐츠 시나리오
기획: 이연숙〉

미래의 문화코드: 로봇
〈김정림, 김홍일 외,
컨텐츠 시나리오
기획: 이연숙〉

현대사회에서 특히 우리나라는 유치원에서 노인에 이르기까지 핸드폰을 가장 광범위하게 사용하고 있다. 통화는 물론 사진도 찍고 게임도 즐기며, 영화나 음악도 즐기고 결제도 하며 교통카드로도 사용한다. 핸드폰은 이렇듯 다양한 기능을 모두 수용하여 유니버설한 특성을 보여준다.

앞으로의 사회에서 우리는 좋던 싫든 디지털 기술의 혜택으로 로봇과도 자연스럽게 살게 되어 환경생태계는 물론 로봇과도 공생하는 사회가 될 것이다. 인간과 대화하고, 가사일을 돌보며, 환자를 간호하고 도와주며 아이들과 놀아주고, 외로움을 달래는 친구가 될 것이며 이 로봇의 형태는 애완동물이나 인형 그리고 사람을 닮을 수도 있을 것이다. 이제 미래에는 로봇이 유니버설 생활양식을 리드하는데 필수적인 생활재가 될 것이다.

20세기가 낳은 디자인이 진정 인간을 위해 도움이 되도록 개선해야 할 국면이 너무나 많은 가운데 디지털과 함께 유니버설하게 다가오는 핸드폰과 로봇은 앞으로 더욱 유니버설디자인의 주된 대상이 될 것이다.

제 2 부
유니버설 환경디자인

유니버설디자인 패러다임은 우리가 살고 있는 거의 모든 환경에서 나타나고 있으며 환경체제가 다양하고 복잡한 만큼이나 그 안에 깊이 내재해 있을 경우 겉으로 보았을 때는 이를 파악하기가 쉽지 않다.

제 2 부에서는 이들 환경을 어린이, 노인, 장애인, 환자, 가족, 주민, 도시인을 위한 환경 등 사용자 유형을 기준으로 구분하여, 여러 다양한 사회구성원 범주별 유니버설 디자인 관점에서 성공한 환경디자인 사례들을 소개하고 설명하며, 제 1 부에서 언급한 유니버설 디자인 원리를 이해하는데 도움이 되게 구성하였다.

아울러 유사한 혹은 동일현장사례 이미지들을 서로 묶어 대개 각 면당 종합적인 간단한 설명과 더불어 8가지 유니버설 디자인 원리가 어떻게 적용되었는가를 픽토그램으로 제시하였다. 대개의 경우 유니버설 디자인 8원리를 만족시키지만 환경유형에 따라서 반드시 적용을 기대할 수 없는 경우가 있을 것이며, 또 필자가 설명을 한 각각의 면 별로 거기서 특별히 나타나고 있는 것을 표시는 하였지만, 제한된 정보와 다분히 주관적인 시각의 영향도 배제할 수는 없을 것이다. 이는 각각의 환경에 대한 구체적인 정보를 취할수록 픽토그램을 통해 제시된 내용이 달라질 수도 있음을 의미하며, 여기서는 일단 이 책에서 독자들에게 보여지는 정보만으로도 적용된 원리들에 대한 토의를 진전시킬 수 있는 단서 기능을 하도록 참고로 제시된 것임을 밝혀둔다.

Universal design
environment

제 8 장 어린이를 위한 유니버설 환경디자인

아동기란 인간사회에 태어나 인간으로서 적응하고 독립된 생활을 가능하게 하는 기초적 발달과정이라 할 수 있다. 이 시기의 경험은 인성을 형성하는데 크게 영향을 미친다. 아동이 접하게 되는 경험은 사람과의 사회적 상호작용 경험과 물리적 환경과의 상호작용 경험이 있으며 전자가 심리학, 아동발달학, 교육학 등에서 강조되어 온 것에 비해 후자의 중요성은 간과되어 온 성향이 있다. 이는 인위적 환경이 그간 그리 큰 영향을 지니지 않게 작용해 온 특성도 있을 수 있으며, 현대사회로 오면서 인간의 삶이 이루어지는 절대적 부분이 인위적 환경이며 그 환경의 구성과 거기에 놓이는 생활재와 상호작용하며 살게 된 변화에 기인해 최초 부각되고 또 앞으로 더욱 부각되리라 예측되는 부분이다. 특히, 다른 생애주기와 달리 이 시기에는 주로 제한된 주거환경 내 물리적 특성 하나하나에서 삶과 사회의 측면을 배워 나가기 때문에 주거환경의 제반 특성은 성인들보다도 아동에게 상당한 영향력을 미친다고 할 수 있다. 아동의 질적 삶이란 아동이 전인적 발달을 제대로 하고 있는 상태로서, 아동의 삶이 일어나는 공간환경은 주요한 발달학적 자원으로서 발달 과정에 얼마나 기여하는지 신중하게 검토되어야 한다. 이런 관점에서 오늘의 환경 특히, 주택이 건전한 발달과 아동들의 전인적인 발달을 위해 어떤 지원을 해 주고 있는가를 질문형식으로 열거해 본다.

- 오늘의 공간환경이 어린이들이 사고로부터 보다 안전하도록 되어 있는가. 최근 3년 이내 63%가 자녀 사고의 경험이 있는 현재의 주택실태를 개선할 수는 없는가.
- 미끄러지는 바닥과 날카로운 모서리 가구가 좀 더 안전한 방법으로 제공될 수는 없는가.
- 위험한 장난 대상이 될 수 있고 걸려 넘어질 수 있는 콘센트와 쉽게 얽히게 되는 전선을 개선할 수 있는 방법은 없는가.
- 창의성과 정서성에 좋은 물놀이를 하면서도 유지관리가 쉽고 안전한 계획은 가능한가.
- 아동들의 자립심을 길러 줄 수 있는 공간계획의 가능성은 없는가.
- 아동들의 정서적 발달을 도모할 수 있는 주택의 국면에는 어떤 것이 있을까.
- 좌절과 불신을 유발하지 않고 도전과 신뢰를 배워나갈 수 있는 공간의 측면을 어떻게 배려할 수 있는가.
- 폐쇄공포감이 있는 시기에 불안을 유발하지 않는 공간계획은 어떻게 할 수 있을까.
- 부모로부터 보호 받아야 하되 스스로의 프라이버시는 보호 받으면서도 부모와 늘 연계될 수 있는 공간의 계획은 불가능한 것인가.
- 공간의 조명과 색채, 재료 등이 아동의 발달에 더욱 적합하도록 계획될 수 있는가.
- 갈수록 폐쇄적인 아파트 문화에서 자연스럽게 운동능력을 길러줄 수 있는 방안은 있는가.
- 아동들의 호기심과 탐구력을 자극하고 만족시키는 국면들을 계획할 수 있는가.
- 아동들에게 추억이 될 수 있고 공간 인지력을 향상시켜주는 다양한 공간적 경험을 하게는 할 수 없을까.
- 사회적인 상호작용 외에도 비언어적 기호로서 작용하여 아동과 상호작용 함으로써 발달에 긍정적 영향을 미치는 공간을 창조할 수는 없는 것일까.
- 인터넷의 위해 웹사이트 접촉 가능성으로부터 보호되는 공간을 계획될 수는 없는가.

아동은 끊임 없이 움직이며 호기심을 분출하여 신체를 중심으로 움직이는 주변환경의 세세한 모든 것에 영향을 받으며 지닌다. 누군가 안전하고 신뢰감 있게 돌보는 사람이 있어야 한다는 사실에 못지 않게 세상과 세상의 삶을 안내하는 공간 환경은 끊임없이 아동과 비언어적 커뮤니케이션을 한다. 아동의 건전한 전인적 성장을 위해서는 공간을 통해 어떤 것을 제공할 수 있는가를 생각할 필요가 있다.

어린이집과 또 공원내 어린이를 위한 옥외환경이다. 어린이에게 적절한 스케일과 다양한 형태와 재질에 대한 경험을 하게 해주는 놀이환경이다. 특히, 우리의 생활주변에 있는 다양한 물체의 색과 형태 질감들을 자연스럽게 접촉하고 호기심을 불러일으킬 수 있는 환경은 아동들의 발달을 지원하고 흥미와 도전감을 준다. 이러한 환경은 어린이들의 안전을 보장하면서도 흥미를 일으키고 도전을 하게 하는 속성과 감성을 풍부하게 해주는 특성을 지니고 있다.

 Usable
사용하기 쉬운

 Normalizing
차별화가 아닌 정상화를 도모하는

 Inclusive
다양성을 포용하는

 Versatile
다국면성을 지닌

 Enabling
가능성을 진작시키는

 Respectable
존중심을 느끼게 하는

 Supportive
활동을 지원하는

 Accessible
접근이 용이한

 Legible
이해하기 명료한

어린이를 위한 옥외환경은 대근육활동을 촉진시키고 지원하며, 어린이들이게 흥미와 더불어 안전을 통한 세상에 대한 신뢰감을 형성할 수 있는 기회가 된다. 또한, 이와 더불어 자연의 다양함을 접촉하게 하는 것은 감성을 발달시키고 보다 균형있는 인격을 지닐 수 있도록 해준다.

일본의 마을만들기 운동에 의해 재정비되고 있는 한 지역의 전경이다. 주거단지 속에 깊숙이 끌어 들여온 수공간 환경은 도시 부모들이 자연체험을 위해 자녀들을 멀리 데리고 나가야 하는 번거로움을 줄여주고, 지역사회에 대한 애착감을 증진시키며, 아동들의 발달에 신비한 놀이감도 되는 물놀이 경험을 제공하고, 생태환경을 직접 가꾸어 나가는 학습을 가능하게 함으로써 환경공생의 마음을 키우고 인지적 성장을 하게 한다. 동네 주민들이 지켜보는 속에서 놀 수 있는 안전한 환경은 오늘날 방어적 기능이 쇠퇴해 가는 삭막한 주거 지역에 범죄를 줄일 수 있는 보호적 기능의 개방공간으로서, 단순히 보여지는 것 외의 가치를 지니고 있다.

 Usable 사용하기 쉬운 *Normalizing* 차별화가 아닌 정상화를 도모하는 *Inclusive* 다양성을 포용하는 *Versatile* 다국면성을 지닌

 Enabling 가능성을 진작시키는 *Respectable* 존중심을 느끼게 하는 **Supportive** 활동을 지원하는 **Accessible** 접근이 용이한 *Legible* 이해하기 명료한

1. 입구
3. 원장실
4. 교사실
5. 상담실
6. 홀
7. 식당
8. 부엌
9, 10. 수납고
11. 커비
12. 영아실
13. 커비
14. 영유아 gym
15. 전기유아실
18. 후기유아실
21. 공유공간

아동기에서는 아동이 접촉하는 모든 환경과 환경의 속성은 아동과 상호 작용하는 가운데서 아동이 세상을 바라보고 배우는 시각과 창의력, 집중력, 탐구력 등 제반 인지적 정서적 능력에 영향을 미친다.

21세기 어린이 보육을 위해 삼성 복지재단이 의뢰하여 필자의 연구실에서 개발한 '21세기 어린이 집 공간모형' 중 1층 실내공간이다. 보육 아동의 수가 많을 수 밖에 없는 어린이 집은 많은 아동들이 한꺼번에 출입하는 하나의 커다란 동선 대신 비록 하나의 큰 건물이더라도 아동발달에 적정한 규모의 환경적 체험을 하게 해 주도록 연령대 별로 각각 다른 접근을 할 수 있는 작은 소규모 어린이 집들로 구성하여 계획된 대규모 어린이 집의 1층 평면이다.

 Usable 사용하기 쉬운
 Normalizing 차별화가 아닌 정상화를 도모하는
 Inclusive 다양성을 포용하는
 Versatile 다국면성을 지닌
 Enabling 가능성을 진작시키는
 Respectable 존중심을 느끼게 하는
 Supportive 활동을 지원하는
 Accessible 접근이 용이한
 Legible 이해하기 명료한

아침에 아동을 맡길 때 더욱 쉽게 부모와 헤어지고, 안전하고 다양한 활동을 가능하게 하는 리셉션 겸 다목적 활동실, 배변기 경험을 긍정적으로 보낼 수 있도록 남향에 동선이 교차되는 곳에 위치해 안심감도 느끼고 프라이버시도 적절히 보장하게 하는 화장실, 물놀이를 허용하는 공간, 위에서 내려다 볼 수 있는 로프트 등은 아동에게 신뢰감과 탐구력과 호기심과 사회성 그리고 제반 감각을 발달하게 한다.

화장실 경험에 대한 부정적 이미지와 공간에 혼자 있을 때의 불안감이 크고 아동의 프라이버시 보다는 양육과 관리가 더 중요한 영유아기의 아동을 위해 최소한의 적절한 프라이버시를 제공하며, 변기 사이 끼울 수 있는 동물 형태의 패턴과 어린이 작품으로 만든 타일 등은 화장실 사용을 긍정적 경험으로 이끌어 발달학적으로 건강하게 성장하게 하는데 도움을 준다. 어린이 보육에 피로감이 축적될 수 있는 교사들도 아동의 화장실 사용을 보살필 때 앉아서 아동과 대화하고 또 밖의 전경을 볼 수 있게 하여 피로감을 줄이고 스트레스를 환화하는데 도움이 되도록 계획된 사례이다.

 Usable 사용하기 쉬운 *Normalizing* 차별화가 아닌 정상화를 도모하는 *Inclusive* 다양성을 포용하는 *Versatile* 다국면성을 지닌

 Enabling 가능성을 진작시키는 **R**espectable 존중심을 느끼게 하는 *Supportive* 활동을 지원하는 **A**ccessible 접근이 용이한 *Legible* 이해하기 명료한

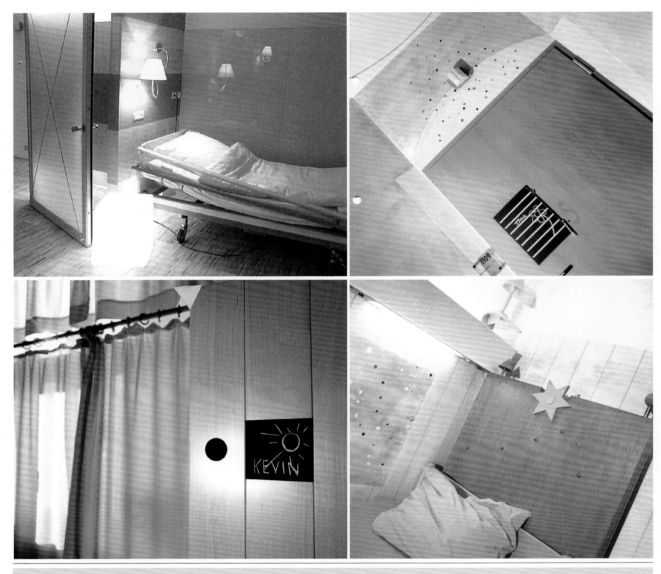

독일의 실내건축가 (A Montz) 가 디자인 한 독일의 병원에 있는 아동 환자 입원실이다. 신비롭고 편안한 색채, 흥미로운 별, 원형 형태, 반투명성, 어린이 이름을 적을 수 있어 일시적이지만 개인화할 수 있게 제공된 표면, 작은 스케일의 커튼, 편안한 쿠션, 아름다운 조명 등은 병원보다는 집과 같은 이미지를 주어 입원실에 대해 친밀감을 느끼게 하고 치료 받는 스트레스를 경감시키며, 병원에 대한 긍정적 이미지를 향상시킨다. 이 공간의 모든 속성이 아동의 발달학적 특성과 아동환자의 심리적 스트레스 등을 이해하고 배려한 기반에서 결정된 것이다.

 Usable 사용하기 쉬운

 Normalizing 차별화가 아닌 정상화를 도모하는

 Inclusive 다양성을 포용하는

 Versatile 다국면성을 지닌

 Enabling 가능성을 진작시키는

 Respectable 존중심을 느끼게 하는

 Supportive 활동을 지원하는

 Accessible 접근이 용이한

 Legible 이해하기 명료한

누워 있는 환자들에게 천정의 디자인은 일반인들이 느끼는 중요성의 비중과는 상당히 큰 영향력을 지닌다.

눈을 자극하지 않으면서도 부드럽게 빛이 발산하게 하고 식물줄기를 형상화하여 자연을 연상하게 한다.

입원실의 가구는 더 이상 진부한 병원시설용 가구가 아니며 아동의 스케일에 적절하고, 벽에 제공된 칠판은 입원아동에게 인지적 경험과 제약된 병원환경 속에서의 자유감, 정서성 등을 느끼게 한다.

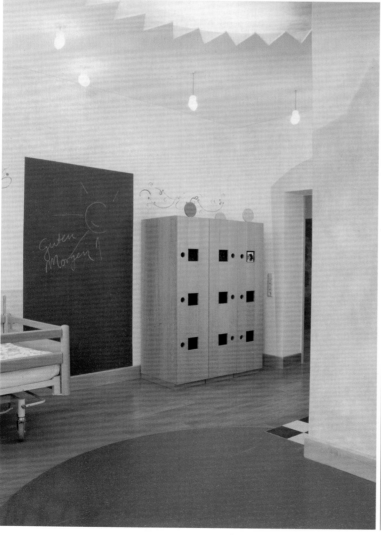

 Usable
사용하기 쉬운

 Normalizing
차별화가 아닌 정상화를 도모하는

 Inclusive
다양성을 포용하는

 Versatile
다국면성을 지닌

 Enabling
가능성을 진작시키는

 Respectable
존중심을 느끼게 하는

 Supportive
활동을 지원하는

 Accessible
접근이 용이한

 Legible
이해하기 명료한

75

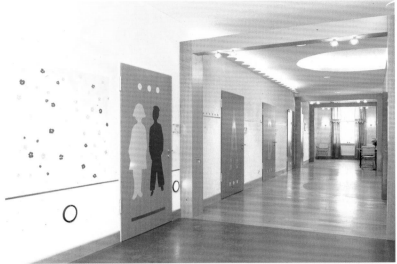

긴 복도는 재질을 달리하여 지루하지 않게 영역을 구분하고 있으며, 획일적 환경에서 길찾기를 쉽게 하고 신뢰감 있는 환경경험을 제공한다.

어린이 그림과 알파벳을 크게 한 문들은 친근감과 인지를 쉽게 하도록 해주며 글자로 인한 호기심을 자아낸다. 걸어가면서 경험할 수 있는 다양한 놀이 박스는 마치 놀이공간이나 어린이 집과 같은 느낌을 주며 곡면으로 이루어진 벽은 긴 복도에서의 지루함을 덜어줄 수 있게 되어 있다.

엄마 조각상이 있는 스웨덴의 한 어린이 병원은 병원을 엄마에게서와 같은 편안함을 느끼도록 배려하고 또 만질 수도 있도록 허용하고 있다.

 Usable
사용하기 쉬운

 Normalizing
차별화가 아닌 정상화를 도모하는

 Inclusive
다양성을 포용하는

 Versatile
다국면성을 지닌

 Enabling
가능성을 진작시키는

 Respectable
존중심을 느끼게 하는

 Supportive
활동을 지원하는

 Accessible
접근이 용이한

 Legible
이해하기 명료한

호주의 한 어린이 병원의 복도이다. 병원은 의사의 의료행위 뿐 아니라, 어린이가 머물고 있는 환경적 제반 요소들이 어린이의 치유에 도움이 된다는 건축주의 믿음으로 예술과 디자인을 최대로 활용하고 있는 사례이다.

호주 원주민들의 자녀가 많은 이 지역의 특성을 배려하여 어린이 작품 뿐 아니라 원주민 예술성을 표현해 주는 미술품들로 복도를 구성하여 밝은 벽과 충분한 채광과 더불어 병원의 경험을 긍정적으로 이끌어 준다.

 Usable
사용하기 쉬운

 Normalizing
차별화가 아닌 정상화를 도모하는

 Inclusive
다양성을 포용하는

 Versatile
다국면성을 지닌

 Enabling
가능성을 진작시키는

 Respectable
존중심을 느끼게 하는

 Supportive
활동을 지원하는

 Accessible
접근이 용이한

 Legible
이해하기 명료한

바닥의 연결형태, 브리지에서 양 옆으로 볼 수 있는 정원, 높은 천정 공간의 예술적 기둥에 매달린 곰인형, 동물 캐릭터를 이용한 병동 안내 싸인물, 랜드마크적 역할을 해주는 조형 예술품, 밝은 햇볕, 맑은 공기, 단순하고 명료한 사인판과 사람형태 사인, 부드럽고 위생적 관리가 쉬운 촉감좋은 바닥 카페트, 어디서든 쉽게 공간을 인지할 수 있도록 반 개방적으로 계획된 실내공간 등 이 모든 요소들은 병원이 심신의 건강을 보살펴 주는 환경이라는 것을 강화시키는 데 크게 영향을 미친다.

 Usable 사용하기 쉬운

 Normalizing 차별화가 아닌 정상화를 도모하는

 Inclusive 다양성을 포용하는

 Versatile 다국면성을 지닌

 Enabling 가능성을 진작시키는

 Respectable 존중심을 느끼게 하는

 Supportive 활동을 지원하는

 Accessible 접근이 용이한

 Legible 이해하기 명료한

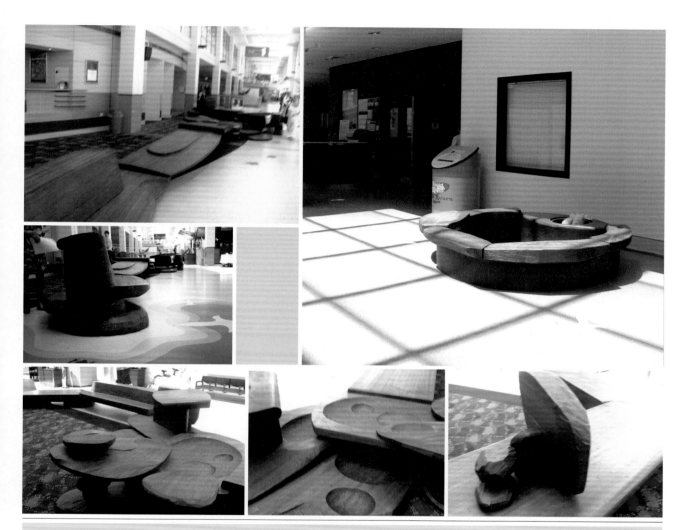

입구에서 들어가면 목공예 작품이자 의자 역할을 하는 긴 벤치가 있다. 자연스럽게 다양한 형태로 구성하여 환자와 방문객들이 상황에 맞게 선택해서 앉을 수 있게 하며, 아이들에게는 올라가고 이동하며 놀이도 할 수 있게 지원한다. 무엇보다 자연목으로 수공에 의해 만들어진 특성으로 인해 병원의 인간성에 대한 배려도 느낄 수 있다. 그 지역 대학의 학생들이 지역사회 아동을 위해 디자인 해준 것으로 지역 주민간의 사회적 관계도 증진시킨다. 햇볕이 밝은 곳에 둔 둥근 의자는 안에서도 들어가 놀 수 있게 되어 있다.

 Usable 사용하기 쉬운 *Normalizing* 차별화가 아닌 정상화를 도모하는 *Inclusive* 다양성을 포용하는 **Versatile** 다국면성을 지닌

 Enabling 가능성을 진작시키는 **R**espectable 존중심을 느끼게 하는 *Supportive* 활동을 지원하는 *Accessible* 접근이 용이한 *Legible* 이해하기 명료한

의사의 진료, 치료, 검사 등의 행위는 어린이들에게 큰 위협과 불안과 긴장을 초래하고 병원에 대한 부정적 이미지를 강화시킨다. 이러한 종래의 병원 환경을 마치 동화 속의 신비한 환경에 놓인 것으로 착각을 하게 할 정도로 호기심 많은 아동들의 관심을 빼앗고 대신 치료나 검사에 심리적으로 편안하게 느끼도록 만들어 준다. 이 같은 감정의 전환은 의사의 의료행위를 쉽게 하고 아동환자의 치유가 더 빠르게 하는데 영향을 미친다.

Usable
사용하기 쉬운

Normalizing
차별화가 아닌 정상화를 도모하는

Inclusive
다양성을 포용하는

Versatile
다국면성을 지닌

Enabling
가능성을 진작시키는

Respectable
존중심을 느끼게 하는

Supportive
활동을 지원하는

Accessible
접근이 용이한

Legible
이해하기 명료한

Universal design
environment

제 9 장 노인을 위한 유니버설 환경디자인

노인은 노화현상으로 인해 쇠약한 상태로 변해가는 시기에 있고 대부분의 삶의 시간을 주거공간과 그 인접된 도시공간에서 보내므로 노인의 신체적, 심리적, 사회적 측면에서의 생활환경은 중요한 의미를 가진다고 할 수 있다. 따라서 노인의 특성과 행태적 욕구를 생활공간환경이 만족시켜 준다면 노인의 복지와 정신건강이 지속되어 삶의 질이 향상될 수 있으며 노인문제로 인한 사회복지 부분에 큰 긍정적 효과를 미칠 수 있다.

노화과정에서 일반적으로 변화를 경험하게 되는 신체적 현상으로는 이동성, 체력과 원기, 시각, 청각, 촉각과 열적 감각을 들 수 있다. 이러한 신체적 변화는 보다 큰 방향감각의 상실감과 취약성으로 심화되는 방향으로 나아가게 된다. 디자인은 적절한 형태의 물리적 지원과 행동적 단서를 제공하여 이러한 방향감과 상실감과 취약성을 감소시킬 수 있다. 노인의 정보기능의 쇠퇴, 특히 기억력의 쇠퇴는 정신적인 면에서 커다란 영향을 미치며 연령이 증가함에 따라 심리적 변화를 경험하게 된다. 대표적인 정신적/심리적 변화로는 기억상실 및 쇠퇴, 우울증, 내향성 및 의존성의 증가를 들 수 있다. 그러므로 물리적인 생활환경은 일반인보다 더 비중 있게 느껴지며 그들에게 큰 의미가 부여되므로 이를 명심할 필요가 있다.

노화과정에서 직면하게 되는 신체적, 정신적 변화만큼이나 어려운 변화의 하나가 사회적 적응이다. 직장으로부터의 은퇴, 더 큰 세계로 이동하는 데 있어서의 제약, 그리고 가족과 친구들로부터 소외되는 것은 노인에게는 커다란 심리적, 감정적인 부담이 될 수 있다. 대부분의 노인은 여전히 민첩하고 민감하며, 이들의 감정과 사회관계에 대한 능력도 변하지 않고 남아 있으며 독립성, 통제력, 선택, 프라이버시 및 친밀감을 원한다. 건축가가 디자인을 할 때 노인을 위한 디자인 중 의료적이며 기술적인 측면만을 강조하지 않고 궁극적으로 그 공간을 사용하는 노인의 개인적, 사회적 욕구에 더 많은 관심을 가지고 디자인을 한다면 이러한 욕구들은 충족될 수 있다. 즉, 노인복지란 노인의 삶의 질을 평형 되게 유지시켜줌으로써 사회단체 복지기반에 부담을 초래하지 않는 상태라 할 수 있으며 이것의 시작이 곧 공간환경에서부터라 해도 과언이 아니다. 이러한 관점에서 오늘의 현대주택이 노인들의 삶을 보다 나은 방법으로 지원하려면 어떤 가능성을 고려해야 할 것인가를 열거해 본다.

- 노인이 사고로부터 안전하도록 손잡이, 바닥재, 바닥 높이 등이 어떻게 배려될 수 있는가.
- 노인들이 보다 쉽게 주택을 유지관리 할 수 있게 계획될 수 있는가.
- 위축되어가는 심리적 노화를 방지하고 지연시킬 수 있는 공간계획이 될 수는 있는가.
- 자극의 양이 적어지는 상황을 보완하여 적정자극범위를 지니게 도와주는 환경의 계획이 될 수는 없는가.
- 노인의 사회 상호작용을 고무시켜주는 디지털 기술의 활용은 어떨까.
- 생활공간에서 좌절을 느끼지 않고 자립적으로 편안하게 오래 살 수 있게 해 줄 수는 없는가.
- 노년기 이전의 공간경험을 집이 축소되더라도 그대로 느끼게 해 줄 수는 없는가.
- 노인의 수동적 적응을 강요하지 않고 능동적 참여와 조절을 가능하게 해주는 주택은 어떻게 계획할 수 있는가.

노인이 될수록 움직이는 것은 중요하다. 언제 어디서나 쓰러질 수 있고 쓰러지면 치명적으로 와상상태로 이어지기 때문에 안전하게 자립적으로 생활하도록 도와주는 실내, 옥외정원, 화장실 등은 노인 복지에 매우 중요한 공간이다.

넘어지는 사건은 크던 작던 노인의 삶의 질과 생명에 크게 영향을 미친다. 노화로 인해 항상 넘어질 수 있는 가능성에 대비해 바닥, 벽, 가구 처리 등은 중요하며 넘어져서도 쉽게 접근할 수 있는 비상벨의 설치가 중요하다. 일상생활을 이전대로 지속할 수 있는 편안하고 익숙한 공간을 제공하면 사진들의 90세~100세 이상 노인들처럼 병원이나 시설에 가지 않아도 건강하고 즐거운 생활을 할 수 있게 공헌한다.

세계 여러 나라의 노인 거주환경 부분 사례들이다. 작은 정원과 캐노피가 있는 보도를 두어 노인의 운동을 가능하게 하고 동시에 자연과 접하게 하는 노인시설주거이다. 노화로 기능이 쇠퇴하더라도 남의 도움 없이 자립적으로 욕실을 안전하게 사용할 수 있게 하는 디자인들, 노인의 이동 속도에 맞추어 천천히 열리고 닫히며, 예민하게 반응하도록 된 센서장치가 있는 엘리베이터, 각 층 공용공간을 개방된 발코니에 두어 늘 오페라 무대에 서거나 양쪽에서 관람하는 듯한 느낌을 줄 수 있는 노인 요양주거시설의 제반 디자인 측면은 인위적 환경에 절대적으로 의존하는 노인들에게는 더없이 중요한 삶의 조건이다.

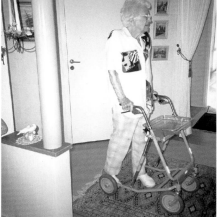
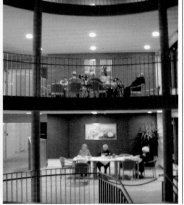

Usable
사용하기 쉬운

Normalizing
차별화가 아닌 정상화를 도모하는

Inclusive
다양성을 포용하는

Versatile
다국면성을 지닌

Enabling
가능성을 진작시키는

Respectable
존중심을 느끼게 하는

Supportive
활동을 지원하는

Accessible
접근이 용이한

Legible
이해하기 명료한

뉴질랜드의 노인이 거주하는 단독형 주택이다. 자라는 식물과 계절에 따라 변하는 외부 생태환경을 부엌에서도 자연스럽게 감각적 경험을 즐기게 해주고, 유지관리가 쉽고 넓고 안전한 거실에 앉아 지역사회를 내다볼 수 있는 조건과 침대에 누워서도 밖을 볼 수 있는 낮은 창문, 넓은 복도 등은 노인이 집 밖으로 나오지 않더라도 사회적 관찰을 가능하게 하여 안전감과 소속감, 보호감을 느끼며 긴 노후기간을 편안하게 즐길 수 있게 하는 요건이 되고 있다. 침대 의 책들은 90세가 다 되어가는 노인의 활발하고 건강한 생활을 느끼게 한다.

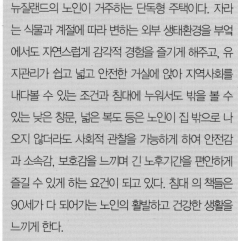

 Usable
사용하기 쉬운

 Normalizing
차별화가 아닌 정상화를 도모하는

 Inclusive
다양성을 포용하는

 Versatile
다국면성을 지닌

 Enabling
가능성을 진작시키는

 Respectable
존중심을 느끼게 하는

 Supportive
활동을 지원하는

 Accessible
접근이 용이한

 Legible
이해하기 명료한

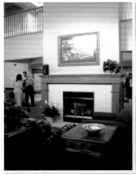

미국 미네소타 주의 한 노인 시설주거이다. 문화적으로 익숙한 벽난로와 가정의 소파와 같은 요소들로 친숙하게 구성된 공용 라운지는 2층 발코니에서 노인들이 쉽게 내려다 볼 수 있게 되어 있으며, 아울러 아래층 관리실에서 2층의 노인들과 보다 개방적으로 교류할 수 있게 한다. 각 노인이 거주하는 것은 '실' 이라는 개념이 아닌 한 주거 유니트인 '집'으로서 현관은 개인화 할 수 있어 자아 정체성을 느끼게 한다. 각자 사용하는 일상적 가구와 개성적 집안 구성은 노인들에게 삶을 지속적으로 편안하게 해주는 절대적 배려사항이 된다.

일본의 주택은 초고령사회에 대응하기 위하여 다양한 고령친화 특성을 지니고 있다. 안전한 욕실과 폭넓은 욕조 그리고 바닥재, 손잡이, 수직이동계단 등은 노인에게 보다 자립적인 생활을 제공한다. 사진은 노인이 거주하는 일본의 주택이다. 목재로 되어 친밀하고 인간적인 느낌을 주고 있으며, 화장실의 경우 변기 옆의 손잡이와 등받이 등도 구비되어 노인이 안전하게 화잘실을 활용할 수 있다. 또한, 욕실의 문은 세짝으로 되어 있어 이동보조기기를 사용할 때에도 충분한 문폭을 확보할 수 있다. 2층에 주로 거주하는 침실이 있을 경우 안전하게 수직이동을 할 수 있도록 이동형 의자가 설치되어 있다. 한편, 노인주택의 중요한 사항으로는 문턱이 없고 안전하게 잡을 수 있는 손잡이가 있으며, 물이 빨리 흡수되어 미끄러지지 않게 하는 마감재가 중요하다.

 Usable
사용하기 쉬운

 Normalizing
차별화가 아닌 정상화를 도모하는

 Inclusive
다양성을 포용하는

 Versatile
다국면성을 지닌

 Enabling
가능성을 진작시키는

 Respectable
존중심을 느끼게 하는

 Supportive
활동을 지원하는

 Accessible
접근이 용이한

 Legible
이해하기 명료한

미국 미네소타 중상류층 노인 공유 집합주택이다. 각자의 주택 외에 공동으로 즐길 수 있는 공간들을 원하는 방식대로 갖추었으며, 부드럽고 안전하게 쉬면서 올라갈 수 있게 되어 있는 계단과 전통적 가구로 채워진 서재, 가정용 가구로 구성된 현관 라운지, 게임 테이블, 주변 옥외공원에서 운동하거나 쉽게 쉴 수 있게 된 낮은 담 등 노인의 과거 거주경험을 지속하게 하는 환경적 요소들을 지니고 있다. 특히 계단은 1층에서 2층으로 올수록 쉴 수 있는 벤치가 설치되는 간격도 짧게 의도적으로 피로감을 덜어주게 계획되었으며, 요실금 등 현상으로 실수하지 않도록 계단을 올라오자마자 화장실을 정면에 배치하였다.
게임을 하는 노인도 103세 노인으로 노인의 요구에 맞게 계획된 환경이 노인의 건강한 삶에 미치는 영향을 예측하게 하기도 한다.

 Usable 사용하기 쉬운
 Normalizing 차별화가 아닌 정상화를 도모하는
 Inclusive 다양성을 포용하는
Versatile 다국면성을 지닌

 Enabling 가능성을 진작시키는
 Respectable 존중심을 느끼게 하는
 Supportive 활동을 지원하는
 Accessible 접근이 용이한
 Legible 이해하기 명료한

미국 미네소타 주의 고급 유료노인 집합주거이다. 마치 역사적 성과 같은 대저택 이미지를 지니며 어느 위치에서나 서로 다른 집이나 정원을 볼 수 있게 하며, 주택의 현관 이미지를 지니고 있다. 복도는 계단과 경사로를 미학적으로도 잘 조화 양립시키고 있으며 낮은 칸막이는 내부공간을 관찰하게 하고, 바닥까지의 큰 창문은 걷는 동안 바깥의 계절변화와 정원의 아름다움을 즐길 수 있게 한다. 편안한 소파와 잘 내려 쬐는 햇볕과 낮은 턱 앞의 의자는 노인 거주자에게 감각적 경험을 풍부하게 해준다. 마치 이전에 늘 살아온 단독주택들에서 즐겨오던 공간적 품격과 친밀함을 연속해서 경험하게 한다.

 Usable 사용하기 쉬운　 **Normalizing** 차별화가 아닌 정상화를 도모하는　 **Inclusive** 다양성을 포용하는　 **Versatile** 다국면성을 지닌

 Enabling 가능성을 진작시키는　 **Respectable** 존중심을 느끼게 하는　 **Supportive** 활동을 지원하는　 **Accessible** 접근이 용이한　 **Legible** 이해하기 명료한

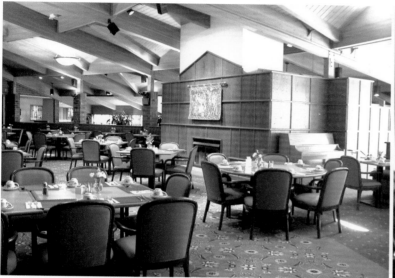

다양한 좌석 수로 제공된 식탁들은 노인에게 사회적 교류집단의 규모를 선택하는 자유를 주며 친밀성을 위해 벽은 자연목재를 이용하여 목재 단위 모듈형상으로 마감하는 전통적 웨인스코팅으로 처리하고, 쉽게 책을 찾을 수 있도록 개방된 책꽂이들이 있는 서재는 노인 거주자들이 모여 환담하고 활동하는 카페와 연속적인 동선으로 인접해 있으며, 창가의 개인 테이블들은 조용히 책을 보고 즐기는 것을 가능하게 한다. 통행과 서고는 개방하되 바닥재로 그 영역을 구분하고 있다.

 Usable 사용하기 쉬운

 Normalizing 차별화가 아닌 정상화를 도모하는

 Inclusive 다양성을 포용하는

 Versatile 다국면성을 지닌

 Enabling 가능성을 진작시키는

 Respectable 존중심을 느끼게 하는

 Supportive 활동을 지원하는

 Accessible 접근이 용이한

 Legible 이해하기 명료한

네덜란드의 지역사회 통합형 노인시설주거이다. 네덜란드의 해양 문화적 특성을 배려하여 뱃머리와 같은 건물외관, 안뜰 형식으로 된 공동홀로 깊숙이 끌어들인 수공간, 어느 층에서나 쉽게 물을 접할 수 있게 안쪽으로 열린 공간구조, 싱싱한 물고기는 노인들에게 삶의 에너지를 재충전하게 하는 요인들로서 실제 이전에 아프고 고립되게 살던 노인 거주자들의 건강이 향상되고 의료건강 유지비용의 절감을 체험하게 한 좋은 사례이다. 이 곳은 노인을 지원하는 집단이 복지사회직원 뿐 아니라 노인의 가족, 지역사회 주민들이 직간접적 지원집단이 되도록 공유공간을 지역사회에 열어 활성화시키고 있다.

로비에 있는 긴 연못의 가장자리가 넓게 되어 있어 벤치처럼 편안히 앉을 수 있게 되어 있어 평화로움을 준다. 휠체어를 탄 거주자와 방문가족이 함께 이야기 할 수 있는 아름다운 정원으로 여겨질 수 있게 한다.

 Usable 사용하기 쉬운 **Normalizing** 차별화가 아닌 정상화를 도모하는 **Inclusive** 다양성을 포용하는 **Versatile** 다국면성을 지닌

 Enabling 가능성을 진작시키는 **Respectable** 존중심을 느끼게 하는 **Supportive** 활동을 지원하는 **Accessible** 접근이 용이한 **Legible** 이해하기 명료한

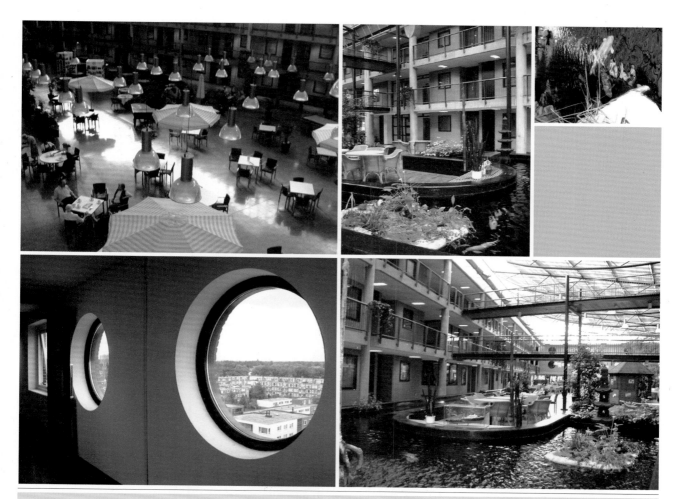

긴 연못을 따라 다양하게 배치된 테이블, 넓은 공동 공간에 자유롭게 펼쳐진 테이블 좌석들은 마치 레스토랑에 온 경험과 유럽의 플라자 전경을 연상하게 한다. 어디서나 볼 수 있고 보여질 수 있게 그러나 프라이버시가 유지되게 구성된 아파트 유니트 배치는 노인이 고립되지 않고 쉽게 보호 받고 있다는 심리적 안정감을 느끼게 한다. 각 주거 유니트는 다른 쪽으로는 지역 이웃에 창문으로 열려있어 지역사회 흐름과 소속감을 느끼게 한다. 어디서나 밖을 볼 수 있는 원형 창문은 네덜란드의 전통에서 흔히 볼 수 있으며 아울러 배의 창문을 연상시킨다.

 Usable 사용하기 쉬운 *Normalizing* 차별화가 아닌 정상화를 도모하는 *Inclusive* 다양성을 포용하는 *Versatile* 다국면성을 지닌

 Enabling 가능성을 진작시키는 *Respectable* 존중심을 느끼게 하는 *Supportive* 활동을 지원하는 *Accessible* 접근이 용이한 *Legible* 이해하기 명료한

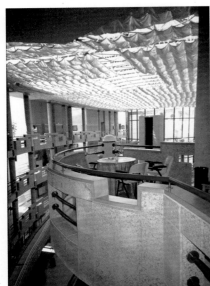

스페인 해안지역의 한 노인 집합시설주거이다. 중앙의 커다란 홀은 주간 채광이 풍부하게 들어오게 되어 있어 마치 옥외 환경처럼 느끼게 되어 있으며, 빛이 강한 때는 천정에 스크린을 칠 수 있게 되어 있다. 이로서 노인들이 옥외 기후변화에도 안전하면서도 옥외 생활느낌을 가능하게 배려하고 있다. 각 주거 동 사이에는 친환경 생태정원을 두어 인접한 동 주거의 발코니에 나와 모든 층의 거주자가 함께 즐기게 되어 있다. 발코니에 나와 앉은 노인들은 자연스럽게 사회적 교류를 할 수 있고 동시에 그럼으로써 서로 관찰 보호되기도 한다. 또 현관앞에는 의자를 두어 편하고 또 오가는 이웃을 지켜볼 수 있다.

 Usable 사용하기 쉬운
 Normalizing 차별화가 아닌 정상화를 도모하는
 Inclusive 다양성을 포용하는
 Versatile 다국면성을 지닌

 Enabling 가능성을 진작시키는
 Respectable 존중심을 느끼게 하는
 Supportive 활동을 지원하는
 Accessible 접근이 용이한
 Legible 이해하기 명료한

저소득층 노인들이 사는 미국의 임대주택이다. 주변주택들의 모습과 유사하고 작은 규모의 주택들이 여러개 이어진 형태로 되어 친근한 이미지를 유지하고 있다. 중앙에 위치해 있는 공용 커뮤니티실에서는 노인들이 모여 TV를 보고 서로 교류할 수 있으며 필요한 서비스를 지원받을 수 있는 사무실을 이용할 수 있다. 각 집은 스스로 관리가 쉽게 되어 있고 각자가 사용하는 일상생활재를 충분히 편리하게 사용할 수 있게 하며, 휠체어를 사용하게 될 경우에도 자립적으로 살 수 있도록 공간의 폭이 확보되어 있다.

 Usable 사용하기 쉬운 **Normalizing** 차별화가 아닌 정상화를 도모하는 **Inclusive** 다양성을 포용하는 **Versatile** 다국면성을 지닌

 Enabling 가능성을 진작시키는 **Respectable** 존중심을 느끼게 하는 **Supportive** 활동을 지원하는 **Accessible** 접근이 용이한 **Legible** 이해하기 명료한

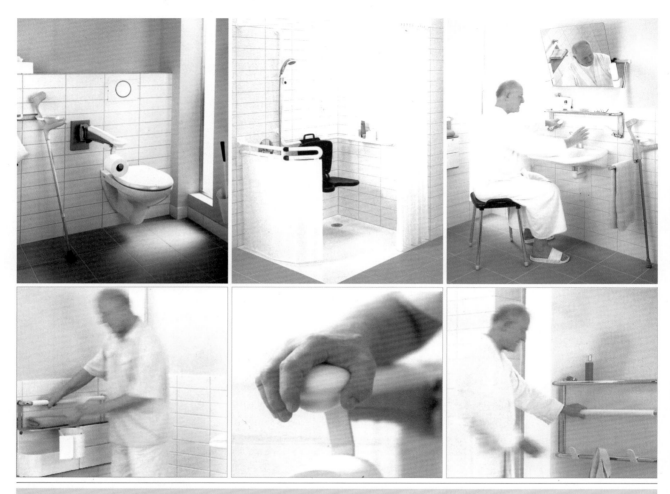

노인에게 사고의 위험이 가장 높은 곳은 욕실이다. 그러므로 노화가 진전되면 가장 긴장되고 두려움을 느끼게 되는 공간이다. 넘어지지 않도록, 넘어질 때에도 다치지 않도록 손잡이나 모든 디자인 형태의 모서리를 둥글게 처리하였다. 모든 욕실에서의 기능이 편안하고 노인들이 남에게 의존하지 않고 자립적으로 행해질 수 있게 배려하는 것은 노인이 보다 건강하고 또 위엄을 잃지 않고 자존심을 지키고 살 수 있게 한다. 특히 시설적 느낌이 들지 않을 뿐 아니라, 아름답게 디자인 된 특성은 노인의 위축된 생활과 정서를 고양시키는 데에도 도움이 된다.

 Usable 사용하기 쉬운

 Normalizing 차별화가 아닌 정상화를 도모하는

 Inclusive 다양성을 포용하는

 Versatile 다국면성을 지닌

 Enabling 가능성을 진작시키는

 Respectable 존중심을 느끼게 하는

 Supportive 활동을 지원하는

 Accessible 접근이 용이한

 Legible 이해하기 명료한

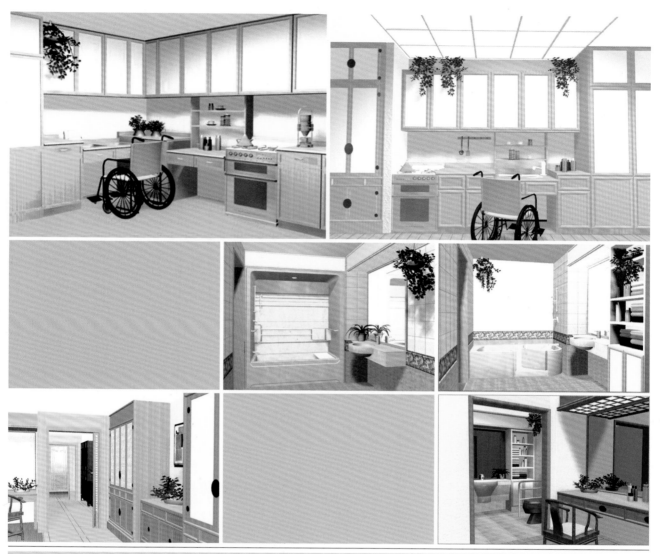

한국 노인주택을 위해 필자가 1998년 디자인 하였던 소형 단위주택 실내 디자인 안들 중 일부분이다. 상하구동식 부분작업대는 노인의 키에 맞게 조정할 수 있으며 나중에 휠체어를 사용하게 될 때 이동식 수납장을 뺄 수 있게 되어 있다. 욕실은 일반형 욕조에 앉는 좌면이 있고 손잡이가 있는 형과 걸어서 옆으로 들어갈 수 있는 형 두 가지가 있으며, 복도는 휠체어나 이동 보조기구가 다닐 수 있게 넓으며 욕실과 욕실 앞 상하구동 화장대도 노인의 여러 여건에 안전하게 다니고 또 편안하게 사용할 수 있게 되어 있다.

 Usable 사용하기 쉬운

 Normalizing 차별화가 아닌 정상화를 도모하는

 Inclusive 다양성을 포용하는

 Versatile 다국면성을 지닌

 Enabling 가능성을 진작시키는

 Respectable 존중심을 느끼게 하는

 Supportive 활동을 지원하는

 Accessible 접근이 용이한

 Legible 이해하기 명료한

Universal design
environment

제 10 장 장애인을 위한 유니버설 환경디자인

장애인에 대한 정의는 법적으로 규정되어 있지만 현대사회의 모든 사람들은 특정부분에서 최소 하나 이상의 장애를 느끼고 있다고 정의해도 좋은 만큼 '장애 상황'은 보편화 되어 가고 있다. 더구나 선천적 장애뿐 아니라 후천적 사고, 노화 등으로 인해 누구나 장애인이 될 수 있는 가능성이 존재하는 사회이므로 꼭 특정집단을 위해 우리가 생각할 필요는 있을까라는 사고방식은 바람직하지 않다. 즉, 장애인의 수는 고령장애인의 증가, 교통사고 및 산업재해로 증가하여 추정인구비율로도 약 8%~10% 가깝게 되는데 이들은 만성질환자와 마찬가지로 신체적 장애 발생으로 육체적 심리적 고통과 생활상의 문제 및 가족이나 사회 관계에서 어려운 경험을 하게 되며 장기적 갈등으로 삶의 가치 문제에 직면하거나 포기하게 된다. 장애인의 심리적 특성도 부정, 퇴행, 분노, 불안, 우울, 자포자기의 형태로 나타나는데 이러한 반응은 그들이 처한 가족과 사회적 상황, 경제적 상황 등에 따라 달리 나타나기도 한다.

주거환경을 포함한 도시의 제반 환경은 사회적 상황 못지 않게 '장애' 상황을 심각하게 느낄 수 있는 부분으로서, 환경의 개선을 통해 위와 같은 부정적 심적 상태가 완화될 수 있고, 또 보다 사회를 긍정적으로 살아가게 해 줄 수 있는 기반을 제공해 줄 수도 있을 것이다. 세계적으로는 유니버설 디자인을 통해 장애인의 삶을 향상시켜 줄 수 있다는 수많은 증거들을 낳고 있다. 즉, 장애인복지는 장애인이 다른 사람과 마찬가지로 삶을 정상적으로 살 수 있는 상태라 할 수 있고 공간환경은 이를 일차적으로 가능하게 해줄 수 있는 중요한 자원이다. 이러한 관점에서 오늘의 주택이 장애를 가진 사람과 환자 등을 위해 삶의 가능성과 가치를 느낄 수 있도록 어떤 지원을 해주어야 하는가를 열거해 보면 다음과 같다.

- 가족에게 의존을 덜하게 하며 자립적으로 생활이 가능하게 지원해 주는 계획을 할 수는 없는가.
- 일상생활을 스스로 함으로써 삶의 가치를 느끼고 도전하게 하는 기회를 제공할 수는 없는가.
- 장애상황에 따라 적절한 높이에서 편안하게 생활할 수는 없는가.
- 주거공간에서 불편함과 좌절을 경험하지 않도록 공간의 폭, 크기, 규모, 형태 등이 반영될 수는 없는가.
- 장애인이 보다 안전하게 재택근무를 할 수 있도록 지원할 수 있는 공간을 계획할 수는 없는가.
- 일반인보다 예민한 감성을 지닌 장애인에게 감성적 기회를 즐길 수 있는 가능성을 제공할 수는 없는가.
- 장애조건에도 불구하고 쉽게 공간과 생활재와 상호작용하게 할 수는 없는가.
- 특별히 장애인을 위해 배려하였다는 느낌보다는 일반적인 디자인을 통해 장애인도 사용가능한 환경도 제공해 줌으로서 차별화 된 느낌을 주지 않게 계획할 수는 없는가.
- 도시환경에서 남에게 의존하지 않고 자유감을 느끼며 원하는 곳으로 쉽게 갈 수는 없는가.

본 생활이 이루어지는 주거 공간은 장애인에게 모든 삶이 펼쳐지는 더욱 우주적인 공간이 될 수 있다. 사고로 장애가 된 거주자에게 장애를 못 느끼도록 일상생활을 지속할 수 있게 새롭게 디자인된 주택은 장애인에게 제 2의 인생을 열어주고 또 하나의 자유를 추구하게도 한다.

장애는 개인에 내재하는 개념이 아니라 환경과의 상호작용 과정에서 나타나는 상대적 개념임을 인지하여, 21세기 도시 환경은 이들이 사회구성원 임을 포용하여 통합을 지원하는 공간 인프라가 되어가야 할 것이다.

장애인을 위한 유니버설 환경디자인
제 10 장

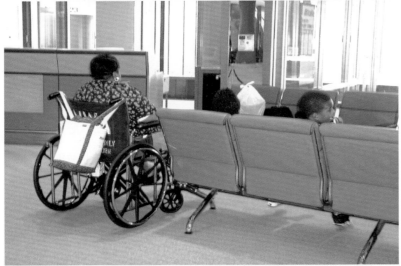

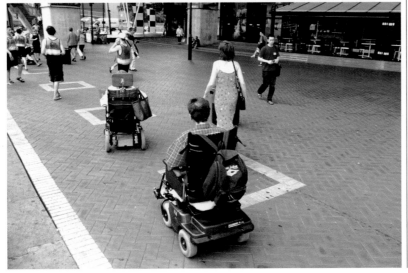

시각 장애인의 범주는 약시에서 완전히 보이지 않는 맹인에 까지 넓으며 완전히 안 보이는 상황이 아닌 시각 장애인들에게 '대조'는 아름답고 의미 있는 공간을 만들어 주는 원리이다. 바닥과 작업대와의 경계, 작업대 상판 모서리, 벽과 작업대가 만나는 면, 작업대 옆면과 작업상판에 대조되는 색을 이용하여 생활환경의 인지력과 적응력을 주고 실수를 경감시킨다. 명확하게 구성된 실내와 촉각적 사인은 시각 장애인들을 위한 실내 계획에 아주 중요하다.

휠체어장애인을 비롯한 모든 장애인이 옥외 공공영역에도 자유롭게 다닐 수 있게 하는 디자인은 다양화 시대 모든 시민들의 권리를 존중해 주어야 하는 21세기의 방향이다.

Usable
사용하기 쉬운

Normalizing
차별화가 아닌 정상화를 도모하는

Inclusive
다양성을 포용하는

Versatile
다국면성을 지닌

Enabling
가능성을 진작시키는

Respectable
존중심을 느끼게 하는

Supportive
활동을 지원하는

Accessible
접근이 용이한

Legible
이해하기 명료한

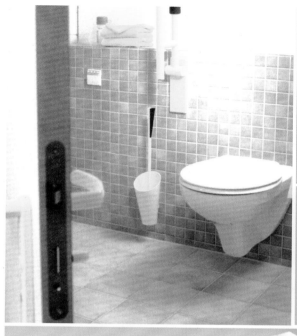

말초 신경이 둔감해 지고, 쥐는 힘이 약해 진 사람이 쉽게 손이나 팔을 내려 열 수 있는 레버형 손잡이, 문 열림을 쉽게 할 수 있게 문과 문 두께의 달리 처리된 색, 휠체어 장애인을 포함한 다양한 장애인들이 보다 안전하게 이용할 수 있게 설치된 안전 보조대, 화장지의 위치, 손 힘이 약하고 정확하게 제 위치 시키는데 어려움이 있는 사람들이 실수 없이 넣을 수 있는 청소 솔 용기, 무릎이나 손으로 누르면 뚜껑이 열리는 쓰레기 통과 그 위치, 경사가 조절되는 거울, 아래가 비어 있는 세면대 등 세부적인 모든 사항들이 기능에 장애가 있는 사람들을 정상적 생활을 할 수 있게 하는 요건들이다.

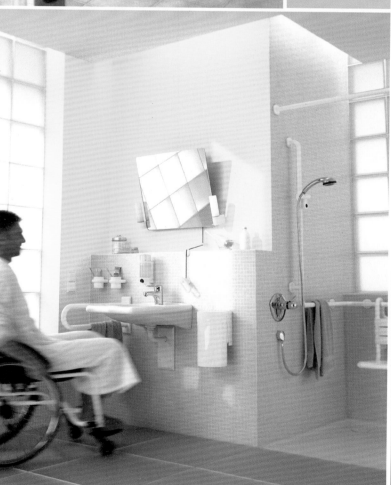

Usable
사용하기 쉬운

Normalizing
차별화가 아닌 정상화를 도모하는

Inclusive
다양성을 포용하는

Versatile
다국면성을 지닌

Enabling
가능성을 진작시키는

Respectable
존중심을 느끼게 하는

Supportive
활동을 지원하는

Accessible
접근이 용이한

Legible
이해하기 명료한

99

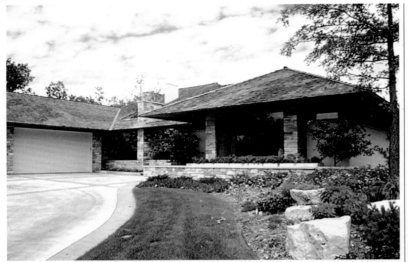

일반 주택과 다를 바 없는 단독 주택이나 실상 모든 국면이 장애인을 위해 배려되어 있다. 교통사고로 휠체어 장애인이 된 전문적 여성이 자신의 삶을 지속적으로 그리고 자립적으로 유지하기 위해 집 전체를 개조한 미국의 사례이다. 휠체어에 앉아서 편안히 밖을 내다 볼 수 있는 낮은 창문, 바닥 차가 없어 쉽게 나갈 수 있는 발코니, 바깥의 전경을 안으로 끌어다 주는 큰 창문, 접근 가능한 냉장고, 세탁기, 싱크대 등 집안 구석구석을 드러나지 않게 적절히 계획 함으로써 제 2의 인생을 다시 살 수 있게 하였다.

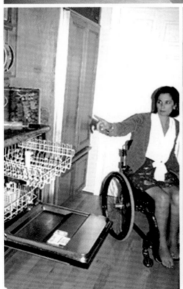

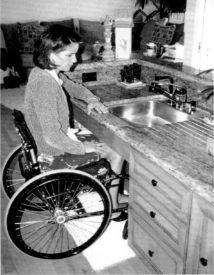

 Usable
사용하기 쉬운

 Normalizing
차별화가 아닌 정상화를 도모하는

 Inclusive
다양성을 포용하는

 Versatile
다국면성을 지닌

 Enabling
가능성을 진작시키는

 Respectable
존중심을 느끼게 하는

 Supportive
활동을 지원하는

 Accessible
접근이 용이한

 Legible
이해하기 명료한

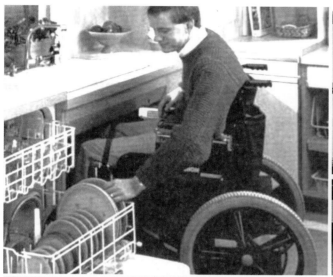
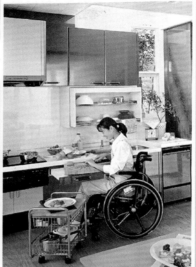
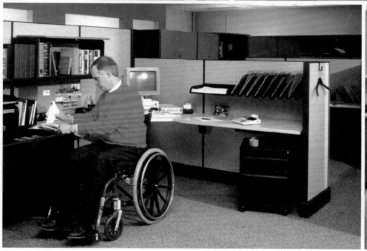
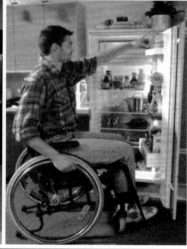

유럽과 일본의 기업이 내어 놓은 부엌과 미국 허만 밀러의 사무환경 제품이다. 타인에게 의존하지 않고 할 수 있는 만큼 해 나가며 살 수 있게 해주는 것은, 더욱이 일상생활을 자유롭고 원하는 방식대로 살 수 있게 해 주는 것은 인적 자원을 제공하는 것과는 비교가 되지 않는 삶의 가치를 느끼게 한다. 앞으로 열어 내리는 식기 세척기, 앉아서도 요리할 수 있는 작업대, 앉아서 필요서류에 접근 가능한 사무환경, 모든 손이 뻗치는 동작 범위 내에 있는 크기와 안이 얕아 손이 닿게 되어 있는 냉장고 등은 장애인의 삶을 정상화시키는데 필연적 요건들이다.

 Usable 사용하기 쉬운 *Normalizing* 차별화가 아닌 정상화를 도모하는 *Inclusive* 다양성을 포용하는 *Versatile* 다국면성을 지닌

 Enabling 가능성을 진작시키는 *Respectable* 존중심을 느끼게 하는 *Supportive* 활동을 지원하는 *Accessible* 접근이 용이한 *Legible* 이해하기 명료한

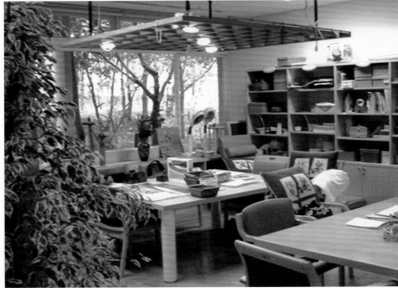
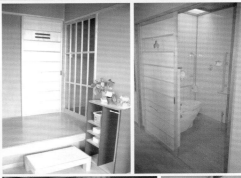
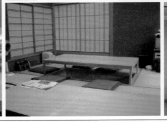

고령사회 일본의 치매증상이 있는 사람, 특히 치매노인들의 그룹 홈이다. 인지적 장애를 지니고 있어서 자신의 안전을 위해서나 주변 사람들의 삶의 질을 위해서나 바람직하다고 여겨지는 주거시설 모형이다. 생활을 적응하는데 스트레스 즉, 자극을 적게 하기 위해 작은 규모로 사회적 집단을 형성하게 되어 있다. 모든 환경디자인 특성들은 노인들의 옛날 기억이나 최소한 생소한 감이 없도록 문화적 배경을 존중하여 결정되었다. 모든 거주자가 공유하는 안 뜰, 주로 치유나 심리적 정서에 도움이 되는 활동을 하는 다목적 공간, 복도 곳곳에 설치된 벤치, 옛날 화장실과 같은 디자인, 수납장을 딛고 올라가게 되어 있는 마루, 창살문, 다다미 등 제반 전통문화적 특성이 재현 되었다.

 Usable 사용하기 쉬운

 Normalizing 차별화가 아닌 정상화를 도모하는

 Inclusive 다양성을 포용하는

 Versatile 다국면성을 지닌

 Enabling 가능성을 진작시키는

 Respectable 존중심을 느끼게 하는

 Supportive 활동을 지원하는

 Accessible 접근이 용이한

 Legible 이해하기 명료한

일본의 목욕문화를 반영하여 간병인들이 보조하게 되어 있는 공동욕실, 외부 창문들이 닫혀진 벽과 각 주거 유니트 사이 공간을 배치할 수 있게 하되 각 유니트 마다 전통 창호 문을 설치하여 복도에 다니는 이웃을 볼 수 있게 하고 아울러 거주자가 완충공간 복도를 통해 외부 전경을 접할 수 있게 배려되어 있다. 각 방은 일본 전통 붙박이 장을 그대로 제공하였으며, 이는 치매노인이 쉽게 관리할 수 있는 인간공학적 수납시설 보다는 그들에게 익숙해서 그 자체가 어렵지 않을 수 있는 방식을 배려한 것이다. 각자의 방은 전통식이나 서양식이나 각자 익숙해 온 환경에 맞게 구성할 수 있게 함으로써 자신의 공간 내 생소함으로 인한 스트레스를 발생시키지 않게 되어 있다.

 Usable
사용하기 쉬운

 Normalizing
차별화가 아닌 정상화를 도모하는

 Inclusive
다양성을 포용하는

Versatile
다국면성을 지닌

 Enabling
가능성을 진작시키는

 Respectable
존중심을 느끼게 하는

 Supportive
활동을 지원하는

 Accessible
접근이 용이한

 Legible
이해하기 명료한

미국의 한 치매시설의 복도의 디자인이다. 치매노인은 뇌의 셀 파괴로 기억에 장애가 있으며 이 치매 진전을 완화시켜 주고 평온함을 주기 위해 치매 환자의 뇌 속에 익숙해 있는 환경을 제공하는 것이 무엇보다 중요하다. 그러나 물체의 기능을 기억 못하는 환자들이 위험하지 않도록 안전한 시각적, 촉각적 방법을 사용할 필요가 있다. 커튼이 휘날리는 창문을 보며 바람과 신선함을 느끼고 창가의 화분 앞에서 자신의 삶에 정서적 안정을 취할 수 있는 환자를 볼 수 있다.

농촌 마을의 역사적 물품들을 안전하게 배치하고 옛 기억에 머물러 존재할 수 있는 과거시대 거리와 주택 내의 전경을 곳곳에 제공하며, 걸어 가면서 만져서 기억을 되살리거나 즐길 수 있는 사물들을 공예화하여 전시하고 있다. 과거 시대의 환경, 물품, 가구 등 모든 요소들을 활용하여 그들과 관계가 있는 환경을 제공하여 실제 환경과 기억 속의 환경에서 발생하는 차이로 스트레스를 높여 치매증상을 심하게 진전시키지 않도록 해 준 사례이다.

Usable
사용하기 쉬운

Normalizing
차별화가 아닌 정상화를 도모하는

Inclusive
다양성을 포용하는

Versatile
다국면성을 지닌

Enabling
가능성을 진작시키는

Respectable
존중심을 느끼게 하는

Supportive
활동을 지원하는

*A*ccessible
접근이 용이한

*L*egible
이해하기 명료한

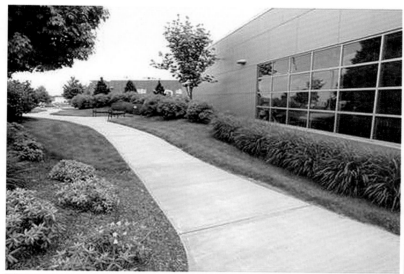

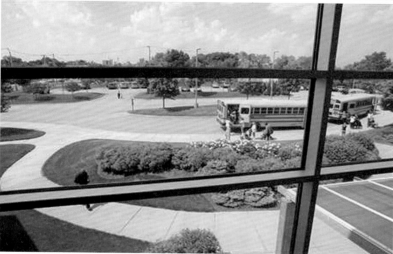

장애인과 비장애인이 함께 다니는 통합학교의 전경과 주거환경이다. 지체장애인도 수월하게 갈 수 있도록 도로가 평평하며, 시각장애인도 길을 명료하게 안내할 수 있도록 계획되었다. 시각장애인도 발달장애인도 창문을 통하여 등하교 버스가 오는 것을 수월하게 볼 수 있고 차에서 내리거나 차를 타러 나가거나 하는 과정의 길도 명료하여 수월하게 이들의 등하교를 관리할 수 있고 더욱 자율적인 생활을 도모하도록 지원하게끔 설계되었다.

장애인과 비장애인 세대들이 어우러져 함께 사는 코하우징 내에 있는 커뮤니티센터의 정면이다. 휠체어장애자나 다른 이동보조기구를 사용하는 거주자가 커뮤니티센터에서 다른 이웃들과 어울릴 수 있도록 편안한 길을 제공하고 있다. 실내에도 이러한 무장애이면서, 편안한 디자인특성을 지니고 있다.

 Usable
사용하기 쉬운

 Normalizing
차별화가 아닌 정상화를 도모하는

 Inclusive
다양성을 포용하는

 Versatile
다국면성을 지닌

 Enabling
가능성을 진작시키는

 Respectable
존중심을 느끼게 하는

 Supportive
활동을 지원하는

 Accessible
접근이 용이한

 Legible
이해하기 명료한

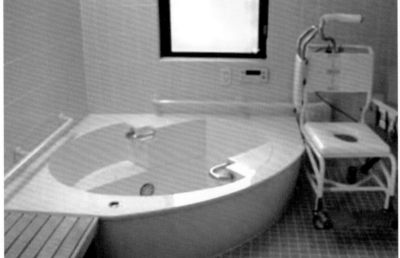

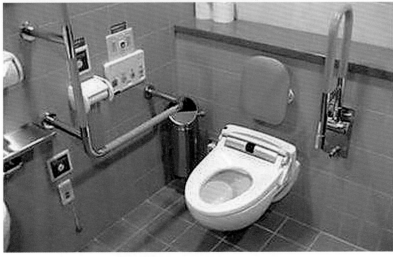

일본의 장애인과 노인을 위한 테크노 웰페어 하우스라는 실험적 주택이다. 상하구동 가능한 작업대, 휠체어가 접근 가능하게 아래가 비어 있고 높이 조절 역시 가능한 테이블, 일어나고 눕거나 신체각도를 조절할 수 있는 침대, 안전하게 내려오게 설치된 침대의 보조대, 장애인과 간병인 모두의 힘을 덜어 주는 욕실과 침실 사이 천정에 설치된 호이스트, 호이스트 이동을 가능하게 하는 문, 앉아서 욕조에 들어 가도록 옆에 설치된 벤치, 목욕을 시키기 쉬운 목욕용 의자 등 이 모든 것은 극히 보호와 간병이 필요한 장애인들의 삶의 질을 유지하게 하는데 크게 공헌하며, 개인적 사회적 의료비용 부담을 경감시킨다.

다양한 장애인들이 사용을 할 수 있는 공공화장실이다. 고정형 손잡이, 유동형 손잡이, 등받이 등이 갖추어져 있다.

 Usable
사용하기 쉬운

 Normalizing
차별화가 아닌 정상화를 도모하는

 Inclusive
다양성을 포용하는

 Versatile
다국면성을 지닌

 Enabling
가능성을 진작시키는

 Respectable
존중심을 느끼게 하는

 Supportive
활동을 지원하는

 Accessible
접근이 용이한

 Legible
이해하기 명료한

제 11 장 환자를 위한 유니버설 환경 디자인

현대 사회인에게 건강은 이제 삶에 위협을 초래하는 불안한 의제로, 그리고 동시에 삶의 질을 증진시키는 치명적 의제로 확산되었다. '아침 드셨어요?' 하는 인사보다 '건강하세요?' 하는 인사가, '안녕히 가세요' 라는 인사보다 '건강 조심하세요.' 하는 인사가 만연하게 되었다. 그렇다면 우리 현대인의 건강은 어떠한가. 눈으로 보이는 외현적인 건강과 눈으로 보이지 않는 건강이 있을 터인데, 이것으로 조합된 4가지 건강 유형 등 현대인은 어떤 유형에 속해 있는 것일까. 실제 현대 도시인들의 수많은 건강에 대한 우려가 어린이 청소년, 성인 여성, 성인남성, 노인인구 등에 상관없이 공동적으로 있어 왔으므로 대부분의 이상적인 건강유형, 즉 보이는 차원과 보이지 않는 차원이 모두 건강한 유형에 속하지 못한다고 해도 과언이 아니다.

환자란 건강상태의 균형이 깨어진 사람으로서, 이러한 정의에 의하면 현대인들 모두가 어떤 부분의 환자라 해도 과언이 아니나, 여기서는 이 보다는 협의로, 아파서 사회적 기능을 하는데 어려움이 있어 건강관리를 심도 있게 해야 하는 사람으로 간주한다.

마찬가지로, 건강관리라는 의미가 계속 확대되어 이러한 광범위한 건강의 관리가 일어나는 세상은 20세기 병원과는 달리 다양한 환경, 복지 주거시설, 스포츠 센터, 건강관리 센터, 직장 및 주택이 될 수 있으나 여기서 협의의 환자를 위한 공간은 결국 크게 병원과 주택으로 될 수 있다.

환자가 있게 되는 공간이 무엇이건 그 공간은 환자의 치유를 돕도록 치료 환경이 되기 위해서는 다음의 조건들을 만족시켜야 한다.

첫째, 환자 자신에 대한 긍정적인 인식을 고무시키고

둘째, 자연, 문화 그리고 사람들과의 관계를 증진시키며

셋째, 프라이버시를 지킬 수 있게 하여

넷째, 의미 있고 다양한 자극을 제공하고

다섯째, 신체적 위험과 위협이 되는 요소가 없게 하며

여섯째, 휴식을 취할 수 있는 가능성을 증진시키며

일곱째, 환경과 보다 생산적으로 상호 작용할 수 있는 기회를 제공하고

여덟째, 일관성과 융통성을 동시에 그리고 균형 있게 지니게 하며

아홉째, 아름다워야 한다.

© Jong Hoon Yang

건강은 현대인의 삶의 질을 가늠하는 치명적인 요소이다. 이것의 총체적 개념인 신체적, 정신적, 사회적 건강은 곧 삶의 질 자체를 의미하기도 한다. 이 건강을 진단하고 질병을 치유하는 중심 장소인 병원과 그 파트너 공간으로 부상한 주택과 특수 주거시설은 치유 환경으로서의 자격을 체크받아야 하는 시점에 와있다. 왜냐하면 치료 요청수요가 많아서 환경 제공에 어려움이 있었던 시기에는 단순히 병원에 입원하게 되는 여건에만 감사를 해야 할 정도였으나, 이제 수요에 대응하는 병원도 많아졌고, 서비스를 요구하고 평가하는 환자 고객의 수요도 높아졌으며, 무엇보다 의료행위와 더불어 다른 대체 의학적인 요소도 의료의 고부가 가치를 더 높여주는 요소로서 인식되어가고 있기 때문이다. 이런 의미에서 오늘의 병원과 환자의 주택이 환자와 가족들, 간병인의 삶을 위해 어떤 지원을 해주고 있는가를 질문 형식으로 열거해 본다.

• 화장실에 가려면 가족들의 부축을 받아야 하는 부담스러움이 있도록 디자인 되어있지 않은가.

• 아파서 누워있을 때 발코니의 빨래만 쳐다보고 있게 되지 않은가.

• 환자용 침대를 들여 놓으니 주택의 분위기가 엉망으로 변하지 않는가.

• 침대에서 내려 내 집안을 자유롭게 이동보조기로 다닐 수 있는가.

• 휠체어 사용이 무리가 없어 공간의 폭이나 높이 등이 적절한가.

• 병원에서 지켜지지 않아 더 아프게 된 것 같은 느낌이 들지 않는가.

• 검사 등을 받으러 검사실로 가면 더 예민해지고 두려워 정신적 스트레스를 받게 되지 않은가.

• 어린이 환자를 데리고 가면 싫고 무서워서 통제가 어렵지 않은가.

• 실내 공기가 인공환기에 의존하여 신선하지 않고 문을 열 수 없이 답답하여 병원의 환경 병까지 얻는 느낌이 들지 않는가.

• 환자의 마음과 정서를 누그러뜨려줄 수 있는 자연을 볼 수 있고 문화를 즐길 수 있는 영역과 기회가 제공되어 있는가.

• 환자침대 위에서 필요 시 원하는 일을 할 수 있도록 편리한 테이블이 융통성 있게 제공되고 있는가.

호주의 아동병원으로서 환자와 방문자들의 요구와 상황 그리고 병원의 치유 효과를 높이기 위해 처음부터 디자인과 예술과 건축과 의료 행위가 동시에 배려되어 계획된 사례이다. 병원 입구를 들어서면 마치 스트리트를 연상하게 하는 넓은 중앙 통로에는 환자나 간호사, 의사 등이 눈에 띄지 않게 곳곳에 숨어들어 있으되 기능적으로 원활하게 되어 있어 생동감을 느끼게 한다. 또한 커피 냄새, 전시 예술품 등은 기존 병원의 냄새와 시각 환경 이미지를 벗어나게 하고 있다. 외래 쪽은 갤러리가 설치되어 마치 디자인 미술관에 온듯한 느낌마저 준다. 건물 곳곳에서는 조각과 건물 외벽의 아름다움을 느끼게 한다.

 Usable
사용하기 쉬운

 Normalizing
차별화가 아닌 정상화를 도모하는

 Inclusive
다양성을 포용하는

 Versatile
다국면성을 지닌

 Enabling
가능성을 진작시키는

 Respectable
존중심을 느끼게 하는

 Supportive
활동을 지원하는

 Accessible
접근이 용이한

 Legible
이해하기 명료한

병원이 위치해 있는 지역이 호주 원주민들이 많이 거주하고 있는 점을 반영하여 치유 효과가 있는 예술작품 외에도 원주민 문화를 느낄 수 있는 토속 예술을 적극 활용하고 있다. 창문도 액자처럼 처리되어 복도에 걸려 있는 예술품처럼 바깥의 전경을 담고 있는 한 폭의 그림처럼 보인다. 충분한 햇볕과 외부 자연조경과 아름답고 마음을 가라 앉히는 미술품과 맑고 싱그러운 공기 냄새 등은 환자나 치유를 돕는 대체의학적 관점에서 의미가 있는 환경적 요소들이다. 이러한 시도는 21세기 병원이 환자에게 어떻게 다가와야 하는 지를 보여준다.

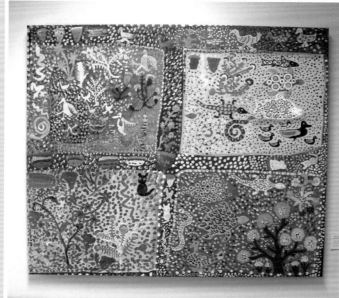

 Usable
사용하기 쉬운

 Normalizing
차별화가 아닌 정상화를 도모하는

 Inclusive
다양성을 포용하는

 Versatile
다국면성을 지닌

 Enabling
가능성을 진작시키는

 Respectable
존중심을 느끼게 하는

 Supportive
활동을 지원하는

 Accessible
접근이 용이한

 Legible
이해하기 명료한

111

환자를 위한 유니버설 환경디자인
제 11 장

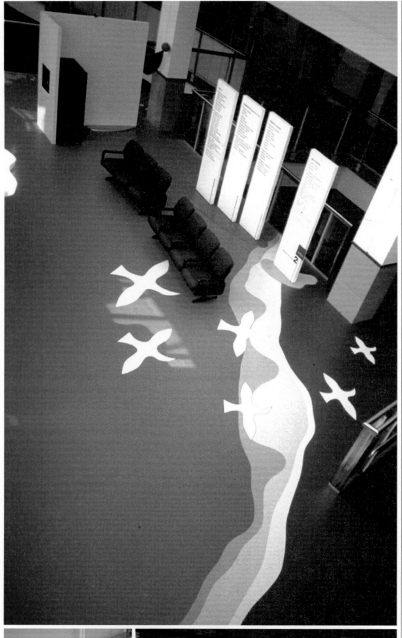

병원 1층 중앙통로 겸 로비의 바닥패턴이다. 다양한 색의 재료를 적극 활용하여 마음의 평화를 주는 해변가를 재현하고 있으며, 특히 해변에 익숙한 호주의 문화를 반영하여 그 아름다움을 인위적 환경에 끌어들이고 있다. 바다와 같은 자연은 그 자체가 사람의 감정을 순화하고 긴장을 풀어주는 치유적 기능을 지니고 있다. 휠체어를 이용할 수 있는 경사로도 공간이 뜨게 노출하여 아름다운 구조물로도 느껴지게 한다. 바닥의 패턴과 그 위에 놓여 있는 목공예 의자도 마치 바위와 해변가 백사장과 갈매기가 나는 하늘을 표현하는데 통합적으로 활용되었다.

 Usable 사용하기 쉬운

 Normalizing 차별화가 아닌 정상화를 도모하는

 Inclusive 다양성을 포용하는

 Versatile 다국면성을 지닌

 Enabling 가능성을 진작시키는

 Respectable 존중심을 느끼게 하는

 Supportive 활동을 지원하는

 Accessible 접근이 용이한

 Legible 이해하기 명료한

호주의 병원으로서 복도에서나 건물 연결통로에서 안쪽 뜰의 자연을 즐길 수 있으며 건물 사이 옥외정원을 걸어 지날 수 있게 함으로써 다양한 방법으로 개인의 상황에 따라 자연을 접하게 해주고 있다. 발코니가 돌출된 건물은 입원실 유니트로서 의사의 의료행위 뿐 아니라 집과 같은 환경, 밝은 햇볕, 시원한 바람, 자연조경, 질감환경 등이 환자의 치유에 적지 않게 영향을 미친다는 의식아래 디자인 되었다. 또한 건물 사이 정원을 그 지역의 호주 원주민과 더불어 중국 이민자들도 많은 것을 배려해 붉은색, 괴석, 정자 등을 활용하여 문화적 친밀성과 존중의식을 보여주고 있다.

 Usable
사용하기 쉬운

 Normalizing
차별화가 아닌 정상화를 도모하는

 Inclusive
다양성을 포용하는

 Versatile
다국면성을 지닌

 Enabling
가능성을 진작시키는

 Respectable
존중심을 느끼게 하는

 Supportive
활동을 지원하는

 Accessible
접근이 용이한

 Legible
이해하기 명료한

113

호주 병원의 복도로서, 환자의 이동에도 안전하며, 시설가구 이동에도 쉬우면서도 마치 갤러리에 온 듯하게 많은 미술 작품을 전시하고 있다. 병원 사인 물은 누구나 쉽게 인지할 수 있도록 색 대조와 글씨체를 사용하고 또 측정 영역을 바닥과 천정을 일체화시켜 차별하여 랜드마크적 기능을 하게 하였다. 사인물에 사용되고 있는 예제들이 단순하며 친근감이 쉽게 들게 한다. 병원 입구에는 일본 등 동양예술품이 복도에 자연스럽게 순환 전시되고 있어 기존 병원의 이미지를 완전히 벗어나게 하고 사용자 존중과 치유환경의 한 단계 도약적인 발전의 메세지를 전달하고 있다.
어린이들에게는'엄마'가 가장 편안한 존재여서 스웨덴의 한 병원에서는 엄마 조각상을 배치하고 있다.

 Usable
사용하기 쉬운

 Normalizing
차별화가 아닌 정상화를 도모하는

 Inclusive
다양성을 포용하는

 Versatile
다국면성을 지닌

 Enabling
가능성을 진작시키는

 Respectable
존중심을 느끼게 하는

 Supportive
활동을 지원하는

 Accessible
접근이 용이한

 Legible
이해하기 명료한

어린이 환자는 특히 집중력이 떨어지고 산만하여, 쉽게 겁을 먹고 불안해지며 인내력이 어른과 달리 약하기 때문에 이들 환자를 접근하고 치유하는 데에는 의사와 간호사 못지 않게 환경의 특성도 도움이 될 수 있다. 어린이 환자가 좋아하는 그리고 익숙한 모티브들을 이용하여 치유부위의 관심을 덜어주고 그 곳에 신경을 뺏겨 즐기게 함으로써 실제 치료과정이 용이해지고 또 병원과 의사에 대한 친밀감을 높여 주어 건강관리 의식까지도 달라지는데 영향을 미칠 수 있다.

 Usable
사용하기 쉬운

 Normalizing
차별화가 아닌 정상화를 도모하는

 Inclusive
다양성을 포용하는

 Versatile
다국면성을 지닌

 Enabling
가능성을 진작시키는

 Respectable
존중심을 느끼게 하는

 Supportive
활동을 지원하는

 Accessible
접근이 용이한

 Legible
이해하기 명료한

115

검사실은 주로 기계적 이미지, 삭막한 진지하고 긴장된 감을 일으키는 특성이 있다. 독일 실내 건축가(Montz)가 디자인한 독일의 병원 실내이다. 검사기계 자체도 훨씬 부드러운 방법으로 디자인되었으며 검사 시 보게 되는 천정의 이미지들을 통해 심리적 평온함을 느끼게 된다. 이로써 실내디자인이 특히 환자의 감성적 반응을 통해 '치유'를 위한 파트너 요인으로서 역할을 할 수 있음을 보여주고 있다. 비록 인위적이기는 하지만 보다 인간적으로 또 유머러스 하게 디자인 재료와 색과 형태가 잘 이용되고 있다.

한편, 어린이들이 보다 병원환경을 친숙하게 느끼도록 각자 집에 있는 방처럼 꾸몄다.

 Usable
사용하기 쉬운

 Normalizing
차별화가 아닌 정상화를 도모하는

 Inclusive
다양성을 포용하는

 Versatile
다국면성을 지닌

 Enabling
가능성을 진작시키는

 Respectable
존중심을 느끼게 하는

 Supportive
활동을 지원하는

 Accessible
접근이 용이한

 Legible
이해하기 명료한

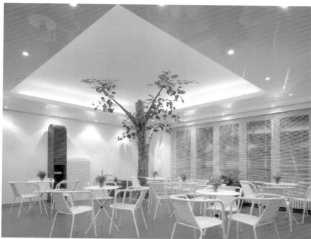

독일의 한 병원의 실내로서 실내건축가 Montz가 디자인한 사례이다. 자연의 나무 한 그루가 위로 향해 뻗어 서 있는 전경은 밝은 실내와 가벼운 개방형 가구들과 함께 병원 공간을 자유롭고 마치 야외에 있는 듯하게 경쾌한 분위기를 느끼게 된다. 천정이 높게 보이도록 거울을 사용하고 또 한편으로는 신비한 느낌이 들게 조명과 색을 사용한 공간들은 무미건조한 중성적인 일반 병원의 미래 디자인 방향을 던져 주기도 한다.

 Usable 사용하기 쉬운

 Normalizing 차별화가 아닌 정상화를 도모하는

 Inclusive 다양성을 포용하는

 Versatile 다국면성을 지닌

 Enabling 가능성을 진작시키는

 Respectable 존중심을 느끼게 하는

 Supportive 활동을 지원하는

 Accessible 접근이 용이한

 Legible 이해하기 명료한

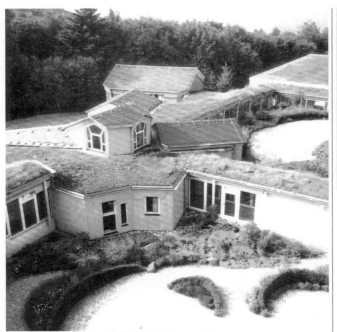

20세기 대형건물 형태로 발전해 온 병원이 그 압도적인 이미지를 벗어나 보다 지역사회 특성에 맞는 친근한 이미지로, 보다 작은 스케일의 아담한 주택과 같은 편안한 이미지로 전환하는 사례들이 늘고 있으며 특히, 장기요양을 해야 하는 노인 환자들의 시설인 경우 더욱 그러하다. 한편 현대 병원의 입원실도 철제 침대가 놓여 있는 수용소 느낌을 탈피하여 현대식 디자인의 주택이나 호텔 등과 같은 이미지로 전환하고 있는 경향들이 있다.

 Usable
사용하기 쉬운

 Normalizing
차별화가 아닌 정상화를 도모하는

 Inclusive
다양성을 포용하는

 Versatile
다국면성을 지닌

 Enabling
가능성을 진작시키는

 Respectable
존중심을 느끼게 하는

 Supportive
활동을 지원하는

 Accessible
접근이 용이한

 Legible
이해하기 명료한

병원에 계단이 노출되고 보이드 공간에 다양한 색채의 조형물이 설치됨으로써 활기찬 느낌을 주며, 병원 내의 간이 슈퍼마켓이 기하학적인 완전한 형태로 정리되어 드러나며, 콘솔장식, 대기영역의 화려한 색상의 의자들은 환자와 환자가족을 고객으로 생각하는 철학을 보여주는 표상들이라 여겨진다. 너무 정돈되어 자연적인 맛이 없고 인위적이기는 하나 현대적 도시적 감각의 디자인된 공간임을 느끼게 한다.

 Usable
사용하기 쉬운

 Normalizing
차별화가 아닌 정상화를 도모하는

 Inclusive
다양성을 포용하는

 Versatile
다국면성을 지닌

 Enabling
가능성을 진작시키는

 Respectable
존중심을 느끼게 하는

 Supportive
활동을 지원하는

 Accessible
접근이 용이한

 Legible
이해하기 명료한

Universal design
environment

제 12 장 여성 · 가족을 위한 유니버설 환경디자인

근대화과정을 겪어 오면서 가족 단위가 점차 축소되고 가족의 삶을 담는 주거기능 위주 주택이 발전하였으며, 여기에서 이전 유교사상에 영향을 받은 가족의 모습이 크게 변화하고 서구식 문화의 유입으로 기능적 합리성을 추구하는 입장으로 변화를 해왔다. 특히 산업화는 자본주의의 발전과 함께 단순화된 가족에 역할분리와 함께 시간을 분리해서 보내야 하는 해체적 특성을 지니도록 영향을 미쳐왔다. 즉, 남성은 사회, 여성은 가정이 성에 따른 적절한 위치하는 새로운 정의를 만들어내게 되었다. 이와 같은 변화는 가정 내로의 여성의 예속을 용이하게 하고 정당화하는 가정성(domesticity)이라는 이념(ideology)을 만들어 내게 되었다. 또한 산업화는 상업, 기업, 병원, 학교, 공장 등 수많이 다양한 기능적 환경들은 효율성의 원칙아래 분리해서 발전시켰으며 가정 내 기존의 많은 활동과 행위들이 이러한 환경들로 분산 수용되어 왔다. 이로 인해 고유한 가족 기능이 사회화되고 노동 절약형 가정기기와 생산품의 사용가능성 및 양육시설, 학교와 같은 교육기관 등 일부 가족 기능을 사회화시킬 수 있는 사회적 뒷받침이 마련되어 가사 노동시간의 감소 및 여가시간의 증대는 물론 인간의 정체성에 대한 사고의 변화로 주부들의 생활패턴이 바뀌어 왔다. 이제 모든 여성과 남성은 모두 독립적이며, 경쟁력이 있어야 하고, 가정적이며, 아이들의 양육에 책임이 있다는 의식이 형성되기 시작하였으며, 여성이 주부이며 남성이 가장이라는 역할에 다한 개념도 변화라기 시작하였다. 그럼에도 불구하고 20세기까지의 가정성에 대한 이데올로기는 강한 영향력을 발휘하여, 노동력으로 고용된 근로 여성까지도 가정과 가족을 돌보는 일이 혼자의 책임이라는 생각을 여전하게 만들어 왔다.

모든 가족이 주거라는 한 울타리에서 살게 되었으나 남편은 외부에서, 학령기 아동들과 자녀들은 외부 학교와 사설학원에서, 바쁘게 살아 옴으로써 실제 가족을 돌보고 가사일을 수행하는 전적인 책임은 여성들에게 있어왔고, 이러한 조건은 여성의 사회진출과 삶의 질적 도약을 제어하는 역할을 해왔다. 사실 도시공간과 커뮤니티와 주택이 지혜롭게 계획 디자인 되었다면 여성들의 삶의 가능성은 훨씬 다양하게 긍정적인 방향으로 더 일찍 변화될 수도 있었다. 이제 디지털 정보 사회에서는 세계화와 디지털 기술로 가족과 가사의 관리가 여성에게만 국한될 수 없는 여건으로 옮겨가고 있으며 이것은 가족관계를 근본적으로 변화시킬 수 있는 적지 않은 영향을 미칠 것이라 예견된다.

그러므로 이전 여성의 내적 지향성을 강화해왔던 일상 생활공간인 주택에 새로운 도약이 요구되고 있다. 즉, 은연중 남녀 차별 사상을 반영하고 주부의 관리와 부담을 초래해 왔던 주거공간이 보다 민주적인 가족참여 방향으로 변화되어야 하는 시점에 온 것이다. 오늘날의 현대 여성은 비록 취업을 하지 않은 주부라 하더라도 그들의 주된 일이 가사관리이기 보다 자아를 실현할 수 있는 방향으로 옮겨가고 있는 것을 고려해야 하며, 맞벌이 취업여성인 경우 직장에서의 스트레스를 보다 완화시켜 주고 주택 내에서 일할 수 있으며, 가족이 모두 참여하여 공생적 삶을 살 수 있도록 배려해야 할 것이다.

더욱이 양적 수급에서 질적 서비스 제공으로 방향의 일대 전환기를 맞고 있는 주택시장에서 소비자들의 삶의 가치가 산업화 시대의 빠른 속도와 변화에 지친 현대인들의 감성이 웰빙으로 변하고 있는 시기에 가족들의 삶을 증진시킬 수 있는 제반 배려가 필요하다. 특히 지난 40여 년간 획일적으로 현대인의 삶을 조이고 강요해 왔던 집합주택인 경우 개선해야 하는 측면들 위에 미래사회로의 변화로 인해 새롭게 나타나는 소비자의 잠정적 요구를 어떻게 수용해야 할 것인가가 여러 각도로 모색되어야 한다. 이런 관점에서 가족 모두의 삶의 질 향상을 위해 어떤 지원을 해주고 있는지를 질문 형식으로 열거해 본다.

- 우리 가족의 생활 양식에 주택이 잘 대응되고 있는가.
- 어린이 양육과 재택 업무를 동시에 순조롭게 이루어지게 하는 방법은 없는가.
- 가족 모두가 자연스럽게 가사 작업에 동참하고 나아가 즐길 수 있도록 될 수 있는 방법은 없는가.
- 가족 모두의 건강을 지키고 또 증진시켜 주도록 되어 있는가.
- 가족간의 친밀도도 높이고 커뮤니케이션을 도모하게 하는 방식으로 되어 있는가.
- 필요 없는 부분에 에너지를 많이 들이도록 되어 있지는 않은가.
- 서로 짜증과 긴장을 초래하는 부분들은 없는가.
- 각자의 창의성이 증진되고 고무되도록 지원을 해주고 있는가.

자녀가 있는 경우 부엌식당을 요리만 하게 되지 않는다. 어린이놀이, 학습, 휴계생활, 식사, 자녀양육 등 수많은 행위가 복합적으로 일어난다. 칠판, 놀이 장난감, 책 등 중앙식탁을 주변으로 둘러싸고 있는 이 부엌은 이미 부엌이 요리만 하는 장소가 아닌 가족의 생활 중심공간인 Living Center가 되고 있음을 알 수 있다.

Usable
사용하기 쉬운

Normalizing
차별화가 아닌 정상화를 도모하는

Inclusive
다양성을 포용하는

Versatile
다국면성을 지닌

Enabling
가능성을 진작시키는

Respectable
존중심을 느끼게 하는

Supportive
활동을 지원하는

Accessible
접근이 용이한

Legible
이해하기 명료한

물건을 들고 팔꿈치로도 편하게 누를 수 있는 스위치, 편하게 오래 앉아서 신문이나 책도 보고 취미생활도 할 수 있도록 탁자 면과 수납가구가 세트로 구성 된 의자 그리고 각도를 조절하여 잠시 누워 잘 수도 있는 의자, 경우에 따라 구획을 주는 것이 정리 정돈을 돕게 해주는 서랍, 쉽게 위로 올려 머물게 하고 안의 물건들이 잘 보이게 되어 있는 상부 수납장, 인출되어 물건이 쉽게 보이고 접근이 쉬운 수납장, 명시성이 높고 활기 있는 유쾌함을 느끼게 하며, 노인이나 장애가족도 함께 유용하게 사용할 수 있는 욕실 시설물 등 보다 가족에게 다가오는 환경 디자인 사례이다.

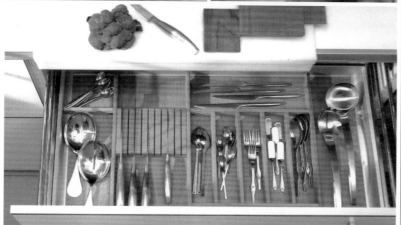

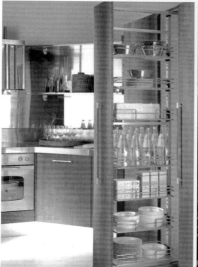

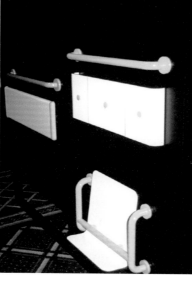

 Usable
사용하기 쉬운

 Normalizing
차별화가 아닌 정상화를 도모하는

 Inclusive
다양성을 포용하는

 Versatile
다국면성을 지닌

 Enabling
가능성을 진작시키는

 Respectable
존중심을 느끼게 하는

 Supportive
활동을 지원하는

 Accessible
접근이 용이한

 Legible
이해하기 명료한

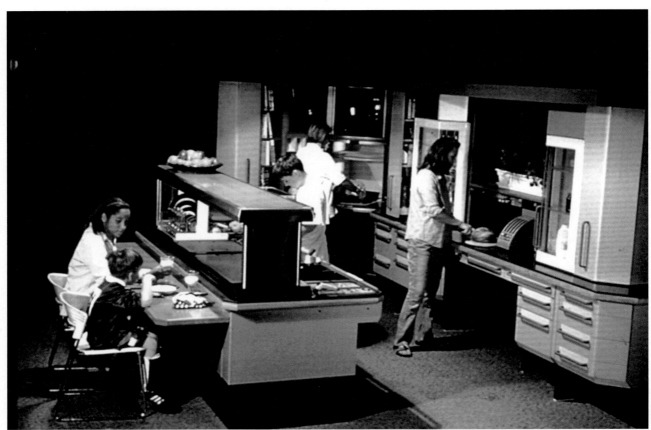

미국 로드 아일랜드 디자인 대학교에서 개발한 미래 부엌 시스템으로서 현재는 모든 권한이 메이테그(Maytag)사가 소유하고 있다. 로드 아일랜드 디자인 대학교에서 개발할 당시 프로토 타입으로서 모든 가족 구성원이 함께 참여할 수 있는 대형부엌과 노약자, 독신자가 쉽게 공간을 덜 차지하면서 사용할 수 있도록 인간공학적으로 설계된 소형 컴팩트 부엌시스템이다. 중앙에 간이 싱크대, 왼쪽 아래는 식기 세척기, 오른쪽 아래는 쓰레기통이 서랍식으로 있고 상부 수납장은 양쪽으로 열면 일상식기, 기구 류가 손쉽게 배치되어 있어 일하는데 소요되는 에너지를 절감할 수 있다. 변화하는 인구학적 특성에 따라 인간공학적인 공간의 치수를 재검토하고 설정한 사례이다.

 Usable 사용하기 쉬운

 Normalizing 차별화가 아닌 정상화를 도모하는

 Inclusive 다양성을 포용하는

 Versatile 다국면성을 지닌

 Enabling 가능성을 진작시키는

 Respectable 존중심을 느끼게 하는

 Supportive 활동을 지원하는

 Accessible 접근이 용이한

 Legible 이해하기 명료한

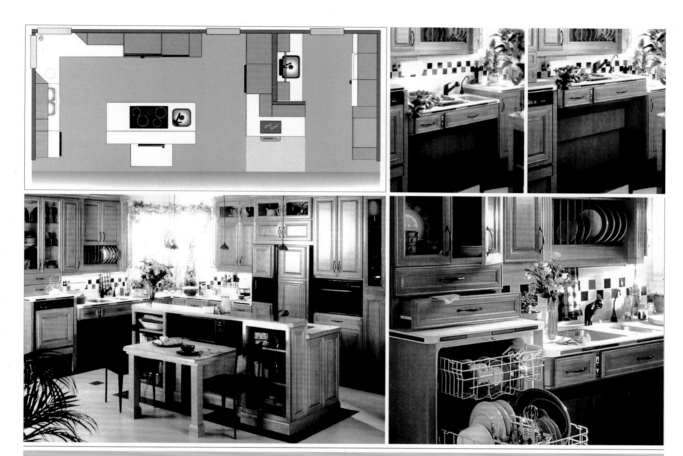

미국 제네럴 일렉트릭사(General Electric Co.)가 미래가족을 위해 제안한 Real Life 부엌으로서 상하구동 싱크대는 다양한 키의 가족들이 상황에 맞게 높이를 조절하여 사용할 수 있고, 위로 약간 그 높이가 조정된 식기 세척기는 보다 인간공학적으로 사용자를 편하게 하며, 그 위 수납장은 일상적 식기를 자주 쓰는데 유용하다. 다용도실을 적극적으로 끌어들여 실내 접근성이 높게 하고 부엌에 통합하였으며 부엌에서 식사준비, 취미생활, 재택근무, 애완동물 관리, 세탁 등 다양한 활동을 복합적으로 수용하게 하며 가족 실에 인접 노출시켜 하나의 커다란 공간으로 통합되게 하기도 하고 또 분리되게도 하였다.

 Usable 사용하기 쉬운

 Normalizing 차별화가 아닌 정상화를 도모하는

 Inclusive 다양성을 포용하는

 Versatile 다국면성을 지닌

 Enabling 가능성을 진작시키는

 Respectable 존중심을 느끼게 하는

 Supportive 활동을 지원하는

 Accessible 접근이 용이한

 Legible 이해하기 명료한

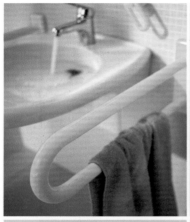

독일의 헤비(HEWI)사의 욕실제품 환경이다. 어느 가족이건 안전하고 융통성 있게 사용하도록 내구성, 안전성, 가변성들을 갖추고 있다. 튼튼한 철제가 나이론으로 씌워진 바는 손잡이로나 물건을 거는 기능으로 유용하게 사용된다. 다치지 않게 끝이 뾰족한 부분이 없으며 앉아서 샤워할 수 있는 시트가 이동 가능하게 또 걸 수 있게 되어있다. 벽에 설치된 수평 바들은 빨래 감을 수집하는 포대를 걸 수도 있고 수건, 컵 등도 걸 수 있게 되어 있다. 낮게 설치되어 키가 작은 어린이도 필요한 부분에 손이 닿을 수 있게 되어 있다.

 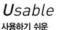
Usable
사용하기 쉬운

Normalizing
차별화가 아닌 정상화를 도모하는

Inclusive
다양성을 포용하는

Versatile
다국면성을 지닌

Enabling
가능성을 진작시키는

Respectable
존중심을 느끼게 하는

Supportive
활동을 지원하는

Accessible
접근이 용이한

Legible
이해하기 명료한

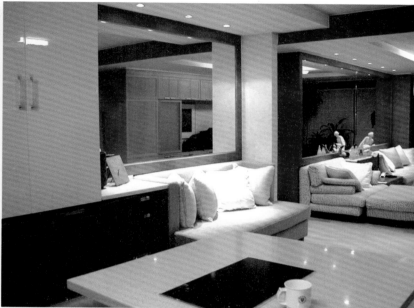

서울의 한 아파트 실내로서 복도를 가운데로 양 옆에 부드러운 직물소파가 놓여 있으며 왼쪽의 소파는 부엌에, 오른쪽의 소파는 거실에 소속되어 있다. 중앙 큰 식탁은 주변으로 간이 바, 식사준비용 작업대, 약장, 소파로 둘러 싸여있고, 작업대 위 할로겐 레인지, 또 한편의 넓은 면에서는 컴퓨터를 할 수 있어 실로 다양하고 복합적인 생활 행위를 수용하도록 되어 있는 유니버셜 리빙 센터(Universal living center)라 불릴 수 있는 사례이다. 중앙 작업 면 위 레인지는 가족들이 모여 끓는 음식을 먹으며 식사하게 해주고, 부엌의 소파는 가족과 방문 이웃간 대화와 재택 취미작업 들을 하는데 편안함을 제공한다. 이 같은 부엌은 모든 가족들이 모두 참여하게 생활방식을 유도하고 또 지원한다.

 Usable 사용하기 쉬운
 Normalizing 차별화가 아닌 정상화를 도모하는
 Inclusive 다양성을 포용하는
 Versatile 다국면성을 지닌

 Enabling 가능성을 진작시키는
 Respectable 존중심을 느끼게 하는
 Supportive 활동을 지원하는
 Accessible 접근이 용이한
Legible 이해하기 명료한

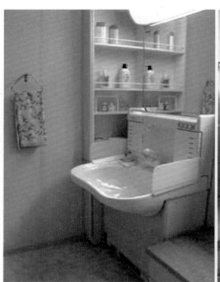
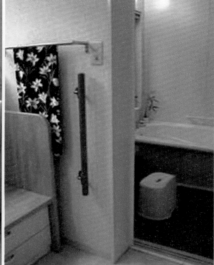
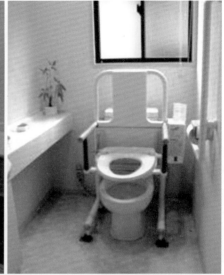

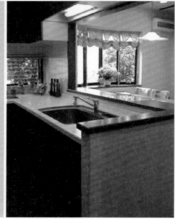
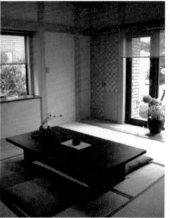

일본의 단독주택 사례로 상하구동 세면기는 키에 맞는 조절 뿐 아니라 머리를 감거나 손을 씻는 등 다른 높이를 필요로 할 때에도 유용하며, 큰 세면기와 샤워 헤드는 머리를 따로 감는 일본문화도 수용하며, 아래가 비어 있어 휠체어 접근을 가능하게 한다. 앉는 벤치는 옷을 갈아 입을 때 사용되며 앉고 서는데 안전하게 사용할 수 있는 손잡이, 장애노인도 쓸 수 있게 조절 설치 가능한 변기, 문턱이 없는 욕실, 앉아서 신발을 신고 벗는데 사용 가능한 현관의자, 가족들과 상호작용을 하게하는 대면형 개방부엌, 외부 조경이 잘 보이는 전통식 다다미실의 문화적 친근감 등은 전형적인 유니버설 특성을 보여주는 예제이다.

 Usable 사용하기 쉬운
 Normalizing 차별화가 아닌 정상화를 도모하는
 Inclusive 다양성을 포용하는
 Versatile 다국면성을 지닌
 Enabling 가능성을 진작시키는
 Respectable 존중심을 느끼게 하는
 Supportive 활동을 지원하는
 Accessible 접근이 용이한
 Legible 이해하기 명료한

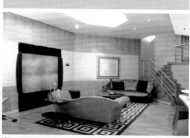
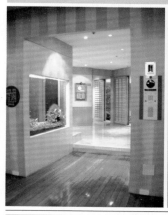

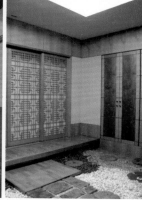
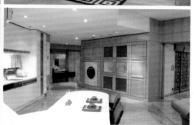

"한국적 세계관"이라는 이름으로 디자인된 2010년 형 미래주택으로 대우건설 미래주택관 Human space 내 5개 미래주택 중 하나이다. 이것은 1995년 계획된 것으로 당시 세계적으로 성공한 노인복지 주거모델이 찾기 어려운 시점에서 한국의 삼대 동거문화를 긍정적 대안이 될 수 있는 가족지향 재택 거주모델로 제시하고자 기존 삼대 동거의 단점을 제거하고 장점을 살려 디자인을 통해 가족 동거문화를 긍정적으로 유도할 수 있음을 보여주고자 하였다. 의도적으로 긴 노부모와 기혼 자녀부부 침실간의 공간거리, 늘 대면하지 않아도 소외되거나 외롭거나 서운하게 생각되지 않게 사회적 관찰성을 제공하는 주 세대 사이 벽의 수족관, 원할 때 열면 자녀가족의 거실과 연결되게 되어 있고 손자녀 침실과 쉽게 상호작용이 가능한 노인침실 등 함께 열고 살아도 되며, 노인세대와 자녀세대가 각각 독립적으로 살 수도 있는 융통성과 안전성을 제공하는 사례이다.

 Usable 사용하기 쉬운

 Normalizing 차별화가 아닌 정상화를 도모하는

 Inclusive 다양성을 포용하는

 Versatile 다국면성을 지닌

 Enabling 가능성을 진작시키는

 Respectable 존중심을 느끼게 하는

 Supportive 활동을 지원하는

 Accessible 접근이 용이한

 Legible 이해하기 명료한

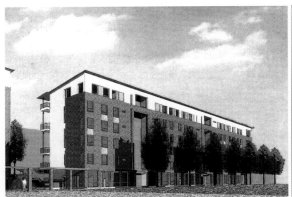

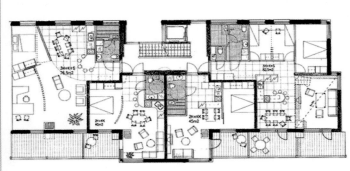

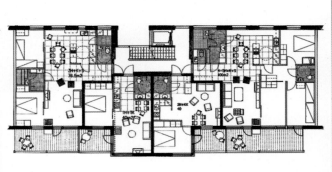

핀란드의 가변형 주택으로 입주 가족들의 생활양식에 맞추어 각 가구가 나름대로 자유롭게 주거 공간을 형성할 수 있게 하여준다. 크고 작은 크기의 평형이 섞여 있고 같은 평형이어도 공간의 구성이 완전히 다름을 보여준다. 이 같은 가변성은 가족의 다양성을 수용할 수 있고 가족의 시간의 흐름에 따라 구성이 바뀌며 또 노화됨에 따라 필요하게 되는 공간적 여건을 유동적으로 수용할 수 있는 유니버설 디자인 특성을 지닌다. 이 사례는 주요 설비들만 고정 제공하였으나, 설비를 이용하는 욕실 등의 공간은 그 크기 및 형태를 바꿀 수 있게 하였다.

 Usable 사용하기 쉬운

 Normalizing 차별화가 아닌 정상화를 도모하는

 Inclusive 다양성을 포용하는

 Versatile 다국면성을 지닌

 Enabling 가능성을 진작시키는

 Respectable 존중심을 느끼게 하는

 Supportive 활동을 지원하는

 Accessible 접근이 용이한

 Legible 이해하기 명료한

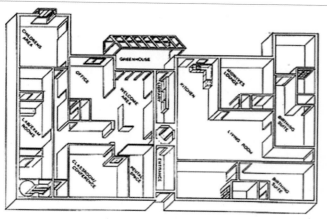

Figure 8. Axonometric drawing of a birth center designed by the architect to provide comprehensive prenatal care and family birthing suites with shared lounge and kitchen. Drawing courtesy Barbara Marks, architect.

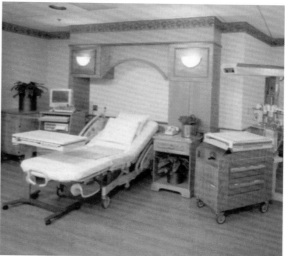

성냥갑과 같은 셀공간으로 즐비한 입원실과 시간이 되면 산모들이 이동하여 분만실로 가서 출산을 하고 다시 입원실로 돌아오는 산부인과 병동은 20세기 효율적인 기계중심형 생산중시형 환경으로 인간성과 탄생의 신비와 가족의 축복을 간과하였다는 지적과 함께, 아파트와 같은 입원실에 출산 전 가족이 이동 거주하면서 그곳에서 가족의 축복 속에 새 생명을 맞을 수 있는 대안적 공간으로 제안된 출산원이다. 한편 산모가 분만실로 가는 대신 분만을 위해 환경이 변할 수 있어 입원실에서 출산을 가능하게 하는 등 여성과 가족을 더 배려하는 유니버설 디자인 환경 사례이다.

 Usable 사용하기 쉬운

 Normalizing 차별화가 아닌 정상화를 도모하는

Inclusive 다양성을 포용하는

Versatile 다국면성을 지닌

 Enabling 가능성을 진작시키는

 Respectable 존중심을 느끼게 하는

Supportive 활동을 지원하는

 Accessible 접근이 용이한

Legible 이해하기 명료한

한국 문화정책 과제로 문화부의 지원으로 1990년에 개발 제시된 삼대 가족 아파트 단지의 도시 외곽형 단지모형이다. 중앙의 대규모 복리 시설에 각 소규모 주거 클러스터 내의 소규모 복리 시설로 연결되어 있으며 각 건물에는 삼세대 가족의 생활긴장을 덜어줄 수 있는 7개의 평면이 배치되어 있다. 이 복지시설은 여성, 노인, 청소년, 아동 복지 및 문화를 육성 발전시킬 수 있는 구심적 역할을 하도록 되어있다. 삼대 가족동거를 꼭 장려한다기 보다는 일차적으로 핵가족 위주로 보급된 아파트들에서 동거를 원하고 또 동거할 수 밖에 없는 가족의 복지를 위해 대안으로 제안된 것이며 이 유형이 제공됨으로써 삼대동거의 긍정적 가능성을 안고 있는 가족들이 해체되지 않고 동거할 수 있는 방향으로 격려하고자 하는 것이었다.

 Usable 사용하기 쉬운

 Normalizing 차별화가 아닌 정상화를 도모하는

 Inclusive 다양성을 포용하는

 Versatile 다국면성을 지닌

 Enabling 가능성을 진작시키는

 Respectable 존중심을 느끼게 하는

 Supportive 활동을 지원하는

 Accessible 접근이 용이한

 Legible 이해하기 명료한

삼세대 아파트의 도심지 컴팩트한 단지모델은 360세대 가구를 전제로 제시되었으며, 이 단지 내 공동 대형복리시설 공간 중 1개 층에 있는 노인 복지 회관과 120세대 가구들이 함께 쓰는 소형 복지시설건물 중 3층에 있는 다목적 공간 클럽하우스이다. 전자에서는 의료건강 검진, 물리치료, 단기입원 서비스 공간과 식당, 노인여가 활동실, 노인복지 서비스 연결센터 등 복합적인 복리기능과 서비스를 수행하는 공간들로 구성되어 있고, 후자에서는 가족의 중대형 행사들을 편리하게 할 수 있게 되어 있다. 단위주택도 자녀와 같이 사는 동거형, 각각 독립적이되 인접해 있는 인거형, 1세트로 분양되되 서로 영역이나 층이나 건물로 떨어져 위치하여 독립적으로 생활하게 한 근거형 등이 있는데, 이 중 인거형, 근거형을 보여준다.

 Usable 사용하기 쉬운

 Enabling 가능성을 진작시키는

 Normalizing 차별화가 아닌 정상화를 도모하는

 Respectable 존중심을 느끼게 하는

 Supportive 활동을 지원하는

 Inclusive 다양성을 포용하는

 Accessible 접근이 용이한

 Versatile 다국면성을 지닌

 Legible 이해하기 명료한

한국의 전통주택은 인근 주변환경과 조화되어 마음을 평화롭게 다스리는 특성을 지니고 있으며 건축물이 주변으로 열리기도 닫히기도 하는 유연성을 지녔으며, 안방과 마루 사이의 들어 열개문은 여름철 공간을 개방하게 하여 더욱 시원하고 공간감 있게 살 수 있게 한다. 또한 한지 문을 열고 닫음에 따라 공간의 개폐성은 물론 공간의 크기를 달리 보이게 하며 공간형상을 역동적으로 만들어 내는 융통성과 가변성을 지니고 있어 전통 문화에서 유니버설 디자인된 사례로 볼 수 있다.

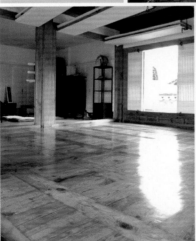

 Usable
사용하기 쉬운

 Normalizing
차별화가 아닌 정상화를 도모하는

 Inclusive
다양성을 포용하는

 Versatile
다국면성을 지닌

 Enabling
가능성을 진작시키는

 Respectable
존중심을 느끼게 하는

 Supportive
활동을 지원하는

 Accessible
접근이 용이한

 Legible
이해하기 명료한

Universal design
environment

제 13 장 주민을 위한 유니버설 환경디자인

우리는 주택에서 하루의 시작을 맞이하며 그 하루의 끝을 마친다. 개인과 가족들 삶의 축이 주택이며 이 주택은 주변 콘텍스트에 놓여져 있다. 즉 주거지역이 될 수 있으며 집합주택의 경우 주거 단지는 특히 이웃 공동체적 삶을 개념적으로는 내포하고 있다. 그러나 그간 우리나라의 아파트 단지는 공동체 의식 보다는 도시의 익명성을 강조해 옴으로써 주민들간의 생활에 윤택함을 가져다 주지는 못했다. 가족이 사회적 단위의 기본 단위라 한다면 단지 내 이웃은 2번째 기초적 사회 단위가 되어 이들의 삶의 질은 소속된 개개 가족의 행복은 물론 그것이 이루고 있는 전체 사회의 복지에도 지대한 영향을 미친다.

그 동안 우리나라는 주택 부분들이 하나의 산업으로 성장해 온 40여 년간 수 많은 시행착오를 겪어 자원의 낭비 및 국민 생활의 불편함을 가져오기도 했고, 보이지 않는 주거 문화의 형성을 통해 국민 의식에 상당한 영향을 미쳐 왔다. 그러나 이 같은 평가는 산업사회로 발전하는 과도기적 상황에서 그리고 주택의 양쪽 공급이 무엇보다도 중요하며 '생활의 질'에 대한 생각은 할 수 없었던 시기에 기인한 것으로서 우리나라가 밟아야 했던 필연적 시행착오로 생각되어질 수 있다. 즉, 우리나라 주거개발은 양적 확대, 경제적 기술개발의 일면으로 인해 국민의 삶을 담고 또 형성하는 주거를 계획하는 기술에는 상대적으로 취약할 수 밖에 없었다.

이 중 간과해 왔던 주요 특성이 주민간 교류하는 공유공간에 대한 것이고 이것이 현대 사회와 제반 문제의 원인으로 지적 받고 있는 공동체의식 부재를 낳았다. 한국인은 민족성 관점에서 '나' 보다는 '우리'를 지향하는 공동체 지향성이 높은 민족임에도 왜곡된 도시환경으로 인해 도시 병리현상을 가중시켜왔고 주민간 교류로 인한 삶의 질적 경험도 놓쳐왔다.

 즉, 주민 복지란 이웃이 서로 커뮤니티에 속해있음으로써 알고, 교류하며 개인, 가족의 삶을 향상시키고 사회전체의 복지에도 기여하는 상태를 의미한다. 이런 관점에서 현재 우리나라의 주거단지들이 어떻게 되어 있는지 그리고 어디로 나아져야 하는지를 질문식으로 서술하면 다음과 같다.

- 한국의 아파트 거주자들이 주민이라는 사회공동체 의식을 느낄 수 있게 되어 있는가.
- 한국의 아파트 거주자들이 주거 단지에 정서적 애착감을 느끼는 공간이 있는가.
- 아파트 단지가 각종 범죄로부터 안정하게 주민들이 서로 지켜볼 수 있는 공간구성으로 되어 있는가.
- 주민들이 서로 자연스럽게 교류하거나 필요 시 모일 수 있는 공간이 있는가.
- 각 가족의 요구를 개별 유니트에서 외에 단지 내 공간에서 만족시킬 수 있는 것이 있는가.
- 주민들이 각자의 집이 아닌 단지 내의 공간에서 보낼 수 있는 곳이 있는가.
- 도시의 구성원들을 점점 분리하고 차별하며 긴장을 초래하게 되어 있지 않은가.

사회문제가 크게 드러나지 않아 복지 국가로 알려져 있는 스웨덴의 경우 주거환경은 공유공간으로 열어 이 곳이 사회 변화에 따른 문제를 대비한 완충 공간의 역할을 하게 하였다. 즉 하나의 공유집합 주택단지 내에 개개 가족 단위 주택은 독립적으로 있으면서 부가적으로 여럿이 함께 쓸 수 있는 커뮤니티 공간이 있어 여기에 이웃이 원하는 공간의 종류를 만들어 필요시 사용하여 교류할 수 있게 되어있다. 이러한 주거단지가 다양한 도시 구성원들에 의해 여러 개가 집합되면 거대한 지역을 형성할 수도 있는 것이다. 비록 이 공유집합주택은 하나의 주거양식이기는 하지만 획일성으로 일관해 온 한국 주거의 다양화에 긍정적으로 그 지혜를 활용할 수 있다. 즉, 스웨덴의 주거가 열려 있는 숨쉬는 구도로 접근하였다면 한국은 폐쇄적인 방법으로 접근하여 익명성과 비공동체 의식을 확산시켰던 것이다. 거주민들이 함께 모여 산다는데 의미가 있는 공동주택단지는 문화적으로 이웃 관계를 회복하고 소속감을 느끼며 서로 친밀한 유대관계를 맺는 공간이 되도록 계획되어야 한다.

산업사회는 20세기 많은 건물을 획일적으로 생산적 효율성에 입각하여 건설되게 함으로써 인간이 거대한 도시건물에 압도당하거나 건물의 형상에 맞게 알게 모르게 적응하면서 살게 하였다. 이러한 성향에 반성하여 20세기 남성에 의해 생산된 인위적 환경에서 소비자 입장으로 사용하게 된 여성이라는 이데올로기를 떠나 보다 실사용자인 여성의 입장 특히 급증하는 편모들이 자녀를 서로 도우며 기를 수 있는 이웃 환경으로 개선되도록 제안된 평면들이다. 즉, 보다 여성주의적 관점들이 반영된 유니버설 디자인 사례이다.

거주자들이 함께 공유할 수 있는 커뮤니티센터와 치유정원, 놀이정원들이 있는 단지로서 거주자들의 삶을 모다 윤택하게 하며, 교류를 도모하도록 계획된 단지이다. 주거단지 내에 커뮤니티센터의 한 사례로서 센터내에 어떠한 공유공간들이 조성되어 있는지를 보여주는 좋은 예이다. 아동실, 취미실, 독서실, 다용도실, 청소년실, 식당 등을 갖추고 있어 주민들이 개개의 공간에서 가질 수 없는 보다 풍요로운 사회적 교류생활을 할 수 있게 되어 있다. 이러한 공유공간들이 기존의 단위세대로만 구성된 주택을 더욱 유연하게 만드는 주민친화적인 유니버설 디자인의 핵심역할을 한다.

 Usable 사용하기 쉬운
 Normalizing 차별화가 아닌 정상화를 도모하는
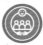 **Inclusive** 다양성을 포용하는
 Versatile 다국면성을 지닌
 Enabling 가능성을 진작시키는
 Respectable 존중심을 느끼게 하는
 Supportive 활동을 지원하는
 Accessible 접근이 용이한
 Legible 이해하기 명료한

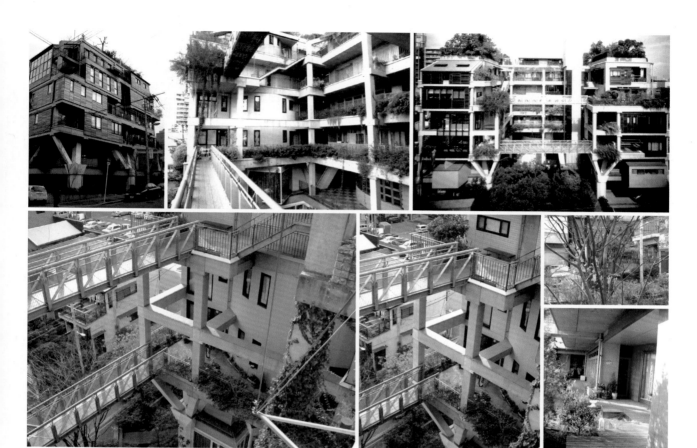

일본의 미래형 실험주택 'NEXT21'이다. 내부공간 뿐 아니라 건물 외관까지도 내부공간의 변경에 따라 변화가능하며, 건물 전체를 녹화하여 생태환경을 복원시키고 에너지를 절감케 하였다. 무엇보다 'ㄷ'자형 건물에 공중 브리지를 설치하여 주민들의 이동경로를 다양화하고 주민들간 상호 작용할 수 있는 기회를 증진시키고 각 주거 유니트의 현관문들도 그 디자인을 선택할 수 있어 하나의 건물 커뮤니티 안에 개성과 다양성을 부여하였다. 또한 고령사회 노인 거주자들을 배려하여 접근성을 높게 하였으며 내부공간의 구성도 이들의 요구를 수용할 수 있도록 하였다.

이 주택은 SI (Skelton & Infill) 주택으로서 구조적인 부분과 내부설비가 분리되어 있어 건물의 수명을 높이면서 다양한 거주자의 요구에 잘 대응할 수 있는 가변형 특성을 지니고 있어 주택이 보다 유연하게 상황의 변화와 거주자의 요구변화에 부응할 수 있게 함으로써 유니버설디자인이 반영된 주택이라 할 수 있다.

 Usable 사용하기 쉬운

 Normalizing 차별화가 아닌 정상화를 도모하는

 Inclusive 다양성을 포용하는

 Versatile 다국면성을 지닌

 Enabling 가능성을 진작시키는

 Respectable 존중심을 느끼게 하는

 Supportive 활동을 지원하는

 Accessible 접근이 용이한

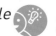 **Legible** 이해하기 명료한

1. 공유공간
2. 테라스
3. 놀이터
4. 채마밭
5. 온천
6. 부두
7. 산책로
8. 주차장

공유시설 상층부

공유시설 하층부

부부침실

욕실

침실

거실

부엌

데크

상층 평면

하층 평면

전면 테라스

스웨덴의 공유집합주택으로서 각 개별가구는 완전히 자립적 생활이 가능한 주택단위를 소유하고 있으나 주민들이 함께 쓸 수 있는 부가적 공간을 공동으로 가지고 있다. 이럴 경우 주민들의 요구에 맞는 공유공간을 설치할 수 있어 자녀가 자라면서 변하는 요구들을 수용하기 위해 이사를 가지 않더라도 공유공간이 이들 요구를 완충적으로 지원함으로써 지역 애착감을 높이고 기존주택에서 공간 규모 상향이동을 하지 않고도 살 수 있다. 이 같은 '공유공간'은 주민들의 요구를 융통성 있게 수용하고 변화하는 사회문제에 유연하게 대응할 수 있게 함으로써 포용력 있는 유니버설 디자인 사례가 된다.

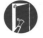 **Usable** 사용하기 쉬운

 Normalizing 차별화가 아닌 정상화를 도모하는

Inclusive 다양성을 포용하는

Versatile 다국면성을 지닌

 Enabling 가능성을 진작시키는

 Respectable 존중심을 느끼게 하는

 Supportive 활동을 지원하는

 Accessible 접근이 용이한

 Legible 이해하기 명료한

스웨덴의 공유집합주택사례로서 단독주택들의 군으로 이루어지되 중앙에 커뮤니티 센터건물을 별도로 가지고 있다. 각각의 주택은 서로 자연스럽게 사회적 상호작용을 하도록 배치되어 있고 중앙의 스트리트는 자녀들을 드러내지 않는 방법으로 주민들의 보호와 감시 속에 함께 놀 수 있는 장소가 됨으로써 이 단지의 방어력을 높일 수 있다. 이 같은 공유집합주택은 대형아파트건물이나 단독소형건물로도 지어지며 소형예제의 경우 중앙공동 공간에 낮 동안 모여 노는 자녀들을 관리하고 지원할 수 있도록 부엌/식당 거실이 통합되어 있다. 이 중앙거실에서 방사형으로 개별가구로 가는 현관들이 연결되어 있다.

 Usable 사용하기 쉬운 **Normalizing** 차별화가 아닌 정상화를 도모하는 **Inclusive** 다양성을 포용하는 **Versatile** 다국면성을 지닌

 Enabling 가능성을 진작시키는 **Respectable** 존중심을 느끼게 하는 **Supportive** 활동을 지원하는 **Accessible** 접근이 용이한 **Legible** 이해하기 명료한

한국에서 처음으로 시도된 공유집합주택사례로서 삼성그룹이 1996년 계획한 차세대 아파트단지로서 40개의 판상형 주거건물과 2세트의 타워형 고층아파트로 구성되어 있다. 연세대학교 '사용자과학기반공간시스템 및 디자인연구실'에서는 이 안에 본격적으로 예상거주주민들의 요구를 조사한 결과를 바탕으로 다양한 공유공간들을 국내 최초로 제시하였다. 중앙의 커뮤니티 센터 건물, 그리고 타워형 건물 1층과 지하, 판상형 건물의 1층 등에 모두 56종의 공유공간이 배분 계획되었다. 그 중 타워형 건물 1층에 있는 정보갤러리와 경비실 디자인 사례이다. 정보갤러리는 주민들이 자유롭게 지역사회제공프로그램에 예약도 하고 정보 탐색도하며 재택업무, 컴퓨터 교육 등을 할 수 있고, 경비실은 노약자나 특히 노인이 은퇴 후 지역사회에 잘 봉사할 수 있도록 공간적 여건을 개선하여 쾌적하고 피로감이 적으며 위엄성도 지킬 수 있도록 계획하였다.

이 사례를 계기로 오늘날 아파트 단지에 다양한 주민공유공간이 발전되었으며, 보편화되었다. 또한, 이 단지 내에는 이미 저출산·초고령 미래사회에 대비하여 노화가 되어도 지역사회 내에서 고령자가 더불어 함께 살 수 있도록 제반공간들이 제공되고 있다.

 Usable 사용하기 쉬운
 Normalizing 차별화가 아닌 정상화를 도모하는
 Inclusive 다양성을 포용하는
 Versatile 다국면성을 지닌
 Enabling 가능성을 진작시키는
 Respectable 존중심을 느끼게 하는
 Supportive 활동을 지원하는
 Accessible 접근이 용이한
 Legible 이해하기 명료한

공동세탁실과 작업실은 각 주거 동 건물의 1층에 위치해 있으며 세탁실과 공동 작업실 사이 휴게 공간이 있어 세탁을 하는 동안 자녀와 함께 기다리며 쉴 수 있는 공간이다. 공동작업실은 특히 김장이나 부녀자들이 계획한 공동작업등을 할 수 있게 설비되었다. 방과 후 공부방과 다목적 행사실도 각 동마다 계획되어 주거 유니트들만 집합된 형태의 아파트에서 유연하게 대처하지 못함으로써 사회문제를 발생하는 것을 방지하도록 하였으며 공유공간의 시간에 따른 성격은 유동적으로 조정할 수 있게 전제하였다. 이와 같은 공유공간은 가족 내에 존재하는 갈등과 스트레스를 완화시켜줄 수 있으며, 단절된 이웃간 교류도 활성화시킴으로써 우리나라가 전통적으로 가져왔던 좋은 공동체문화를 회복하는데 기여할 수 있으며, 현대사회로 인한 제반 문제를 완충하는 기능도 수행할 수 있다.

 Usable 사용하기 쉬운
 Normalizing 차별화가 아닌 정상화를 도모하는
 Inclusive 다양성을 포용하는
 Versatile 다국면성을 지닌

 Enabling 가능성을 진작시키는
 Respectable 존중심을 느끼게 하는
 Supportive 활동을 지원하는
 Accessible 접근이 용이한
 Legible 이해하기 명료한

주민을 위한 유니버설 환경디자인
제 13 장

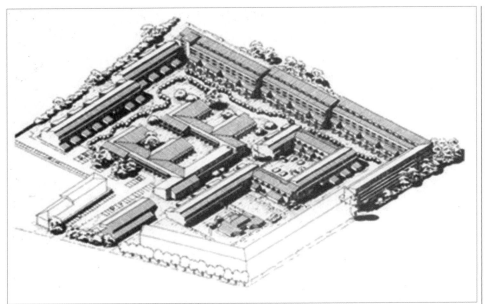

덴마크의 공동 주거단지 사례로서 다양한 범주의 사회계층들이 함께 거주할 수 있게 배려되었다. 외관상 거의 동질적인 평범한 단지로 보이나 실제 그 안에 다양한 요구를 차별적이며 이질적으로 보이지 않게 자연스럽게 수용하고 있다. 가장자리는 뒤로 갈수록 건물의 층 수가 높아지고 안쪽에는 노인 시설주거가 놓여있어 노인이 지역사회 보호를 받고 있는 실제적 심리적 효과를 지니고 있다. 노인주거와 인접한 곳에 시각적 개방적으로 어린이 놀이시설, 보육공간과 연계시켜 직간접적 사회적 교류 기회를 증진시키고 있고, 장애인 등 노약자도 불편 없이 다닐 수 있게 모든 도로가 접근성, 안전성이 높게 계획되었다.

 Usable 사용하기 쉬운

 Normalizing 차별화가 아닌 정상화를 도모하는

 Inclusive 다양성을 포용하는

 Versatile 다국면성을 지닌

 Enabling 가능성을 진작시키는

 Respectable 존중심을 느끼게 하는

 Supportive 활동을 지원하는

 Accessible 접근이 용이한

 Legible 이해하기 명료한

주민들 중 노인, 어린이 등 노약자들을 보호하고 이들을 배려한 계획 외에도 장애인들과 치매환자들도 생활하는데 무리가 없도록 특별히 건축적으로 배려된 주거 동도 전체 커뮤니티 구성상 스며들어 있게 되어있어, 함께 더불어 사는 주거문화가 일상화 되어 있다. 치매 노인주거의 공용 라운지에 앉아 바깥 조경과 지역 사회를 내다 보며 자신의 과거 기억을 지속시키며, 장애인의 주거공간에는 휠체어가 다닐 수 있는 공간적 크기와 배치, 휠체어에 앉아서 관리하고 쉽게 사용할 수 있는 상하구동 책상과 부엌작업대 그리고 바깥 전경을 쉽게 접하게 되어 고립감과 소외감을 경감시키고 지역사회 구성원으로 소속감과 자유로움을 동시에 느낄 수 있게 되어 있다. 주민들의 다양한 요구를 만족시키고 노약자 장애인들을 배려하여 사회문제를 경감시키는 포용의 디자인 사례이다.

여섯개의 주거동 건물과 하나의 주민커뮤니티센터로 구성되어 있는 단지로서 거주자들간의 교류를 도모할 수 있게 되어 있다.

Source: http://karinkaufman.net/yarrow-eco-village-co-housing/cc 의 그림을 재작성함

Usable
사용하기 쉬운

Normalizing
차별화가 아닌 정상화를 도모하는

Inclusive
다양성을 포용하는

Versatile
다국면성을 지닌

Enabling
가능성을 진작시키는

Respectable
존중심을 느끼게 하는

Supportive
활동을 지원하는

Accessible
접근이 용이한

Legible
이해하기 명료한

145

독일의 생태도시 '프라이버그'이다. 일명 태양열의 도시라고도 불린다. 도시 전체가 태양열을 적극 활용할 수 있도록 수동형, 적극형 태양열 사용방법을 실천하고 있다. 도시 내 교통은 전철과 자전거를 보편적인 수단으로 이용하며, 주거 단지 내 도로는 침투형 블록을 구성하고 빗물이 고이지 않고 쉽게 빠지도록 하며 어린아이들이 안전하게 놀 수 있는 길들을 확보하고 있다. 건물 지붕 아래는 태양열 집열판을 사용하고 에너지를 충당하며 건물간 잔디는 주민과 어린이들이 운동할 수 있는 공동 공간으로 이용된다. 사회구성원 모두의 삶의 질이 보다 높아지도록 접근성과 자연성, 사회성 그리고 태양열 이용으로 인한 경제성 등이 높아진 사례이다.

 Usable 사용하기 쉬운

 Normalizing 차별화가 아닌 정상화를 도모하는

 Inclusive 다양성을 포용하는

 Versatile 다국면성을 지닌

 Enabling 가능성을 진작시키는

 Respectable 존중심을 느끼게 하는

 Supportive 활동을 지원하는

 Accessible 접근이 용이한

 Legible 이해하기 명료한

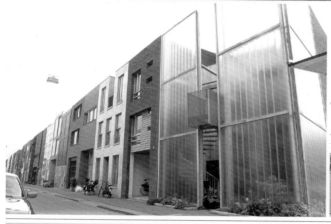

네덜란드의 신주거 지역 외관들이다. 좁지만 하나하나의 주택이 거주자들의 개성과 생활양식이 다른 만큼 상이하여 다양성이 존중되는 주거문화를 드러내고 있다. 이러한 계획은 도시 공간을 역동적으로 만들며 길을 찾는 인지력을 높이고 주민과 거주자의 삶의 정체성을 높인다. 저소득 임대주택의 유니트 간 작은 세대별 개인정원은 거주인의 프라이버시를 높이고 사회적 교류와 정서성 함양을 위해 즐길 수 있는 삶의 기회를 제공한다.

 Usable 사용하기 쉬운

 Normalizing 차별화가 아닌 정상화를 도모하는

 Inclusive 다양성을 포용하는

 Versatile 다국면성을 지닌

 Enabling 가능성을 진작시키는

 Respectable 존중심을 느끼게 하는

 Supportive 활동을 지원하는

 Accessible 접근이 용이한

 Legible 이해하기 명료한

147

Universal design
environment

제 14 장 도시인을 위한 유니버설 환경디자인

지난 반세기 동안 우리 사회는 큰 변화의 물결 속에서 숱한 도전과 시련을 겪었다. 1948년 당시 141만인이 살던 서울시는 이제 1,400만 이상이 사는 거대도시로 바뀌었다. 산업화와 경제적 성장으로 인한 도시화는 불합리성과 저효율의 문제를 누적시켜 왔고, 소득 및 교육 수준 향상에 따라 생활의 질에 대한 요구가 다양해지고 특히 환경보존 및 지속 가능한 개발이 범지구적 과제로 등장함에 따라 문제와 문제 해결에 대한 열망이 동시에 증대하고 있다.

지금까지 우리 사회에서 주류를 이루어 왔던 성장위주의 도시개발정책은 물리적 환경의 건설을 상대적으로 중시한 나머지 인문 사회 자연환경에 대해 큰 관심을 갖지 못함으로써 점점 복잡해져 가는 현대 도시 문제에 적절히 대처하지 못하게 되어 있다. 이로 인해 우리 주변에는 문화적 독자성을 상실한 무국적도시가 보편적 형태로 존재하게 되어 모든 도시가 유사한 건축양식과 거리의 모습을 띄게 됨에 따라 지역적 특성과 고유한 매력을 찾아볼 수 없게 되었다.

이러한 독자성의 상실과 획일성의 만연은 시민과 지역주민들의 일체감과 공동체 의식의 형성을 어렵게 할 뿐만 아니라 국제화, 개방화 시대에 도시의 경쟁력을 약화시키고 있다. 뿐만 아니라 환경 오염과 교통체증으로 현대 생활의 스트레스를 초래하고 지구 생태계에 순환될 수 없는 폐기물을 안고 있는 무분별한 도시가 무미건조하게 우리의 일상적 생활환경으로 존재하게 되었다. 이러한 특성은 도시인의 삶의 질을 성취할 수 없게 만들 뿐 아니라 미래 인류의 생존 자체에 위협을 주고 있다. 이제 우리 사회는 과거의 능률과 효과만을 강조하던 시대에서 분배와 인간존엄을 강조하는 시대로 점차 변화되어가고 있으며 사회 각 분야에서 참여의식과 자율의식 바람이 불고 있다.

이러한 흐름은 도시의 정체성 있는 개발과 디자인의 기회를 증진시키고 있으며 동시에 신중한 도시계획을 요구하고 있다.
즉, 도시인으로서의 복지란 시민의 긍지를 느낄 수 있는 삶의 질을 누리고 있는 상태로서, 이러한 관점에서 제기될 수 있는 질문들을 열거해 보면 다음과 같다.

- 도시 환경이 시민의 건강을 유지하게 되어 있는가.
- 다양한 도시 구성원들이 차별 없이 도시공간을 다닐 수 있는가
- 내가 사는 도시에서 자부심이 느껴지도록 그 고유특성이 있는가.
- 하고자 하는 일에 몰두할 수 있도록 교통 인프라가 잘 되어 있는가.
- 도시 내에 다양한 기능의 공공영역이 잘 계획되어 있는가.
- 도시가 문화성을 지니고 시민들의 삶의 격을 느끼게 해주는가.

이제 앞으로 우리 나라 도시가 국민의 복지를 증진시키기 위해 고려해야 할 국면은

첫째, 기능통합 토지이용 개념으로 전환해 거대도시보다는 자족성을 갖춘 더불어 사는 삶이 육성될 수 있는 다양한 기능들이 어우러지게 하여 다양한 삶의 선택 범위를 제공할 필요가 있다. 이 기능통합 토지이용 개념은 시민들이 필요로 하는 기능을 제자리에 있게 하고 도보와 자전거 또는 대중 교통 수단으로 쉽게 접근할 수 있는 일상 생활권 범위 내에서 생산과 여가 활동이 이루어지도록 해주며 환경문제 개설은 물론 이동에 소모되었던 시간과 비용을 시민들에게 되돌려 줌으로써 자기계발과 자아승화를 위한 기회를 제공하고 공동체 의식을 함양시킴으로써 복지 사회로 성숙하는 토대가 된다.

둘째, 도시의 정체성과 쾌적성이 회복되게 해야 된다. 어디를 가도 비슷비슷한 도시는 자신의 색을 상실한 회색도시가 되어버려 애착감과 소속감과 자긍심을 제공하지 못하는 도시 그래서 스트레스를 유발하는 오늘의 도시를 만들어 내었다. 이제 삶의 문화가 진득이 녹아 있고 정체성과 장소성이 살아 있는 도시 환경이 될 수 있도록 그 창조의 사고 틀을 바꾸어야 한다.

셋째, 도시의 공공성을 강화시켜야 한다. 정태적인 환경보다는 그것을 이용하는 이용자의 요구에 대한 점검을 할 필요가 있으며 사회적 약자는 물론 모든 시민이 보호 받을 수 있는 즉 장애인, 노약자, 아동, 청소년, 여성 등 사회적 취약자에 대한 편의 시설과 복지 수준을 향상시켜야 한다.

넷째, 지속가능하고 친환경적인 도시가 되게 해야 된다. 그린벨트와 도시 내 녹지공간, 깨끗한 공기와 맑은 물이 주어져야 하고 도시는 단순히 잠만 자고 일만 하는 일터가 아니라 삶의 질을 추구하며 풍요롭게 살 수 있는 생태계를 회복시키는 장이 되어야 한다.

스웨덴, 네덜란드, 스페인의 거리에서 보여진 어린 자녀들과 애완용개와 함께 이동하고 있는 여자, 이동보조기구를 이용하는 노인, 자전거, 어린 자녀를 데리고 돌보면서 다녀야 하는 부모들의 전경, 이슬람계 여인의 개인적 종교의식도 이루어지고 있는 국제공항터미널, 어린이여행객들의 대기장면, 이모든 장면이 미래의 도시디자인이 배려해야 할 상황들과 그 가능성을 보여주고 생각하게 한다.

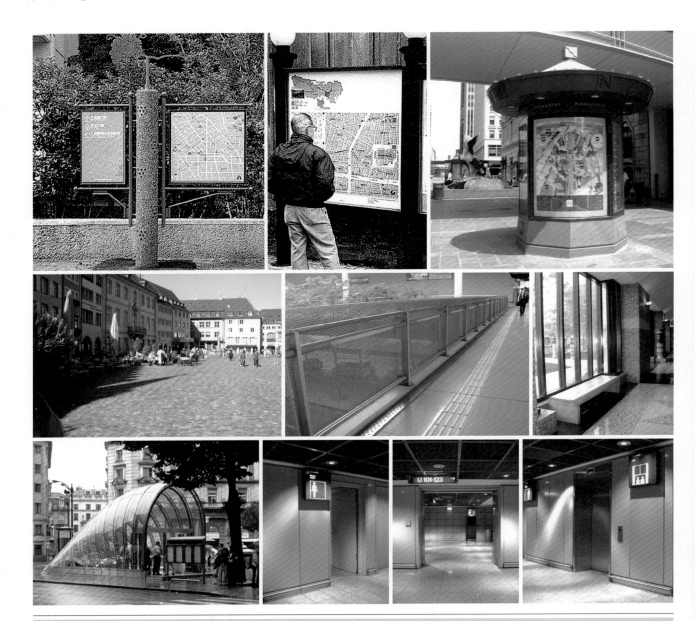

고령사회에 대응하여 노인을 포함한 도시구성원 모두 쉽게 스트레스 없이 보고 이해하고 도움을 받을 수 있는 사인물 디자인, 도시구성원 모두가 차별 없이 모이고 즐길 수 있는 공공 프라자, 시각장애인의 바닥표지가 일반도시디자인과 도시경관에 거스르지 않게 제공된 바닥디자인, 휠체어장애인과 어린이들도 쉽게 옥외전경을 내다볼 수 있도록 낮게 창문이 설치된 박물관 실내 등 모든 도시구성원이 차별을 느끼지 않고 자연스럽고 공정하게 계획된 도시환경들이다. 명도의 대비, 색의 차별성, 활자체, 픽토그램, 조명등이 길 찾기에 복합적으로 도움이 될 수 있도록 활용되고 있다.

 Usable 사용하기 쉬운

 Normalizing 차별화가 아닌 정상화를 도모하는

 Inclusive 다양성을 포용하는

 Versatile 다국면성을 지닌

 Enabling 가능성을 진작시키는

 Respectable 존중심을 느끼게 하는

 Supportive 활동을 지원하는

 Accessible 접근이 용이한

 Legible 이해하기 명료한

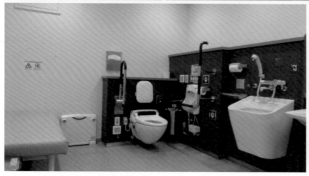

일본 동경의 하네다공항이다. 다양한 보행능력과 짐을 가진 여행자들이 안전하고 수월하게 다닐 수 있도록 장애물 없이 연속적인 평평한 바닥면으로 설계되어있다. 또한 모든 상가는 언어가 달라도 쉽게 인지할 수 있는 그래픽과 실물전시로 음식을 주문하기 편안하게 되어있으며, 상가의 길안내 사인도 단순하게 정리되어 상가의 이미지에 조화되고 있다. 한편, 일반화장실도 남녀구분이 쉬운 색채, 문턱 없이 평평한 바닥, 명확한 사인, 쉽게 사용하게 되어 있는 문 등 장애인까지 포함한 사용자들의 폭을 넓히도록 디자인되어 있고, 기존의 장애인 화장실은 더욱 심각한 증상의 장애인과 환자를 지원하는 다목적 화장실로 변하고 있다. 이 일본의 공항은 단지 무장애공간으로서 뿐 아니라 조형적으로도 아름답고 문화적인 감성도 지니고 있도록 디자인되었다.

 Usable 사용하기 쉬운

 Normalizing 차별화가 아닌 정상화를 도모하는

 Inclusive 다양성을 포용하는

Versatile 다국면성을 지닌

 Enabling 가능성을 진작시키는

 Respectable 존중심을 느끼게 하는

 Supportive 활동을 지원하는

 Accessible 접근이 용이한

 Legible 이해하기 명료한

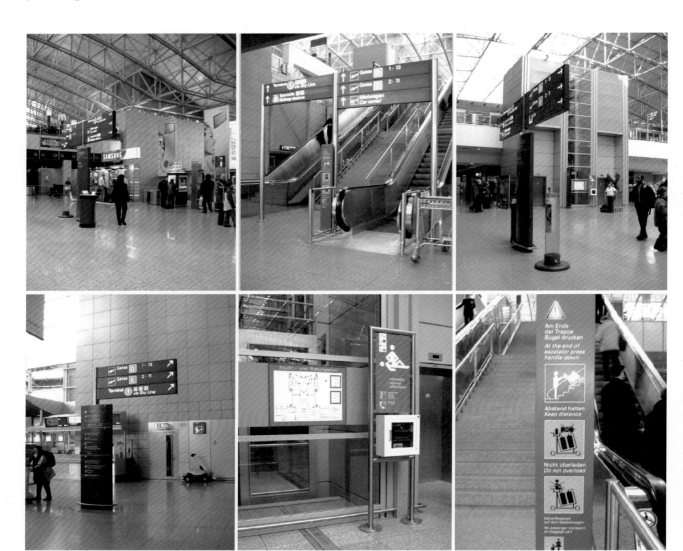

독일의 프랑크푸르트 국제공항 터미널 내부 전경이다. 공간의 규모가 크고 다양한 문화적 배경을 지닌 통행 객들이 서로 섞이는 복잡한 상황에서도 아주 간단하게 그러나 명료하게 길 안내를 하고 있는 각종 사인물 디자인이다. 그림언어 픽토그램과 화살표는 이제 민족 공통어로서 그 역할이 더욱 기대된다. 응급 상황 시 눈에 잘 띄게 또 사용 가능하게 안내설명하고 있는 사인물도 눈에 거슬리지 않으면서도 쉽게 접근하게 놓여져 있다. 이 같은 변화는 종래 보이는 시각적 자극이 많았던 공항을 복잡성에 대응한 단순성으로 보다 다양한 이용객을 보이고 또 보이지 않는 자극들이 많은 도시에서 잘 적응하도록 포용해 준다.

이 같은 그림언어는 점점 국제화 되어가는 세계에서 특히 언어와 문화가 다른 수많은 국적의 통행객들이 보다 스트레스가 적게 길 찾기를 하게 하는 역할을 하며 세계화 현상 속에 새로운 공통언어로서의 가치를 높여가고 있다.

 Usable 사용하기 쉬운
 Normalizing 차별화가 아닌 정상화를 도모하는
 Inclusive 다양성을 포용하는
 Versatile 다국면성을 지닌

 Enabling 가능성을 진작시키는
 Respectable 존중심을 느끼게 하는
 Supportive 활동을 지원하는
 Accessible 접근이 용이한
 Legible 이해하기 명료한

미국, 캐나다, 호주의 도시거리이다. 세 명의 자녀를 데리고 이동하는 엄마, 어린 자녀와 함께 2인용자전거를 타고 다니는 엄마, 자전거로 다니는 노인들, 짐을 끌고 이동하는 남성, 걷고 뛰고 자전거 타고도 달릴 수 있는 다리, 노인과 어린 손자들과 함께 이동하는 가족들, 쇼핑가게 이동보조기를 끌고 나온 노인 등 도시에는 문화적으로 이질적인 구성원들과 그들의 상황과 신체적 기능성도 모두가 구성원들이 함께 살므로 이들 모두가 공정하게 혜택 받을 수 있는 도시공간으로 계획되게 해야 된다.

 Usable 사용하기 쉬운
 Normalizing 차별화가 아닌 정상화를 도모하는
 Inclusive 다양성을 포용하는
 Versatile 다국면성을 지닌

 Enabling 가능성을 진작시키는
 Respectable 존중심을 느끼게 하는
 Supportive 활동을 지원하는
 Accessible 접근이 용이한
 Legible 이해하기 명료한

건강미가 넘치는 호주의 해변가 거리, 잠깐 머물고 스쳐가는 도시가족에게 어린이들이 흥미롭게 놀 수 있는 시설이 설치된 도시의 한 코너, 넓은 공공 공원에서 싱그러운 자연의 냄새를 맡으며 운동을 하고 있는 가족, 롤러스케이트로 묘기와 에너지를 시험하는 청소년들을 배려한 도시 내 공공영역, 지역 주민도 이용 가능한 학교의 운동시설 등 도시 곳곳에는 시민들이 쉽게 접근하여 그들의 건강을 관리하고 즐길 수 있는 배려가 되어야 하고 이를 통해 도시 전체가 건강하게 성장하도록 해야 한다.

 Usable
사용하기 쉬운

 Normalizing
차별화가 아닌 정상화를 도모하는

 Inclusive
다양성을 포용하는

 Versatile
다국면성을 지닌

 Enabling
가능성을 진작시키는

 Respectable
존중심을 느끼게 하는

 Supportive
활동을 지원하는

 Accessible
접근이 용이한

 Legible
이해하기 명료한

미국 미네소타의 상징인 체리와 스푼 조각물이 있는 공원전경, 도심 건물 앞의 조각물, 복잡한 도심지 한 복판에 자연으로 둘러져 조용하게 쉬고 만나고 다양한 활동을 할 수 있게 늘 열려 있는 공원, 고풍스런 건물 텍스츄어와 자연 그리고 예술품이 함께 있는 도시전경은 미국 미네소타의 도시거리 장면이다.

짐과 휠체어, 이동보조기구로도 안전하고 편하게 내려올 수 있도록 자연스럽게 형성된 경사로가 있는 박물관 앞마당도로, 동물조각예술과 분수가 함께 하고 있는 공공도로 전경은 호주의 거리이다. 이러한 건강과 감성의 기회를 요구하는 것을 현대시민들의 권리이기도 하다.

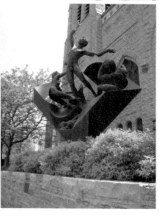

 Usable 사용하기 쉬운

 Normalizing 차별화가 아닌 정상화를 도모하는

 Inclusive 다양성을 포용하는

 Versatile 다국면성을 지닌

 Enabling 가능성을 진작시키는

 Respectable 존중심을 느끼게 하는

 Supportive 활동을 지원하는

 Accessible 접근이 용이한

 Legible 이해하기 명료한

아라타 이소자키가 디자인한 박물관이 있는 스페인 해변가 전경으로 이 박물관은 전면만 보여지도록 한 것이 아니고 측면과 후면의 전경까지도 보는 이의 각도에 따라 즐길 수 있게 계획되었다. 시드니의 오페라 하우스를 항공기에서 내려다 본 전경과 주변 산책로에서 본 전경이다. 각도에 따라 다르고 신비하게 보여지는 이 건물은 도시인의 자부심이자 누구에게나 즐길 수 있는 자유를 제공한다. 미국 미네소타의 박물관과 호주 시드니 박물관 옥외전경으로 도시인이 자유롭게 즐길 수 있는 공공영역으로 개방 계획되었다. 이러한 사례들은 도시의 가치를 향상시킴은 물론 도시인 누구나 접근이 쉽고 자연스럽게 즐기게 하여 보다 용이하게 도시구성원과 관광객에게 시각적 접근, 실제적 접근이 가능하게 한다.

 Usable 사용하기 쉬운
 Normalizing 차별화가 아닌 정상화를 도모하는
 Inclusive 다양성을 포용하는
 Versatile 다국면성을 지닌

 Enabling 가능성을 진작시키는
 Respectable 존중심을 느끼게 하는
 Supportive 활동을 지원하는
 Accessible 접근이 용이한
 Legible 이해하기 명료한

지역의 경제적 문화적 가치를 높이는 건축물은 도시인 모두에게 자부심을 준다. 스페인 빌바오의 구겐하임 박물관은 어디서든지 보이는 랜드마크적 상징성이 크며 도시민이면 남녀노소 누구나 그 형상을 즐길 수 있고 어디에서든 접근 가능하게 되어 있다. 도시의 경관을 증진 시키며 마치 조각예술품처럼 보는 이의 마음을 유연하게 만들어 준다. 20세기 기하학적 건축물보다는 훨씬 부드럽게 도시인의 감성을 순화하고 담아 안아준다. 도시의 문화예술성은 오늘날 모든 도시구성원들이 주장할 수 있는 삶의 질 향상요건이 되었다.

 Usable 사용하기 쉬운
 Normalizing 차별화가 아닌 정상화를 도모하는
 Inclusive 다양성을 포용하는
 Versatile 다국면성을 지닌

 Enabling 가능성을 진작시키는
 Respectable 존중심을 느끼게 하는
 Supportive 활동을 지원하는
 Accessible 접근이 용이한
 Legible 이해하기 명료한

스페인 빌바오 구겐하임 박물관 내부전경이다. 관람객들은 이동경로를 강요 받지 않고 자유롭게 공간을 항해할 수 있으며 움직이는 각도에 따라 보는 각도에 따라 전혀 다른 공간들을 경험할 수 있다. 장애인도 함께 무리 없이 다닐 수 있게 배려되어 있으며 장면하나하나가 서로 다른 스토리를 전개하고 있다. 스페인의 카톨릭성당 전통문화를 현대적 시각언어로 창조하여 거대한 공간의 숲과 미세한 인간간의 관계도 느껴진다. 시각적 경험의 다양성 등도 20세기 정형화된 건축공간에서 느낄 수 없는 이 시대의 자유를 느끼게 한다.

 Usable 사용하기 쉬운

 Normalizing 차별화가 아닌 정상화를 도모하는

 Inclusive 다양성을 포용하는

 Versatile 다국면성을 지닌

 Enabling 가능성을 진작시키는

 Respectable 존중심을 느끼게 하는

 Supportive 활동을 지원하는

 Accessible 접근이 용이한

 Legible 이해하기 명료한

스웨덴의 신도시 계획지역 전경으로 물을 정화시키고 쓰레기를 이용 에너지화 시키며 도시인들이 즐길 수 있는 공공영역을 잘 정비하여 제공하고 있는 사례들이다. 생태계를 복원시키고 또 유지시켜 시민들에게 보다 건강과 정서성을 증진시키며 개개인이 삶의 질을 누릴 수 있는 기회를 향상시키고 있다. 생태성은 도시인 누구나 혜택을 볼 수 있는 국면으로 미래도시에서 꼭 지켜야 하는 필수적 특성이기도 하다. 이러한 계획은 도시민 모두의 복지를 배려하는 마음이 없으면 불가능한 포용의 디자인이다.

 Usable 사용하기 쉬운
 Normalizing 차별화가 아닌 정상화를 도모하는
 Inclusive 다양성을 포용하는
 Versatile 다국면성을 지닌

 Enabling 가능성을 진작시키는
 Respectable 존중심을 느끼게 하는
 Supportive 활동을 지원하는
 Accessible 접근이 용이한
 Legible 이해하기 명료한

159

제 3 부
유니버설 제품디자인 사례

유니버설디자인 패러다임은 우리가 사용하고 있는 거의 모든 규모와 유형의 다양한 제품에서 나타나고 있으며 시각적으로 보여지는 것보다 훨씬 복합적인 미묘한 지식과 철학과 지혜로 얽혀 있을 수 있다.

제 3 부에서는 사용자 상황과 목표를 기준으로 어린이 성장을 도모하는 제품, 작업활동을 고무시키는 제품, 주거생활을 향상시키는 제품, 노화를 배려하는 제품, 장애를 완화시키는 제품, 일상생활을 편리하게 하는 제품, 이동을 장려하는 제품 등으로 구분하여 각 분야별 세계적 성공 디자인 사례를 소개하고 설명하여 제 1부에서 언급한 유니버설 디자인 원리를 이해하는데 도움이 되게 구성하였다. 유니버설디자인이 진정 사용자를 배려한 디자인으로서 소비자의 만족도를 이끌어 시장 경제에서 성공할 수 있다는 믿음을 가질 수 있도록, 이 접근으로 성공한 글로벌 기업들의 사례를 선정하여 가치부가형 디자인 패러다임임을 느낄 수 있게 하였다.

이 때 동일제품이나 유사한 제품류, 혹은 동일회사 제품 등은 적절히 집약화시켜 소개하고 이에 관한 간략한 설명과 더불어 특히 두드러지게 느껴지는 유니버설디자인 원리를 표시하였다. 제품은 환경보다는 훨씬 단순한 단일물품이어서 쉬울 것 같지만 여전히 이해하기에 어려울 수 있다. 제품에 대한 자세한 정보, 제품디자인에 내재해 있는 철학과 의도 등이 제대로 전달되지 않을 경우 이 해당 원리 표시에 무리가 있으나 필자의 관점과 해석에 의해 일단 토의를 하게 하는데 유용하도록 표시한 것임을 밝혀둔다. 각 면의 제품들의 명칭과 업체를 밝혔으며 웹사이트가 있을 경우 웹 주소도 첨부하여 독자들이 개별 제품에 대한 정보를 더 상세히 찾아볼 수 있는 안내가 되게 하였다.

Universal design
product

제 15 장 어린이 성장을 지원하는 유니버설 제품 디자인

본 장에서는 어린이의 건전한 성장을 돕는 일상 생활주변의 주요 제품들을 설명하되, 여기서는 영유아를 위한 아동용 식기구류, 욕실위생용품, 침실 가구, 식당 가구, 놀이감 및 양육에 필요한 아이의 카시트, 유모차와 더불어 취학 아동을 위한 침실 및 학습 놀이용 가구, 십대 청소년을 위한 복합적 가구들을 포함하고 있다.

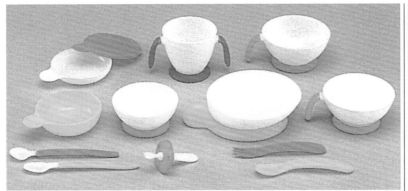

영유아들은 끊임없이 발달하는 존재로서 그 과정이 불안정하며 양육하는 부모들의 보호와 도움을 필요로 한다. 이러한 아이들에게 자립심과 도전의식, 행복감을 심어주고, 부모에게는 양육이 더욱 쉽고 보람있게 해주는 일상적 어린이 식기류이다. 안전하고 위생적으로 처리되었으며, 유지관리가 쉽고 식기 아래 고무재질처리 받침은 실수를 경감시키고 무엇보다 어린이들에게 친근하게 디자인되어 있다.

Babylabel, Combi
www.combi.co.lp

 Usable 사용하기 쉬운

 Normalizing 차별화가 아닌 정상화를 도모하는

 Inclusive 다양성을 포용하는

 Versatile 다국면성을 지닌

 Enabling 가능성을 진작시키는

 Respectable 존중심을 느끼게 하는

 Supportive 활동을 지원하는

 Accessible 접근이 용이한

 Legible 이해하기 명료한

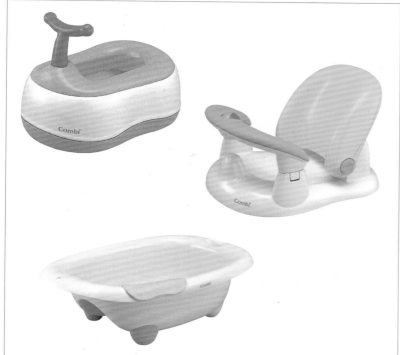

어린이에게 안전감과 부드러운 감성을 느끼게 하는 욕실 용품이다. 자동차와 같이 핸들을 잡고 사용할 수 있는 변기, 의자식 앉는 느낌을 주는 부분들, 쓰지 않을 때는 뚜껑을 교체하여 밟고 올라가는 스탭으로 사용할 수도 있다. 유지관리가 쉽고, 색이 강하지 않고, 모서리가 둥글며, 다목적으로 그 기능이 쓰임새가 있다.

Babylabel, Combi
www.combi.co.lp

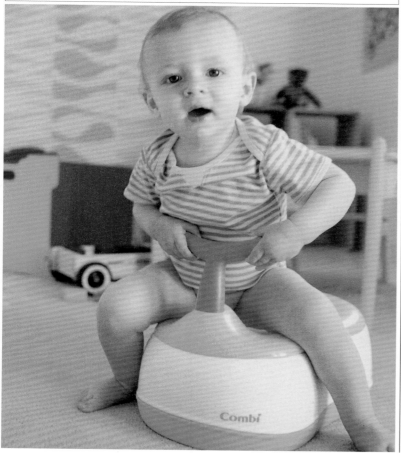

 Usable
사용하기 쉬운

 Normalizing
차별화가 아닌 정상화를 도모하는

 Inclusive
다양성을 포용하는

 Versatile
다국면성을 지닌

 Enabling
가능성을 진작시키는

 Respectable
존중심을 느끼게 하는

 Supportive
활동을 지원하는

 Accessible
접근이 용이한

 Legible
이해하기 명료한

165

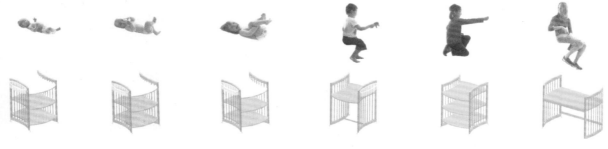

어린이가 침대 위에서 하는 행위들을 모두 수용함은 물론 성장에 따라 달라지는 요구들도 모두 수용하여 아동 발달 단계가 변하더라도 새로 구입할 필요가 없이 변용사용원칙이 적용된 유아용 침대이다.

모든 부분이 조립식으로 되어 있어 높이 조절이 가능하고 또 중간에 큰 판을 끼워 넣음으로써 기저귀 갈 책상이나 컴퓨터 작업대를 만들 수도 있게 되어있다. 다리아래 달린 바퀴는 이 가구를 더욱 유동적이고 융통성 있게 사용하게 한다.

STOKKE / www.stokke.com

 Usable 사용하기 쉬운

 Normalizing 차별화가 아닌 정상화를 도모하는

 Inclusive 다양성을 포용하는

 Versatile 다국면성을 지닌

 Enabling 가능성을 진작시키는

 Respectable 존중심을 느끼게 하는

 Supportive 활동을 지원하는

 Accessible 접근이 용이한

 Legible 이해하기 명료한

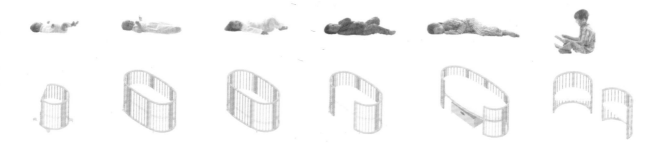

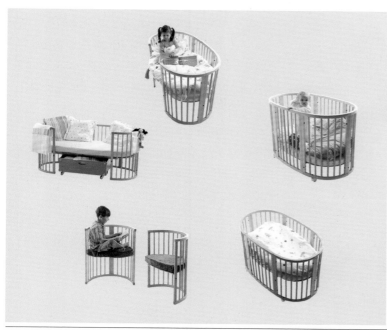

유아의 경우 안전하게 일정 높이가 필요하나 내려올 때 쉽도록 한 옆이 열리게 되어있다. 2개로 나누어 의자로 쓸 수 있으며 어린 아이의 연령에 따라 침대면의 높이가 조절 가능하다. 또한 애완용 동물도 키울 수 있도록 감안 하였다. 긴 쇼파로 전환시 아래에는 수납장도 밀어 넣을 수도 있다.

Sleepi Crib & Care, STOKKE / www.stokke.com

 Usable
사용하기 쉬운

 Normalizing
차별화가 아닌 정상화를 도모하는

 Inclusive
다양성을 포용하는

 Versatile
다국면성을 지닌

 Enabling
가능성을 진작시키는

 Respectable
존중심을 느끼게 하는

 Supportive
활동을 지원하는

 Accessible
접근이 용이한

 Legible
이해하기 명료한

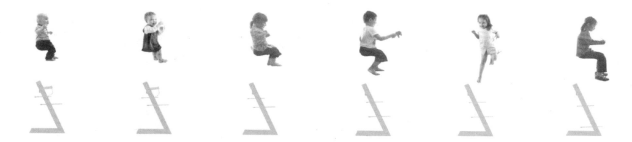

유아기 아동의 하이체어로 사용될 수도 있으며 높은 곳에 위치한 물건을 꺼낼 때 쓸 수 있는 계단형 사다리로도 쓸 수 있다. 어린이를 안전하게 잡아주며 어린이가 커 갈 수록 다양하게 모험적으로 활동할 수 있는 가능성을 탐색하여 이러한 요구도 포용하도록 디자인되어 있다.

이 같은 제품은 어린이가 보다 자립적으로 가족이라는 사회 구성원들간에 커뮤니케이션을 통해 자신의 정체성을 길러내는 과정에 도움을 준다.

이 계단의 하이체어는 여러 단계별 이동이 가능하게 하였고 안전한 구조 형태로 아동, 부모 모두에게 신뢰성감을 느끼게 한다.

STOKKE
www.stokke.com

 Usable 사용하기 쉬운
 Normalizing 차별화가 아닌 정상화를 도모하는
 Inclusive 다양성을 포용하는
 Versatile 다국면성을 지닌

 Enabling 가능성을 진작시키는
 Respectable 존중심을 느끼게 하는
 Supportive 활동을 지원하는
 Accessible 접근이 용이한
 Legible 이해하기 명료한

몇 개의 모듈피스들을 가지고 휘어진 판의 긴 개구부가 레일 역할을 하며 둥근 목재가 자유롭게 이동하고 원하는 곳에서 피어서 고정시킬 수 있게 되어있다. 다양한 구성을 만들 수 있으며 특히 어린이용 하이체어로 사용할 수 있다. 별도 하이체어를 사지 않고 필요 시 하이체어를 만들어 사용할 수도 있고, 어린이가 다 자라서 필요 없게 되면 책꽂이, 휴식용 의자, 선반 등등 그 활용이 자유롭다.

CRIVAL

www.crival.net

Usable
사용하기 쉬운

Normalizing
차별화가 아닌 정상화를 도모하는

Inclusive
다양성을 포용하는

Versatile
다국면성을 지닌

Enabling
가능성을 진작시키는

Respectable
존중심을 느끼게 하는

Supportive
활동을 지원하는

Accessible
접근이 용이한

Legible
이해하기 명료한

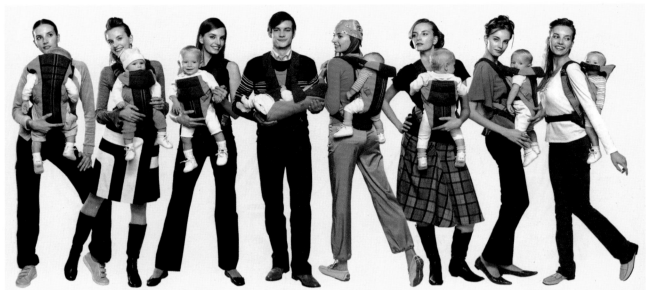

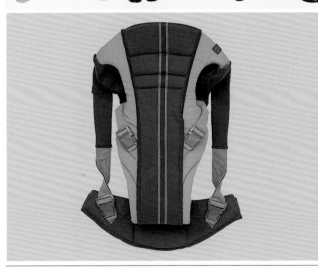

아기띠는 아이를 신체적으로 잘 받쳐 주고 아이를 양육하는 이에게는 부담을 덜면서도 자유로움을 허용하게 하며 사람에 따라 아이의 상황에 따라 여러가지 방법으로 달리 사용할 수 있어야 한다. 또한 탈착이 편리하며 현대적인 패션감각에도 조화롭게 되어 아이 양육도 양육자의 개성과 감각에도 도움이 되게 되어있다.
하나의 디자인이 이같이 다양한 사용자와 상황을 만족시킬 수 있도록 배려된 유니버설디자인 사례이다.

NINNA NANNA, Combi / www.combi.co.lp

 Usable 사용하기 쉬운

 Normalizing 차별화가 아닌 정상화를 도모하는

 Inclusive 다양성을 포용하는

 Versatile 다국면성을 지닌

 Enabling 가능성을 진작시키는

 Respectable 존중심을 느끼게 하는

 Supportive 활동을 지원하는

 Accessible 접근이 용이한

 Legible 이해하기 명료한

사용이 쉽고 안전하며 방향을 바꾸어 놓을 수 있는 카시트는 아이 양육시 융통성을 허용한다. 꺼꾸로 방향으로 놓았을 때는 옆의 엄마와 마주보며 상호 작용할 수 있다. 이 카시트는 분리해서 유모차에 얹어 사용할 수 있다. 유모차도 같은 방향을 바라보며 손잡이를 밀고 갈 수도 있고 또 손잡이 방향을 바꾸어 아이를 부모가 쳐다보며 갈 수도 있다. 서로 보는 대면관계는 부모와 자녀간 교류를 더욱 증진시킨다. 카시트가 빠르게 성장하는 어린이들의 변화를 수용하기 위해서 처음부터 크기가 배려되어 디자인됨으로써 아이가 커가도 무난히 오래도록 이용할 수 있게 되어있다.

Zeusturn, Combi
www.combi.co.lp

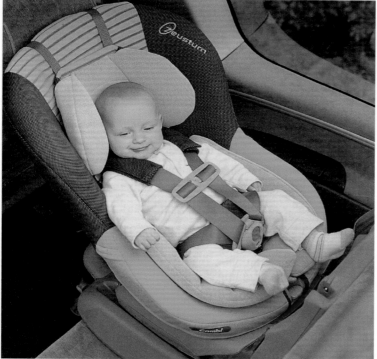

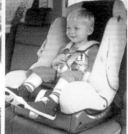
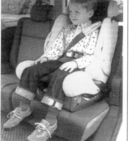

 Usable
사용하기 쉬운

 Normalizing
차별화가 아닌 정상화를 도모하는

 Inclusive
다양성을 포용하는

 Versatile
다국면성을 지닌

 Enabling
가능성을 진작시키는

 Respectable
존중심을 느끼게 하는

 Supportive
활동을 지원하는

 Accessible
접근이 용이한

 Legible
이해하기 명료한

171

후크 부분과 루프 부분이 한 면에 있는 프리 매직 테이프를 사용한 새로운 교육 블록으로, 종래의 쌓거나 끼우는 방식의 블록과 달리 붙여서 조립할 수 있는 새로운 블록이다.

소재는 밀도높은 스폰지로 하여 가볍고 안전하면서 튼튼하기 때문에 아동의 지식교육완구로서, 또는 노인의 재활 완구나 레크리에이션 용품으로 사용이 가능하다. 밟기만 해도, 손목을 움직이기만 해도 소리가 나도록 구성된 제품들은 음악치료의 효과도 높이고 있다. 다양한 색감과 부드러운 재질, 사용의 용이성은 사용자의 감성적 측면 또한 고려하고 있고, 안전하며 가볍고 무한한 조합의 가능성은 아동이 창의성을 증진시킬 수 있다.

Hajime, ATC
www.atc.co.jp

Usable
사용하기 쉬운

Normalizing
차별화가 아닌 정상화를 도모하는

Inclusive
다양성을 포용하는

Versatile
다국면성을 지닌

Enabling
가능성을 진작시키는

Respectable
존중심을 느끼게 하는

Supportive
활동을 지원하는

Accessible
접근이 용이한

Legible
이해하기 명료한

한국의 아파트 실내공간 크기와 형태를 감안하여 좁은 자녀방에서 입체적인 공간활용을 할 수 있도록 디자인된 한국문화적 유니버설 시스템 가구이다. 다량의 아동물품도 수용할 수 있는 하단의 인출형 침대위의 책상과 책꽂이, 침대 아래 수납장과 인출형 보조 책상 등 꽉 짜여진 느낌이 있으나 그렇지 않은 경우 작은 공간에서 수용되지 않거나 혼잡하게 될 상황에 비해 다양한 가구들과 생활재를 질서있고 포용력있게 수용하고 있다.

DOB(Desk on the Bed)
Hanssem
www.hanssem.com

 Usable 사용하기 쉬운

 Normalizing 차별화가 아닌 정상화를 도모하는

 Inclusive 다양성을 포용하는

 Versatile 다국면성을 지닌

 Enabling 가능성을 진작시키는

 Respectable 존중심을 느끼게 하는

 Supportive 활동을 지원하는

 Accessible 접근이 용이한

 Legible 이해하기 명료한

173

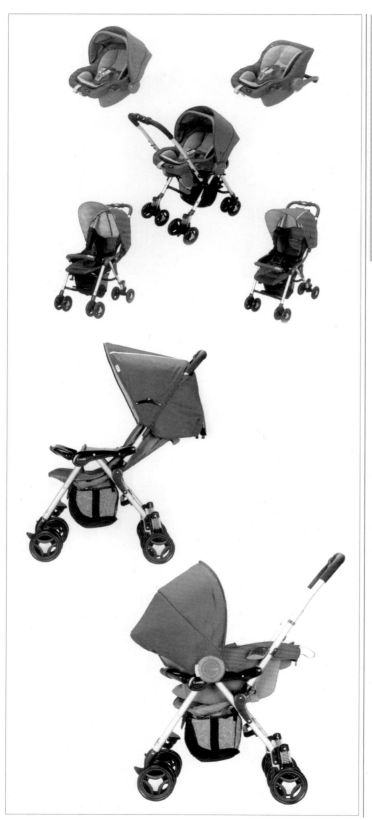

하나의 유모차를 여러 용도로 또 여러 상황에 따라 융통성 있게 사용할 수 있게 되어있다. 시트, 캐노피가 있는 시트, 유모차의 시트 등 다기능으로 사용될 수 있다. 양방향 손잡이는 아이에게 보는 방향의 가능성을 shv리며 부모와의 대면 관계를 허용함으로써 보다 인간적인 교류를 증진 시킬 수 있게 되어있다. 바퀴 또한 다양한 길표면에서 쉽고 충격이 적으며 자유자재로 방향을 바꿀 수 있도록 배려되었다.

Combi
www.combi.co.lp

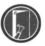 **U**sable
사용하기 쉬운

 Normalizing
차별화가 아닌 정상화를 도모하는

 Inclusive
다양성을 포용하는

 Versatile
다국면성을 지닌

 Enabling
가능성을 진작시키는

 Respectable
존중심을 느끼게 하는

 Supportive
활동을 지원하는

 Accessible
접근이 용이한

 Legible
이해하기 명료한

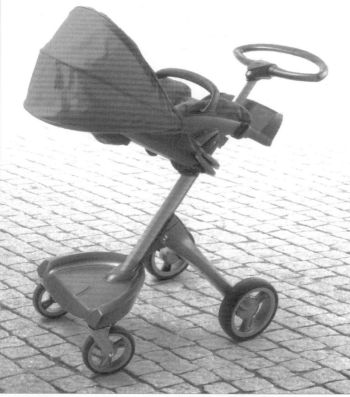

어린이가 침대 위에서 하는 행위들을 모두 수용함은 물론 성장에 따라 달라지는 요구들도 모두 수용하여 아동 발달 단계가 변하더라도 새로 구입할 필요가 없이 변용사용원칙이 적용된 유아용 침대이다.

모든 부분이 조립식으로 되어 있어 높이 조절이 가능하고 또 중간에 큰 판을 끼워 넣음으로써 기저귀 갈 책상이나 컴퓨터 작업대를 만들 수도 있게 되어있다. 다리아래 달린 바퀴는 이 가구를 더욱 유동적이고 융통성 있게 사용하게 한다.

STOKKE
www.stokke.com

Usable
사용하기 쉬운

Normalizing
차별화가 아닌 정상화를 도모하는

Inclusive
다양성을 포용하는

Versatile
다국면성을 지닌

Enabling
가능성을 진작시키는

Respectable
존중심을 느끼게 하는

Supportive
활동을 지원하는

Accessible
접근이 용이한

Legible
이해하기 명료한

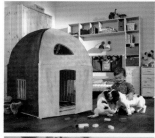
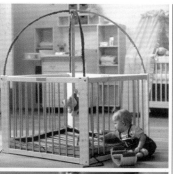
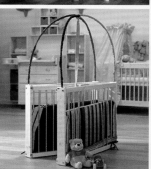

태어나서 만 4세 정도까지 사용할 수 있는 가구들이다. 색채와 안전성, 상상력에 대한 아이들의 요구를 반영한 플레이팬과 플레이 하우스이다. 플레이팬은 쉽게 접고 펼 수 있으며, 가드레일 위에 직물을 씌워 마치 마술처럼 문과 창문을 가진 플레이하우스로 변형도 될 수 있다.

안전하고 사용이 쉽고 유지관리하기 용이한 하이체어는 아동을 적절히 보호하고 양육을 즐겁게 해주는 데 도움이 된다. 또한 접어서 보관 할 수도 있어 공간을 덜 차지하게 할 수 있다.

Flexa
www.flexa.dk

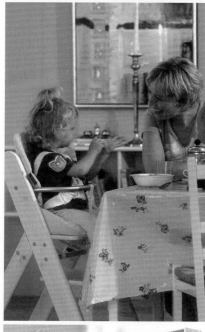

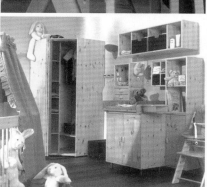

 Usable
사용하기 쉬운

 Normalizing
차별화가 아닌 정상화를 도모하는

 Inclusive
다양성을 포용하는

 Versatile
다국면성을 지닌

 Enabling
가능성을 진작시키는

 Respectable
존중심을 느끼게 하는

 Supportive
활동을 지원하는

 Accessible
접근이 용이한

 Legible
이해하기 명료한

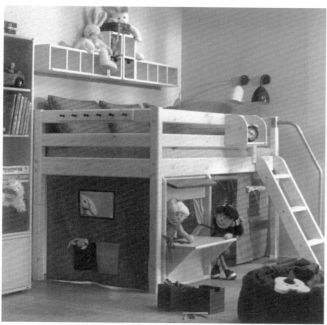

게임과 오락 이상의 다른 것을 찾기 시작하는 4-8세용 침대이다. 활동적인 남자 아이들에게는 안락한 은신처와 놀이터로, 공주 같은 꿈을 꾸는 여자 아이들에게는 연극무대나 상점으로 변형될 수 있다. DI 같은 가변의 가능성은 꿈을 갖고 늘 움직이며 탐색하는 아동들에게는 작은 공간이지만 도시환경에서 느끼는 것 이상의 영향을 미칠 수 있다. 성인 공간크기의 일반적 침실에서 아동의 스케일에 맞는 공간적 크기를 조절할 수 있는 기회도 제공한다.

Flexa
www.flexa.dk

 Usable
사용하기 쉬운

 Normalizing
차별화가 아닌 정상화를 도모하는

 Inclusive
다양성을 포용하는

 Versatile
다국면성을 지닌

 Enabling
가능성을 진작시키는

 Respectable
존중심을 느끼게 하는

 Supportive
활동을 지원하는

 Accessible
접근이 용이한

 Legible
이해하기 명료한

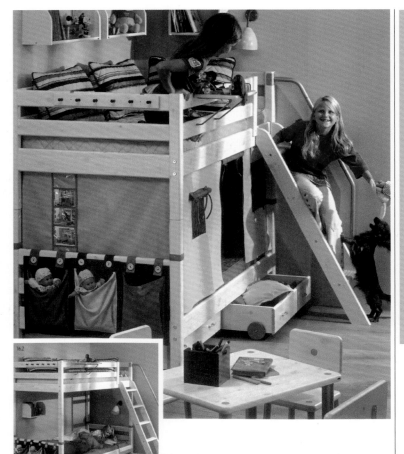

소녀를 위한 공간은 그들의 취향을 고려하여 매우 예쁘면서도 공간을 절약할 수 있도록 옷장 및 서랍장과 함께 책상, 침대가 함께 구성되어 있다. 소년을 위한 공간은 컴퓨터, 펜, 연필, 테이블 램프, 기타 필요한 것들을 위한 특별한 공간을 만들어내는 코너 책상과 책상을 멋지게 보이게 할 뿐 아니라 소품을 위한 더 많은 공간을 확보할 수 있게 해 주는 선반으로 구성되어 있다.

취학 연령으로 성장함에 따라 학습과 사회생활 경험을 증진시키고 환경을 통제하는 능력도 기를 수 있다.

Flexa
www.flexa.dk

 Usable
사용하기 쉬운

 Normalizing
차별화가 아닌 정상화를 도모하는

 Inclusive
다양성을 포용하는

 Versatile
다국면성을 지닌

 Enabling
가능성을 진작시키는

 Respectable
존중심을 느끼게 하는

 Supportive
활동을 지원하는

 Accessible
접근이 용이한

 Legible
이해하기 명료한

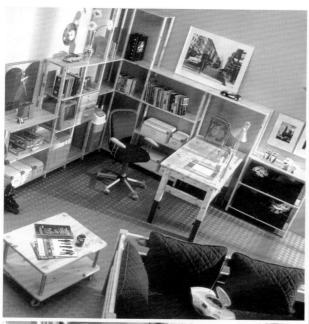

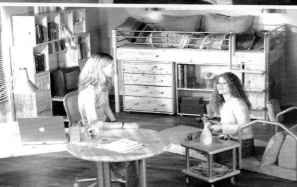

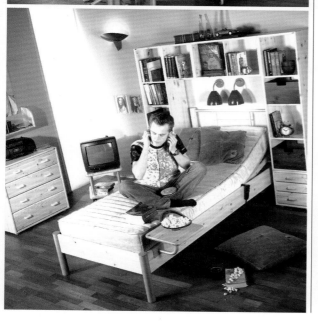

10대 청소년의 방에 적합한 실용적인 가구로 언제든지 원하는 대로 침대를 변형시킬 수가 있으며, 가구조립 시스템과 다양한 가구 및 액세서리를 이용하여 청소년들이 꿈꾸는 공간들을 자유롭게 구성할 수 있다.

취침과 놀이, 친구들과의 사교적 활동, 작업, 학습 등 다양한 생활행위를 복합적으로 그리고 또 역동적으로 수용할 수 있게 한다. 청소년 시기의 새로운 세계에 대한 호기심과 에너지와 변화에 대한 갈구 등을 주거공간의 가능성에서도 실험할 수 있게 해준다.

FLEXA TEEN, Flexa
www.flexa.dk

 Usable
사용하기 쉬운

 Normalizing
차별화가 아닌 정상화를 도모하는

 Inclusive
다양성을 포용하는

 Versatile
다국면성을 지닌

 Enabling
가능성을 진작시키는

 Respectable
존중심을 느끼게 하는

 Supportive
활동을 지원하는

 Accessible
접근이 용이한

 Legible
이해하기 명료한

Universal design
product

제 16 장 작업활동을 고무시키는 유니버설 제품 디자인

본 장에서는 일반 성인의 작업과 직무활동을 고무시키도록 제공되고 있는 주요 제품들을 설명하되, 여기서는 주택 내에서 일하거나 직장에서 일하거나 사용될 수 있는 제품들로서 학습, 작업용의자, 탁자세트, 수납시스템, 사무용 의자, 워크 스테이션 등을 포함하고 있다.

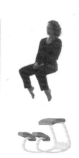

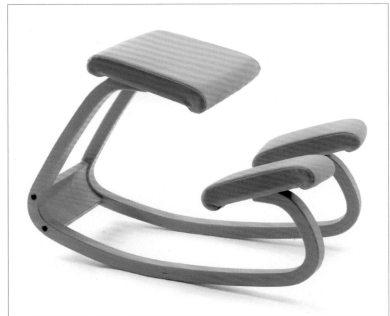

일상적으로 하게 되는 또 편해 질 수 있는 다양한 자세를 가능하게 하도록 디자인된 러킹 스툴이다. 키가 작은 어린이는 발을 얹어 앉을 수 있고 대부분의 성인들은 무릎을 기대 얹을 수 있다. 오랜 동안 한 자세로 앉을 때 운동을 하게 하는 기능도 있고 자유로운 작업과 대화시에도 유용하게 사용될 수 있다. 컴퓨터나 학습을 위해 사용하기 편한 의자이다.

VARIABLE, STOKKE
www.stokke.com

 Usable
사용하기 쉬운

 Normalizing
차별화가 아닌 정상화를 도모하는

 Inclusive
다양성을 포용하는

 Versatile
다국면성을 지닌

 Enabling
가능성을 진작시키는

 Respectable
존중심을 느끼게 하는

 Supportive
활동을 지원하는

 Accessible
접근이 용이한

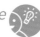 **Legible**
이해하기 명료한

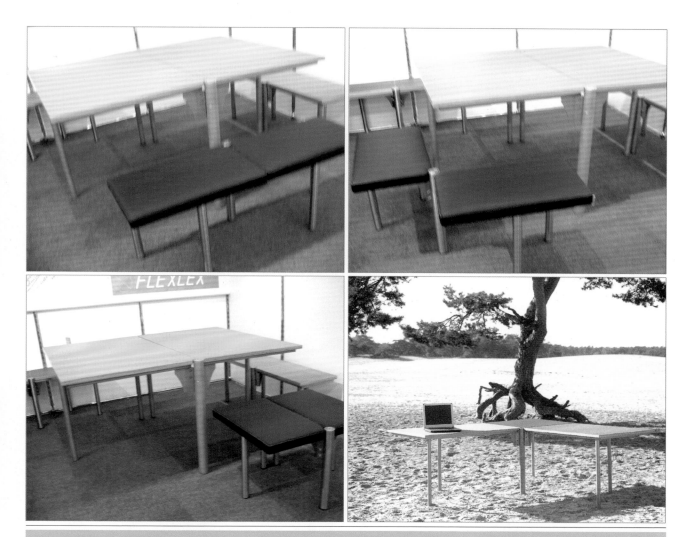

학습과 작업용 테이블의자 세트이다. 테이블 2개가 하나의 기둥다리에 연결되어 회전하게 되어 있어 긴 직사각 형태를 만들 수도 있고 또 각을 벌려 여러 각도의 형태로 사용할 수도 있다.

의자 또한 같은 방식으로 디자인되어 긴 벤치 또 90° 각도의 코너시트, 정사각 큰 의자 등으로 만들 수 있어 회의나 작업성격에 따라 다양한 변용의 가능성을 지니고 있다.

공간의 특성에 따라, 활동에 따라, 시간적 변화에 따라 다양하게 상황적 요구를 만족시켜 주는 유니버설 디자인 사례이다.

koln expo, German

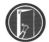 **Usable** 사용하기 쉬운 **Normalizing** 차별화가 아닌 정상화를 도모하는 **Inclusive** 다양성을 포용하는 **Versatile** 다국면성을 지닌

 Enabling 가능성을 진작시키는 **Respectable** 존중심을 느끼게 하는 **Supportive** 활동을 지원하는 **Accessible** 접근이 용이한 **Legible** 이해하기 명료한

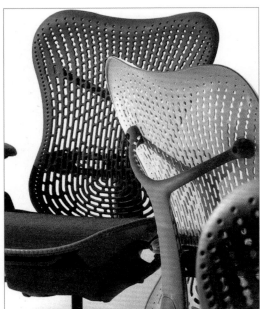
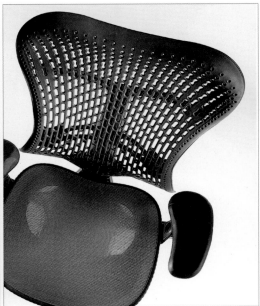
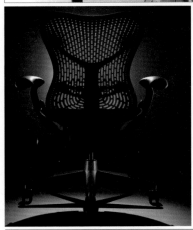
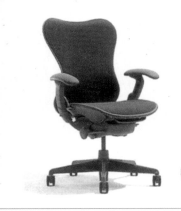
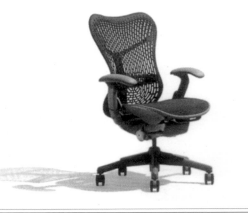

좌석과 TriFlex등판을 이용하고 신체 형상을 탄력성있게 지지하며 공기가 통하게 되어 있어 건강을 유지하게 해 준다. 직물 쿠션 대신 새로운 재료를 이용하여 이전과는 완전히 다른 방법으로 편안함을 제공한다.

사용자에게는 작동법을 최소한으로 요구하는 반면 높은 수준의 기능성을 제공한다. 뿐만 아니라 상하 움직임은 이용자의 발목과 무릎, 엉덩이 등의 핵심축을 고려하여 작동되며, 어떤 경우에도 균형잡힌 자세를 만들도록 지원해 준다. 이 의자는 세계인구 95%의 사람들의 체형을 맞춤 가구처럼 포용할 수 있다.

Mirra Chair, Herman Miller / www.hermanmiller.com

 Usable
사용하기 쉬운

 Normalizing
차별화가 아닌 정상화를 도모하는

 Inclusive
다양성을 포용하는

 Versatile
다국면성을 지닌

 Enabling
가능성을 진작시키는

 Respectable
존중심을 느끼게 하는

 Supportive
활동을 지원하는

 Accessible
접근이 용이한

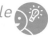 **L**egible
이해하기 명료한

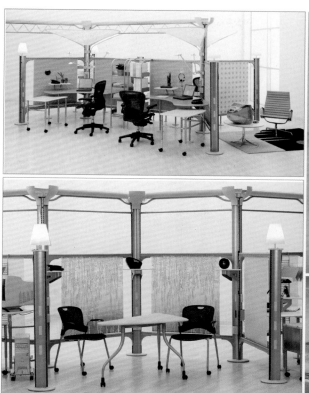
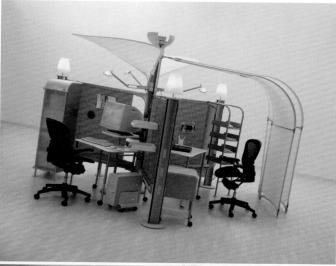
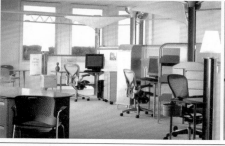

이 워크 스테이션은 조직내의 전문가들의 개성과 취향, 그들의 다양한 업무 스타일을 다재 다능하게 지원해 줌으로써 크고 작은 모든 유형의 작업 공간을 만들어준다. 120도로 이루어진 구조는 개방적으로 되어있어 사람들을 부담 없이 유인하며, 회사의 성장이나 기능변화, 작업의 효율성 요구에 따라 변경이 용이하다. 딱딱한 칸막이 대신에 밝고 아름다우며 경량감 있는 직물 스크린도 회사의 유연한 조직과 업무분위기를 고무시켜주고 창의력을 지원한다. 현대 사회의 유목문화 특성을 대변해주는 유니버설 디자인 사례이다.

Resolve System, Herman Miller, www.hermanmiller.com

 Usable 사용하기 쉬운
 Normalizing 차별화가 아닌 정상화를 도모하는
 Inclusive 다양성을 포용하는
 Versatile 다국면성을 지닌

 Enabling 가능성을 진작시키는
 Respectable 존중심을 느끼게 하는
Supportive 활동을 지원하는
 Accessible 접근이 용이한
 Legible 이해하기 명료한

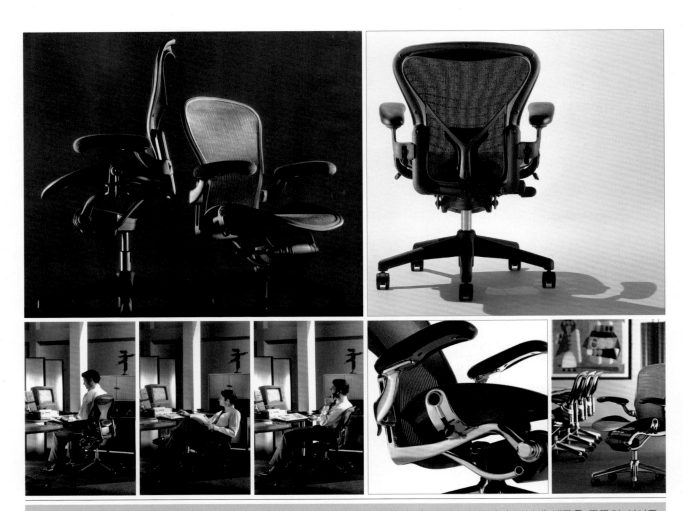

신소재 그물망인 Pellicle Suspension을 사용한 유일한 의자로서 의자의 시트 부분과 등받이 부분에 체중을 균등히 실어줌으로써 자세를 건강하게 유지하도록 해 줄 뿐만 아니라 다양한 신체 사이즈와 자세를 자연스러우면서도 정밀하게 맞추어 준다. 컴퓨터 작업, 일반 사무, 간단한 회의나 정식적인 회의와 같은 모든 오피스 환경에서 일어나는 수많은 행위들을 인간공학적으로 보다 편안하게 수용해 준다.세가지 크기로 제작되어 인구 대부분의 신체규격 범위를 다 수용할 수 있게 하였다.

Aeron Chair, Herman Miller / www.hermanmiller.com

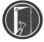 **Usable**
사용하기 쉬운

 Normalizing
차별화가 아닌 정상화를 도모하는

 Inclusive
다양성을 포용하는

 Versatile
다국면성을 지닌

 Enabling
가능성을 진작시키는

 Respectable
존중심을 느끼게 하는

 Supportive
활동을 지원하는

 Accessible
접근이 용이한

 Legible
이해하기 명료한

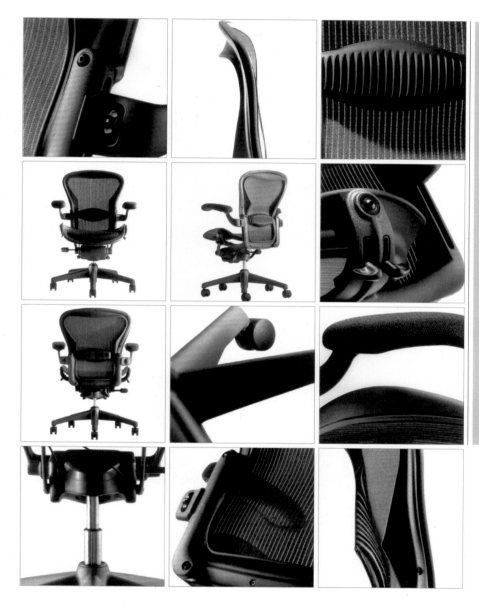

체형에 따라 그 형상이 움직여지며 부드럽고 자극 없이 신체 조건을 받아 지원하게끔 되어 있는 재료, 또한 공기가 통하면서 탄력성이 있는 재료로 된 시트, 자유자재로 안전하게 움직이게 하는 바퀴, 부드러운 전체 형태, 허리를 여러 높이에서 받쳐 줄 수 있게 부착된 허리 지지대, 상하 이동 가능하고 또 안팎으로 움직여 쉴 때, 작업할 때, 차 마실 때 등의 다른 상황에 따라 적절히 조정할 수 있다. 사용상의 다양한 기능 뿐 아니라 심미성, 건강성, 친환경성, 유동성 등 다양한 특성을 지니고 있다.

Aeron Chair, Herman Miller
www.hermanmiller.com

 Usable 사용하기 쉬운
 Normalizing 차별화가 아닌 정상화를 도모하는
 Inclusive 다양성을 포용하는
 Versatile 다국면성을 지닌

 Enabling 가능성을 진작시키는
 Respectable 존중심을 느끼게 하는
 Supportive 활동을 지원하는
 Accessible 접근이 용이한
 Legible 이해하기 명료한

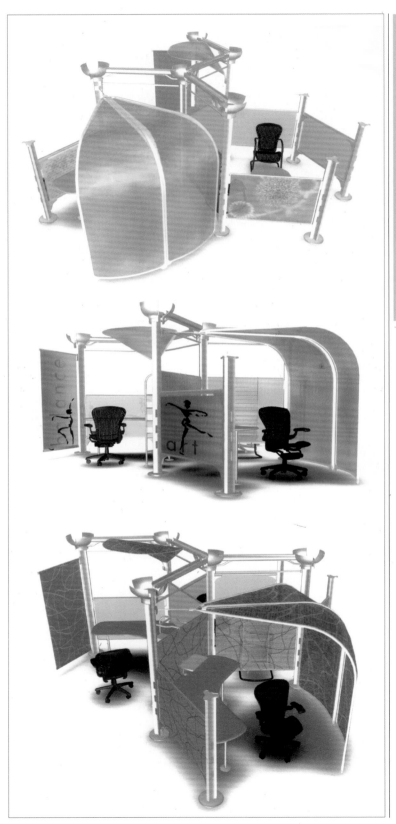

작업을 할 때는 집중과 프라이버시가 요구될 경우도 있고 교류와 사회적 상호작용이 요구될 때도 있다. 또한 동시에 어느 정도의 프라이버시와 어느 정도의 사회적 상호작용을 만족시켜야 하는 경우도 있다. 수시로 생기는 이러한 요구를 융통성 있게 그리고 쉽게 수용할 수 있고 또 열거나 닫았을 때 모두 공간에 아름다운 전경으로 펼쳐질 수 있도록 되어있다. 워크 스테이션에 선택할 수 있는 직물 스크린은 사용자의 개성을 지원한다.

Designer series, Herman Miller
www.hermanmiller.com

 Usable
사용하기 쉬운

 Normalizing
차별화가 아닌 정상화를 도모하는

 Inclusive
다양성을 포용하는

 Versatile
다국면성을 지닌

 Enabling
가능성을 진작시키는

 Respectable
존중심을 느끼게 하는

 Supportive
활동을 지원하는

 Accessible
접근이 용이한

 Legible
이해하기 명료한

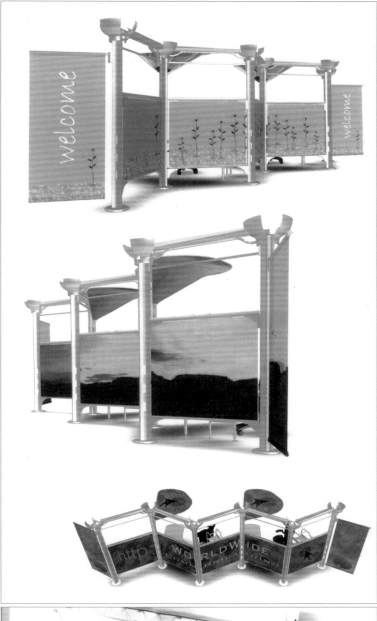

기둥과 캐노피 그리고 스크린으로 공간을 다양하게 분할하고 동선 흐름을 조절할 수 있다. 이러한 가변적 스크린은 회사의 성장에 따라 끊임없이 공간적 조절이 필요한 회사에 유연하게 대응 함으로써 기능성과 경제성을 지니고 있다.
고정된 건축적 공간에 유연한 공간을 자유자재로 만들 수 있게 허용함으로써 늘 변화에 직면하고 있는 기업과 변화에 익숙한 유기체로서 인간의 요구를 수용할 수 있다.

Designer series, Herman Miller
www.hermanmiller.com

 Usable
사용하기 쉬운

 Normalizing
차별화가 아닌 정상화를 도모하는

 Inclusive
다양성을 포용하는

 Versatile
다국면성을 지닌

 Enabling
가능성을 진작시키는

 Respectable
존중심을 느끼게 하는

 Supportive
활동을 지원하는

 Accessible
접근이 용이한

 Legible
이해하기 명료한

알루미늄으로 된 다목적 수납 시스템이다. 원하는 만큼 계속 쉽게 연결해서 큰 수납장 책꽂이를 만들수도 있고 선반과 인출식 선반, 서랍등도 조립해서 넣어 연결될 수 있다. 문은 원하는 곳에 쉽게 달을 수 있고 개폐성도 조절 할 수 있다.

가볍고 내구성이 있으며 조립이 쉬워 용도가 바뀌어야 하는 요구가 생긴 때에 쉽게 재구성 해 활용할 수 있다.

가격도 목재가구에 비해 저렴하고 조합 정도에 융통성이 있어 많은 소비자 범위를 포용력 있게 만족시킨다.

Regalsystem Tall, shelf system, RADAR

Usable
사용하기 쉬운

Normalizing
차별화가 아닌 정상화를 도모하는

Inclusive
다양성을 포용하는

Versatile
다국면성을 지닌

Enabling
가능성을 진작시키는

Respectable
존중심을 느끼게 하는

Supportive
활동을 지원하는

Accessible
접근이 용이한

Legible
이해하기 명료한

Universal design
product

제 17 장 주거생활을 향상시키는 유니버설 제품 디자인

본 장에서는 가족구성원 모두의 건강한 생활과 삶의 질을 향상시키는 주요 주거제품들을 설명하되 여기서는 직물가구, 의자류, 스툴, 침대, 수납가구 , 부엌가구, 다목적가구, 가전기기, 욕실 설비등을 포함하고 있다.

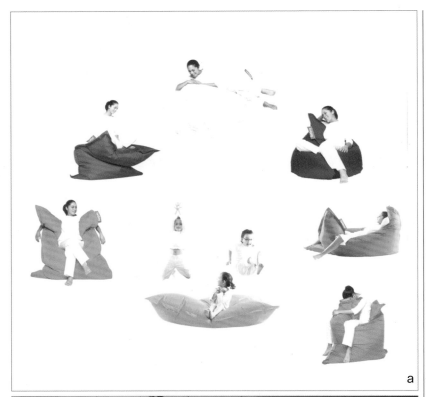

사람이 움직이는, 사용하는 자세에 따라 그 형태가 이루어지는 무정형 쿠션이다. 쿠션 안의 작은 입자 재료는 서로 흘러다닐 수 있어 힘이 가해지고 비어있는 것에 따라 형상을 만들어낸다. 아이들에겐 놀이를 위해 쿠션 그대로, 비스듬이 누워 있는 가족들에게는 받침대로, 거실에서는 편한 안락의자로 기능할 수 있다.

놀이식 이동식 캐주얼 가구일 뿐 아니라 보다 정식적인 거실에도 안락의자 대신 놓여질 수도 있다.

a – Fatboy / www.fatboy.nl
b – koln expo, German

 Usable
사용하기 쉬운

 Normalizing
차별화가 아닌 정상화를 도모하는

 Inclusive
다양성을 포용하는

 Versatile
다국면성을 지닌

 Enabling
가능성을 진작시키는

 Respectable
존중심을 느끼게 하는

 Supportive
활동을 지원하는

 Accessible
접근이 용이한

 Legible
이해하기 명료한

이 의자와 침대는 밀도가 다양하게 구성된 스폰지형 폼으로 만들어져 신체를 부드럽게 지지한다. 무엇보다 가벼워서 한 사람이 가구를 재배치하기에 쉬우며 쉽게 움직여질 수 있어 청소 등을 원활히 할 수 있다. 어린이와 노약자 모두 '쇼파란 대개 무거워서 이동하기 어렵다'는 개념을 완전히 깨어준 가구로 넘어져도 다칠 염려 없이 안전하며 현대적 단순함과 색을 지니고 있다.

koln expo, German

 Usable
사용하기 쉬운

 Normalizing
차별화가 아닌 정상화를 도모하는

 Inclusive
다양성을 포용하는

 Versatile
다국면성을 지닌

 Enabling
가능성을 진작시키는

 Respectable
존중심을 느끼게 하는

 Supportive
활동을 지원하는

 Accessible
접근이 용이한

 Legible
이해하기 명료한

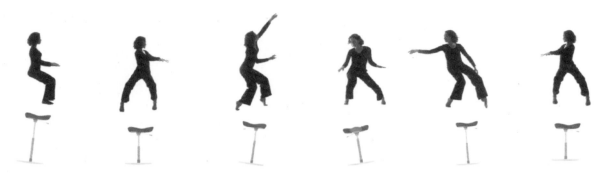

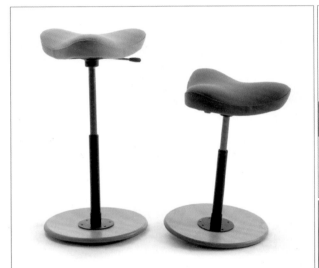

다양한 용도로 높낮이를 조절하며 쓸 수 있도록 된 스툴로서 앉은 좌면이 신체 엉덩이를 보다 인간공학적으로 편안하게 수용한다. 사람이 앉아 여러 각도로 자세로 움직여도 안전하게 그리고 편하도록 약간 움직임을 허용하도록 디자인되어있다. 부엌에서 앉아서 일할 때, 식탁에서 간단하게 식사할 때, 다용도 실에서 다림질 등의 가사작업을 할 때 모두 유용하게 사용할 수 있다.

MOVE, STOKKE
www.stokke.com

 Usable 사용하기 쉬운 **Normalizing** 차별화가 아닌 정상화를 도모하는 **Inclusive** 다양성을 포용하는 **Versatile** 다국면성을 지닌

 Enabling 가능성을 진작시키는 **Respectable** 존중심을 느끼게 하는 **Supportive** 활동을 지원하는 **Accessible** 접근이 용이한 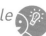 **Legible** 이해하기 명료한

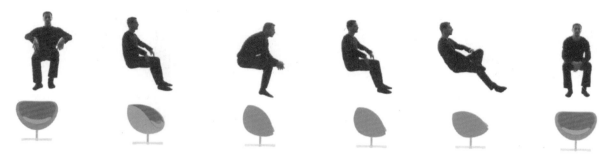

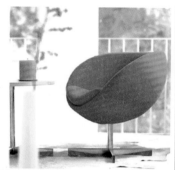

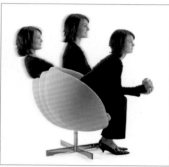

안락의자의 형상이 사람이 기대어 앉는 각도마다 편하게 신체를 지지할 수 있도록 만들어졌다. 그 자체가 하나의 아름다운 조각물 같으며 앉는 사람까지도 아름답게 만들어준다. 부드럽고 단순하며, 공간이 현대적 세련미를 지니도록 해 준다.

끊임 없이 움직이는 다양한 인간동작, 누가 어떤 옷을 입고 앉을 지의 다양한 가능성 등 여러 상황에서도 무난히 사용자와 그것이 놓인 환경도 아름답게 수용한다.

PLANET, STOKKE
www.stokke.com

 Usable 사용하기 쉬운

 Normalizing 차별화가 아닌 정상화를 도모하는

 Inclusive 다양성을 포용하는

Versatile 다국면성을 지닌

 Enabling 가능성을 진작시키는

 Respectable 존중심을 느끼게 하는

 Supportive 활동을 지원하는

 Accessible 접근이 용이한

 Legible 이해하기 명료한

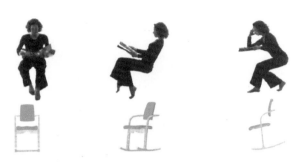
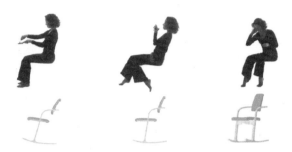

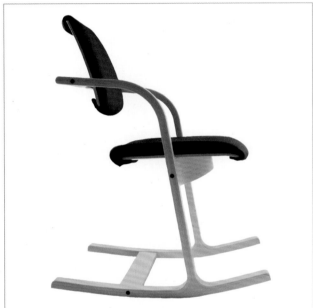

사람이 의자에 앉아서 하는 행위는 실로 다양하다. 신문을 보거나, 팔꿈치를 탁자에 얹고 생각하거나, 음료수를 마시거나, 작업에 집중하거나 하는 등의 끊임없이 다양한 행위를 하게 된다. 이 같은 변화를 거듭하는 행위는 의자의 등받이만이 아닌 전체의 움직임을 요구하고 이에 편리하도록 디자인된 흔들 의자이다.

뒤로 젖히더라도 넘어지지 않게 중심을 잡게 되어있으며 아름답고 인간적인 느낌을 준다.

ACTULUM, STOKKE
www.stokke.com

Usable
사용하기 쉬운

Normalizing
차별화가 아닌 정상화를 도모하는

Inclusive
다양성을 포용하는

Versatile
다국면성을 지닌

Enabling
가능성을 진작시키는

Respectable
존중심을 느끼게 하는

Supportive
활동을 지원하는

Accessible
접근이 용이한

Legible
이해하기 명료한

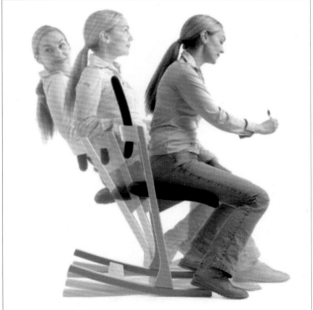

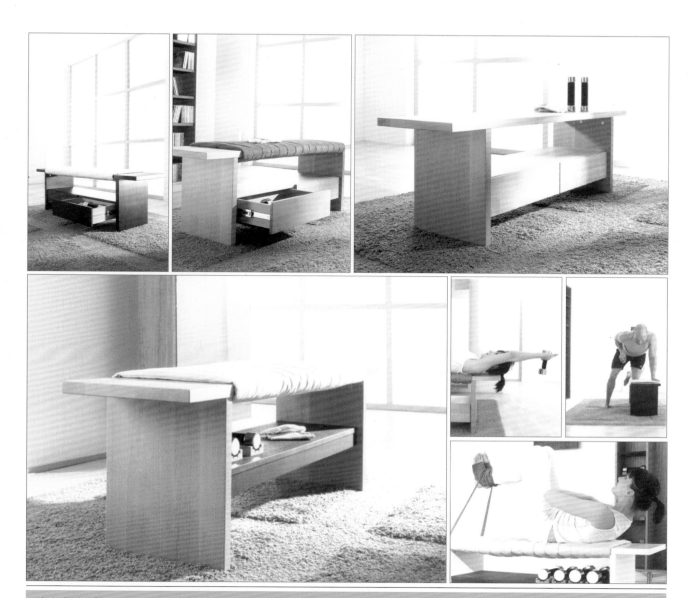

하나의 단순한 벤치에 시트패드를 감싸게 되어 있으며 시트 아래에는 서랍, 선반 등을 끼워 넣을 수 있다. 일반적 벤치와는 달리 튼튼하게 되어있고 양쪽이 캔틸레버 구조로 되어 있어 이 벤치를 이용한 다양한 운동을 허용하고 있다.

서랍은 아령을 보관할 용도로 튼튼하고 안전하다. 캔틸레버 가장자리에 탄력성있는 끈을 걸어 맞은편에 서서 당기는 운동을 할 수 있다. 다양한 키의 사람들을 수용할 수 있는 길이로 되어있다.

Bobby and Bob, Move on UP / www.moveonup.de

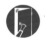 **Usable** 사용하기 쉬운

 Normalizing 차별화가 아닌 정상화를 도모하는

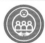 **Inclusive** 다양성을 포용하는

 Versatile 다국면성을 지닌

 Enabling 가능성을 진작시키는

 Respectable 존중심을 느끼게 하는

 Supportive 활동을 지원하는

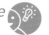 **Accessible** 접근이 용이한 **Legible** 이해하기 명료한

a

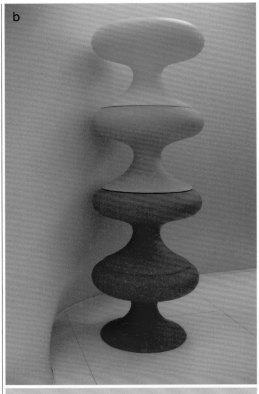

b

모듈러 스툴로서 완전히 잠궈서도 쓸 수 있고, 나사형식으로 된 부분을 돌려 높이를 조절해 가며 안전하게 쓸 수도 있어 다양한 키의 사용자를 모두 만족시킬 수 있다. 또한 쌓아서 보관 가능하여 공간을 절약할 수 있다.

아래의 소품도 쓰지 않을 때 포개어 쌓아둘 수 있고 그 자체가 조각물처럼 아름다운 형상을 만들어내고 있다. 다양한 색상들은 쌓여 있는 스툴들을 더욱 조화로운 조형물로 탄생시키고 있다.

a - Elivis, Ghaade / www.ghaade.com
b - koln expo, German

 Usable 사용하기 쉬운

 Normalizing 차별화가 아닌 정상화를 도모하는

 Inclusive 다양성을 포용하는

 Versatile 다국면성을 지닌

 Enabling 가능성을 진작시키는

 Respectable 존중심을 느끼게 하는

 Supportive 활동을 지원하는

 Accessible 접근이 용이한

 Legible 이해하기 명료한

a

수납을 할 수 있는 큰 투명한 병이자 스툴로 사용할 수 있다. 수납으로 사용하였을 때 안에 들어있는 물건들이 쉽게 보이며 앉았을 때 아래 바닥면이 편편하지 않게 되어 약간의 움직임도 제공된다. 이 병 스툴은 쌓아둘 수도 있고 한 벽으로 형성되게 할 수도 있다.

아래의 스툴은 마치 오뚜기처럼 아래에 중력이 가게 되어있어 약간 둥근 바닥으로 인해 앉았을 때 안전하면서도 사람의 신체가 움직여지기도 하며 그 높이가 다양하며 키에 맞추어 사용자가 선택 할 수 있다. 어린이 방이나 공공영역, 상업영역에서도 쓸 수 있다.

a – koln expo, German
b – koln expo, German
c – TheIermontHupton
www.theIermonthupton.com

b

c

 Usable
사용하기 쉬운

 Normalizing
차별화가 아닌 정상화를 도모하는

 Inclusive
다양성을 포용하는

 Versatile
다국면성을 지닌

 Enabling
가능성을 진작시키는

 Respectable
존중심을 느끼게 하는

 Supportive
활동을 지원하는

 Accessible
접근이 용이한

 Legible
이해하기 명료한

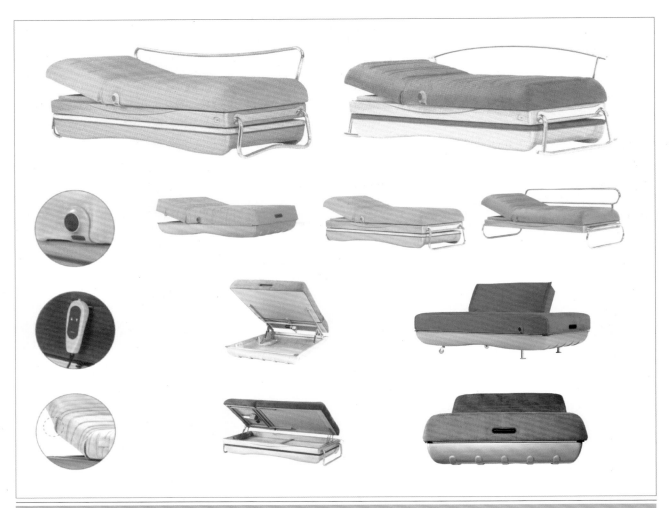

침대와 수납공간이 결합된 가구로서 옆의 손잡이대, 다리 등 다양하게 선택할 수 있다. 침대매트는 버튼을 누르면 쉽게 조절할 수 있게 되어 여러 각도로 앉거나 누울 수 있다. 아래 수납공간도 하나의 큰 공간으로 열려 부피가 큰 생활재들도 유용하게 수납할 수 있다. 한 유형의 가구를 개성에 맞게 선택할 수 있게 한다. 형태의 다양성, 기능의 다양성, 사용의 용이성 등을 갖춘 유니버설 디자인 사례이다.

KWADRIGA / www.kwadriga.de

 Usable 사용하기 쉬운
 Normalizing 차별화가 아닌 정상화를 도모하는
 Inclusive 다양성을 포용하는
 Versatile 다국면성을 지닌

 Enabling 가능성을 진작시키는
 Respectable 존중심을 느끼게 하는
 Supportive 활동을 지원하는
 Accessible 접근이 용이한
 Legible 이해하기 명료한

끼워 맞춤식으로 구성되어 폭이 좁은 데이침대 겸 벤치, 빼어내어 넓은 침대로 쓸수 있으며 부분들은 달리 빼어서 타원형의 가구도 만들 수 있으며 일부분만 빼내어 나이트 스탠드 역할도 하게 할수 있다. 모듈러 유니트와 연결구조의 독창성으로 다양한 상황을 수용해 주게 되어있다.

KWADRIGA
www.kwadriga.de

 Usable
사용하기 쉬운

 Normalizing
차별화가 아닌 정상화를 도모하는

 Inclusive
다양성을 포용하는

 Versatile
다국면성을 지닌

 Enabling
가능성을 진작시키는

 Respectable
존중심을 느끼게 하는

 Supportive
활동을 지원하는

 Accessible
접근이 용이한

 Legible
이해하기 명료한

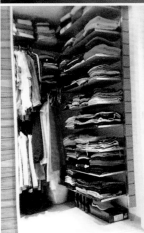

홈이 파진 서포트는 목재, 철제 유리 선반을 끼워 수납공간을 쉽게 형성할 수 있게 한다. 서재에서는 책꽂이, 거실에서는 장식장, 옷 수납실에서는 옷장 선반, 욕실에서는 화장, 위생용 선반 등을 다양하게 만들어낸다. 홈이 파진 만큼 그 높이와 위치도 원하는 대로 조절할 수 있게 되어있다. 이 같은 틀 구조만 제공하면 끼워 넣은 선반의 위치와 재료, 크기 등등 다양한 상황에 쉽게 대응할 수 있다.

STOLLE, HOLZ+DESIGN
www.holz-et-design.de

 Usable
사용하기 쉬운

 Normalizing
차별화가 아닌 정상화를 도모하는

 Inclusive
다양성을 포용하는

 Versatile
다국면성을 지닌

 Enabling
가능성을 진작시키는

 Respectable
존중심을 느끼게 하는

 Supportive
활동을 지원하는

 Accessible
접근이 용이한

 Legible
이해하기 명료한

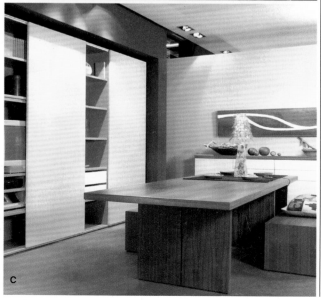

안에 무엇이 들었는지 쉽게 알 수 있도록 비추어지는 수납장 문, 그리고 개방된 선반, 쉽게 밀어서 전체를 볼 수 있게 된 수납장 문 등은 생활재를 파악하는 인지력을 높이는 가시성을 지니고 있다. 물건을 어디에 두었는지 기억력이 약한 현대 가족들에게 보다 쉽게 관리를 하게 해준다.

a – NX302, Next125 / www.next125.nl
b – Arca plan, Nobilia / www.nobilia.de
c – kettnaker / www.kettnaker.de

 Usable
사용하기 쉬운

 Normalizing
차별화가 아닌 정상화를 도모하는

 Inclusive
다양성을 포용하는

 Versatile
다국면성을 지닌

 Enabling
가능성을 진작시키는

 Respectable
존중심을 느끼게 하는

 Supportive
활동을 지원하는

 Accessible
접근이 용이한

 Legible
이해하기 명료한

일본의 다다미 좌석 모듈러로 되어있어 원하는 크기만큼 그리고 형태대로 만들어나갈 수 있다. 아래는 수납공간이 있으며 열어 쓸 수 있는 방법도 다양하다. 누워서 전통 다다미 방처럼, 벤치처럼, 소파처럼 그리고 침대로도 사용할 수 있다.

NAIS / www.mew.co.jp/naisjkn

 Usable 사용하기 쉬운

 Normalizing 차별화가 아닌 정상화를 도모하는

 Inclusive 다양성을 포용하는

 Versatile 다국면성을 지닌

 Enabling 가능성을 진작시키는

 Respectable 존중심을 느끼게 하는

 Supportive 활동을 지원하는

 Accessible 접근이 용이한

 Legible 이해하기 명료한

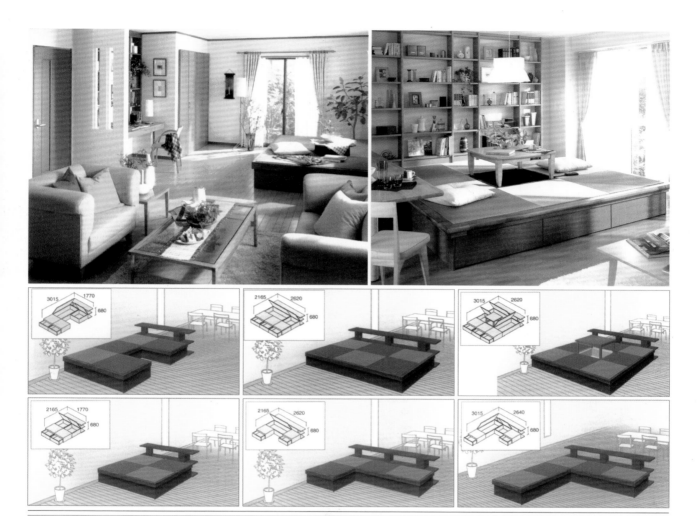

거실의 한 쪽에 좌식 플랫폼으로 방의 한 쪽에 평상처럼, 서재에서 전통식 고다츠로 사용가능 하다. 현대식 주거 생활과 전통식 주거 생활을 병합 수용하고 또 서양식 의자 생활과 동양식 좌식 생활도 병행 공존하게 해준다. 이 같은 다양한 가능성은 환경을 조절할 수 있는 지각력을 높여 심리적 만족감을 줄 수 있다.

NAIS / www.mew.co.jp/naisjkn

 Usable 사용하기 쉬운

 Normalizing 차별화가 아닌 정상화를 도모하는

 Inclusive 다양성을 포용하는

 Versatile 다국면성을 지닌

 Enabling 가능성을 진작시키는

 Respectable 존중심을 느끼게 하는

 Supportive 활동을 지원하는

 Accessible 접근이 용이한

 Legible 이해하기 명료한

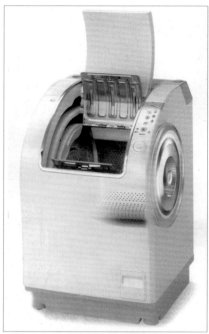

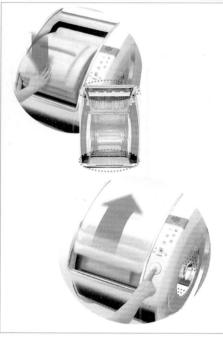

종래의 위로 열게 되어있는 세탁기가 키가 작거나 노인과 장애인의 접근을 어렵게 하고, 앞 면에서 열게 되어 있는 세탁기는 깊은 곳에 빨래가 있는 경우 꺼내는 불편함이 있다. 이 세탁기는 그러한 불편을 없애어 키가 크거나 작거나 노인이거나 휠체어 장애인이거나 모두 쉽게 접근 사용 가능하며 또 누구나 안의 세탁물을 쉽게 빼낼 수 있게 되어있다. 또한 사용자 인터페이스가 더 쉽게 되어있으며 여러 색으로 생산되어 사용자 개성에 따라 선택할 수 있다.

Top open drum, SANYO
www.sanyo.co.jp

 Usable 사용하기 쉬운

 Normalizing 차별화가 아닌 정상화를 도모하는

 Inclusive 다양성을 포용하는

 Versatile 다국면성을 지닌

 Enabling 가능성을 진작시키는

 Respectable 존중심을 느끼게 하는

 Supportive 활동을 지원하는

 Accessible 접근이 용이한

 Legible 이해하기 명료한

오븐의 조절판이 보다 쉽게 이해되고 사용될 수 있으며 즉, 대조색이 아름답게 사용되고 단순하여 적응하기 쉬우며, 사용 중일 때 오븐 윗면에 빨간 불이 들어오게 함으로써 위험을 경고하고 실수로 다치지 않게 해준다. 누르면 약간 경사지게 튀어오르는 오븐 조절판 또한 쉽게 이해하도록 배려되어 있으며 또 인간공학적으로 되어 정면에 붙어있는 것보다 자세를 구부릴 필요가 없게 되어있다. 일자형 손잡이, 매끈하게 빠져나오는 선반 등 모든 것이 사용자를 배려한 유니버설디자인 사례이다.

National

www.matsushita.co.jp

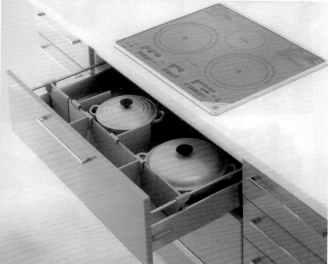

 Usable
사용하기 쉬운

 Normalizing
차별화가 아닌 정상화를 도모하는

 Inclusive
다양성을 포용하는

 Versatile
다국면성을 지닌

 Enabling
가능성을 진작시키는

 Respectable
존중심을 느끼게 하는

 Supportive
활동을 지원하는

 Accessible
접근이 용이한

 Legible
이해하기 명료한

나가지 않고도 밖으로 버릴 수 있는 쓰레기통. 들어 열면 고정되어 선반 위 식기류를 연 상태로 쉽게 쓸 수 있게 되어 있는 상부 수납장. 샤워헤드를 넣어 큰 그릇, 특별 부분 부위를 융통성있게 씻을 수 있게 되어있는 싱크대. 앉아서 일할 수 있게 제공된 간이의자와 약간 들어가 설치된 하부 수납장, 앉아서 하부 수납장을 쓸 때 쉽게 잡아 신체를 지지 할 수 있게 된 긴 손잡이등은 사용자가 편리하고 안전하게 가사작업을 할 수 있게 해준다.

National
www.matsushita.co.jp

Usable
사용하기 쉬운

Normalizing
차별화가 아닌 정상화를 도모하는

Inclusive
다양성을 포용하는

Versatile
다국면성을 지닌

Enabling
가능성을 진작시키는

Respectable
존중심을 느끼게 하는

Supportive
활동을 지원하는

Accessible
접근이 용이한

Legible
이해하기 명료한

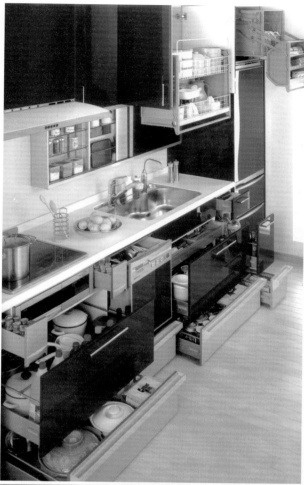

쉽게 미끄러지듯 빼내어지는 선반들, 그리고 사용자가 이용하기 쉬운 높이로 끌어내릴 수 있는 양념장, 높은 곳에 있는 생활 식기등을 쉽게 내려오게 해주는 시스템, 위아래 위치를 바꿀 수 있게 해주는 수납이동시스템, 쉽게 앞으로 당겨 빼내는 밥통선반 등 수많은 부분들의 이 같은 발전을 모두 사용자 지향적인 사고방식에 기인한다.

National

www.matsushita.co.jp

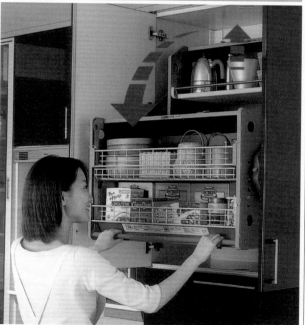

 Usable
사용하기 쉬운

 Normalizing
차별화가 아닌 정상화를 도모하는

 Inclusive
다양성을 포용하는

 Versatile
다국면성을 지닌

 Enabling
가능성을 진작시키는

 Respectable
존중심을 느끼게 하는

 Supportive
활동을 지원하는

 Accessible
접근이 용이한

 Legible
이해하기 명료한

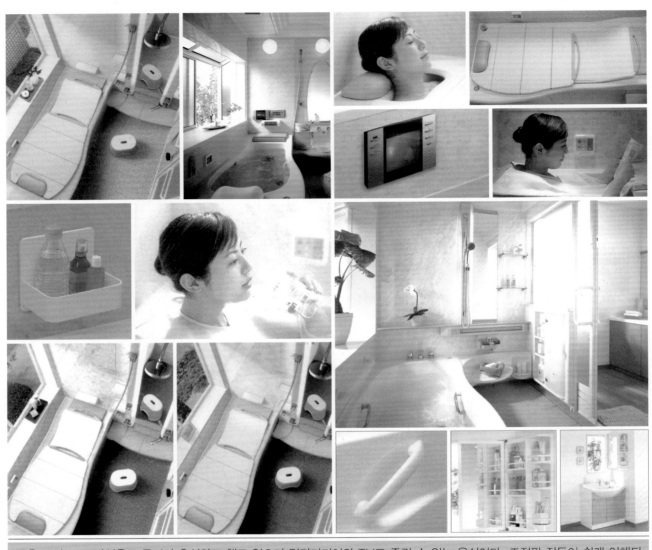

목욕도 하고 또 반식욕도 즐기며 휴식하고 책도 읽으며 멀티미디어와 TV도 즐길 수 있는 욕실이다. 조절판 작동이 쉽게 이해되고 잘 되며 유지관리가 쉽고 안전하게 되어있다. 이러한 변화는 욕실이 단순히 목욕만 하는 위생공간이기 보다는 보다 복합적인 생활행위를 수용해주는 다기능 문화공간으로서 이용되고 있는 것을 보여준다.

TOTO / www.toto.co.jp

 Usable 사용하기 쉬운
 Normalizing 차별화가 아닌 정상화를 도모하는
 Inclusive 다양성을 포용하는
 Versatile 다국면성을 지닌

 Enabling 가능성을 진작시키는
 Respectable 존중심을 느끼게 하는
 Supportive 활동을 지원하는
 Accessible 접근이 용이한
 Legible 이해하기 명료한

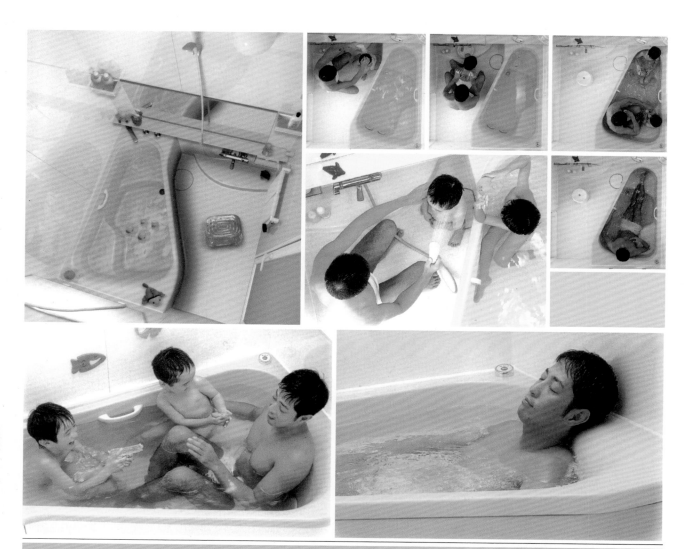

아빠와 자녀 2명 가족이 모두 함께 목욕할 수 있게 하며, 혼자 들어갈 수도 둘, 셋이 함께 들어갈 수도 있게 한쪽이 넓게 디자인된 욕조이다. 욕조 바깥에서도 마찬가지로 여러명을 수용할 수 있게 되어있다. 수전의 접근이 쉽고 안전바가 설치되어 있으며 모든 모서리가 부드럽고 넘어져도 크게 다치지 않도록 배려되어있다.

TOTO / www.toto.co.jp

 Usable 사용하기 쉬운

 Normalizing 차별화가 아닌 정상화를 도모하는

Inclusive 다양성을 포용하는

Versatile 다국면성을 지닌

 Enabling 가능성을 진작시키는

 Respectable 존중심을 느끼게 하는

 Supportive 활동을 지원하는

 Accessible 접근이 용이한

 Legible 이해하기 명료한

주거생활을 향상시키는 유니버설 제품 디자인

제 17 장

쉽게 물이 빠지고 말라 미끄러지지 않게 되어있으며 위생적 관리도 쉽게 할수 있는 바닥, 발에 닿는 감촉도 부드러우며, 안전하게 지지할 수 있도록 손잡이가 있고 안전성을 위해 제거된 문턱으로 인해 물이 넘치지 않게 설치된 트렌치, 휠체어나 부축받고 들어오는 노인들을 위해 크게 열수 있는 욕실 문, 그리고 두 명이 동시에 갈등없이 사용할 수 있는 세면대 등 모두가 유니버설디자인 사례이다.

TOTO, www.toto.co.jp
www.ogj.co.jp

 Usable
사용하기 쉬운

 Normalizing
차별화가 아닌 정상화를 도모하는

 Inclusive
다양성을 포용하는

 Versatile
다국면성을 지닌

 Enabling
가능성을 진작시키는

 Respectable
존중심을 느끼게 하는

 Supportive
활동을 지원하는

 Accessible
접근이 용이한

 Legible
이해하기 명료한

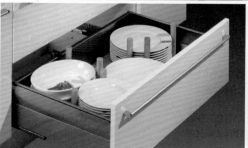

상부 수납장에는 반투명 유리문을 달아 무엇이 수납되었는지 쉽게 알아볼 수 있게 하고 하부 수납장들도 서랍식으로 끝까지 부드럽게 빼어 한눈에 파악할 수 있게 하며, 인출식장도 매그럽게 빼어 물건과 물품의 접근성을 높게 하였다. 서랍장 내 정리 틀도 색을 선택할 수 있으며 그릇 크기에 따라 고정시키고 싶은 곳에 보조막대를 꽂을 수도 있으며 손잡이 부위는 누구나 쉽게 사용하기 쉬운 수평바로 되어있다.

Echnikseiten, nobilia
www.nobilia.de

 Usable
사용하기 쉬운

 Normalizing
차별화가 아닌 정상화를 도모하는

 Inclusive
다양성을 포용하는

 Versatile
다국면성을 지닌

 Enabling
가능성을 진작시키는

 Respectable
존중심을 느끼게 하는

 Supportive
활동을 지원하는

 Accessible
접근이 용이한

 Legible
이해하기 명료한

Universal design
product

제 18 장 노화를 배려하는 유니버설 제품 디자인

본 장에서는 노인의 기능적 쇠퇴를 배려하여 보다 건강하고 지속적인 삶을 살 수 있게 도와주는 주요 제품들을 설명하되
침실가구, 욕실 설비 및 사용 제품, 전화기 등을 포함하고 있다.

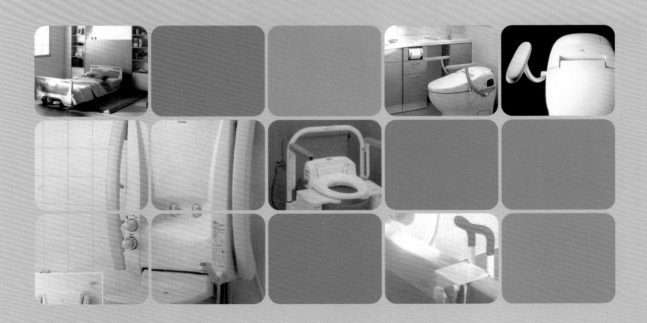

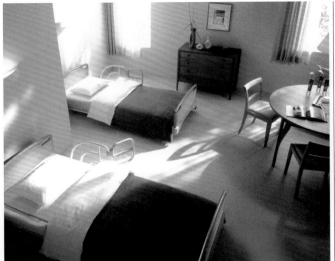

노화가 진전되어 신체적 거동이 불편하거나 뭔가 지지해야 일어나는 노인들에게 사용될 수 있는 손잡이, 그리고 일어나고 앉을 때 각도를 조절 할 수 있는 매트리스 등은 노인의 자립을 돕는다. 바퀴가 있어 쉽게 이동도 가능하며 부드러운 재질과 형상으로 된 침대는 와상 노인이 된 경우에도 편안하고 안전하게 침상 생활을 할 수 있게 해준다.

PARAMOUNT BED
www.paramountbed.co.jp

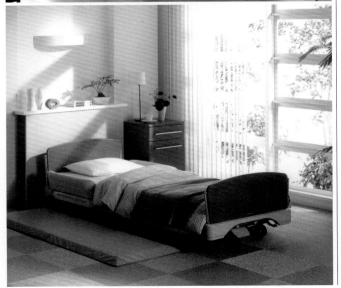

Usable
사용하기 쉬운

Normalizing
차별화가 아닌 정상화를 도모하는

Inclusive
다양성을 포용하는

Versatile
다국면성을 지닌

Enabling
가능성을 진작시키는

Respectable
존중심을 느끼게 하는

Supportive
활동을 지원하는

Accessible
접근이 용이한

Legible
이해하기 명료한

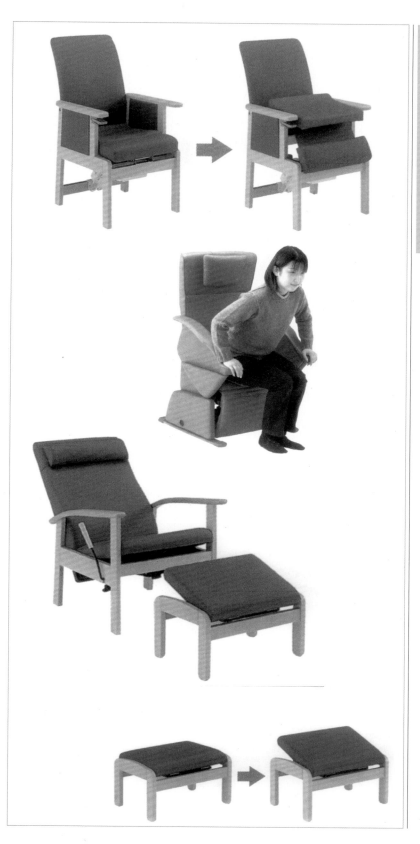

의자에 한번 앉으면 일어날 때 힘들어 하는 노인들에게 유용한 의자이다. 일반의자와 같으나 일어설 때 손으로 감싸 쥘 수 있는 손잡이 끝 부분이 있고 다리 뒷꿈치쪽이 뒤로 들어갈 수 있게 다리 부분이 열려 있으며, 더욱이 일어설 때 뒤 좌면 부분이 올라옴으로써 일어나는 것을 도와주게 되어 있는 의자 이다. 또한 스툴 겸 오토만도 경사지게 들어져서 발을 뻗고 앉았을 때도 편하게 쉴 수 있다.

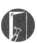
Usable
사용하기 쉬운

Normalizing
차별화가 아닌 정상화를 도모하는

Inclusive
다양성을 포용하는

Versatile
다국면성을 지닌

Enabling
가능성을 진작시키는

Respectable
존중심을 느끼게 하는

Supportive
활동을 지원하는

Accessible
접근이 용이한

Legible
이해하기 명료한

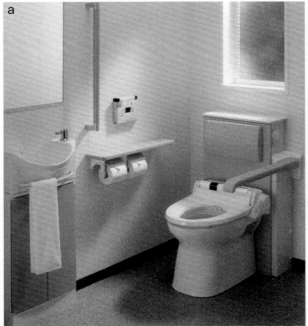

a

a a

b

화장실에 각각의 요소가 제품이 될 뿐 아니라 화장실 자체가 제품이 된다. 변기에도 위로 올릴 수 있는 손잡이가 있고 앉았을 때 등을 기댈 수 있는 패드가 있으며, 일어설 때 손을 얹어 누를 수 있는 선반과 잡을 수 있는 손잡이가 있다. 아래의 변기는 사람이 들어가면 자동적으로 센서에 의해 뚜껑이 열려 노인들이 뚜껑을 열기위해 몸을 구부리지 않아도 되게 되어있다. 손잡이는 없으나 옆의 선반을 잡고 일어서게 할 수 있다.

a – TOTO / www.toto.co.jp
b – Nais / wwwt.mew.co.jp/nais

Usable
사용하기 쉬운

Normalizing
차별화가 아닌 정상화를 도모하는

Inclusive
다양성을 포용하는

Versatile
다국면성을 지닌

Enabling
가능성을 진작시키는

Respectable
존중심을 느끼게 하는

Supportive
활동을 지원하는

Accessible
접근이 용이한

Legible
이해하기 명료한

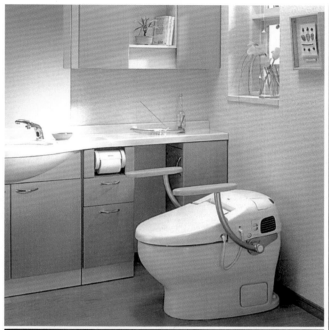

변기 자체에 달린 손잡이는 벽에 번거롭게 설치하지 않더라도 노인의 안전을 돕게 되어있고 쓰지 않을 때는 위로 들어 젖혀 놓을 수 있다. 또한 변기 뚜껑도 사람이 들어가면 자동적으로 열리게 되어 있어 뚜껑을 열 때 몸을 구부려야 하는 동작을 없애준다. 노인에게는 신체적 불균형으로 인하여 넘어지게 하는 사고를 미연에 방지해야 할 필요성이 크다.

Nais / wwwt.mew.co.jp/nais

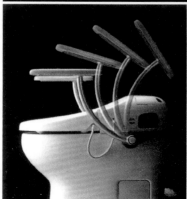

 Usable
사용하기 쉬운

 Normalizing
차별화가 아닌 정상화를 도모하는

 Inclusive
다양성을 포용하는

 Versatile
다국면성을 지닌

 Enabling
가능성을 진작시키는

 Respectable
존중심을 느끼게 하는

 Supportive
활동을 지원하는

 Accessible
접근이 용이한

 Legible
이해하기 명료한

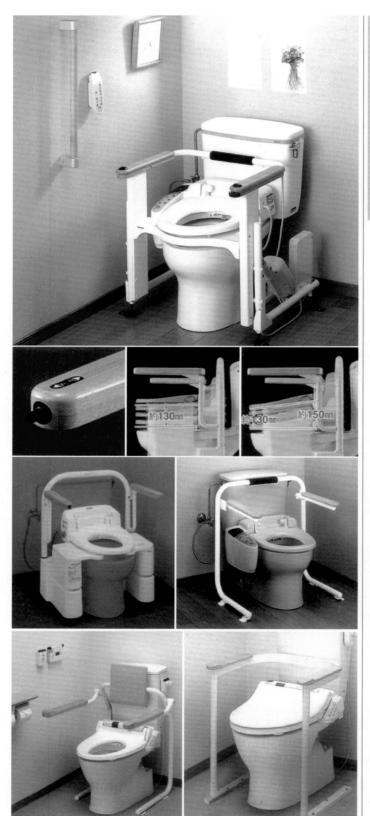

각종 끼워서 설치 가능한 변기 보조대 이다. 사용하는 노인, 그리고 변기에서 일어날 때 이용할 수 있는 손잡이가 있다. 기계적 장치가 사용된 것도 그리 시설적으로 삭막하고 부담스럽게 보이지 않도록 재질과 형태가 배려되었다. 손잡이 앞에 단추가 있는 것을 누르면 상하 구동되어 노인이 쉽게 일어나게 도와준다.

Nais
www.mew.co.jp/nais

 Usable
사용하기 쉬운

 Normalizing
차별화가 아닌 정상화를 도모하는

 Inclusive
다양성을 포용하는

 Versatile
다국면성을 지닌

 Enabling
가능성을 진작시키는

 Respectable
존중심을 느끼게 하는

 Supportive
활동을 지원하는

 Accessible
접근이 용이한

 Legible
이해하기 명료한

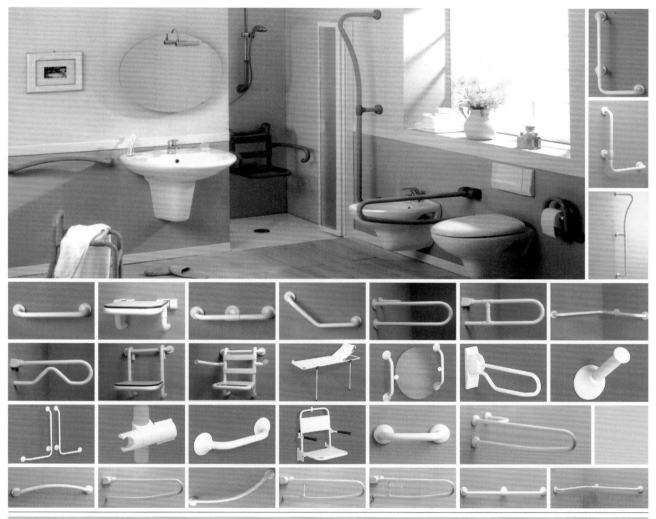

일반 화장실 설비 외에 그 주변으로 설치한 손잡이는 노인의 불안정한 신체와 동작으로 인해 넘어지는 사고를 미연에 예방하며, 또 힘이 약해 지지할 수 있게 한다. 파스텔 색조의 수지류로 디자인 되어 스테인레스를 사용할 때와 같은 차갑고 시설적인 분위기와는 거리가 먼 아름다운 욕실을 만들어낸다. 손잡이는 요구에 따라 다양하며 샤워시트 또한 같은 맥락에서 다양하게 디자인 되어있다.

LSS(Life Support Station) / www.gloss.com

 Usable 사용하기 쉬운

 Normalizing 차별화가 아닌 정상화를 도모하는

 Inclusive 다양성을 포용하는

 Versatile 다국면성을 지닌

 Enabling 가능성을 진작시키는

 Respectable 존중심을 느끼게 하는

 Supportive 활동을 지원하는

 Accessible 접근이 용이한

 Legible 이해하기 명료한

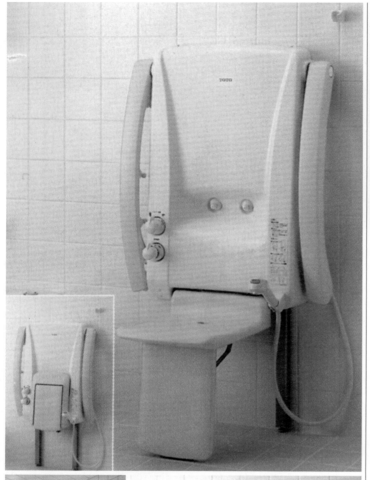

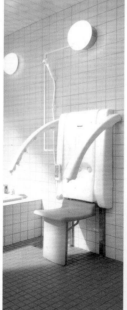

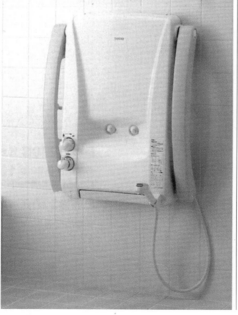

욕조나 샤워실에 들어가지 않고도 앉아서 샤워 할 수 있는 샤워기이다. 벽에 붙은 2개의 팔걸이는 내리면 그 곳에서 샤워 물줄기가 나와 앉은 사람을 씻겨준다. 사용하지 않을 때는 접어 벽에 붙여두고, 또 휠체어 사용자가 있을 경우 휠체어를 탄 채 바로 기대어 앉으면 샤워를 할 수 있다.

National
www.national.jp/sumai
www.matsushita.co.jp

 Usable
사용하기 쉬운

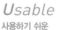 *Normalizing*
차별화가 아닌 정상화를 도모하는

 Inclusive
다양성을 포용하는

 Versatile
다국면성을 지닌

 Enabling
가능성을 진작시키는

 Respectable
존중심을 느끼게 하는

 Supportive
활동을 지원하는

 Accessible
접근이 용이한

 Legible
이해하기 명료한

욕조에 걸쳐두는 선반은 노인이 욕조에 들어갈 때 걸터앉아 들어가게 하며, 욕조 안에 들어가서는 욕실 용품도 잠시 두는 선반으로도 이용 가능하다. 욕조에 부착한 손잡이도 욕조에 들어갈 때 몸을 지지하게 한다. 목욕용 의자의 좌면이 중앙을 중심으로 앞뒤로 약간씩 밀게되어 다양한 신체 크기를 수용할 수 있으며 접어서 간단히 보관할 수 있게 되어있다. 샤워 의자의 팔걸이를 움직이게 되어 휠체어에서나 샤워 끝나고 일어설 때 보다 쉽게 일어날 수 있으며 다리에 고무바킹이 있어 미끄러지지 않게 되어있다. 손잡이도 밋밋한 질감보다 조금씩 요철이 있는 재질이 더 안전하게 잡을 수 있게 한다.

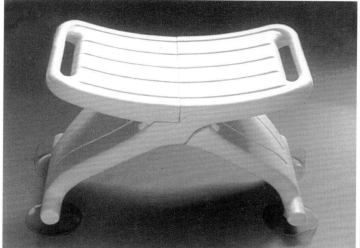

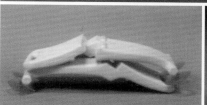
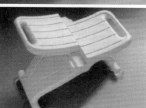

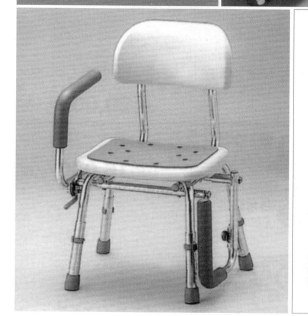

 Usable
사용하기 쉬운

 Normalizing
차별화가 아닌 정상화를 도모하는

 Inclusive
다양성을 포용하는

 Versatile
다국면성을 지닌

 Enabling
가능성을 진작시키는

 Respectable
존중심을 느끼게 하는

 Supportive
활동을 지원하는

 Accessible
접근이 용이한

 Legible
이해하기 명료한

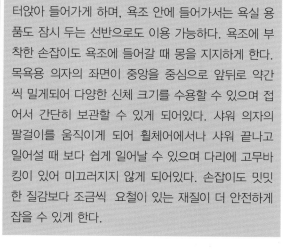

225

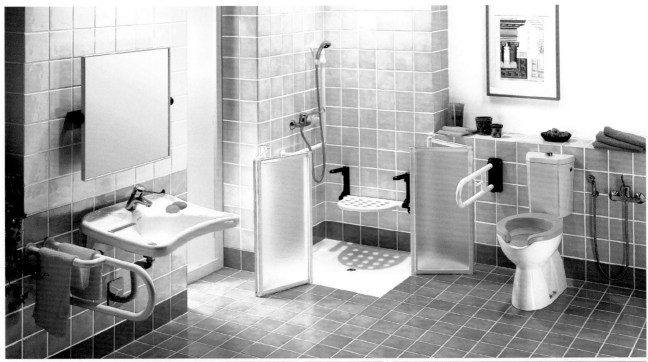

인간공학적인 세면대, 해부학적 특성을 고려하여 앉으면 편안하도록 설계된 양변기와 덮개, 뒤로 기댈 수 있는 물탱크, 앉아서 샤워할 수 있도록 90도로 접혀지는 알루미늄 칸막이, 마사지 샤워기, 미끄러지지 않는 바닥, 다치지 않도록 끝이 뾰쪽하지 않게 처리된 모서리 등은 순수한 색감의 심미적인 디자인과 함께 욕실 공간을 편안하게 만들며 사용자의 인격과 위엄이 존중될 수 있는 분위기를 만들고 있다. 특히 노인이나 장애인을 위해 특별히 배려되었거나 시설적인 느낌이 들어 그들만을 위한 공간으로 다가오게 되지 않고 일반인들에게도 편안한 공간으로 와 닿게 되어 있다.

Atlantis Sweet, American Standard
www.americanstandard.com

 Usable 사용하기 쉬운

 Normalizing 차별화가 아닌 정상화를 도모하는

 Inclusive 다양성을 포용하는

 Versatile 다국면성을 지닌

 Enabling 가능성을 진작시키는

 Respectable 존중심을 느끼게 하는

 Supportive 활동을 지원하는

 Accessible 접근이 용이한

 Legible 이해하기 명료한

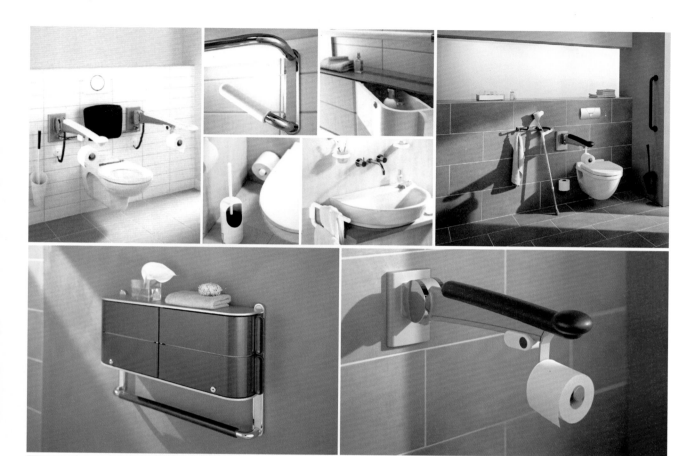

손잡이와 기술적인 장치 부분에 들어가는 서로 다른 재료들은 사용자 친화적인 고품격 제품을 만들어 내기위해 신중히 배재되었다. 즉, 금속으로 만든 베어링 부품과 나일론 소재를 이용하여 인간공학적으로 디자인된 손잡이 부분은 많은 장점을 제공해 주고 있다. 이 제품의 인간공학적 형태는 최적의 방법으로 연속적인 동작을 지원해 주며, 몇몇 제품은 높이와 길이를 조정할 수 있는 융통성을 제공한다. 강철을 나일론으로 감싸서 제품의 안정성과 안전성을 높였으며, 정교하게 다듬어진 기능성과 현대적 디자인의 무장애 조건을 접목시킨 것이 특징이다.

Lifesystem, HEWI / www.hewi.com

 Usable 사용하기 쉬운
 Normalizing 차별화가 아닌 정상화를 도모하는
 Inclusive 다양성을 포용하는
Versatile 다국면성을 지닌

 Enabling 가능성을 진작시키는
 Respectable 존중심을 느끼게 하는
 Supportive 활동을 지원하는
 Accessible 접근이 용이한
 Legible 이해하기 명료한

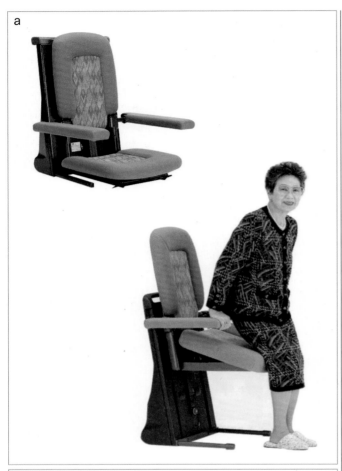

고령자가 앉고 서기 쉬운 높이와 각도로 되어있으며, 앉는 부분이 아래 위로 움직이거나 기울어짐으로써 앉고 서는 것을 도와주는 좌식 승강 의자이다.

좌면(앉는 면)의 경사각도는 취향에 맞추어 수평, 경사 사이를 3단계로 조정할 수 있다. 또한 암 레스트를 틀어 올려서 휠체어로 옮겨 탈 수 있는 리프트로도 사용하는 등 상황이나 사람에게 맞추어 다목적으로 사용할 수 있다. 좌면 아래 부분에는 안전 스위치가 마련되어 있어 발이나 물건이 끼어도 안전하다.

여러 사람과 함께하는 자리에서 위화감이 느껴지지 않도록 기계적 이미지를 배제하고 방과 조화를 이루는 가구 톤과 친화감이 높도록 디자인되어 있어 사용자의 정서적 측면도 배려하고 있다.

귀가 안들리는 사람, 청각이 약한 사람도 전화를 사용 할 수 있는 골전도전화기(骨傳導電話機)이다.

골전도진동부를 귀 또는 귀 주위나 두부에 대면 목소리를 진동으로 바꿔 직접 두개골에 전달하고, 이것이 귀 내부에 도달하여 청각신경을 통해 뇌에 도착, 음으로 느껴 상대방의 목소리를 명확히 들을 수 있도록 되어있다.

자연스러운 통화가 가능하도록 상대방의 음은 변함없어도 속도를 천천히 변환시켜주어 상대가 빨리 말할 경우도 내용을 빠뜨릴 걱정이 없도록 배려하였다.

통화음 크기 조절 및, 전화번호 등록 등의 기능도 단순화 시켜 많은 사용자가 쉽게 다룰 수 있도록 구성되었고, 긴급시 버튼 하나로 통화가 가능토록 되어있어 편리하다. 착신시 야광화면과 야광불이 커져 청각 장애자들도 쉽게 수신을 알 수 있도록 배려되어 있다.

이러한 기능들을 통해 언어를 이용한 타인과의 의사소통이 불가능한 청각장애인들에게도 매우 유용한 도구가 되어준다.

a – Komura / www.komura.co.jp
b – sanyo / www.sanyo.co.jp

 Usable 사용하기 쉬운 **Normalizing** 차별화가 아닌 정상화를 도모하는 **Inclusive** 다양성을 포용하는 **Versatile** 다국면성을 지닌

 Enabling 가능성을 진작시키는 **Respectable** 존중심을 느끼게 하는 **Supportive** 활동을 지원하는 **Accessible** 접근이 용이한 **Legible** 이해하기 명료한

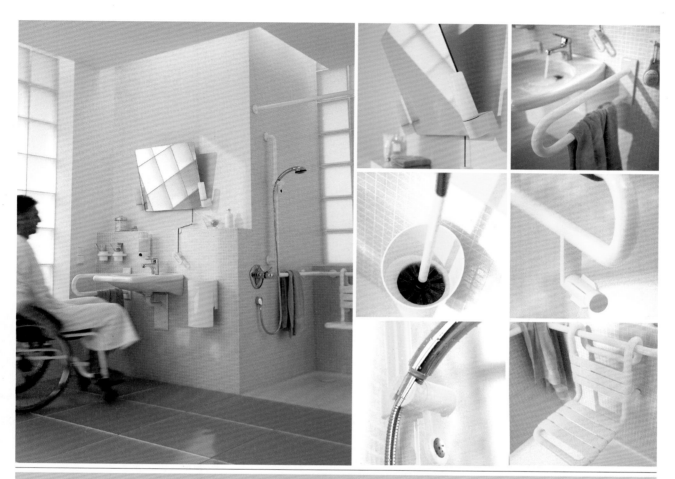

제품의 높은 안정성과 안전을 기하기 위하여 폴리아미드로 감싼 스틸코어를 사용한다.

아름다운 무장애 공간이 될 수 있도록 현대적인 디자인과 정교한 기능을 접목시키고 있다. 사용되는 목적에 따라 12가지 색상으로 선택 할 수 있으며 대조색을 택하여 생기있는 분위기를 만들 수도 있고, 연하고 유사한 색조들을 사용하여 부드럽고 편안한 느낌의 분위기를 만들 수 있다. 이 제품은 실제적 기능성은 물론 우아한 일상생활을 영위하는 데 도움을 준다.

기울기를 조절할 수 있는 거울, 안전바와 수건거는 기능을 동시에 하는 손잡이, 적중해서 넣지않아도 손이 떨려도 실수하지 않고 쉽게 넣을 수 있는 화장실 솔용기, 걸수 있는 샤워의자 등 욕실을 두려운 공간이게 하기 보다는 보다 친밀하고 유쾌하며 편안한 형태가 되게한다.

801series, HEWI / www.hewi.com

 Usable 사용하기 쉬운

 Normalizing 차별화가 아닌 정상화를 도모하는

Inclusive 다양성을 포용하는

 Versatile 다국면성을 지닌

 Enabling 가능성을 진작시키는

 Respectable 존중심을 느끼게 하는

 Supportive 활동을 지원하는

 Accessible 접근이 용이한

 Legible 이해하기 명료한

Universal design
product

제 19 장 장애를 완화시키는 유니버설 제품 디자인

본 장에서는 장애로 인한 부적응을 완화시켜 정상적인 생활을 해 나갈 수 있도록 해주는 주요 제품들을 설명하되 침대, 주택 내 이동 보호제품, 세 명이 부엌작업대, 식기류, 생활도구, 휠체어 등을 포함하고 있다.

장애를 완화시키는 유니버설 제품 디자인
제 19 장

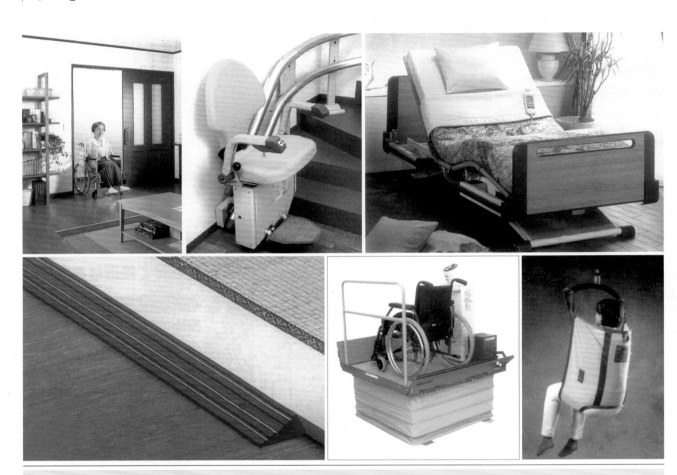

휠체어를 사용하거나 수직이동에 장애가 있는 사람들이 안전하게 다니도록 문턱 차이를 없애주는 경사막대, 계단 승강의자는 보다 장애인의 일상생활을 정상화시키는데 유용하게 이용된다. 다양한 각도로 조절 가능한 침대는 병원이나 시설에서의 환자용 침대라는 느낌보다는 주거용 침대 이미지를 지니고 있어 다른 주거공간 생활재나 가구에 조화롭게 되어있어 심리적으로 편안한 감을 준다. 수직적 높이 차이가 있는 집인 경우 리프트를 써서 휠체어를 이동시킬 수 있으며, 화장실 욕실 등에 이동이 어려운 장애인들을 이동하게 해주는 리프트의 디자인도 이전보다 훨씬 편안하고 안전감있게 디자인되었다.

www.ogj.co.jp

 Usable
사용하기 쉬운

 Normalizing
차별화가 아닌 정상화를 도모하는

 Inclusive
다양성을 포용하는

 Versatile
다국면성을 지닌

 Enabling
가능성을 진작시키는

 Respectable
존중심을 느끼게 하는

 Supportive
활동을 지원하는

 Accessible
접근이 용이한

 Legible
이해하기 명료한

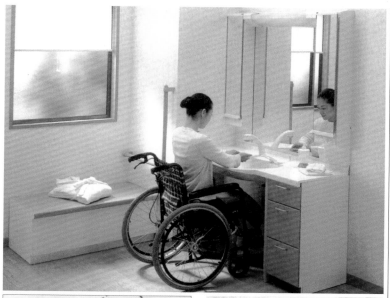

휠체어 장애인도 쉽게 접근하여 사용하게 배려된 세면대 형태와 아래가 빈 하부 수납장으로 구성된 세면장이다. 수전조절은 팔을 어렵게 뻗지 않아도 왼손잡이 오른손잡이에 따라 쉽게 선택하도록 앞에 달려있다. 무릎이 들어갈 수 있게 세면대 배관을 한쪽 코너로 몰아 설치하였고 수납장 없이도 배관이 드러나지 않게 안정된 모습으로 세면장이 구성될 수 있다.

TOTO
www.toto.co.jp

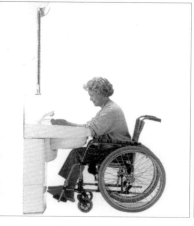

 Usable
사용하기 쉬운

 Normalizing
차별화가 아닌 정상화를 도모하는

 Inclusive
다양성을 포용하는

 Versatile
다국면성을 지닌

 Enabling
가능성을 진작시키는

 Respectable
존중심을 느끼게 하는

 Supportive
활동을 지원하는

 Accessible
접근이 용이한

 Legible
이해하기 명료한

장애인이 있는 가족이 동시에 각자의 편한 자세로 일을 할 수 있게 배려된 부엌이다. 싱크대도 상하구동이 되어 상부 수납장도 내려앉아서 일할 때 적절한 높이로 조절 할 수 있으며, 손에 장애가 있는 사람도 쉽게 사용할 수 있는 수전. 시각장애가 있는 사람도 부엌작업대의 가장자리와 벽과의 경계등도 알아보기 쉽게 대조색으로 처리 하였으며, 손잡이도 쉽게 손을 끼워 혹은 잡고 열 수 있는 형태로 되어있다.

KitFrame, ROPOX
www.ropox.com

 Usable 사용하기 쉬운
 Normalizing 차별화가 아닌 정상화를 도모하는
 Inclusive 다양성을 포용하는
 Versatile 다국면성을 지닌

 Enabling 가능성을 진작시키는
 Respectable 존중심을 느끼게 하는
 Supportive 활동을 지원하는
 Accessible 접근이 용이한
 Legible 이해하기 명료한

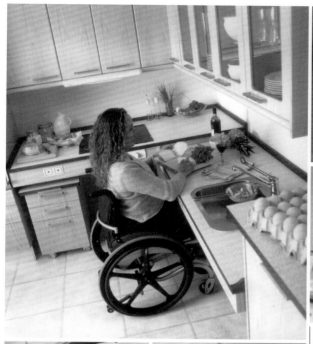

장애인이 있는 가족이 동시에 각자의 편한자세로 일을 할 수 있게 배려된 부엌이다. 싱크대도 상하구동이 되어 상부 수납장도 내려앉아서 일할 때 적절한 높이로 조절 할 수 있으며, 손에 장애가 있는 사람도 쉽게 사용할 수 있는 수전. 시각장애가 있는 사람도 부엌작업대의 가장자리와 벽과의 경계등도 알아보기 쉽게 대조색으로 처리 하였으며, 손잡이도 쉽게 손을 끼워 혹은 잡고 열수 있는 형태로 되어있다.

KitFrame, ROPOX
www.ropox.com

 Usable 사용하기 쉬운

 Normalizing 차별화가 아닌 정상화를 도모하는

 Inclusive 다양성을 포용하는

 Versatile 다국면성을 지닌

 Enabling 가능성을 진작시키는

 Respectable 존중심을 느끼게 하는

 Supportive 활동을 지원하는

 Accessible 접근이 용이한

 Legible 이해하기 명료한

키가 다른 가족 구성원, 특히 어린이나 장애인들의 요구에 맞게 상하 높이를 조절할 수 있는 싱크작업대와 식탁이다. 식탁은 68~98cm까지 조절 가능하고 전동으로 조절된다. 밧데리를 충전하여 사용할 수 있어서 전선을 사용할 필요가 없다. 그리고 이 테이블은 석재와 코리안으로도 마감할 수 있다. 다리에 바퀴를 달아서 더욱 이동성을 높일 수도 있고 또한 식사 시 외에도 높낮이를 조절해 작업용 테이블이나 티 테이블로도 이용할 수 있다.

4-straight, ROPOX
www.ropox.com

 Usable
사용하기 쉬운

 Normalizing
차별화가 아닌 정상화를 도모하는

 Inclusive
다양성을 포용하는

 Versatile
다국면성을 지닌

 Enabling
가능성을 진작시키는

 Respectable
존중심을 느끼게 하는

 Supportive
활동을 지원하는

 Accessible
접근이 용이한

 Legible
이해하기 명료한

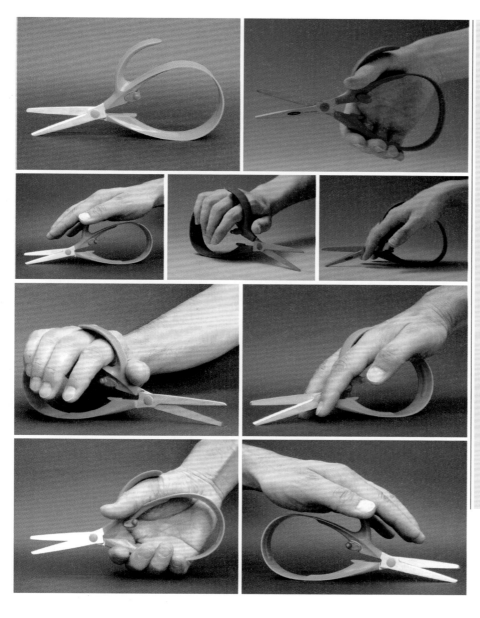

물건을 쥐는 힘이 없는 이용자에게 있어 봉투를 개봉하거나 과자 포장지를 여는 일은 힘든 작업이다. 또 자와 커터로 오려내기 작업을 하는 경우는 더욱 힘이 든다. 악력이 없어도 사용할 수 있는 가위는 이와 같은 문제를 해결할 수 있는 효과적인 수단이 될 수 있다.

이것은 플라스틱의 특징을 살려 다각도로 사용가능하게 디자인한 가위이다. 테이블 위에 직립하기 때문에 가위의 손잡이를 상부에서 누르는 것만으로 가위를 조작할 수 있다. 또한, 손가락 걸이에 손가락이나 손바닥을 끼워서 손에 가위를 걸칠 수 있기 때문에 손의 기능이 각기 다른 이용자도 각자의 능력에 맞는 방법으로 사용할 수 있다.

Arai Toshiharu

 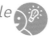

장애를 완화시키는 유니버설 제품 디자인

제 19 장

일본의 전형적인 식사모습은 오른속에 젓가락을 쥐고 왼손으로 식기를 들고 먹는 형태이다. 젓가락을 사용할 수 없어 스푼이나 포크로 식사를 하는 이용자에게는 손에 쥐기 쉽고 국물을 떠 먹기 쉬운 식기가 필요하다. 따라서 식기의 밑부분이 높고 넓어서 안정되고 옆부분이 불룩하게 튀어나와서 손에 잡기 쉬운 형상으로 디자인되었다. 또한, 식기의 평면형상을 원형에서 모서리가 둥근 삼각형으로 변형시켜 스푼이나 포크로 음식을 떠먹기 쉽도록 하였다. 접시는 스푼을 사용하기 쉽도록 신체에 가까운 곳의 한쪽 모서리를 반원형의 평면으로 디자인하였다.

Arai Toshiharu

 Usable 사용하기 쉬운

 Normalizing 차별화가 아닌 정상화를 도모하는

 Inclusive 다양성을 포용하는

 Versatile 다국면성을 지닌

 Enabling 가능성을 진작시키는

 Respectable 존중심을 느끼게 하는

 Supportive 활동을 지원하는

 Accessible 접근이 용이한

 Legible 이해하기 명료한

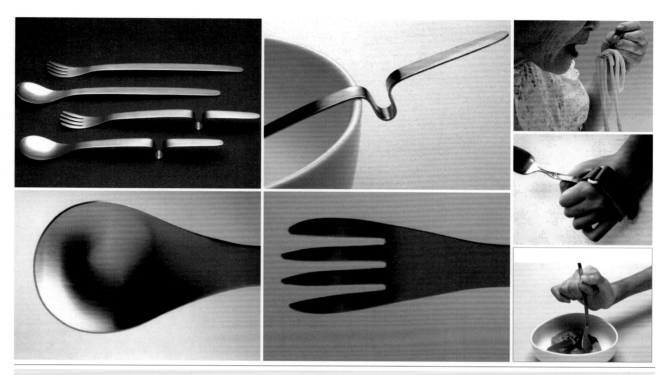

물건을 쥐는 힘이 약한 이들에게는 모든 동작 하나하나가 불안하다. 실수가 빈번하면 자신감도 떨어지고 불안함이 늘어나 주변 도와주는 가족들에게도 피로감과 짜증을 일으키게 한다. 이러한 개인적 사회적 긴장을 덜어주기 위해 쉽게 음식을 먹을 수 있게 디자인 된 스푼과 포크이다. 그 자체가 잘못 이용하고 상처가 나지 않도록 안전하게 디자인 되어있고 밥그릇에 걸쳐 놓았을 때도 안정적으로 놓아 둘 수 있게 해준다. 자신이 할 수 있다는 자립성은 개인 스스로에게 삶의 의미를 심어주는 중요한 요건이며, 갈수록 타인에게 의존해서 살 수 있는 현실적 가능성이 적어가는 사회에서 이러한 배려는 더욱 중요하다.

Arai Toshiharu

 Usable 사용하기 쉬운 **Normalizing** 차별화가 아닌 정상화를 도모하는 **Inclusive** 다양성을 포용하는 **Versatile** 다국면성을 지닌

 Enabling 가능성을 진작시키는 **Respectable** 존중심을 느끼게 하는 **Supportive** 활동을 지원하는 **Accessible** 접근이 용이한 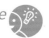 **Legible** 이해하기 명료한

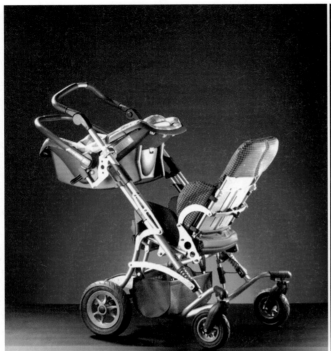
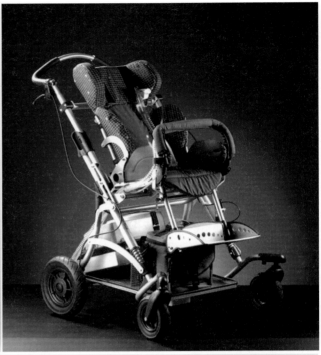

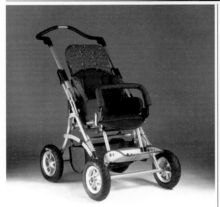

장애인 아동을 위한 재활 및 의료용 다기능 유모차이다. 부분별로 크기의 조절이 가능하여, 아동의 성장에 따라 지속적으로 조절이 가능하다. 아동이 받는 충격을 최소화 하기 위해 충격흡수 장치가 장착되어 있고 '좌석'과 '이동을 위한 장치'의 분리를 통해 '이동장치' 부분을 '실내용' 또는 '다른 장치'로의 전환 또는 이동이 가능케 하여 이동의 용이성 및, 안전성을 고려하고 있다.

이러한 디자인은 일상생활과 사회적 참여를 가능하게 하여 장애인의 삶을 정상화시키는 데 기여 함으로써 진정 적응에 대한 장애를 완화시킨다.

Ottobock
www.ottobock.de/de

 Usable
사용하기 쉬운

 Normalizing
차별화가 아닌 정상화를 도모하는

 Inclusive
다양성을 포용하는

 Versatile
다국면성을 지닌

 Enabling
가능성을 진작시키는

 Respectable
존중심을 느끼게 하는

 Supportive
활동을 지원하는

 Accessible
접근이 용이한

 Legible
이해하기 명료한

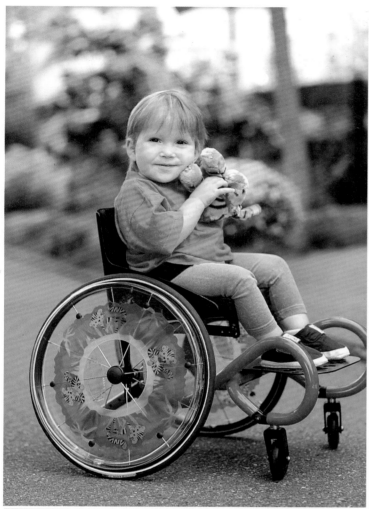

작은 어린이를 위한 강구조 극경량 휠체어이다.

무게(최소 4kg)가 극도로 가벼우며, 반응성이 탁월하여 어린이 환자가 사용하기에 적합하고, 어린이들이 독립적으로 이동할 수 있도록 돕는다.

가벼운 무게 때문에 아이들이 스스로 밀 수 있다. 필요에 따라, 밀기 고리나 손잡이와 통합된 바퀴살 보호 장치가 장착되어 안전성을 더욱 도모할 수 있다. S형의 프레임은 어린이 스스로 휠체어에 탈 수 있도록 돕는다.

어린이의 요구에 최적화할 수 있는 편리한 조정 장치를 가지고 있는데다, 디자인도 밝게 구성되어 편리성, 기능성 뿐 아니라 기분도 향상시킬 수 있음으로써 어린이의 독립성 발달에 도움을 준다.

Ottobock
www.ottobock.de/de

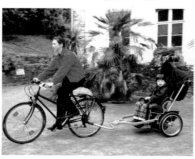

 Usable
사용하기 쉬운

 Normalizing
차별화가 아닌 정상화를 도모하는

 Inclusive
다양성을 포용하는

 Versatile
다국면성을 지닌

 Enabling
가능성을 진작시키는

 Respectable
존중심을 느끼게 하는

 Supportive
활동을 지원하는

 Accessible
접근이 용이한

 Legible
이해하기 명료한

241

일반 성인 장애인이 사용할 수 있는 경량의 접이식 휠체어이다.

강한 프레임으로 이루어져 있지만 가벼우며 사용자를 고려한 기능, 그리고 디자인이 조화를 이루고 있다.

발판의 젖힘과 분리가 기존 제품보다 더 쉽게 가능하게 되었으며 등받이도 손쉽게 높낮이를 조절할 수 있다. 또한 후반부에 장착된 바퀴 어댑터를 통해 휠체어를 매우 빠르고 쉽게 조정할 수 있다. 측면으로 젖혀지는 또는 높낮이 조절이 가능한 팔걸이, 각도의 조절이 가능한 발판은 한쪽 손만으로도 쉽게 이용할 수 있도록 되어있어 편리성을 높이고 있다. 이러한 기능들은 휠체어 사용자의 전체적인 활동성을 높여준다.

Ottobock
www.ottobock.de/de

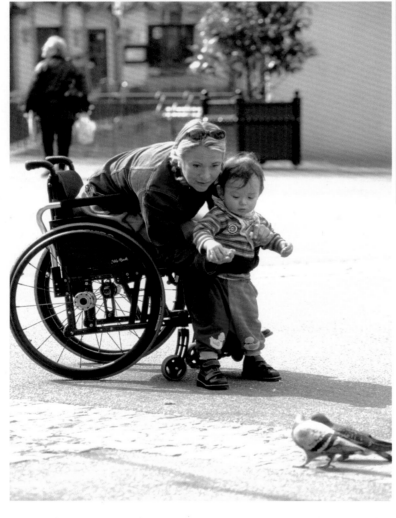

 Usable 사용하기 쉬운

 Normalizing 차별화가 아닌 정상화를 도모하는

 Inclusive 다양성을 포용하는

 Versatile 다국면성을 지닌

 Enabling 가능성을 진작시키는

 Respectable 존중심을 느끼게 하는

 Supportive 활동을 지원하는

 Accessible 접근이 용이한

 Legible 이해하기 명료한

장애인을 앉아서 씻길 수 있기 쉽게 되어있는 욕실 의자는 시트가 물이 빠지도록 뚫려있고 보호자가 휠체어처럼 잡고 이동할 수 있으며 모든 구조가 노출되고 단순하여 샤워가 쉽게 될 수 있다. 욕조위에 좌면은 장애인이 걸터 앉아 욕조에 들어가게 해 주며 앉으면 리모콘으로 아래로 내려 장애인을 욕조 안으로 이동시킬 수 있다. 더욱 안전하게 욕조 바깥에 벤치를 연결설치하면 바깥에서 쉽게 앉아 안으로 이동시킬 수 있다. 이러한 제품들은 전적으로 사람 손에 의지하는 장애인의 삶에 실제적 심리적 편안함을 주며 힘들게 보호하는 사람들의 피로감과 스트레스를 경감시키고, 장애인들이 시설로 가게되는 비율을 낮추고 살던 집에서 지속적으로 살 수 있게 해 준다.

TOTO / www.toto.co.jp

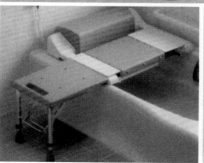

 Usable
사용하기 쉬운

 Normalizing
차별화가 아닌 정상화를 도모하는

 Inclusive
다양성을 포용하는

 Versatile
다국면성을 지닌

 Enabling
가능성을 진작시키는

 Respectable
존중심을 느끼게 하는

 Supportive
활동을 지원하는

 Accessible
접근이 용이한

 Legible
이해하기 명료한

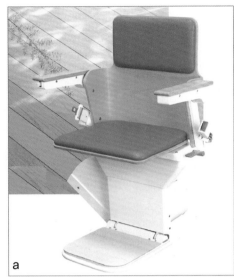

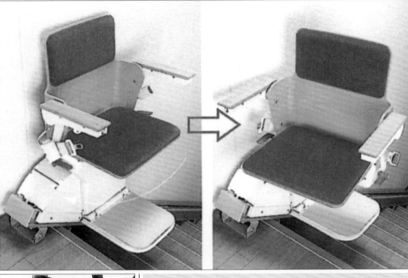

a

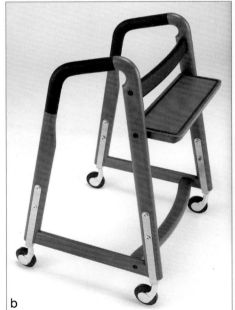

b

노화에 따라 신체의 제반기능이 떨어지면 무엇보다 움직이는데 사고의 위험이 크다. 이로 인해 움직이지 않게 되면 건강은 더욱 악화된다. 자립성이 저하되고 노인의 이러한 행태들이 모아지면 도시의 전체 분위기가 침체된다. 갈수록 평균수명이 높아가는 고령화 사회에 노인들의 건강과 사회의 활력과 간병비용의 부담을 줄이기 위해 노인들이 살던 공간에서 안전하고 자유롭게 이동하여 익숙해 온 공간을 그대로 쓸 수 있도록 하는 이동보조기구들은 노인의 삶에 치명적인 영향을 미친다.

휠체어를 타거나 일어서거나 앉을 때 편하게 보조해 주는 수직승강의자이다. 디자인이 단순하고 기계적으로 보이지 않아 심리적으로 거부감이 들지 않는다. 이동보조기구는 단순하고 신뢰감 있고 안전하며 목재사용으로 더욱 인간적으로 느껴진다.

a. Rakuchin / www.rakuchin.jp
b. Poco a poco, sapporo style
 www.condehouse.jp.sapporo

 Usable 사용하기 쉬운

 Normalizing 차별화가 아닌 정상화를 도모하는

 Inclusive 다양성을 포용하는

 Versatile 다국면성을 지닌

 Enabling 가능성을 진작시키는

 Respectable 존중심을 느끼게 하는

 Supportive 활동을 지원하는

 Accessible 접근이 용이한

 Legible 이해하기 명료한

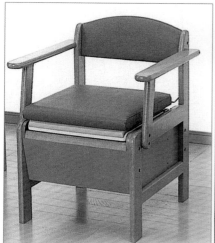
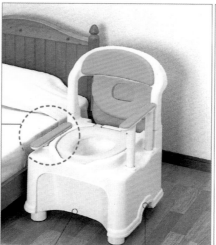
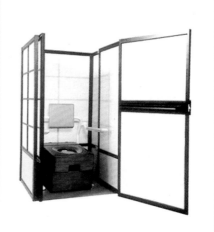
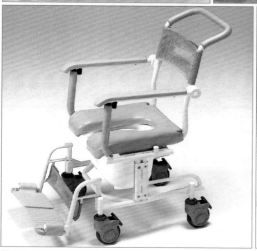
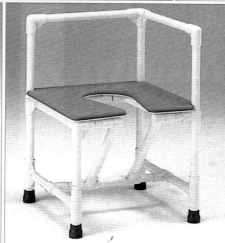
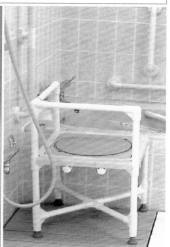

와상노인이나 환자 그리고 장애인의 경우 가까이 있는 화장실에도 갈 수 없는 상황에 처하게 된다. 이럴 경우 가족과 간병인은 간병시의 스트레스를 느끼게 되며, 당사자 또한 그러하다. 이 의자식 변기는 이러한 상황에 잘 대응할 수 있도록 일반의자와 같아 변기가 침대 옆에 있다는 느낌을 저하시키며 필요에 따라 스크린으로 둘러 최소한의 프라이버시를 보호해 준다.
안전하며 위생적이고 관리가 쉽도록 디자인 되어있다.

Richwell / www.richwell.co.jp

 Usable 사용하기 쉬운
 Normalizing 차별화가 아닌 정상화를 도모하는
 Inclusive 다양성을 포용하는
 Versatile 다국면성을 지닌

 Enabling 가능성을 진작시키는
 Respectable 존중심을 느끼게 하는
 Supportive 활동을 지원하는
 Accessible 접근이 용이한
 Legible 이해하기 명료한

Universal design
product

제 20 장 일상생활을 편리하게 하는 유니버설 제품 디자인

본 장에서는 일상적인 생활을 보다 수월하게 해 낼 수 있도록 편리하게 사용할 수 있는 주요 소형제품들을 설명하되, 여기서는 커피포트, 물건을 집고 잡는 도구, 위생건강도구, 게임 조절기, 작업도구, 문구 생활도구, 위생용품, 포장디자인, 부엌용도구 등 생활 소도구 및 생활용품등을 포함하고 있다.

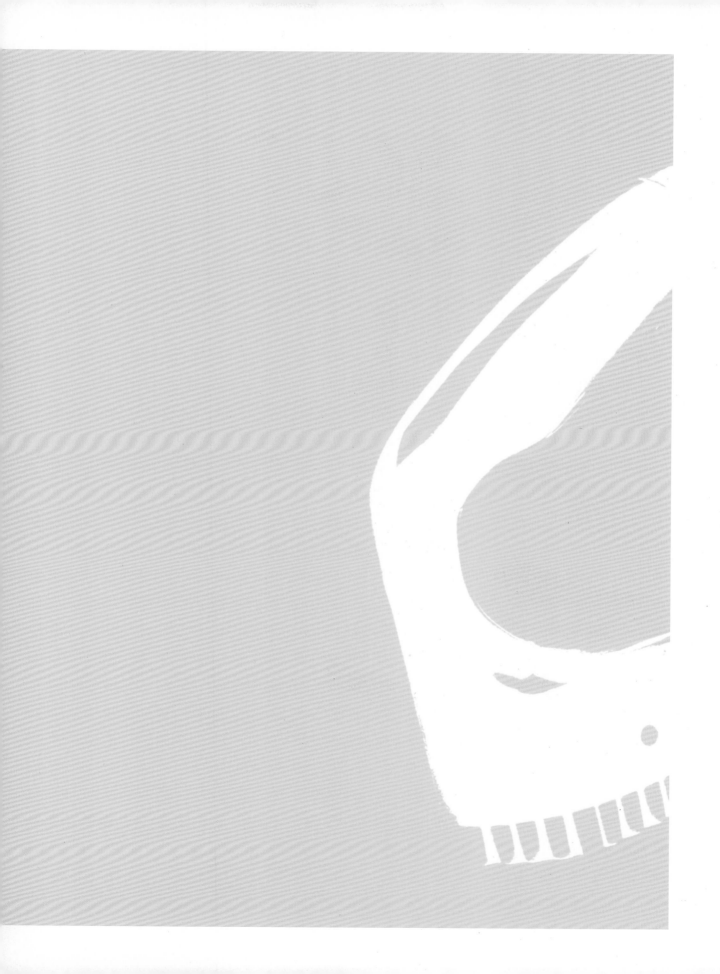

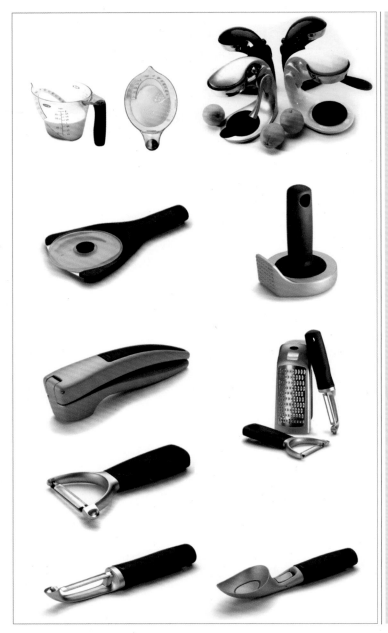

기존의 다른 어떤 부엌용품을 사용할 때보다도 더 빠르고 쉽게, 더 편리하게 요리할 수 있도록 디자인된 고급형 부엌용품 세트이다. 이 제품들은 고급스러운 외관, 품질을 갖추었을 뿐 아니라 누가하더라도 작업이 효율적으로 이루어지도록 개발되었다.

미끄러지지 않도록 해주는 단지 오프너(JAR OPENER)의 바닥 패드는 단지를 여는데 도움이 되도록 디자인되었으며,

고기 으깨기(MEAT POUNDER)는 무게가 가볍고 끝이 동그랗게 처리되어 고기를 연하게 하는데 도움이 된다.

마늘 짜기(GARLIC PRESS)는 마늘을 으깰 때 들이는 힘을 파격적으로 줄여주고, 세척을 위해 탈착이 가능하도록 디자인되었다.

회전식 껍질까기(SWIVEL PELLER)는 날의 교체가 가능하며 보다 조작이 용이하고, Y자형 껍질까기(Y PEELER)의 날로 교체 가능하며 회전식 껍질까기의 날과도 호환이 된다. 그릇 강판(CONTAINER GRATE)은 넓은 양면 날이 그릇에 말끔하게 부착될 수 있으며 양을 측정하기는 데에도 도움을 주도록 디자인되었다.

굿 그립스 i-시리즈, OXO
www.oxo.com

Smart Design

 Usable 사용하기 쉬운 *Normalizing* 차별화가 아닌 정상화를 도모하는 **Inclusive** 다양성을 포용하는 *Versatile* 다국면성을 지닌

 Enabling 가능성을 진작시키는 **Respectable** 존중심을 느끼게 하는 *Supportive* 활동을 지원하는 *Accessible* 접근이 용이한 *Legible* 이해하기 명료한

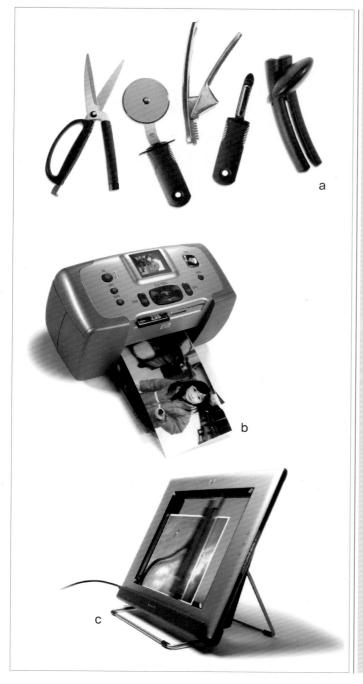

일상생활을 한결 손쉽게 해 주는 혁신적인 생황도구제품들이다. 다양한 장애를 가진 사람들을 뿐만 아니라 모든 연령층이 편하게 사용할 수 있도록 포용력 있게 디자인되었다. 손잡이 옆으로 달린 지느러미 비슷한 부분들은 물건을 쥐는 악력이 안정적으로 작용하도록 한다. 손잡이에 크게 뚫린 구멍은 벽에 걸어 수납하기에 편하고 시력이 약화된 사람들에게도 큰 도움을 준다. 타원형의 큰 손잡이는 잡기 편하고 다루기에도 좋고 어떤 면이 앞면인지를 애써 의식하지 않아도 미끄러짐이나 비틀어짐 등을 방지해주기도 한다.

소비자들이 쉽게 사진을 관리하고 조작하고 저장하고 출력할 수 있는 혁신적인 휴대용 포토 프린터이다. 고해상도의 4x6인치 사진을 컴퓨터에 다운 로드 받지 않고도 디지털 카메라의 메모리 카드에서 직접 전송 받아 프리뷰, 편집, 출력까지 끝낼 수 있게 해 준다. 단순한 디자인과 사용자 인터페이스와 휴대편리성은 친구 또는 가족간에 손쉽게 사진을 교환하고 유대를 이어갈 수 있도록 돕는 기능을 한다.

한 눈에 쉽게 사용하기 어렵고, 크기가 너무 커서 책상 위의 공간을 거의 다 차지하는 종래의 스캐너에서 탈피, "자유 스캔 free scanning"이 가능한 스캐너이다. 투명 윈도우를 사용하여 평판 스캔은 물론, 대형 책이나 문서, 또는 다른 무엇에도 직접 갖다 대고 스캔할 수 있어서 벽에 걸린 그림이나 문서를 스캔하는 것도 가능하다.

a. OXO 굿 그립스Good Grips 오리지널 라인 (1989)
b. HP 포토스마트 Photosmart 245 (2003)
c. HP 스캔젯 Scanjet 4670 (2003)

Smart Design

 Usable 사용하기 쉬운
 Normalizing 차별화가 아닌 정상화를 도모하는
 Inclusive 다양성을 포용하는
 Versatile 다국면성을 지닌

 Enabling 가능성을 진작시키는
 Respectable 존중심을 느끼게 하는
 Supportive 활동을 지원하는
 Accessible 접근이 용이한
 Legible 이해하기 명료한

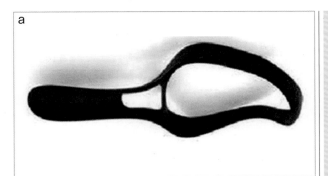

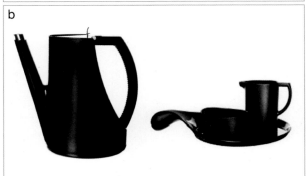

 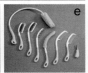

손잡이에 비닐 주머니가 달려있는 형태의 여성용 휴대 변기로, 주머니 안쪽은 특수 약품 처리되어있어 소변은 매우 빨리 단단하게 굳도록 되어 있다. 앉은 채로 사용할 수 있어 휠체어를 이용하는 여성들에게도 유용하다. 야외 생활은 점차 보다 많은 사람들의 생활 방식 속에 자리잡아 가고 있다. 남자의 경우 대수롭지 않을 수도 있지만 여자의 경우는 큰 문제였던 점을 해결해주는 제품이다.

가벼운 커피 주전자는 무게 중심에 따라 잡는 부위를 조절할 수 있는 손잡이를 가지고 있다. 주둥이의 각도는 손목을 지나치게 틀지 않아도 주전자를 모두 비우기 쉽도록 되어 있다. 팔꿈치 통증을 비롯 손과 팔에 갖가지 스트레스성 부상 위험을 갖고 있는 항공사 승무원에게 유용하다.

다양한 손 기능 저하를 겪고 있는 사용자들을 위해 개발된 나이프의 비스듬한 손잡이는 류마티즘성 관절염을 앓는 많은 사람들이 일반 나이프를 사용할 때 손목을 구부리는데 심각한 어려움을 겪는 문제를 해결해 줄 뿐아니라 장애가 있던 없던 간에 모든 사람이 사용하기 편리하도록 되어있다.

이 식기 시리즈는 관절염 환자와 같이 손 힘이 약해 일반적인 무게와 형태의 식기를 사용해서는 식사가 불가능한 사람을 위해 개발되었다. 극도로 가벼우며, 일반적인 류머티즘 증상에 맞추어 형태가 만들어졌다.

목욕용 솔과 빗을 포함한 바디 케어 제품은 멀리 또는 높이 팔을 뻗기가 힘들어 머리나 등에 손이 닿기 힘든 노인들의 필요에 주목하여 디자인되었다. 가벼운 무게와 최적화된 손잡이, 목 형태는 노인은 물론 젊은 층이 사용하기에도 편리하다.

a. 피피네트 여행세트, 2002, Pipinette AB
b. 스칸디나비아 항공사를 위한 커피 주전자, 주스 주전자, 식기세트, 1987 (커피 주전자), 1992 (식기 세트), 1994 (주스 주전자), 스칸디나비아 항공, Polimoon (제조업체)
c. 릴리브 식기, 1974, ETAC
d. 라이트 식기, 1978, ETAC
e. 뷰티 바디 케어 제품, 1997, ETAC

Ergonomidesign

 Usable 사용하기 쉬운 *Normalizing* 차별화가 아닌 정상화를 도모하는 **Inclusive** 다양성을 포용하는 *Versatile* 다국면성을 지닌

 Enabling 가능성을 진작시키는 *Respectable* 존중심을 느끼게 하는 **Supportive** 활동을 지원하는 *Accessible* 접근이 용이한 Legible 이해하기 명료한

손잡이 부분은 손 크기 제5백분위수부터 제 95백분위수까지 사용할 수 있도록 고안되었다. 입이 닿는 부분은 인체 측정학과 인체 형태 연구를 바탕으로 입술만으로도 열 수 있도록 디자인되었다.

보다 넓은 층의 사용자를 겨냥하여, 어떠한 도구 없이도 개봉할 수 있어 사용이 용이한 페인트 용기이다.

뚜껑에 있는 실리콘 밸브가 소비자가 원하는 양만큼 음식에 드레싱을 뿌릴 수 있도록 조절을 돕는 식품 용기로써, 정밀하게 분출량 조절이 가능하여 소비자가 쉽게 제품을 사용할 수 있다.

사용자가 파우치를 짜서 그 내용물이 나오면 곧바로 치료 부위에 바를 수 있게 된 약포장이다. 용기를 여닫을 필요 없이 매번 일정량이 공급된다.

약을 잘못 복용하거나 적절히 복용하지 않아서 생기는 손실은 전세계적으로 매해 엄청난 비용이 손실되며 병원 입원의 40%, 125,000명의 사망자 그리고 요양원 입회자의 1/4에 해당하는 환자가 이로 인한 사고들이다. 이러한 사고를 줄이도록 포장으로부터 떼어내서 약의 복용을 잊어버리지 않도록 알리는 시각적 기억표시기가 들어있는 리마인드 팩이다.

a. Gatorade E.D.G.E./ Michigan State University
b. Dutch Boy® Twist & Pour™ Paint
 Container/Michigan State University
c. Hidden Valley® Easy Squeeze Ranch®, 2000,
 Glenn May, The Clorox Company/Michigan State
 University
e. Remind Package for Drug/Helen Hamlyn Research
 Center
d. DelPouch™, 2004, Renard Jackson, Cardinal
 Health/Michigan State University

School of Packaging, MSU

 Usable 사용하기 쉬운

 Normalizing 차별화가 아닌 정상화를 도모하는

 Inclusive 다양성을 포용하는

 Versatile 다국면성을 지닌

 Enabling 가능성을 진작시키는

 Respectable 존중심을 느끼게 하는

 Supportive 활동을 지원하는

 Accessible 접근이 용이한

 Legible 이해하기 명료한

식사 속도가 늦은 사람들을 위한, 안전하게 알아서 데워지는 그릇으로, 단시간에 60도로 데워지고 접촉하고 있는 어떤 음식이나 액체의 식는 속도를 효과적으로 줄이는 제품이다. 이 도자기는 식기세척기에서 씻을 때의 열에너지만으로도 재충전될 수 있다.

여과기와 원뿔을 합친 형태로 된 둥근 냄비는 요리한 찌게류 음식을 따르기 편하며 넓은 지름은 청소하기에 용이하다. 인체 공학적으로 설계된 손잡이는 두 부분으로 나눠져 있으며 열전도율이 낮은 가벼운 소재로 돼있어 요리하며 손잡이를 잡아야 할 때 부담을 줄여준다. 또한, 폴리우레탄으로 된 돌기가 나있어서 손잡이를 쥐기에도 편하다. 밑으로 휘어져있는 손잡이의 형태는, 무게를 지탱해주는 두 번째 손잡이와 함께 냄비의 무게 중심을 손목 아래쪽의 한 점으로 모이게 해서 음식을 따를 때 손목에 주어지는 부담을 한결 줄어주며 보다 나은 밸런스를 유지시켜주고 안정성도 한결 높아진다. 모든 사람들에게, 특히 관절염을 앓고 있는 이들이 안전하고 편하게 쓸 수 있다.

불 위에 올려져 있을 때 시각적, 청각적 신호를 내보내는 취사도구이다. 모양에 따라 불이 켜져 전원이나 온도 상태를 알려주고, 내용물이 넘쳐 흐르거나, 타거나, 불에 올려놓은 뒤 잊어버렸을 때 소리를 내어 사용자에게 알려준다. 이 취사도구들은 건전지가 필요 없고 식기 세척기 안에 넣어도 무방하다.

a. 마크 챔프킨스, 자가 발열 그릇
b. Saucefan, Helen Hamlyn Research Centre
c. 다니엘 존스, 감응식기

www.factorydesign.co.uk

Helen Hamlyn Research Center

Usable
사용하기 쉬운

Normalizing
차별화가 아닌 정상화를 도모하는

Inclusive
다양성을 포용하는

Versatile
다국면성을 지닌

Enabling
가능성을 진작시키는

Respectable
존중심을 느끼게 하는

Supportive
활동을 지원하는

Accessible
접근이 용이한

Legible
이해하기 명료한

뒤집어 쓸 수 있는 방석은 사용자가 일할 때 뚜껑을 떼어 컴퓨터를 얹어 편하게 사용할 수 있으며, 보통 때는 방석 위에 두어 앉는 좌면으로 쓰일 수 있다.

전자제품이 주변환경에 어떤 영향을 미치는지 사람들이 자각하면서 생활할 수 있도록, 우리 눈에는 보이지 않는 전자기장을 보이게 해주는 자각 귀걸이는 누군가 근처에서 휴대전화를 쓸 때 불이 켜진다. 이 제품은 '전자 에티켓'을 지키는 사회에서 필요한 실험적 제품이다.

조금만 기울이면 쉽게 부을 수 있게 된 용기는 일반 사람들과 노인 그리고 움직임이 불편한 이들의 생활을 보다 편안하게 해준다.

잘못 디자인 된 신발로 인한 발 건강 문제는 만연되어 있다. 발을 다치지 않으면서 맨발로 걷는 느낌을 얻을 수 있도록 첨단 소재를 이용한 혁명적 신발 디자인으로 안창은 얇고 유연하고 구멍이 쉽게 나지 않는다.

a. 메구미 후지카와, 자각 기구
b. 캐서린 고우, 편안한 집, 모두를 위한 더 좋은 포장
c. 팀 브레너, 발을 위한 자유

Helen Hamlyn Research Center

 Usable 사용하기 쉬운
 Normalizing 차별화가 아닌 정상화를 도모하는
 Inclusive 다양성을 포용하는
 Versatile 다국면성을 지닌

 Enabling 가능성을 진작시키는
 Respectable 존중심을 느끼게 하는
 Supportive 활동을 지원하는
 Accessible 접근이 용이한
 Legible 이해하기 명료한

관절염을 앓는 사람들은 열쇠, 가스 꼭지, 수도 꼭지 등 작은 제품을 잡거나 돌리는데 종종 어려움을 느낀다. 스프링이 장착된 작은 가지들이 달린 이 기구는 각기 서로 다르게 생긴 다양한 종류의 물체를 쥘 수 있도록 해 준다. 손잡이의 모양과 각도는 손목을 구부리기 힘든 사람들을 위해 최적화 되어있다.

이 나사 돌리개는 최적의 마찰과 최소의 노력으로 최대의 회전력을 주어 특정 작업을 하는 사용자에게 필요한 힘을 효과적으로 배가시킨다. 큰 나사돌리개의 경우 손잡이의 형태가 양손으로 완벽하게 사용할 수 있도록 되어있으며, 작은 나사돌리개는 보통 손 크기로도 편안하게 잡을 수 있도록 충분히 크게 디자인되었다. 색상은 다양한 나사돌리개 머리 종류를 쉽게 서로 구별할 수 있도록 다르게 디자인되어 있다.

인체 공학을 적용한 이 디자인은 쇠톱에 대한 개념에 변혁을 일으켰다. 주조된 알루미늄 톱 틀은 기존 톱에서 쉽게 찾아볼 수 없는 힘을 가져다 주며, 부드러운 엘라스토머를 씌운 앞 뒤 손잡이는 조작이 쉽고 편안함을 제공한다. 날 교환 작업은 손이나 손가락에 전혀 부담 없이 순식간에 이루어지도록 지렛대 디자인으로 되어 있다.

a. UNI Handle, 1984, ETAC
b. Berzel Ergo-series Screwdrivers, 1998
 (original series from 1981), Bahco Tools
c. Bahco 325 Hacksaw frame , 1999, Bahco
 Tools

Ergonomidesign

 Usable 사용하기 쉬운
 Normalizing 차별화가 아닌 정상화를 도모하는
 Inclusive 다양성을 포용하는
 Versatile 다국면성을 지닌

 Enabling 가능성을 진작시키는
 Respectable 존중심을 느끼게 하는
 Supportive 활동을 지원하는
 Accessible 접근이 용이한
 Legible 이해하기 명료한

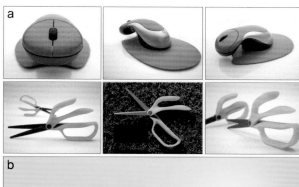

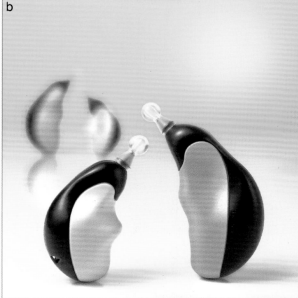

마우스는 손가락으로 보다 쉽게 조정할 수 있는 형태로 되어있으며, 사용자가 손바닥 전체로 마우스를 감싸고 굴곡진 가장자리의 버튼을 클릭할 수 있도록 되어있다. 손목과의 접촉 마찰을 줄이기 위해 패드가 장착되어 있다.

쥐는 힘과 왼손잡이 오른손잡이 등 쥐는 방법이 다양한 사람들, 장애가 있는 사람들 등 넓은 범위의 사람들이 모두 유용하게 사용할 수 있는 가위이다.

손에 힘이 약한 사람을 위한 필기도구로 제작된 핸디버디는 사용자가 손 전체로 쥘 수 있는 달걀 형태의 새로운 필기 도구 개발 가능성을 제시한다. 달걀의 이미지는 '손안의 새'라는 이미지로 더욱 발전되어 쥐는 부분, 펜 포인트, 몸체의 제품 각 부위 색상화 등 정교한 시각 표현을 거쳐 구체화되었다.
왼손잡이용, 오른손 잡이용, 큰 사이즈, 작은 사이즈 등 서로 다른 다양한 필요를 가진 사람들을 도울 수 있는 디자인 구조를 지녔다.

고리(Ring)모양 형태의 손 걸이가 붙어있어 잡는 손에 관계없이, 손과 발 사이에 끼기도 하고 입에 물기도 하는 등, 다양하게 사용할 수 있다. 누구라도 만지고 싶은 유선형의 아름다운 모양이다.
빨판이 붙어있는 캡(Cap) 홀더(Holder)를 사용하면 다양한 장소에 붙이거나, 다양한 형태로 사용 가능하다.

a. 마우스 Mouse / b. 테피타 TEPITA
c. Handy Birdy® Universal Pen – 핸디 버디 유니버설 펜
d. 유 윙(You wing)

Tripod Design
www.tripoddesign.com

 Usable 사용하기 쉬운
 Normalizing 차별화가 아닌 정상화를 도모하는
 Inclusive 다양성을 포용하는
 Versatile 다국면성을 지닌

 Enabling 가능성을 진작시키는
 Respectable 존중심을 느끼게 하는
 Supportive 활동을 지원하는
 Accessible 접근이 용이한
 Legible 이해하기 명료한

일상생활을 편리하게 하는 유니버설 제품 디자인
제 20 장

보조 손잡이에 손을 집어 넣을 수 있기 때문에 잡는 힘이 약한 사람이나 양팔에 장애를 가진 사람이라도 사용하기 쉽다. 또한 미끄러지는 것을 방지하기 위해 타원의 울퉁불퉁한 부분 처리가 되어 있어 떨어뜨림을 방지한다. 샤워기의 꼭지 부분이 넓어서 피부에 자극 없이 부드럽고 섬세한 샤워를 즐길 수 있다. 방균처리가 되어 있어 표면의 잡균, 곰방이의 번식을 억지하는 것이 가능. 위생적으로 사용 가능하다.

날개와 같은 모양에 손을 대거나 구멍에 손가락을 거는 등 다양한 방법으로 수도꼭지를 개폐를 할 수 있어, 사용하기 편리하다.
지레의 원리를 이용한 것으로 물을 틀었다 잠그는 손잡이 조작을 힘들이지 않고 할 수 있다. 색상 선택이 다양하기 때문에 기호에 맞추어 사용 가능하다.

손잡이 내부가 비어 있어 38g으로 가볍기 때문에 설거지 할 때 물에 넣어도 가라 앉지 않고 물에 떠 있어서 씻기 편하다. 손잡이는 부드러운 소재로 잡는 방법을 다양하게 할 수 있다. 또한, 중량 균형이 좋기 때문에 오래 잡고 있어도 피곤하지 않다.
입에 닿는 부분이 티탄(Titan)으로 되어 있기 때문에 금속 알레르기를 가진 사람이라도 안심하고 사용할 수 있다. 입에 닿는 부분이 작은 입에도 들어 가기 쉬운 형태여서 어린이에서부터 어른까지 폭넓게 사용할 수 있다.

비닐 봉투를 들고 있을 때 손가락에 오는 힘을 분산시키기 때문에 격한 힘의 부담을 줄일 수 있다. 미끄러지지 않도록 표면 처리가 되어 있어 떨어뜨림을 방지하도록 되어있다. 한 손으로도 비닐 봉투의 손잡이에 간단히 걸 수 있다.

주먹을 쥔 상태나 팔꿈치로도 조작이 가능한 손잡이로 다양한 자세와 상황에서도 쉽게 이용할 수 있다. 손잡이의 앞부분이 구부러져있어 의류 등에 걸리는 사고 등을 방지 한다.
친밀감을 갖기 쉬운 형태로 인테리어에도 조화될 수 있다.

a. 샤워 핸드(고비) (Shower head)
b. 원터치 레바 (One touch lever) / www.san-ei-web.co.jp/3a-park
c. 유니버설 티탄 커틀리 (Universal Titan Cutlery) / www.saksco.net
d. 핸디워미(보조손잡이) Hand Womey (helper handle)
e. 레빗 핸들(Rabbit handle) / www.tripoddesign.com

Tripod Design
www.tripoddesign.com

 Usable 사용하기 쉬운
 Normalizing 차별화가 아닌 정상화를 도모하는
 Inclusive 다양성을 포용하는
 Versatile 다국면성을 지닌
 Enabling 가능성을 진작시키는
 Respectable 존중심을 느끼게 하는
 Supportive 활동을 지원하는
 Accessible 접근이 용이한
 Legible 이해하기 명료한

냄비 등의 뜨거운 용기를 받쳐주는 받침대로 4개의 부분을 움직여 다양한 형태를 만들고 그 크기도 확장할 수 있어 크기가 다양한 냄비를 수용할 수 있다.

깔때기는 필요에 따라 그 높이와 크기를 조절하여 사용할 수 있고 쓰지 않을 때는 접어 보관하기도 쉽다. 비록 접게 되어 있어도 쉽게 이물질이 끼지 않도록 유지관리하기가 쉬운 표면을 지니고 있다.

normann / www. normann-copenhagen.com

 Usable 사용하기 쉬운 *Normalizing* 차별화가 아닌 정상화를 도모하는 **Inclusive** 다양성을 포용하는 *Versatile* 다국면성을 지닌

 Enabling 가능성을 진작시키는 *Respectable* 존중심을 느끼게 하는 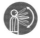 *Supportive* 활동을 지원하는 *Accessible* 접근이 용이한 *Legible* 이해하기 명료한

Universal design
product

제 21 장 이동을 장려하는 유니버설 제품 디자인

본 장에서는 제반 환경 속에서 이동을 보다 쉽고 편리하게 하며 노화로 인한 기능저하 상황에도, 장애인이 있는 경우에도 자신과 주변 가족들의 삶의 질은 떨어뜨리지 않고도 이동적인 생활은 원활히 할 수 있도록 함으로써 개인과 도시사회의 삶을 생기있게 유지시켜주는 제품을 설명하되, 가방식 이동보조기구, 모페드, 자동차를 포함하고 있다.

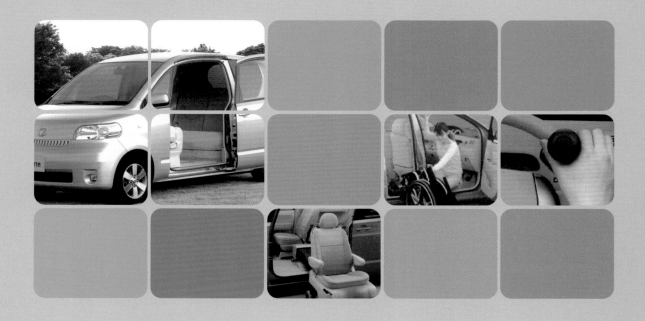

사용자의 요구에 따라 쇼핑을 하면서 무거운 물건을 손쉽게 운반할 수 있도록 쇼핑바구니가 장착되어 있고, 앉을 수도 있으며 착석시 뒤로 밀리는 것을 방지하는 브레이크 및 우천시를 대비한 우산꽂이도 포함되어 안전성과 편리성을 도모하고 있다.

방향 전환을 위하여 타이어는 30도~360도까지 회전이 가능하다. 디자인 또한 밀고 다니는 형태의 의자를 감추는 대신에 패션 가방을 장착하여 보행보조와 패션, 쇼핑생활에 편리하게 이용될 수 있다.

이러한 기능들은 여성과 노인들의 외출 부담을 최소화 하고 이동을 용이하게 하는 역할을 담당한다.

zojirushi-baby
www.zojirushi-baby.co.jp

Usable
사용하기 쉬운

Normalizing
차별화가 아닌 정상화를 도모하는

Inclusive
다양성을 포용하는

Versatile
다국면성을 지닌

Enabling
가능성을 진작시키는

Respectable
존중심을 느끼게 하는

Supportive
활동을 지원하는

Accessible
접근이 용이한

Legible
이해하기 명료한

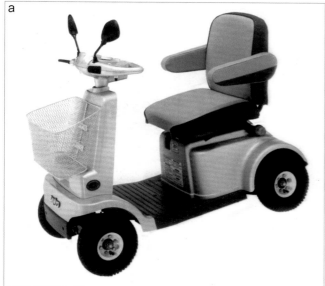

a

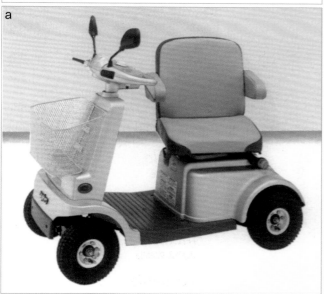

a

전동식 이동차는 일반 모페드보다 훨씬 안정적으로 디자인되어 의자에 편안히 앉아 다닐 수 있게 한다. 또한 의자는 각도를 틀을 수 있어 내리지 않고도 신체의 방향을 조절 해 여러 상황에 쉽게 적응할 수 있게 되어있다. 앞에는 바스켓이 달려 간단한 시장을 보거나 개인용품을 넣고 다닐 수 있게 한다. 작동방법이 쉽게 이해되고 작동하기 쉬워 심리적 부담없이 사용하게 함으로써 노약자를 비롯한 일반 성인들도 자동차대신 근거리 이동을 원활하게 할 수 있다. 단순한 디자인은 기계로 인한 복잡한 편견을 제거해 쉽게 다가가게 한다.

a. My shuttle, Sanyo / www.sanyo.com
b. Osukaru / www.homecare.ne.jp

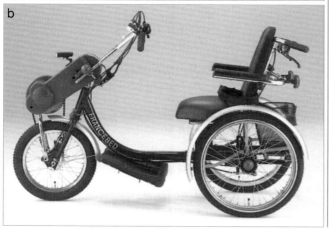

b

 Usable
사용하기 쉬운

 Normalizing
차별화가 아닌 정상화를 도모하는

 Inclusive
다양성을 포용하는

 Versatile
다국면성을 지닌

 Enabling
가능성을 진작시키는

 Respectable
존중심을 느끼게 하는

 Supportive
활동을 지원하는

 Accessible
접근이 용이한

 Legible
이해하기 명료한

쉽게 타고 내리도록 디자인된 조수석의 슬라이딩도어, 지면에서 30mm 높이의 차체 바닥면 기둥이 제거되어 개구부폭, 1265mm의 높이로 된 개구부, 리모콘 열림조절장치가 특징이다. 차는 작으나 쉽게 오르내리고 넓게 쓸 수 있게 설계되었으며 우산을 쓴 채로 내릴 수 있어 종래의 차보다 비를 덜 맞을 수 있다.

porte, Toyota
www.toyota.co.jp

 Usable
사용하기 쉬운

 Normalizing
차별화가 아닌 정상화를 도모하는

 Inclusive
다양성을 포용하는

 Versatile
다국면성을 지닌

 Enabling
가능성을 진작시키는

 Respectable
존중심을 느끼게 하는

 Supportive
활동을 지원하는

 Accessible
접근이 용이한

 Legible
이해하기 명료한

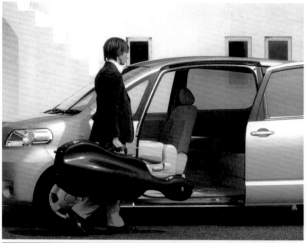

차체의 높이가 낮아 타고 내리기 쉬우며, 문의 유효 폭이 커서 아이와 손을 잡고 타고 내리는 것도 가능하다. 리모콘으로도 작동되는 문은 양손에 큰 짐을 든 경우에도 쉽게 열 수 있도록 배려되었고, 문이 닫히는 도중 손이나 이물질이 끼는 안전사고도 일어나지 않게 민감한 반응을 하도록 되어있다. 조수석자리를 밀수 있어서 3자간 대화가 쉽고 애완동물도 함께 태울 수 있고 큰 것을 들고 타기에도 쉽다.

porte, Toyota
www.toyota.co.jp

Usable
사용하기 쉬운

Normalizing
차별화가 아닌 정상화를 도모하는

Inclusive
다양성을 포용하는

Versatile
다국면성을 지닌

Enabling
가능성을 진작시키는

Respectable
존중심을 느끼게 하는

Supportive
활동을 지원하는

Accessible
접근이 용이한

Legible
이해하기 명료한

다양한 사람들이 탑승하고 물건들을 운반하는데 사용되는 중앙에 턱이 제거되어 자유롭게 이동 가능하다. 내부공간으로 조수석 전후 가동폭이 750mm로 커졌으며, 조수석 시트및 뒷자석은 다양한 형태로 접을 수 있어 사용자와 그 상황에 따라 내부공간을 변경할 수 있는 융통성이 있다. 특수가공처리된 유리는 자외선을 차단하고 탑승자에 대한 프라이버시를 제공할 수 있다. 우산꽂이, 손잡이, 컵수납, 고리 등 수납용 유틸리티는 적지적소에서 사용하기 편리하고 유리관리가 효율적으로 이루어지도록 디자인 되어있다.

porte, Toyota
www.toyota.co.jp

Usable
사용하기 쉬운

Normalizing
차별화가 아닌 정상화를 도모하는

Inclusive
다양성을 포용하는

Versatile
다국면성을 지닌

Enabling
가능성을 진작시키는

Respectable
존중심을 느끼게 하는

Supportive
활동을 지원하는

Accessible
접근이 용이한

Legible
이해하기 명료한

계기판의 글씨크기,다양한 버튼은 사용법을 쉽고, 정확하게 인지할 수 있도록 배려되어 있다. 후진시에는 사이드밀러의 유효반경이 자동조절되어 안전하게 운전할 수 있다.
쉽게 인지하고 운전하기 편안한 환경을 제공함으로써 여성 운전자나 노약자를 포함한 모든 운전자의 운전시 스트레스를 경감시킨다.

Raum, Toyota
www.toyota.co.jp

Usable
사용하기 쉬운

Normalizing
차별화가 아닌 정상화를 도모하는

Inclusive
다양성을 포용하는

Versatile
다국면성을 지닌

Enabling
가능성을 진작시키는

Respectable
존중심을 느끼게 하는

Supportive
활동을 지원하는

Accessible
접근이 용이한

Legible
이해하기 명료한

뒤 트렁크는 비록 소형차이지만 화분, 휠체어, 여행용 가방 등 여러 가지 크기와 형태의 물건을 쉽게 수납하고 안전하게 운반할 수 있도록 디자인되었다. 또 운전 시 여유공간을 파악하기 어려운 운전자를 위해 위치와 거리에 따라 각기 다른 소리로 경고를 주어 안전사고가 나지 않도록 배려하고 있다. 특히 후방에 사람이나 물체가 일정거리 안에 있으면 자동 인식하여 알려주는 경보 시스템은 적지 않은 사고를 예방하게 한다.

porte, Toyota
www.toyota.co.jp

 Usable
사용하기 쉬운

 Normalizing
차별화가 아닌 정상화를 도모하는

 Inclusive
다양성을 포용하는

 Versatile
다국면성을 지닌

 Enabling
가능성을 진작시키는

 Respectable
존중심을 느끼게 하는

 Supportive
활동을 지원하는

 Accessible
접근이 용이한

 Legible
이해하기 명료한

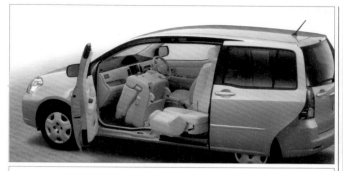

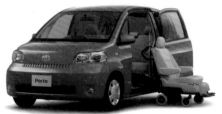

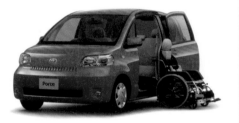

다양한 사용자가 자신의취향과 상황을 고려하여 선택할 수 있어 사용의 편리성과 만족감을 극대화시킨다. 색상, 계기판, 내부마감 등 여러가지 옵션이 마련되어있고 이를 저렴한 가격으로 선택할 수 있다.

장애를 가진 사람들도 다른 사람에게 의존하지 않고 스스로 쉽게 사용할 수 있도록 디자인되었다. 돌려서 외부로 부분 인출 가능한 뒷좌석, 밖으로 완전히 나와 그 자체가 독립된 휠체어나 전동차 기능을 할 수 있게 하는 옵션 등도 선택할 수 있다.

porte, Toyota
www.toyota.co.jp

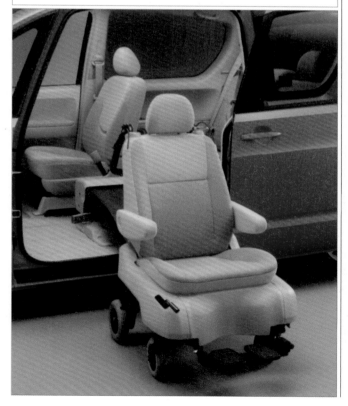

 Usable
사용하기 쉬운

 Normalizing
차별화가 아닌 정상화를 도모하는

 Inclusive
다양성을 포용하는

 Versatile
다국면성을 지닌

 Enabling
가능성을 진작시키는

 Respectable
존중심을 느끼게 하는

 Supportive
활동을 지원하는

 Accessible
접근이 용이한

 Legible
이해하기 명료한

267

이동을 장려하는 유니버설 제품 디자인
제 21 장

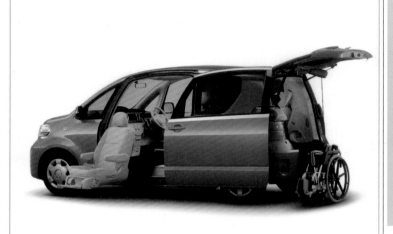

조수석의 의자는 90°각도로 방향을 틀 수 있어 내리기 쉽고 또 자동차 아래로 충분히 내려져 내릴 때 쉽게 발이 닿게 해 주기도 하며 팔걸이를 올려 휠체어로 쉽게 앉아서 이동하게 해 준다. 뒷좌석은 무거운 휠체어를 쉽게 들어 올릴 수 있도록 기구가 장착될 수 있으며 휠체어가 흔들리거나 떨어지지 않도록 턱을 올리게 되어있다.

porte, Toyota
www.toyota.co.jp

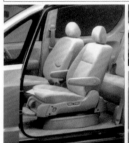
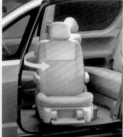
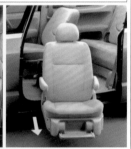

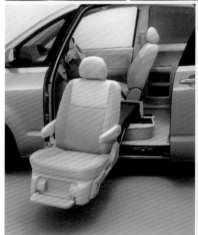
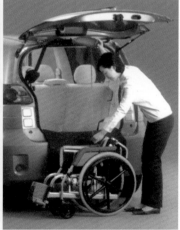

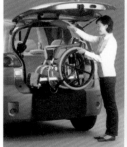

 Usable
사용하기 쉬운

 Normalizing
차별화가 아닌 정상화를 도모하는

 Inclusive
다양성을 포용하는

 Versatile
다국면성을 지닌

 Enabling
가능성을 진작시키는

 Respectable
존중심을 느끼게 하는

 Supportive
활동을 지원하는

 Accessible
접근이 용이한

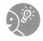 **L**egible
이해하기 명료한

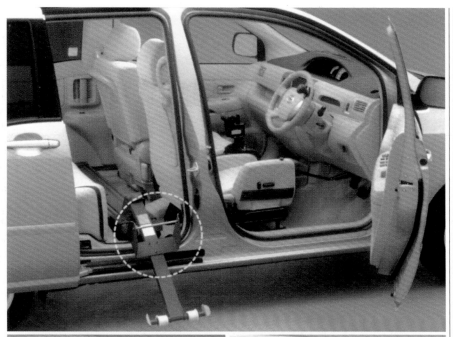

이 자동차는 장애인 스스로가 운전할 때 앞좌석에 앉은 후 휠체어를 뒷좌석에 수납할 수 있도록 도와주는 밸트형 기구가 있어 자립적 생활을 가능하게 하고 이동과 외출에 심리적 부담을 감소시킨다. 이러한 자동차는 장애인전용 차량으로 디자인된 것이 아니라 여러 요구에 선택가능한 옵션들을 제공하므로써 다양화 시대 마케팅에 의해 개성과 개인의 조건을 중시한 개념을 전달하고 있어 보다 유니버설디자인 접근을 하였다.

Raum, Toyota
www.toyota.co.jp

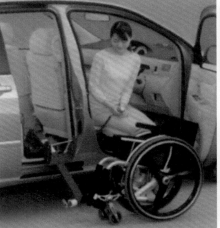

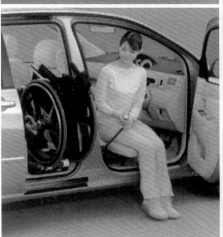
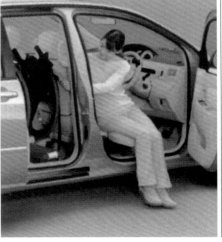

Usable
사용하기 쉬운

Normalizing
차별화가 아닌 정상화를 도모하는

Inclusive
다양성을 포용하는

Versatile
다국면성을 지닌

Enabling
가능성을 진작시키는

Respectable
존중심을 느끼게 하는

Supportive
활동을 지원하는

Accessible
접근이 용이한

Legible
이해하기 명료한